U0019122

藝術家觀點，帶你看懂作品

David Salle　大衛・薩利────著

吳莉君────譯

當代藝術
如何看？

How
to
See

Looking,
talking,
and thinking about art

○○
原點

CONTENTS

導言

Introduction

　　威廉‧德庫寧（Willem de Kooning）[1]除了是藝術家德庫寧之外，也是個英語天才，他曾把賴瑞‧李佛斯（Larry Rivers）[2]的一幅畫比喻成「把你的臉壓在濕草地裡」。亞歷克斯‧卡茨（Alex Katz）[3]是另一位形容大師；他那些脫口而出的觀察真是既大膽又精準。一件失敗的畫作可能會被診斷為「沒有內在能量」；為富麗堂皇傷腦筋的畫家是「第一流的裝潢師」；而國際舞台上的知名玩家則是在創作「披薩店藝術」。並不是所有藝術家都這麼口才便給或直言無諱，但我認識的藝術家，多半都很會講話——除了在座談會上，他們害怕學歷不夠，會讓自己的看法聽起來有點蠢。我知道，因為我就是這樣。

　　這本書的構想，是想用藝術家聚在一起聊天時會用的語言來談論當代藝術。我們講話的方式跟記者不同，記者習慣把焦點擺在藝術周圍的脈絡、市場、觀眾等等，也跟學術評論不同，評論

1　1904-1997，抽象表現主義（Abstract Expressionism）藝術家，常以齜牙咧嘴女人為繪畫主題。抽象表現主義為二戰後一群紐約畫家發起的藝術運動，視繪畫為自發性的個人表現，單純用符號、線條和色彩，來描繪潛意識的情感，也稱「紐約學派」。

2　1923-2002，普普藝術教父、爵士樂手。1960年代初期，活躍於紐約藝文圈，與音樂人巴布‧狄倫、珍妮絲、賈普林、李歐納‧柯恩同住在Hotel Chelsea，作品為半立體木板浮雕畫。

3　1927-，美國藝術家，作品以大型油畫著稱，以平滑、鮮豔的色塊描繪風景、花草、人物肖像。參見第27頁。

家會根據理論宣稱自己的說法具有正當性。這兩種都是宏觀敘事（macronarrative），關心的都是整體全貌。藝術家就不一樣了，他們談的是什麼有效，什麼沒效，為什麼？他們的焦點比較微觀；是由內往外推。偉大的反骨影評人曼尼‧法柏（Manny Farber）[4]在〈白象藝術vs.白蟻藝術〉（White Elephant Art vs. Termite Art）這篇文章裡，簡明扼要地說出兩者的差別。法柏用**白象藝術**來形容那些充滿自覺的傑作，披掛著偉大的主題和滿滿的內容。例如，義大利導演安東尼奧尼（Antonioni）的《情事》（*L'Avventura*）[5]。**白蟻藝術家**則是化身為導演山繆‧富勒（Samuel Fuller）[6]，他在1950和1960年代拍過好幾十部亂七八糟的低成本電影。富勒原本是漫畫家，他自己寫劇本，用的是實景、B咖演員和手邊現成的東西。他電影裡那種瘋狂的美，簡直就像是急切難耐的副產品。不用說，法柏當然是站在鑽土的白蟻那邊。他偏愛的藝術家，往往都是在黑暗中獨自挖掘地道，通往他們的目標，並不怎麼關心地面上發生的事。

　　自從杜象（Duchamp）[7]在上個世紀初讓藝術與視網膜經驗斷開關聯之後，人們對於手段和目的之間的關係就有了誤解。過去四十年的評論文章，主要都是關心藝術家的意圖（intention），以及這樣的意圖如何闡明了當時的文化關懷。藝術被當成意見書，藝術家

4　1917-2008，美國畫家、影評及作家。蘇珊‧桑塔格讚譽他是「美國最活躍、聰明和最具原創精神的電影評論家」，其思想和眼界改變了人們看事情的方式。

5　1912-2007，義大利現代主義名導演，作品主要關注現代社會中個人的存在處境。《情事》於1960年上映，為其代表作之一。

6　1912-1997，美國編劇、作家和電影導演，被譽為美國低預算B級片、黑色電影、獨立電影──三線教父，為後輩導演吉姆‧賈木許、昆丁‧塔倫提諾視為偶像。

7　1887-1968，20世紀實驗藝術的先驅，代表作為一只簽名的小便斗《噴泉》。受立體主義、觀念藝術、達達主義影響，作品多顯示反戰、反傳統、反美學。

則是扮演落魄哲學家（philosopher manqué）的角色。雖然這種尊崇是某些人應得的，但是把意圖當成關注焦點，卻造成了許多混淆和一廂情願。今天，你去拜訪任何一所名列前茅的藝術學校，都會發現一個共同現象：藝術家的意圖比他們的實踐能力重要，也比作品本身重要多了。理論說得頭頭是道，具體的視覺感受卻低靡不振。在我看來，意圖不僅被高估了，根本就是本末倒置，就像把馬車擺在馬匹前面老遠的地方，讓馬匹感覺到自己無能為力，乾脆放棄，直接躺在街上算了。「意圖」是一個彈性十足的字眼；它可以代表各式各樣的目的和野心。對風格影響更大的，是藝術家如何維持自身與意圖之間的關係。這聽起來有點複雜，其實不然。一個人**如何**拿筆刷會決定很多事情。意圖確實重要，但是牽引藝術家之手的那股脈動（impulse），往往和展示牆上的說明不同，甚至是完全無關的類型。我把這稱為實用主義（pragmatism）。就像紐約學派詩人法蘭克・歐哈拉（Frank O'Hara）[8]用他的招牌熱情在《個人主義宣言》（*Personism: A Manifesto*）裡所寫的：「這只是常識：如果你打算去買一條褲子，你會希望它夠緊，緊到每個人都想跟你上床。這裡頭沒有任何形上學。」

　　長久以來，藝術家一直和各形各色的想法概念有關，但是真正的大想法、大概念（big idea）並不多見，久久才會出現一回。美國芭蕾之父喬治・巴蘭欽（George Balanchine）編的舞碼密覆著滿滿想法，關於現代性、音樂性、節奏、時尚、抽象、信仰、新女

8　1926-1966，美國作家、詩人及藝評，為紐約現代美術館策展人，與藝術家威廉・德庫寧和賴瑞・李佛斯私交甚篤，被視為紐約學派的先鋒人物。

性，等等，但他不愛談論這些。他跟傳記作者說過一句很有名的話，要對方想像自己正在撰寫「一匹賽馬」的故事。他的想法全都顯現在風格裡。在我們這個時代，不大不小的想法，也就是大多數的想法，其實都很簡單。再次引用法蘭克的說法：「就只是想法而已。」閃過我們腦海的想法，經過仔細檢查之後，會發現很多都是宣傳——是某人**想要**某樣東西，想要推銷某樣東西。難的是如何找到形式。最引人注目的作品，往往都是思維（thinking）與作為（doing）無法分割的作品。

我們當中不乏有大想法的人，但那些想法通常都是說給好騙的收藏家或自己聽的。大想法沒什麼**錯**，但它們和找出有效的做法沒多大關聯——或根本沒關聯。我很懷疑，有誰曾經因為一幅畫可能蘊含的想法而愛上它，但反過來的情況倒是有一大堆。有能力解釋一件藝術作品，以它為中心編出一則故事，並不會讓它變成好作品。好意圖同樣也沒多大幫助。藝術沒這麼簡單。已故雕塑家肯・普萊斯（Ken Price）[9]說得最好：「不管我說什麼都不可能讓它看起來更好。」

有時，我們所謂的想法其實更像是一種**熱情**，一種短暫的知性氣象。藝術家是**好奇寶寶**，會追求各式各樣晦澀難解的知識。有些人喜歡做研究，而藝術似乎就跟其他領域一樣，是展現自身興趣的好所在。持久有力的想法，都是和藝術家喜愛的形式有交集的想法，能夠加深它，擴張它，就像把紙花放進水裡綻放那般。對的想

9　1935-2012，美國雕塑家暨畫家。作品以抽象造型的陶藝雕塑聞名。

法，是可以和才華同步生產的想法，能打開一整個世界觀。如果那個想法碰巧又是文化大環境或**時代精神**正在塑造與傳播之感性的一部分，在加乘效應的運作之下，藝術就能跟觀看大眾產生強烈共鳴。我們會覺得，藝術表達了**我們**。

對於這種同步感的渴望，會促使某些藝術家還有藝評家，想要預先找出那個大想法。在實務層面上，其實不可能事前規劃出這樣的共鳴，因為裡面牽涉到太多因素。基於性格關係，我對那種太過直接想要表現當下文化的藝術，都會有所警戒。此外，當那個時刻過了，還能留下什麼呢？大多數藝術都會投射出一種活力感，回應當下情境的某一部分，文化的、歷史的或知識的，因為藝術家在裡頭看到自己；幾乎不可能有別種情況。不過這種呼應很少是一對一的。藝術如果是用來支持某個得到認可的立場，或是用來闡述今天的頭條新聞，賞味期通常都很短。如果好的藝術真有闡述任何事情，大概也就是一則故事，一則甚至不知道有必要講的故事。

那麼藝術到底是什麼？我們需要知道嗎？難道我們不能滿足於約翰・巴德薩利（John Baldessari）[10]的名言：「藝術就是藝術家做的東西」，別再去追究嗎？這定義確實有點**廣**。收錄在這本文集裡的文章，就是從這個前提開始：藝術是某人做的某樣東西。**藝術就在事物裡**（Art in Things），這是建築師查爾斯・沃伊塞（Charles Voysey）[11]在十九世紀末二十世紀初為美術與工藝運動（Arts and

10 1931-，美國觀念藝術家，早期從事繪畫，1966年放棄傳統繪畫，以探討藝術觀念為目標，透過文字和現成影像重製，探索語言與溝通的各種可能。其創作元素也常被運用在時裝上。參見第101、123頁。

11 1857-1941，英國設計師暨建築師。19世紀末至20世紀英國美術與工藝運動的代表人物，現代建築運動的擁護者及先驅。

Crafts movement）打造的信條，今日聽起來還是很不錯。因為藝術，即便是所謂的觀念藝術，也都是一種事物。某人做出某樣東西，或是讓那樣東西被製作出來，都具有某些特質。那些特質和藝術家的意圖有關，但因為它們是寄存在物質形式裡，所以說著不同的語言。

如果你覺得這似乎有點反智，我會告訴你，我們這個物種（在這點上，其他生物也是）有很多不同類別的聰明才智，而你在舞者的舞句組合、詩人的格律運用、畫家的筆刷運轉和音樂家的即興創作裡所能發現的聰明才智，並不遜於知識上的聰明才智，只是更難描述罷了。勉強能做出描述的，只是那些可感知的效應，擴大我們對藝術的整體感覺。藝術不僅是文化符號的總和：它是一種既直接又有聯想性的語言，而且跟其他的人類溝通方式一樣，有它的文法和語法。仔細觀察某人製作出來的東西，觀察它所有的細節，這樣才能激發出真誠由衷而非條件式的回應。

自從十九世紀現代主義問世以來，視覺藝術的變化速度日益加快，需要用比較廣泛、正式的類別來說明風格問題。就像球賽的記分卡一樣，可用來追蹤球員的表現。有些時候，名稱是藝術家自己選的，例如未來主義（futurism）或構成主義（constructivism）。但是，有誰想被叫做**野獸**（fauve）呢？至於「新地理」（neo-geo）或「機制批判」（institutional critique）這類複合名詞，根本就是用來懲罰和羞辱人的。今日聽到的藝術談話，大多是以類別（category）做為導航，而這些類別都是源自於某種歷史決定論，認為風格多少都是有意識的，有黨派觀念的，表現出對於不斷變化的藝術本質或功能的想法。我們都有過一張風格版的王朝遞嬗表，每一個風

格都取代了前面的風格：非具象主義（nonobjectivism）、表現主義（expressionism）、抽象表現主義（abstract expressionism）、低限主義（minimalism）、觀念主義（conceptualism）、新表現主義（neo-expressionism）——這張清單還可一直列下去。此外，還要加上許多當前正在使用的非視覺類別，源自於法國批判理論和它的諸多變體：後結構主義、後殖民主義、酷兒理論，等等。如果藝術是名詞，那些批判理論的字眼就是形容詞。這些類別全都有用，甚至具有啟發性，但是沒有一個類別可以告訴我們，卡茨口中的藝術**內在能量**有什麼特別，唯有仔細觀察一件作品的具體細節，你才能接觸到那股能量——緊身褲和諸如此類的。

由於這些廣義的風格根深柢固，有點難想像其他替代品。倘若不借助這些「主義」，或不訴諸一般性，要怎麼談論藝術呢？要去哪裡尋找一個詞彙來傳達觀看的滋味呢？美國記者暨小說家凱薩琳・安妮・波特（Katherine Anne Porter）[12]在1928年寫過一篇文章，談論葛楚德・史坦（Gertrude Stein）[13]這位偉大的典範轉移者，她觀察到，敘事並不是史坦小說的驅動力量。波特認為這點很有趣。史坦關心的是她所謂的人的**底蘊**（bottom nature）；一種存在於其他屬性之下的特質，對史坦這位作家而言，底蘊非常重要，因為它會大致決定一個人在世上的作為。波特用神來一筆的批判性自由聯想，拿史坦和十六世紀的日耳曼煉金師暨神學家雅各・伯麥（Jacob

12 1890-1980，美國當代女作家，代表作有《愚人船》、《開花的猶大樹》等。

13 1874-1946，美國作家、詩人與藝術收藏家，在巴黎開設文藝沙龍，聚集畢卡索、海明威、馬蒂斯等年輕藝術家及旅居巴黎的外國作家、文藝批評家，使她成為現代主義文學與現代藝術發展中具影響力的人物。

Boehme）[14]做比較，伯麥依照基本元素把人分門別類。他根據一種早期的週期表把人性做了排列，用一個物理實體或現象來對應一種個性。「伯麥視人為鹽或汞，濕或乾，燃或煙，苦或酸或甜。」四百年後，史坦把人描述為「攻擊或抵抗，依賴或獨立，有木芯或有泥芯」。對她而言，好壞、對錯都是**屬性**，就像腰身或小下巴；強和弱則是活在人體內的真實東西。史坦的寫作是以極為個人化的觀察形式為基礎，她的一生都在觀察人們如何行為，觀看事情如何運作，根據這樣的人生經歷做出推斷。一個人戴帽子的方式和他是哪種人只有些微差異。唯有「咄咄逼人的人」才會戴這種帽子。唯有「聰明的人」才會畫出那種作品。我認為，史坦描述性格的方法很適合用來談論藝術。

三十年後，畫家暨典範評論家費爾菲德・波特（Fairfield Porter[15]，和凱薩琳・安妮・波特無關）說得更精準：「對繪畫和雕刻而言，真實而普通的反應通常都非常準，就像你對初識者的第一印象。」這是他在1958年寫的，至今依然適用。我們常常把某些畫形容成老朋友，不是沒有原因的。藝術會跟我們說話，這是怎麼一回事？怎麼解釋我們對藝術那種似曾相識的感覺，簡直就像是作品正在等我們，因為它預料到我們可以跟它的深層音樂結合？這跟你可以直覺感受到的某種東西有關，就像你遇到任何人時可能會有的那種直覺。欣賞畫作的方法之一——這裡我用畫作代表所有視覺藝

14 1575-1624，德國基督教神智學家（theosopher）。其著作將深邃的哲學思辨與神祕的聖經啟示以及粗陋的煉金術術語結合在一起。

15 1907-1975，20世紀中葉美國具象繪畫代表人物之一，畫作主題多為風景畫、室內畫、家人與藝術家好友。

術——就是在你打量它時，注意你對它的真實想法是什麼，這可能跟你**原本以為**你會有的想法不一樣。許多寫藝術或談藝術的人，眼力並不特別好，過去這點讓我很驚訝，但現在不會了。每隔一段時間，就會有人針對藝術應該告訴我們什麼發表一些誇大的說法；你要學會篩選。展牆上的說明牌可能告訴你，這件作品是藝術家針對表演策略的符號學所做的調查，而你發現你正在想，不知道咖啡館的食物好不好吃。我們要關注的是，藝術作品真正做了什麼——不管它原本的意圖可能是什麼。那麼，我們要如何學會區別？我學到的有關藝術的一切，大多是來自於觀看、創作、再次觀看，也來自於聆聽一些非常精彩的談話，這些談話總是會讓藝術圈的空氣充滿活力。

　　1975年，我來到紐約，開始用寫作支付房租。我追隨唐納德・賈德（Donald Judd）[16]之類的前輩藝術家，為現在已經停刊的《藝術雜誌》（*Arts Magazine*）撰寫短評。評論的稿費一篇三十美元；我的租金是每月一百二十五美元。你可以一個月寫幾篇評論，接一些安裝石膏板的工作，勉強餬口。當時的雜誌編輯是理查・馬丁（Richard Martin），長相有點像時尚設計師聖羅蘭（Yves St. Laurent）：三件式西裝、飛行員眼鏡、有層次的髮尾。他後來變成流行設計學院（Fashion Institute of Technology）的策展人，在那裡辦了幾場石破天驚的展覽，包括為克萊兒・麥卡德（Claire McCardle）策畫的第一場博物館展出，她是美國女性運動服飾的設

16 1928-1994，美國觀念藝術家，崛起於1960年代，利用鋁合金、不鏽鋼、有機玻璃等材質製作幾何形抽象雕塑，為低限主義雕塑的代表人物，是20世紀重要且具影響力的藝術家。

計先驅。理查很會鼓勵人，把我當大人看（我當時二十二歲）。那本雜誌其實沒做什麼**編輯**，只是把文章彙整起來而已。我想評什麼都可以，印象中我的文章都沒被修改過。那些文章寫得很糟，很費力，很難懂——本書只收錄其中一篇有關維托・阿孔奇（Vito Acconci）——但它們是我最早的嘗試，企圖找出一條獨立的道路來談論藝術。

　　1980和1990年代的大多數時間，我都用一種我所謂的懶人版書寫形式進行採訪，但那種形式限制很多。最後，我開始用老派的方式寫作，也就是說，得不到對談者的幫忙。我發現，書寫可以幫助我理解我對某件事情的真正想法。書寫以某種方式完成這個循環。最後它變成一種習慣，很難戒除。（我八成有個祕密願望是要當**專欄作家**——就是那種幼稚荒謬、浪漫無疑的奇想之一，就像我八歲時的抱負是要當鋼琴作曲家，雖然我沒有半點音樂天分。那個時候，別說彈鋼琴了，我甚至沒跟鋼琴待在同一間房間過。）然後有天一覺醒來，發現我真的是個專欄作家了，有交稿日期為證。就某方面而言，這是一種奇怪的野心——書寫其他藝術家的作品，特別是同一個時代的藝術家。這種事在文學界幾乎算是一種社交禮儀，非做不可，但是在視覺藝術圈就不一樣，自從1550年喬吉歐・瓦薩利（Giorgio Vasari）[17]試過身手之後，幾乎沒什麼後繼者。不用說，當一個藝術家坐下來書寫另一位藝術家時，他當然也是在書寫自

17　1511-1574，義大利文藝復興時期畫家、建築師和藝術史學家，以傳記《藝苑名人傳》留名後世，是後人瞭解義大利文藝復興藝術家生平最重要的佐證資料。為最早使用「文藝復興」一詞之人。

己。他必然是用自己的感性書寫，如果他夠誠實的話，也一定會把自己放在故事裡的某個地方。

本書收錄的文章大多是幫雜誌所寫的：《城鎮與鄉村》（*Town & Country*）、《巴黎評論》（*The Paris Review*）、《採訪》（*Interview*）、《藝術新聞》（*ARTnews*）和《藝術論壇》（*Artforum*）。其他則是為展覽專刊寫的。收錄在「教學與論戰」裡的幾篇，包括課堂練習和演講，則是首次出版。不管發表在哪裡，我都試圖提供一條通道，讓讀者進入作品的感覺和意義核心，一如我對它們的體驗，也希望在藝術家的創作內容和我們的生活經驗之間指出一些相同之處，一些我們都能體認或想像的情感交流。這些文章以不同方式提出以下問題：什麼因素讓藝術作品滴答運作？什麼因素讓它變成好藝術？又是什麼因素讓它顯得有趣？再一次，不必把問題想得太複雜。我知道有些人覺得，當代藝術就是布滿專業術語的地雷區，那些術語根本就是為了把他們淘汰出局設計的。我希望「一般讀者」，也就是對這主題略感興趣的任何人，能在這些文章裡找到反證：不需要太多專業配備也可抵達藝術意義的核心。

架構註記

這本文集收錄的主題從標竿人物到歷史人物都有，前者像是約翰·巴德薩利和亞歷克斯·卡茨，後者包括安德烈·德漢（André Derain）[18]與法蘭西斯·畢卡比亞（Francis Picabia）[19]等。其中有許多是我的同代人，有些更是認識好幾十年的藝術家。有幾位是同

學，幾位是朋友。（我看不出有任何理由不可以寫熟識之人的作品。）這本書的架構分為四部分：「如何為想法賦予形式」、「當個藝術家」、「世間藝術」和「教學與論戰」。最後一篇也可稱為「給年輕藝術家的建議」，包含一些可以在課堂上或私下進行的習作。設計這些習作的目的，是為了讓讀者從自身的連結、描述和類比中找到樂趣。何不做做看？

18　1880-1954，20世紀初期的法國畫家。德漢是20世紀初期藝術革命的先驅之一，他和馬蒂斯一起創建了野獸派。參見第207頁。

19　1879-1953，生於法國巴黎，原為後印象派畫家，1911年加入立體主義「巴托‧拉瓦」。1915年後，轉而投向達達主義和超現實主義運動。參見第219頁。

致謝

Acknowledgments

　　這本書的出版，許多人出了一臂之力。有些文章最早刊登在《城鎮與鄉村》雜誌，感謝主編傑・菲爾登（Jay Fielden）給我機會把想法呈現給廣大讀者。對他而言，這有點像是冒險一搏。事情發生在紐約，會議以一種有趣的方式進行。某天晚上，在奧德翁（Odeon，沒錯，我還是會去那裡），一杯酒下肚後，我跟詩人朋友菲德烈克・賽德爾（Frederick Seidel）提到，我想寫點東西。只是當成業餘興趣。他把這件事轉告給他朋友蓋瑪・席夫（Gemma Sieff），她剛去《城鎮與鄉村》當文化編輯。我跟蓋瑪解釋，我想寫那種固執己見的印象主義式評論，沒有專業術語，蓋瑪覺得有趣，帶我走進傑的辦公室，當場就把事情敲定。蓋瑪對我的文章助益良多，我們也成了親密好友。

　　我要感謝莎拉・道格拉斯（Sarah Douglas），《藝術新聞》的編輯，她鼓勵我撰寫篇幅更長的文章。也要謝謝先前任職於《藝術論壇》的史考特・羅斯科夫（Scott Rothkopf），現在他是策展界的一座發電廠；還有《藝術論壇》的洛伊・懷斯（Lloyd Wise）以及主編郭怡安（Michelle Kuo）。同樣要感謝《採訪》雜誌的克里斯多夫・波倫（Christopher Bollen）。我想對《巴黎評論》的主編洛杭・史坦（Lorin Stein）特別致上謝意，他邀請我為這本文學期刊

撰稿，重新啟動了我的寫作生涯，才促成今天這本書。談論愛咪·席爾曼（Amy Sillman）和約翰·巴德薩利那兩篇文章，最早都是刊登在《巴黎評論》。

少了大衛·昆恩（David Kuhn）的努力，就沒有這本書，他是我多年的好友，後來變成我的文學經紀人，他全心投入，仔細閱讀從頭到尾的每一篇文章。

這本書，就書的形式而言，是我和諾頓出版社（W. W. Norton）資深編輯湯姆·梅耶（Tom Mayer）的合作成果。多謝湯姆和他的助理編輯萊恩·哈靈頓（Ryan Harrington），他們攜手合作，讓這本書有了一以貫之的結構。

我也想感謝我的工作室經理瑪莉·史瓦布（Mary Schwab），她負責與圖片和授權搏鬥，還要統籌後勤。

還有很多人扮演讀者和回應者的角色。謹以隨機順序感謝這些人士：David Wallace-Wells、Alex Katz、Michael Rips、Dan Duray、Peter Schjeldahl、Sanford Schwartz、Jeffrey Deitch、Frederick Seidel、Rob Storr、Ben Lerner、Hal Foster和Emma Cline。有兩個人要特別一提，他們是最有耐心的讀者，得忍受一改再改的草稿和數不清的問題。他們是作家暨編輯莎拉·法蘭契（Sarah French）和小說家費特列克·圖頓（Frederic Tuten），兩位很棒的朋友。光是他們一路相伴的熱情，似乎就很值得。最後，要感謝我的妻子史蒂芬妮·梅尼斯（Stephanie Manes）。她的客觀，她的鼓勵，還有當我命中目標時她所展現的喜悅，都是無價之寶。

謝謝你們。親愛的，謝謝你們大家。

PART I

如何為想法賦予形式

How to Give Form to an Idea

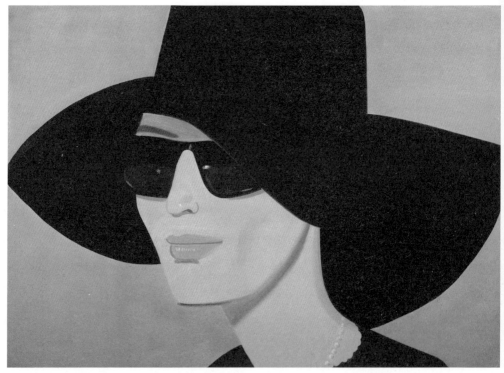

亞歷克斯・卡茨 《黑帽二》Black Hat 2 2010

亞歷克斯・卡茨

————————

ALEX KATZ｜1927-

The How and the What

「怎麼」和「什麼」

1

　　什麼（the what）永遠是藝術的焦點所在，至少從1865年愛德華・馬內（Édouard Manet）用《奧林匹亞》（*Olympia*）[1]這幅畫挑釁了觀眾之後，畫裡有位黑頭髮的妓女斜躺著，皮膚跟粉筆一樣白，全身上下只穿了一雙「來啊來啊」的尖頭高跟拖鞋，和一條黑色頸鍊。「他到底在畫**什麼**？」你不難想像這樣的對話盤旋在咖啡館的苦艾酒上。主題，也就是「什麼」，當然會是個大重點，而且很容易聊。但是更貼近作品的核心，更能揭露它的本質與特性的東西，卻是**怎麼**（the how），也就是製作過程裡的具體彎折與觸動。想要量測作品的心理溫度，你得觀察它的表面能量。就像詩歌裡的

————————

1　1832-1883，法國印象派先驅。他透過在古典畫中融入當代性，例如作品《奧林匹亞》仿效提香（Titian）的《烏爾比諾的維納斯》，主角卻換成妓女，其胴體蒼白生硬，且畫中人直視觀畫者，突破古典派裸體畫一貫物化女性的視角。

句式和節奏一樣，作品的技巧也會揭露藝術家的性格。它們會決定藝術品怎麼鑽進你的皮膚，或根本鑽不進去。

2

我跟畫家亞歷克斯・卡茨是三十五年以上的老朋友。關於繪畫藝術和前衛歷史我們聊過好幾百次，而且常常聊啊聊的，就會聊偏到道德哲學和文化史的相關問題；可以說是某種以小窺大。此外，亞歷克斯對於社會和社交禮儀，時尚和風格，政治，各種戲劇藝術包括劇場、電影、舞蹈，還有大多數的文學形式，都會發表評論，從沒間斷。如果你有興趣的話，他還可以跟你暢聊軍事史，怎麼翻新閣樓最省錢，怎樣挑選穿起來真正好看的西裝，還有數不清的其他話題。不管聊什麼，從頭到尾，都不會無聊。亞歷克斯說過，讓朋友感到無聊是沒禮貌的行為；你當然不會想畫無聊的畫——那實在太無禮了。

我寫這篇文章的時候，卡茨已經八十八歲了，年齡在他身上似乎只留下能量、強度和清澈。（我希望擁有他此刻的一切。）他的生命力直接灌注到他的畫裡頭。仔細觀察他的作品，就像是在唸一所一人藝術學院：所有的基礎知識都能得到闡明。卡茨非常、非常善於表現**什麼**，意思是，他一直在物色具有爆發力的影像，可以讓畫作主題變成經典圖符的影像；然而他藝術裡最**耐久**的部分，卻是**怎麼**。他可以反覆不斷地畫一小塊風景——一株白松的剪影襯著向晚的天空，以超寬筆觸畫出的橫展枝幹向上拱起，收成一個個令人滿意的豐碩之點。他可以一畫再畫，而且每次的結果都不一樣，因為每一次的修改都有特定的筆力和節奏。大筆刷在他手上運

用自如,哪裡該起哪裡該落,就跟地表最強打者米格爾‧卡布雷拉(Miguel Cabrera)[2]的球棒一樣,**找**起球來萬無一失。

3

　　卡茨也是個色彩大師。色彩在繪畫裡就跟在眼科學裡一樣,都有關聯性的。顏色很少以獨立自主的形式被我們經驗到;我們看到的永遠是一個顏色相對於另一個顏色,以及那兩個顏色相對於第三個顏色,以此類推。還有其他數十種因素會影響我們對顏色的感知,例如明度(那個東西多亮或多暗)和飽和度(顏色有多濃),不過影響最大的,莫過於**色彩之間的穿插**,一定要精挑細選。相鄰的色彩會從眼睛到腦子激發出一連串的強烈反應。想想配色好了:粉紅色跟灰色「搭」嗎?還是換另一個顏色更搭?在繪畫裡,色彩的獨特性就是一切。**那個**橘色要擺在**這個**棕色旁邊,然後加一點**那種**灰綠色的陰影做串連。這跟音符組成和弦的情況類似:是那種**穿插**直接打中我們的情感。卡茨的《黑帽二》(*Black Hat 2*)是個好例子,可用來說明我的意思,在這幅畫裡,臉和背景的顏色——非常近似的粉紅色、褐色、橙色和黃色——一映入眼簾,立刻會變成濃黑色的帽子和太陽眼鏡的強烈對照組。這可說是視覺版的男高音正在飆高音。這種感性與物質性兼具的稀有合金,在我看來,確實足以讓某些藝術家把垃圾變黃金。

　　我的一位朋友說過,就算卡茨的畫從三萬英尺高的飛機上掉下

2　1983-,委內瑞拉出身的棒球選手,為大聯盟底特律老虎隊的明星球員。

來，你也可以認出來。雖然卡茨不斷在物色具有致命魅力的影像，例如前面提到那個戴寬帽和太陽眼鏡的女人、投射在鄉村小巷裡的松樹樹影、雪地裡的一把雨傘，等等，但他有時也會選擇一些讓人不太自在甚至不受歡迎的主題，彷彿是要再次展示形式和風格之間的關係，透過熟悉的卡茨風格實驗室把它們提煉出來：近乎全黑的夜空；穿著笨重黑鞋的某人的腳；消失在迷霧中的一棟屋子的屋緣。一切都是形式——當東西拆解成不同的形狀、塊面和顏色時，我們就是這樣認知它的。想想你在讀的這本書的頁緣，側邊的顏色和頂部不同，要不深一點，要不淺一些。這是繪畫界的物理定律：塊面改變的地方顏色也會改變，兩個塊面相會的地方自然會有邊緣（edge）出現。畫家如何處理這類邊緣，就是寫實主義繪畫的真正主題；如何在邊緣附近運筆會決定畫作是否具有當下的張力，具有永恆的當下感。幾年前，在蘇活區一家餐廳吃午餐時，藝評家約翰・拉塞爾（John Russell）[3]用他貴族式的英國腔結巴地說：「亞歷克斯……你是……**邊緣**……大師。」

4

有個故事，大概是偽造的，內容跟賈斯培・瓊斯（Jasper Jones）[4]那兩個百齡壇啤酒罐（Ballantine's Ale）雕塑的起源有關，這個故事在藝術圈的文化裡沉澱了好些年才過濾出來；雖然是個小

3　1919-2008，1982年至1990年間，為《紐約時報》主力的藝評作家。

4　1930-，美國現代藝術最主要的藝術家，他的美國國旗、數目字、標靶等主題，已成為現代藝術的經典之作。

故事，倒是清楚點出了藝術家之間的競爭本質，以及長江後浪推前浪的殘酷。差不多在1950年代快結束時，利奧·卡斯泰利（Leo Castelli）[5]是當時的新貴畫商，他是個圓滑老練、有點挑剔傲慢的歐洲人，根據故事的說法，他因為太會推銷作品而冒犯到一些保守老派的抽象藝術家，傷了他們的玻璃心。如果你碰巧認識利奧，跟我後來一樣，你就會知道，這種說法有多可笑。（我可以告訴各位，利奧不曾給人試圖推銷任何東西的印象。）不過在那個時代，硬頸派的藝術圈子都以堅拒妥協的非商業派自居，對這些年過四十，只能泡在咖啡館裡，靠廉價食物和波本酒維生的畫家眼中，一名經紀人居然可以把畫賣給住在公園大道的上流人士，更過分的是，好像不用流一滴汗就能輕鬆賣出，這種人當然要拿來狠酸一番。對這夥不太樂天的藝術家而言，不受市場青睞就是他們不媚俗的明證。事實當然不是這樣，1958年的夏天，喬治亞海灘（Georgica Beach）的氣氛並不太好，有好幾年的時間，那裡一直是漢普頓（Hamptons）藝術圈的聚會所，也是無數爭吵和解、致命宿醉和自尊受創的地方。你可以感覺到風向變了，渴望好久的風終於開始吹了，但卻是吹到跟你志趣不合的另一邊。在那段暴風雨前的寧靜日子裡，某個美好的夏日傍晚，德庫寧被卡斯泰利這個傢伙搞得很火大。德庫寧把喝乾的百齡壇啤酒罐狠狠捏扁，扔進沙裡。「那個狗娘養的卡斯泰利，」他吼道：「我敢打賭，他連兩個啤酒罐（a couple of beer cans）都能賣！」這名大聲嗆罵的男子，一整個夏天都待在東漢普

5　1907-1999，20世紀美國最具影響力的畫商，1954年起羅伯·勞森伯格與賈斯培·瓊斯等美國抽象表現主義藝術家的作品成為卡斯泰利畫廊的招牌。

頓的利奧家門廊，把那裡當成自己的畫室。他還真是心懷感激啊。
不過沒關係；這句話很快就傳到年輕的瓊斯耳裡，他把這句話奉為
先知的催促。俗話說，千萬不要只從字面論斷，但瓊斯偏**不**，他真
的用一種直白到嚇人的方式，做出一件「兩個啤酒罐」──青銅鑄
造，還用油彩精心塗畫。而利奧真的把它們賣出去了。後來的事，
大家都知道，就不用多說了，世事總是這樣。說到這裡，你可能會
納悶，這故事到底跟卡茨有什麼鬼關係。只有一點：差不多在六十
年前，卡茨就理解，那次風向轉變到底吹的是什麼性質的風，他還
知道，新的自由並不是轉向對流行文化的吹捧，反而是轉向一種更
古老的藝術觀念，以直接觀察形式為基礎。**形式**是原始材料，**風格**
是鍛造場。

5

　　過去二十年來，有個主題特別吸引卡茨：他摯愛的緬因森林
裡的一段溪谷；特色是一株傾倒的樹，一條崎嶇的岩石小徑，以
及四周沖激的水花。這個主題的名稱很簡單：《黑溪》（*Black
Brook*），有清晨畫的，正午畫的，黃昏畫的；有甜美的，枯乾的，
和近乎抽象的。2015年，卡茨在亞特蘭大海氏美術館（High Museum
of Art）展出他的風景畫，裡頭有十八件不同版本的《黑溪》，包括
習作和油畫成品，這些作品加總起來，可以大致看出卡茨著名的繪
畫技巧有多精湛。尤其特別的是2011年的兩件作品，畫的是那條熟
悉溪谷裡的岩石特寫；畫面中別無他物，只有一排長方形石頭水平
貫穿。它們可能是那條著名黑溪裡的岩石放大版，不過少了奔濺的

活水，少了**生命**分秒流逝的感覺。這些岩石沒做什麼，只是把畫面
打破，區分出前景和背景。卡茨不知用了什麼方法，把它們變成一
起引人注目的繪畫事件，變成純粹的形式，就像義大利畫家莫蘭迪
（Morandi）[6]的瓶子。標題很簡單：《岩石》（*Rocks*）。我在畫室
看到那兩件作品時，一個念頭不由自主地閃過腦海：「我敢打賭，
那個狗娘養的甚至能畫出一張只有幾顆石頭的畫！」

6

　　每位藝術大師都兼容或綜合了紛然多樣的共感和影響。比
方說，德庫寧就結合了立體派和超現實主義、荷蘭靜物畫、魯本
斯的裸女、畢卡索的線條、蒙德里安的結構、阿克卡伯納克河
（Accabonac）的風景、爵士樂，以及他對時間、場所和性格的活力
與焦慮。從德庫寧直接畫一條線就可連到卡茨。他們有一些共同的
特質，例如作畫時很像工人，不愛傷春悲秋，機智逼人。至於卡茨
自己的馬賽魚湯，裡頭的材料有傑克森・帕洛克（Jackson Pollock）
[7]、馬蒂斯、看板廣告、電影、日本絹印和木刻版畫、現代舞、時尚
和詩歌。每當有人問起他最愛的藝術家，亞歷克斯的名單總是會從
帕洛克起頭，壓軸是「做出娜芙蒂蒂胸像[8]的那傢伙」（the guy who
made Nefertiti）。

　　在畫家這個身分上，卡茨更接近作家梭羅（Thoreau）而非愛默

6　1890-1964，義大利畫家。擅長靜物畫，關於瓶罐器皿的油畫超過一千張，在其畫作中，這
　　些靜物成為抽象的符號。
7　1912-1956，美國抽象表現主義的主要畫家之一，以獨特揮灑顏料的滴畫著名，也被稱為行
　　動繪畫。

生（Emerson）。他的繪畫信奉自立自強；著名劇作家大衛‧馬梅
（David Mamet）[9]說過：「進場要晚，離場要早」，卡茨的作品就
是這句格言的繪畫版寫照。卡茨的藝術材料永遠是第一手的直擊，
注視他的畫作，會讓你對現實產生全新感受。他畫很快，因為結構
解析得很清楚，顏料不會混雜。他的油畫有的上膠，有的沒上膠，
但通常會上。顏料塗得很薄，有時近乎吹彈可破，但底很牢固。有
些畫作會有這樣的質地，當你從肩膀開始，移動整隻手臂，筆刷沾
滿顏料，在濕顏料上塗上濕顏料，讓筆刷的痕跡清晰可見──就是
這樣的**堅實**（solid）。這看似矛盾的現象，卻正是繪畫執行面的一
部分：這麼流動的材料最後終於靜止下來，而且會一直保持**這樣**，
直到永遠。就算你從沒畫過畫，也會感到驚嘆。

　　化游動為固靜，化自發為永恆。繪畫也可跟陶藝媲美；如果你
玩過拉坏，體驗過手中那團又濕又滑的黏土東歪西扭就是不肯聽你使
喚，約莫就會知道，把一樣造型簡單的東西完美製作出來，會是怎樣
的小驚喜。卡茨是現代舞發燒友，有次我們聊到**抬舉動作**，就是男舞
者要把女舞伴舉在空中，輕輕抱住她的腰，雙臂伸直，有時還要讓她
在空中旋轉，要變成支點讓她伸展肢體，然後以正確的節奏和力道分
秒不差地把她放下來。想想這需要多大的力量，就算是芭蕾女伶，也
比一大袋柳橙重。我們聊到一位以雙人舞聞名的男舞者，我問卡茨最
佩服他什麼，卡茨的回答簡短而有力：「他不會晃。」

8　古埃及法老阿肯那頓的大王后娜芙蒂蒂的頭像，是最廣為所知的古埃及藝術品之一，同時
　　也是古代女性美的指標。相傳這尊雕像於西元前1345年由雕刻家圖特摩斯（Thutmose）所
　　雕，現為柏林新博物館（Neues Museum）鎮館之寶。

9　1947-，當代知名美國電影劇作家，代表作為《郵差總按兩次鈴》、《沉默的殺機》等。

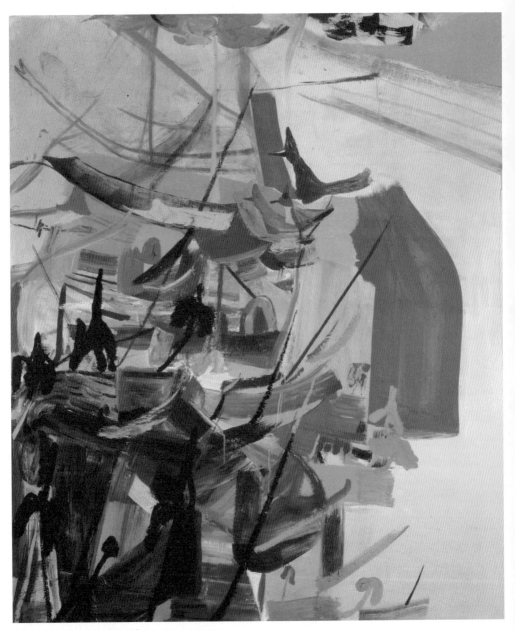

愛咪・席爾曼 《我的海盜》My Pirate 2005

愛咪‧席爾曼

AMY SILLMAN | 1955-

A Modern-Day Action Painter

當代行動畫家

什麼構成圖像（picture）？每張畫都是圖像，或是只有某些畫才有資格被稱為圖像？這得看那張畫夠不夠力，能不能喚起人們對視覺世界的奇妙感受；此外，也要看畫面的安排到不到位，可不可以把被描繪的東西精準呈現出來——也就是說，影像來源、矩形畫面和顏料靜止在畫布上的方式，是不是緊密連結、相互依存。愛咪‧席爾曼是當今這個時代的行動畫家（action painter），她會仔細斟酌該怎麼把圖像擺到畫面這個舞台上：她的作品會問，我正在畫的這個東西是什麼？要怎麼畫才能把我所有的複雜面表現出來？她的畫是由一些醜醜笨笨、歪歪倒倒的色塊粗粗拙拙地堆成某種即興建築；感覺像是你對一些從沒真正住過的房子的回憶。雖然席爾曼的底子是走抽象路線，不過她大多數畫作都充滿人物以及具象的姿勢符號。她完成長久以來追尋的目標：讓影像與抽象相得益彰，交互孕生。席爾曼在她漫長的生涯裡把繪畫的形式元素一一翻新，包括色彩、線條、形狀和肌理，所以她的作品會同時給人典型現代又極度當下的感覺。我最早知曉她的作品，大約是在2003年，當時

我有點嚇到，這些畫也太「過時了」；色彩感是新的，但結構直接拉回到1950年代末。2006年的《他們》（*Them*）或《今日心理學》（*Psychology Today*），或是2005年的《關於薩圖納》（*Regarding Saturna*），看起來都像是1962年左右在舊金山畫的；屬於世故老練的「咖啡館」現代主義。席爾曼是個溫暖、隨興、活潑、有魅力的人，這些特質都可在她的作品裡看到。

她畫得信心十足、活靈活現。她筆下的朋友和情侶肖像，全都結合了抒情的調子和尖刻的心理分析。作畫時她會揮動整隻手臂，不只是挪挪手腕；她的線條強壯、肯定、會講話。結構也是，自信滿滿；她的圖像打造得非常堅固，就跟船一樣，雖然重組過也重漆過，但最初的鉚釘和舷窗全都保留下來。這些畫不是為了快速航行打造的，而是希望能耐得住漫長的旅程。雖然如此，但席爾曼的畫沒有沉重感；信手拈來的高妙巧繪讓支撐結構的形式發酵鬆軟。它們不閃躲軼聞，可以感覺到生活裡「發生一件有趣的事」。席爾曼有種獨斷明確、令人驚喜的色彩感，目前還在線上的畫家幾乎無人能比，那些檸檬黃、柑橘橙、鈷藍紫、水鴨藍、赭石黃、塵灰綠和泡泡粉，為她的畫作注入飄浮之氣；在一些作品裡，像是2006年的《配管》（*Plumbing*）和2010年的《燈罩》（*Shade*），一隻手臂從交錯重疊的塊面和幾何圖形裡冒出來，直率、平坦的筆觸長出一條「附肢／手臂／手」的輪廓，它亮出一樣東西，彷彿在說：「瞧瞧這個！」那個姿勢可以回溯到搞笑、自嘲的卡通世界，但卻正中圖像之謎的核心——那張畫正在秀一樣東西給我們看。多慷慨啊！

席爾曼有兩種截然不同的作畫模式，和她選擇的工具有關：一種是以傳統筆刷產生記號的所有方式，包括拍擊、潑灑、畫線等；

另一種是用調色刀和軟性油蠟筆製作出來的刮擦、拖曳和拉描。效果無比多樣，有固若金湯的《紫東西》（*Purple Thing*），也有輕如拍翅的《我的海盜》（*My Pirate*）。我們或許可以用禽鳥畫（aviary painting）來形容這些輕快敏捷的作品，它們是由一支可以像旗幟一般隨風飄搖的形狀隊伍打造而成。這些形狀本身，都是手腕內折、向上拱起的筆刷記號，伴隨著宛如一片落葉的上揚收尾。這些畫作都比「堅實」（solid）的作品更加輕盈，更加飄渺，它們不再讓人聯想到建築，而是喚醒了飛行之夢，一種暫時把危險拋諸腦後的興奮之感。這些繪畫的基本元素、視覺世界的奇妙感受以及描畫它的**驚喜——有多少樂趣在那裡等著。**

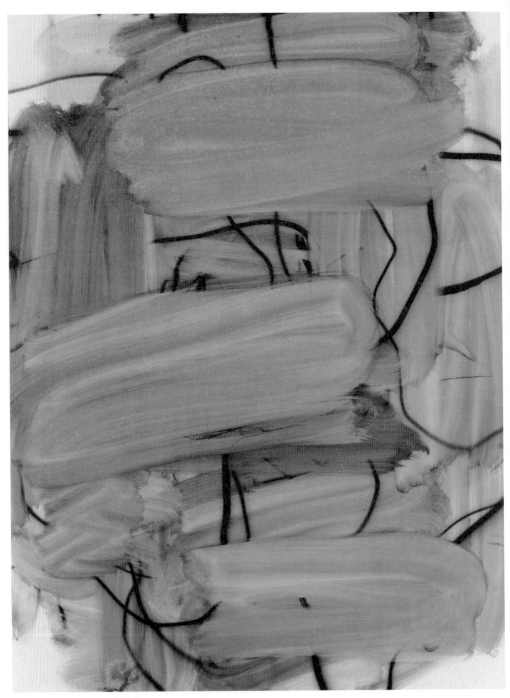

克里斯多夫・伍爾 《無題》Untitled 2006

克里斯多夫・伍爾

CHRISTOPHER WOOL | 1955-

Painting with Its Own Megaphone

自備麥克風的繪畫

兩個意見相反的評論家,正在討論一位充滿爭議性的畫家:

評論家一:他的作品就像一輛引擎被拿走的汽車,但還是可以跑。

評論家二:那是因為人們希望你把它撿起來帶走。

這段逐字對話是出現在維諾妮卡・簡恩(Veronica Geng)[1]的短篇故事裡,其實說的是我的作品,但套用在克里斯多夫・伍爾的作品裡也沒什麼問題,他雖然比我晚出道,但年紀差不多。難道這是一種世代特色?第二句對話我是不知道啦,但第一句還滿真實的:伍爾的畫跑起來就像一輛只剩骨架的賽車。

要求一件藝術作品滿足所有人,這是錯的;問題是,我們對藝術的要求可以低到多低而它依然能填補我們渴望的空間?我說的空間,指的是一種開放的知覺狀態,一種類似重力場的東西,可以把

1　1941-1997,美國幽默文學作家,擅長諷刺文體。1970年代曾為《紐約時報》撰寫書評,1976年於《紐約客》發表作品並任職文學線助理編輯。

其他東西拉進去,然後把一堆無法形容的情緒釋放到天光中。這當然只是藝術的一種。另一種做法比較像評論,藝術家佔據且捍衛某種立場,並試圖說服我們,就跟美國作家艾德蒙‧威爾森(Edmund Wilson)[2]筆下的評論家角色如出一轍:「靠的是優越的論述力量。」第一類的藝術很脆弱;第二類是企圖阻止藝術家把脆弱暴露出來。這很酷——這幾乎是必然的,就算不是故意的。黑色皮夾克就是酷。伍爾的藝術就是這一類,或說以前是這一類,直到他顯然經歷了一場頓悟,變成了某種信徒,防衛心少了,願意接受生命的不確定性。

1980年代這十年,伍爾幾乎都在創作文字,把文字當成視覺風格的首要元素,除了視覺模樣也包括聽覺效果。他把簡單的句子或單字處理成粗獷、無襯線的黑色字母,擺在白底之上。那些文字看起來像是放大的模板塗鴉,給人一種快速畫好的感覺,很像法蘭茲‧克萊恩(Franz Kline)[3]的黑白畫,看起來「快」,但其實是費盡辛苦畫出來的。

文字(words)在現代藝術裡有很長、**很長**的歷史。畢卡索和布拉克(Braque)[4]當然是;畢卡比亞(Picabia),甚至傑拉德‧墨菲(Gerald Murphy)[5];俄國的所有構成主義;美國有斯圖亞特‧戴維斯(Stuart Davis)和精確主義派(precisionist)[6];接下來還有

2　1895-1972,20世紀美國著名評論家,其文學批評深受馬克思和佛洛伊德影響,對美國文學批評傳統的確立以及歐美一些現代主義作家經典地位的確立,影響甚鉅。代表作有《到芬蘭車站》等。

3　1910-1962,美國抽象表現主義畫家,粗黑線條的書寫性繪畫為其主要創作形式。

4　1882-1963,法國畫家與雕塑家。與畢卡索在20世紀初創立立體派,對現代美術史的發展有重大影響。

5　1888-1964,曾於1921至1929年間創作畫作,作品為立體派與精確主義風格。

勞森伯格（Rauschenberg）[7]和偉大的模板塗鴉大師賈斯培・瓊斯（Josper Johns），緊接著是沃荷和魯沙（Ruscha）[8]（兩人先前都是平面設計藝術家）；比較哲學味的舞文弄墨派有勞倫斯・韋納（Lawrence Weiner）[9]、約翰・巴德薩利（John Baldessari）和布魯斯・瑙曼（Bruce Nauman）[10]，之後棒子就交到尚・米榭・巴斯基亞（Jean-Michel Basquiat）[11]手上。自從1910年起，每個世代都有自己的榜樣。如今，這個系譜已經子孫滿堂，剛起步的藝術家如果想在這領域裡插旗，恐怕得三思一下。不過好藝術家往往都有賭徒般的直覺，儘管賠率驚人，伍爾還是痛痛快快地雙倍下注，把一切都排除在畫面之外，只剩下字體編排。

伍爾和一些前輩——最重要的是瑙曼——一樣，把觀看行為與閱讀行為拉齊；觀看就是閱讀，閱讀就是觀看。但不只是這樣。體驗伍爾的畫是從閱讀開始，但感覺更像是有人正在讀給我們聽；當我們觀看畫作時，有個不是自己的聲音插了進來。伍爾的畫直接跟觀眾講話；觀看就是聽著某人滔滔演講；這些畫都有自備麥克風。如果是《紐約客》的漫畫，應該會有個小人站在伍爾的畫作前面，

6 1892-1964，為精確主義派的美國畫家。精確主義是美國藝術家呼應現代主義的本土性藝術運動，受到立體派和未來主義影響，以幾何形式描繪具工業化和現代性的美國風景。

7 1925-2008，早期作品屬於普普藝術，不僅從事繪畫，也兼及創作雕塑、攝影、版畫及表演。以1950年代一系列的集合藝術聞名於世，透過撿拾廢棄物重新組合成作品。

8 1937-，美國普普藝術家，作品主題為美國流行文化與文字的關係，利用文字來構建圖像創作。

9 1942-，美國觀念藝術家，致力於探索物質與人類關係的藝術創作，把許多不同的標誌和符號與語言相結合。

10 1941-，創作範圍廣泛，包含雕塑、行為表演、霓虹燈、電影、錄像等等，過去五十年間，不斷探索身體、語言及表演藝術，並領先創作出許多重要之作。

11 1960-1988，以紐約塗鴉藝術家的身分崛起，與安迪・沃荷亦師亦友，之後成為表現主義藝術家。其作品對當代藝術和時尚仍具有影響力。

諾諾地指著自己，圖說寫著：「是誰在講話，我嗎？」那些畫的口氣像在宣告什麼，往往還帶著指控的味道。伍爾的畫和某些激進派的劇場作品有些共同點；和它們風格最接近的親戚是奧地利劇作家彼得・漢克（Peter Handke）[12]對布爾喬亞偽善的迷人控訴：《冒犯觀眾》（*Offending the Audience*）。

　　黑色的亮面字母把白底壓擠到邊緣：這些畫作力道充沛，元素精簡，漂亮又優雅。「RUN DOG RUN」（跑狗狗跑）、「HELTER SKELTER」（螺旋溜滑梯），還有經典招牌的「SELL THE HOUSE SELL THE WIFE SELL THE KIDS」（賣房賣妻賣小孩），都是從大眾的無意識裡抽取出來的一些句子。伍爾的文字畫也指涉了繪畫和印刷這兩個兄弟的摻合和時不時的爭鬥——印刷在過去一百年的藝術圈裡，就跟文字一樣，是個報酬率很高的主題。那麼，兩者的分界在哪裡呢？這些圖像雖然又冷又乾，但是裡頭有一種值回票價的物理性，一種來自於尺度感和比例感的繪畫性；伍爾創作出令人喜愛的長方造形。也許你會覺得這太簡單了，沒什麼了不起，不過你可以試畫看看——比看起來更困難。他是個尺度、姿勢和節奏大師，這三項元素又跟繪畫這個動作建立一種直覺性的連結。伍爾結合了直覺的優雅和批判的才智，發明出一種最巧妙的繪畫機制，讓生產過程與生產出來的圖像彼此互惠；圖像以壓倒性的信念定義了自身創造出來的詞彙，它堅信，如果過程順暢，你會感覺到一些可以從帕洛克作品裡得到的東西——一種幾乎不可能犯錯的感覺。

12 1942-，奧地利劇作家、電影導演、詩人、小說家，被喻為見克特以來最重要的後現代作家。和導演溫德斯合作過三部電影，包括《守門員的焦慮》、《歧路》、《慾望之翼》之劇本。

雖然伍爾的畫在視覺上和字義上都是膨脹的，表面覆蓋著溢流、推進的圖像，但它們卻堅守著窄頻寬。他的色彩嚴格限定在黑、白、灰，加上偶爾的紅或橘。它們讓我想起，搖滾樂也是循環使用同樣有限的幾個手法：三或四個和弦，哀傷的歌詞在嚴格的4/4拍節奏裡一再反覆。這或許不太能和德國新古典主義作曲家亨德密特（Hindemith）[13]相提並論，但電吉他充滿節奏的聲音還是可以用這種方式鉚接起來，變成你唯一想聽的東西。

一種孩子氣的拒絕精神滾動在前衛派的核心脈動裡；在大人身上，這叫做抵抗：**不，我不用色彩；我不畫美美的東西；我不要取悅觀眾**。有些理由讓這種否定態度一直保有吸引力，而這種態度是從藝術界與烏托邦願景的愛戀中滋長出來。這有部分是包浩斯（Bauhus）[14]留下的遺產：擯棄裝飾，多愁善感也跟著掃地出門；另外還有一種渴望，就是企圖界定藝術和機械化之間的複雜關係。如何讓繪畫在機械時代與今日的數位時代裡擁有一席之地，把伍爾的繪畫放進這段漫長的歷史裡，就像毛毛蟲會變成蝴蝶那樣自然。

藝術家有時必須急轉彎才能勇往直前。我想起法蘭克‧史帖拉（Frank Stella）[15]年輕時的故事，他原本是想像委拉斯蓋茲（Velázquez）[16]那樣畫，但根本不可能，所以他選擇用黑色條紋替

13 1895-1963，身兼作曲家、理論家、教師、中提琴家和指揮家。1921年的《弦樂四重奏》公演，奠定他作曲家的地位，他不試圖推翻傳統，重拾巴洛克時期與古典時期的音樂精神，因此被譽為「20世紀的巴哈」。

14 1919年由德國建築師葛羅培斯創校，注重建築造形與實用機能合一，對於現代建築學影響深遠。今日的包浩斯已不單指學校本身，而是其倡導的建築流派或風格的統稱。除建築領域外，包浩斯在藝術、工業設計、平面設計、室內設計、現代戲劇、現代美術等領域上的發展都有顯著影響。

15 1936-，以黑色線條畫成名於美國藝壇，其特有的藝術形式、特色，影響了現代與後現代畫家的創作。參見第183頁。

代。那些條紋就是他的委拉斯蓋茲。讓我解釋一下其中的關連。幾年前，我在大都會博物館參觀庫爾貝（Courbet）[17]的回顧展：畫裡的肌肉寬闊、厚實、強壯、精瘦、含氧到讓人咋舌；像是第一次陷入真愛時那些極樂的夜晚，感覺一切都有可能，沒有什麼應該保留。哇……這才是畫啊！最後幾個展間的其中一間，掛了三幅大畫，內容是被捕獲的雄鹿痛苦致死的模樣──雄鹿代表了藝術家本人。這些畫讓你裹足不前──如果那些誇張的傷口沒讓你大笑的話。當我在角落徘徊時，發現克里斯多夫也在那裡，我嚇了一大跳，因為我從沒想過，他居然會被這種張力十足的情節劇感動。在那一刻，我突然了解，他的作品也是那隻垂死的公鹿，他伸手去拿同樣的護身法寶來施展魔法，來迎頭面對今日文化會接受的壯美再現，無論那是什麼。今天，那隻公鹿只是換了長相。

我說不準是什麼因素導致這項轉變，如果有的話，總之，在二十一世紀剛開始的某個時刻，伍爾進入一個非常擴張性和表現性的階段，跟他早期的作品幾乎連不起來；他投入的主題不再是文字本身，而是抽象畫的語言，就跟劇作家彼得・漢克本人突然從一個驕縱的小孩變成哀傷的回憶者一樣，伍爾似乎也是突然就開始畫那些充滿了複雜曖昧的作品，充滿著現代主義極盛時期一度被移除掉的那種感覺。就好像，一位不斷趕場的**夾板廣告作家**，突然開始寫起他自己的《荒原》（*The Waste Land*）[18]。他似乎對作畫方式全面

16 1599-1660，文藝復興後期、巴洛克時代的西班牙宮廷畫家，其作品《侍女》複雜多重的構圖，是西方繪畫中經歷最多分析與研究的作品之一。

17 1819-1877，法國寫實主義畫派的創始人。主張藝術應以現實為依據，反對粉飾生活，他的名言：「我不會畫天使，因為我從來沒見過他們。」

開放，還特別去鑽研一些形式元素，讓畫面空間的複雜性指數倍增。這樣生產出來的圖像，比較不會受到作者意圖的綑綁；你還是可以強烈感受到藝術家的存在，但現在多了一些空間，可以讓觀看者的目光和心靈在其中漫遊。這類畫作要求很多，冒險也很大；它們還是很酷，但也只是酷。伍爾的作品告訴我們，「酷」最好是作品散發出來的氣質，別把酷當成一種策略。除了工業絹印之外，另外有兩個重要元素加入伍爾這段時期的繪畫語彙：一是用手持噴槍畫出來的線條，二是剛好南轅北轍的班戴點（Ben-Day dot）[19]——這種圖案可以在印刷頁面上複製出半色調。這種充滿圖像誘惑力的網點圖案，在繪畫裡是一種具有魔法的成分，就像烹飪裡的鯷魚：可以加深所有其他滋味的關係。這些新元素和新製程產生了視覺上的結合，疊在他早期作品所建立的嚴格形式之上，釋放出晚近記憶中最多產也最具視覺報償性的時期之一。

　　伍爾是個頑皮的都會畫家。他在2000年代初期和中葉的一些作品，是以德庫寧晚期風景中的人物做為基底；有件作品甚至還取了德庫寧式的標題：《單車上的女人》（Woman on a Bicycle）。但是德庫寧豐富水汪的色彩，到了伍爾手上，轉變成不同色階的黑灰白。而且不是瓊斯那種優雅的灰，而是下雨天中國城的那種灰：褪到髒髒薄薄的停車格灰線，在水溝裡翻飄的昨日報紙，或是剛被刮刀洗車人刮過的擋風玻璃。

18 被視為20世紀最具影響力的一部詩作，是英國詩人T・S・艾略特（1888-1965）於1922年出版的作品。

19 印刷網點，詞彙名稱源於班傑明・戴伊（Benjamin Day），他是一名19世紀的印刷商。經由普普藝術家李奇登斯坦的運用，蔚為風潮。

　　伍爾在這個第二階段變成一名擦拭（erasure）畫家。比方他最新的一幅畫，就是透過不斷積累的移除、添加、擦拭、噴畫線條、大筆揮灑、套印和其他程序，做出豐滿的效果，看著那幅畫，你很難判斷哪個是第一層哪個是最後一層？哪些是畫的？哪些是印的？偶爾有些成分沒有上膠，於是我們可以看到的幕後情節似乎有點太多；雖然我可以告訴你哪些圖像缺乏感情，但我無法解釋失敗的原因。這些圖像大多擁有豐沛的能量和力道；它們帶著古典抽象藝術的自信以及對節奏、重量和平衡的感覺錨釘在牆面上，那些特殊速度的姿勢和記號，用整隻手臂刻意來回摩擦所形成的迂迴線條，都是精力充沛的第一流作品。將抽象繪畫此刻能企及的境界體現了大半。伍爾的畫有一種討人喜歡的混亂和碎裂感，不同深淺的灰、銀、紅，散發著抒情之美；以一種迂迴的、敘述的和結局開放的方式同時既結構又蒸發，既反諷又真誠。伍爾的畫不太容易做形式分析；它們大多是基於藝術家的信念而運作，他相信自己選擇的剃除手法。當然，所有藝術家都相信自己正在做的事情是有意義的，但信心夠不夠深，就要看你的才華夠不夠高了。伍爾的畫有一種「這可能根本是錯的，但管他去死」的質地──歡快的虛無主義。他知道什麼時候該停下來，在這方面，他是天生好手。

西格馬‧波爾克的作品

SIGMAR POLKE │ 1941-2010
The German Miracle

德國奇蹟

　　在藝術界，一些偉大的時代往往只是滑移的結果；社會史和美學史就像地殼板塊一樣彼此刮碰，產生摩擦，釋放出一些震動的能量，把藝術往前推。1970年代末到1980年代初，一種結合了德國神話和肉塊臟腑圖的敘事描繪風格捲土重來，把德國繪畫推上了國際舞台。年輕藝術家果斷地背過身子，拒絕1950年代末得到官方批准的無憂無慮的國際主義抽象美學，以及1970年代盛開過頭、橫掃藝術界的各種觀念主義變體。全球思考，在地繪畫。提倡這種毫不掩飾的表現主義的領頭羊們，包括格奧爾格‧巴塞利茲（Georg Baselitz）、約爾格‧伊門多夫（Jörg Immendorff）、彭克（A. R. Penck）和馬庫斯‧呂佩爾茨（Markus Lüpertz）[1]。表現主義的老井還很豐沛。這起叛逆行動過沒多久，比他們稍微老一代的德國藝術

1　德國新表現主義藝術風格始於1970年代末到80年代初，代表人物包括巴塞利茲、伊門多夫、彭克、呂佩爾茨、基佛等人。它的興起以20世紀初的德國表現主義為基礎，在新的社會條件下關注當下的歷史和現實，繼續推動繪畫語言的革新。

家，開始擁抱美國普普藝術的圖像主義，使用來自廣告而非歷史的圖像，但把美國的甜味給去除掉。（紐約抽象派叱吒風雲，無人爭鋒，維持了好長一段時間，它之所以走下坡，也跟德國經濟力量的強化有關，不過這故事就說來話長。）這個畫性老練的派別，和戰後受到普普藝術影響的風氣有關，其中的兩位巨人，當然是存在主義懷疑論者傑哈德・李希特（Gehard Richter）[2]，以及他那位波希米亞風嬉皮、狂人、煉金師和小丑——西格馬・波爾克。一支是回歸到根植於表現主義繪畫裡比較自覺的德國認同（巴塞利茲等人），另一支則有點乖僻地挪用最新進口的美國舶來品（波爾克和李希特——當時的稱號是**資本主義寫實派**），這兩大支流在二十世紀最後階段注入德國畫壇：一支在展望未來的歐洲，另一支則試圖和美國人討價還價，協商由後者決定的條款。

在1960和1970年代的德國藝術圈，還有其他幾個重要流派，包括約瑟夫・波依斯（Joseph Beuys）[3]的作品（波依斯比李希特和波爾克年長，曾經是大戰時期的戰鬥機飛行員，不過他的影響力倒是發揮在更年輕的一代身上）。不過前面那兩大支流，因為氣質迥異，一個冷酷一個溫暖，一個反諷疏離另一個英雄味十足，這種對立關係創造出劇力萬鈞的美學戲碼，點燃了藝術史上另一個白熾時期。不過好景不常。隨著2010年波爾克去世，戰後德國藝術界的這齣奇蹟劇，感覺也差不多演完了。李希特、巴塞利茲、彭克、安

2 1932-，被譽為德國當代最重要的藝術家，成長於納粹時代，1956年畢業於於德勒斯登藝術學院，1961年逃往西德，1962年開始創作「攝影繪畫」，1960年末創作「色卡」、「灰色繪畫」及抽象繪畫等。

3 1921-1986，20世紀行為藝術、偶發藝術、裝置藝術和觀念藝術的代表藝術家。

塞姆・基佛（Anselm Kiefer）[4]和更年輕的阿爾伯特・厄倫（Albert
Oehlen）[5]雖然都還健在，但先知波爾克、政治行動派伊門多夫，
還有像蒼蠅一樣飛來飛去的迷人搗蛋鬼馬丁・基彭貝爾格（Martin
Kippenberger）[6]全都死了，德國藝術史上的這個啟示錄時期也漸漸
落幕。

　　波爾克的藝術在形式上是前進的，有種曖昧玩世的人文主義，
常常會讓人捧腹。你可以感覺到他熱愛人性，只要人性不會妨害他
自由來去。波爾克的感性是一種罕見的組合，讓他可以發揮某種媒
介功能：也就是說，他這個人可以疏導各式各樣的風格比喻，讓生
活裡一些漂浮的意象可以如蜉蝣生物一樣透過他的系統流動。和李
希特比起來，波爾克更像個冷面小丑，喜歡擺出聖潔傻子的模樣。
在外形上，波爾克很像比利時漫畫家艾爾吉（Hergé）筆下的角色，
成人版的丁丁。我最記得他親切的笑容，綁成小髻的頭髮，還有會
笑的眼睛。他的外表看起來像是一個冷漠的怪人，正在對晚期資本
主義的浮誇進行最後一搏，但這同時，他又創造出近四十年來最讓
人眼醉心迷的畫作。在他的部落裡，波爾克隻身作戰，他不但和很
多人一樣，持續擴大他的作業領域，他還拓展了形式語彙和作畫方
向。你有時會感覺，他拿了一把螺絲起子將畫大卸八塊，無聊地看
著它們躺在地板上，直到他重新把它們拼組起來。他的作品和達達
主義、超現實主義、純粹的無政府式否定、不敬的搞笑（常常是在

4　1945-，德國新表現主義的代表人物，成長於二戰後戰敗、分裂的德國，曾師從波依斯，作
　　品表達藝術家對歷史的思索。
5　1954-，曾受教於波爾克，年輕輩新表現主義畫家之一。參見第65頁。
6　1953-1997，德國藝術家，在繪畫、雕塑、攝影、裝置、海報等領域均有涉獵。

損「人民」），還有構成主義的高格調設計密不可分。

　　波爾克的作品是以「自由」為主題的終身論文，討論自由的模樣，以及要有哪些條件才能得到自由，維持自由。他在這個被認為太流變、太莫測的世界裡，為擬態模仿（mimesis）賦予形式，甚至紀律；也就是說，他能抓住蝴蝶但不傷害蝶翼。在這裡，他又跟李希特相反，李希特對自己太嚴肅了，有時你會覺得被他的作品一棒子打在頭上；波爾克則是把輕鬆隨意培養成沉悶的解毒劑，他的藝術似乎不給什麼承諾。其實波爾克的作品範圍包山包海，有1960年代初期和中期的雞尾酒餐巾紙幽默，也有1990年代那種珠光寶氣、澆灌式的煉金術繪畫，加上介於兩者之間各種彎彎折折的變體。

　　2014年，紐約現代美術館辦了一場波爾克藝術回顧展，是到目前為止在美國舉辦過的最大型展覽，策展人費了好大一番心力，想讓觀眾了解他的藝術有多廣泛，形式有多大膽。展覽中選了許多無法抗拒的紙上作品，讓觀眾可以聽到藝術家的想法大聲說出。這些素描是白日夢，是速寫的喜劇、日記和純設計，它們什麼都是，除了素描傳統上用來配置畫面的功能。這裡沒有生活的肖像，只有生活本身。你可以在形形色色的藝術家素描裡感覺到這種存在，包括麥克斯・貝克曼（Max Beckmann）[7]、奧古斯特・馬克（August Macke）[8]、奧斯卡・柯克西卡（Oskar Kokoschka）[9]、庫特・史維

7　1884-1950，德國畫家、雕塑家、作家。其作品受印象派及象徵主義的影響，以情感濃烈的人物畫著稱。
8　1887-1914，德國表現主義畫家，藍騎士畫派的領袖人物之一。
9　1886-1980，奧地利表現主義畫家、詩人兼劇作家。

塔斯（Kurt Schwitters）[10]、米羅（Joan Miro）[11]、保羅・克利（Paul Klee）[12]和詹姆斯・瑟伯（James Thurber）[13]，但波爾克大多數素描給人的感覺，卻是史無前例的自由。他的抒情線條，一直是德國藝術界近四十年來最大的單一影響，就像德庫寧的筆觸是第二代抽象表現主義者的禮贈，波爾克那天使般的線條，也幾乎變成德國年輕藝術家的彌月禮。

在他早期的素描和繪畫裡，例如《吃香腸的人》（*Sausage Eater*）、《襪子》（*Socks*）、《年輕人快回來！》（*Young Man Come Back Soon!*）、《櫥櫃》（*Cabinet*）等，這種調子就很明顯：輕輕的嘲弄、不出鋒頭、仔仔細細在蛋糕上灑一點糖霜。這種調子之所以能成為藝術，完全是因為波爾克有本事抓到駐留在形式裡頭的荒謬幽默，它們宛如子結構般在影像本身裡運作。可以把這想像成埋藏在日常對話裡的深層語言結構的視覺版本，或是一種高段的視覺坎普（camp）——突然就可識破看似無害的廣告裡的愚蠢邏輯。別的藝術家或許只看到這廣告很適合用來諧擬，但波爾克的視覺搞笑配角，卻會直接揭開隱藏在表面下方的構圖想法的荒謬之處。《襪子》是三隻棕色男襪的側面「肖像」，畫在藍色的背景上；它們以平行的斜線方式排列，看起來像是某種仿冒的古典主義，那些斜線還散發出一股能量，讓人聯想起高級抽象畫——帕洛克《藍色枝條》（*Blue Poles*）的襪子版。形狀就只是形狀，除非當

10 1887-1948，德國達達主義畫家。
11 1893-1983，西班牙畫家、雕塑家、陶藝家、版畫家，超現實主義的代表人物。
12 1879-1940，德裔瑞士籍畫家，對線條與色彩充滿實驗精神，並深入探討相關理論。
13 1894-1961，美國漫畫家暨短篇故事家。作品以幽默手法描繪日常生活的荒謬情節。為電影《白日夢冒險王》的原著作家。

它是襪子。這個時期，波爾克的作品有一部分是要讓觀眾看到一些熟悉的事物變成不合理的怪東西，從中得到樂趣。這就好像有一個名為西格馬‧波爾克的藝術家，從另一個跟我們極端相似的星球來到我們身邊，把自己當成一項慷慨的禮物。這些畫作的調性和酷酷的美國普普藝術在本質上並不相同；它們不那麼相信商業物品的生命力，這些影像被處理得更接近奇想，也因此更有個人味。而且裡頭永遠會有那隻手，會有那些隨意不造作的描畫，還有抒情、鬆緩但恰到好處的構圖。

波爾克從1960年代後期開始，逐漸對繪畫和攝影之間宛如吸血鬼的關係感到興趣，包括做為一種影像生產者的攝影和做為一種化學過程的攝影。對波爾克這種脾性的藝術家來說，暗房肯定就像是會有天啟閃現的那種場所。他的攝影用的是汞、銀和蒸氣；影像是在黑暗中從經過處理的紙張、酸液槽和光曝中生產出來。這些影像如蘑菇一般迅速竄升、凝結；似暈了色的內臟一樣稀溶雲起，像在黑水中瞥見的一隻磷光水母。

1980和1990年代，他的繪畫大致朝兩個方向發展。首先是經典作品：一些規模超大的多聯畫，由現成織品、絹印、卡通和所有可以想像到的套印和印刷組合而成。例如1983年的《生靈發臭而死神不在》（*The Living Stink and the Dead Are Not Present*），風格與早期的勞森伯格最為接近，不過波爾克對於純圖像的溝通更有天賦，也更輕鬆。波爾克不像勞森伯格那麼自戀，屬於比較漫不經心的畫家。他的畫作影像範圍更廣，結構也更複雜。但他很酷，對於你未必能夠看出他一次做了多少事情這點，並不在意。他是繪畫界的奧斯卡‧王爾德（Oscar Wilde）。

　　其次是比較實驗性的作品，時間斷限從1980年代末期到他去世。這類作品更為統一，結合了方形版式、核心主圖和澆灌的彩色樹酯，1997年的《恐懼——黑人》（*Fear-Black Man*）就是一個好例子。這是一張巨圖，十六英尺高，九英尺寬，畫面上是某個嚇人怪物的巨大影子投映在融化的磚牆上，還有一隻隻手臂從畫面底端往上伸——要幹嘛呢？哀求那個發瘋怪獸發發好心？為它的踐躪歡呼？這是我給它的可怕詮釋，我想這是成立的，不過，你也可以把它看成是色彩溢流的結果；就只是一些黏稠的液體自然積聚在表面上，沒別的意思。這就像是小孩子盯著地毯上的圖案，裡頭同時有兩種樂趣：一是透過感知影像來嚇自己，二是看著影像消融成抽象圖案。波爾克的藝術功力就在於，他能畫出既是影像又是圖案的作品，讓兩種閱讀的樂趣彼此加乘。他從來不是一位狹義的寫實主義者——他從來不是任何狹義的東西；反之，波爾克是在具象畫和意圖使人跌跤的香蕉皮之間取得平衡。

　　波爾的的圖像創造力非常慷慨，對觀看者非常友善，他的作品讓你感覺，說不定在哪個好日子，你也可以畫出這種畫。該怎麼活在當下？波爾克的畫抓到這個問題的某個根本，它們似乎在你的耳畔說著：「你沒被鎖在你的故事裡喔。你可以有別的樣子。」這種確信的力量，這種全然的生命力——我想像不出除此之外，我們還能跟藝術要求什麼。和所有偉大的藝術家一樣，波爾克也在追求狂喜，他想要那種被雷打到的感覺，但必須照他的條件。他的作品問著：「這樣夠嗎？你在怕什麼呢？」讓自己沉浸在他的藝術裡，然後為我們這個時代衰落的精神哭泣。

羅伯・戈柏 《無題腿》Untitled leg 1989-1990

羅伯・戈柏

ROBERT GOBER ｜ 1954-

The Heart Is Not a Metaphor

心不是隱喻

　　優雅哀傷的雕刻家羅伯・戈柏，是位排水孔詩人。和某位穆特（R. Mutt）在上面落了款的現成小便斗不同（杜象的小便斗），戈柏先生的排水孔和容納排水孔的洗手槽，都是他親手用木頭、塑膠和顏料深情或痛苦地塑造出來。當它們在1980年代初首次登場時，我不知該拿它們怎麼辦；會有什麼新動物突然從出水孔裡冒出來嗎？這些安裝在牆上的標準款店售白瓷洗手槽的各種變體，就像一隻疣豬輕輕挨在體型更大更吵的野獸旁邊，有一種既低調又固執的存在。幾年過去，這些洗手槽依然維持這兩種特質，也漸漸變得美麗非凡，例如1984年的《無題》（戈柏的作品都沒標題，只有日期）。

　　1970年代末到1980年代初，年輕藝術家面對的大哉問之一，就是該如何在後低限主義（postminimalism）的美學裡，偷偷走私一些意象以及潛藏在意象下方的戲劇性。後低限主義強調忠於材料，以過程為核心，這種態度在早期的布魯斯・瑙曼（Bruce Nauman）、伊娃・黑塞（Eva Hesse）或凱斯・索尼爾（Keith Sonnier）[1]等人

身上體現得最為流暢。對後來被稱為「後低限主義」的那一代藝術家，他們的想法是採用低限主義喜愛的幾何形式，例如立方體或正方形，還有對系列或網格的偏好，然後讓它們受到某種干擾。當時有種傾向，會用諸如繩索、稻草、木樑之類的東西在空間裡描畫，但是這些對描畫的突襲從來沒進犯到意象本身。一直要到他們的下一代，也就是在1950年代早期和中期出生的那一輩藝術家，才找到方法運用意象以及意象之間的聯繫。因為有意象的地方，離故事就不遠，不管是隱含或明講的故事。但是好幾十年的時間，人們一直認為，這種有節奏的敘事**線頭**會不斷在腦海裡放線，和藝術追求的自主狀態並不合拍。說實在的，我們這個文化甚至想不起來**為什麼**藝術必須要有自主性，但是相信我，那時這真的很重要。藝術不能用來指稱或再現事物；它必須**成為**那個事物本身──句點。硬要區分**成為**和**再現**這點，在現代主義的歷史上就是一個奇怪的死胡同，不過在當時沒人質疑這點，就好像那兩件事真的可以分開似的。

在低限主義當道期間，也就是在方格子和方盒子裡長大的那一代，一直渴望能用某種方式把個人的感性放回到藝術裡，渴望衝突能被誇張成「戲劇」，也就是說，渴望一切個人的、主觀的和象徵性的東西，渴望和「如實」（the literal）作戰。軼事令人懷疑；藝術必須是**事實**。「所見即所見」（what you see is what you see），史帖拉這句有點自負的名言，一語道出1960年代的藝術概況。想要追求比事實更深層的東西，就是在追求神祕主義。普普藝術拿到一

1　伊娃・黑塞（1836-1970）和凱斯・索尼爾（1941-）都是美國後低限主義藝術家，黑塞擅長將繩索、橡膠、電線、玻璃纖維的工業與日常現成物融入作品中；索尼爾則是率先將工業霓虹燈管當做藝術媒材，是燈光雕塑領域的開創者。

張通行證；它很認真，但不知怎的就是沒切中主題。如果用一個超寬鏡頭，從幾個光年外的阿基米德制高點由上往下看，你就會知道，這不過是另一場阿波羅或古典脾性與浪漫脾性的對抗。浪漫派堅稱，他們的個人經驗有更大的意義，不過古典派的回應是：「沒興趣。」藝術界照例會有創始者和屬行者。創始者是獨行俠，通常不太能做為標準範例要其他人仿效，但屬行者就可以。曼・雷（Man Ray）[2]是創始者；安德烈・布賀東（André Breton）[3]是屬行者。偶爾也會有人身兼二角。屬行者不可能永遠當道（雖然在那個當下他們似乎前途無限）；殘酷的現實終究會登場。1978年，一場早期的半越獄行動在惠特尼（Whitney）上演，展覽的名稱是「新意象畫」（New Image Painting），由深受懷念的理查・馬歇爾（Richard Marshall）[4]策展。馬歇爾把一群藝術家聚在一起，他們都是在抽象畫盛極而衰的那個年代出生，也都對描寫敘述和可辨認的世界做過刺探。除非是像普普藝術那樣，把意象當成反諷或設計，否則意象本身並不是嚴肅的主題，而是軟弱的象徵，是真男人不屑使用的。嗯，不過還是有人用了。在這枯竭的風景裡，出現了另一個異端：喬爾・夏皮羅（Joel Shapiro）[5]，他那些縮小版房屋狀的鑄銅形式，是擺在地上而非台座上，這幾乎是合乎當時的教規，但我們必須承認，它們是**房子**而不只是工業純鐵。沒想到四十多年後，

2　1890-1976，擅長繪畫、電影、雕刻和攝影的美國現代主義藝術家。在攝影史上，以勇於探索、大膽創新而著稱。

3　1896-1966，法國作家及詩人，超現實主義的創始人。代表作為1924年編寫的《超現實主義宣言》，他在其中將超現實主義定義為「純粹的精神自動」。

4　1947-2014，資深策展人，展覽當時為惠特尼美術館副館長。

5　1941-，美國雕塑家，由矩形組成的雕塑作品為其具辨識度的特色。

世界藝術的通行語，或說其中之一，竟然變成了「擬真」，也就是挪用和重新創造真實世界裡形形色色的物件和意象。鐘擺盪到了另一邊。

　　隨著後低限主義者開始撤退和意象主義者開始現身，年輕的羅伯‧戈柏也從這鍋吃到乏味的燉菜裡冒出頭來，最早是拿出精心製作的娃娃屋，接著是1985年的白色洗手槽。我想了一會兒，戈柏初出茅廬時，可能是那種對自己具現出來的意象──好幾十種白色塑膠洗手槽的不同變體──戀戀不捨的藝術家，情況很可能就是那樣。如同他的許多前輩，他們發現某樣**事物**，比方說一匹馬、一顆萊姆、一件浴袍、一道手續、一個橡皮擦或一根黑色油性蠟筆，然後就一直帶在身上，直到不能再帶為止。不過，因為戈柏的意象語彙和使用空間的方式迅速擴增，我們很快就發現，他的企圖心比那些前輩大多了，他的人性和他的憤怒感，雙雙擴展到挑戰主流文化的臨界點。我在別的地方寫過，這一切全都發生在作家喬治‧卓爾（George Trow）[6]所謂的「優勢崩解」（collapsing dominants）的時刻，在戈柏出手挑戰的那個時間點，大概連一根羽毛都能把那冷酷、直白的藝術世界打倒。於是，體現在他的作品裡的感性，就變成那個又直又白的文化老霸權的主要替代物之一。局外人變成了新霸主，除此之外，當時每個稍有感性的人，都因為世人對於愛滋病似乎束手無策而深受罪惡感攪擾。

　　斜向一邊的兒童床或嬰兒床；印滿私刑意象的壁紙；壁爐裡

6　1943-2006，美國散文家、劇作家，任職於《紐約客》逾三十年，最著名的評論文章是關於電視對美國文化的影響。「優勢崩解」於1997年3月31日刊登於雜誌《紐約客》。

燒著像是人腿的木頭，還穿了鞋子；其他男人的腿，穿著便宜的褲子和鞋子，從牆底後面伸出來，有些脛骨上還立了蠟燭；一袋貓食的複製品——全都是些小男孩會注意、會盯著看的東西。至於材料：在木頭和塑膠上面加上蠟、人的毛髮、燈泡、皮革、絹印、**流水**——蠟像館、遊樂宮和停屍間會用的材料。這些作品讓人不寒而慄，宛如禮拜儀式，精緻珍貴，還有，會讓人像刺蝟一樣豎起尖刺；如果它是人，應該是很快就會被激怒的那種。

戈柏的大膽之處，是他把後低限主義美學裡的手作和過程與材料取向，跟象徵主義和超現實主義的精緻結合起來——這絕非易事，要很有膽量才行。像是移除掉陰影的基里軻（de Chirico）[7]，戈柏的作品代表了被超現實主義施了魔法的青少年之夢。這種事情在早一代人身上不可能發生——把只會在早熟高中生筆記本裡看到的素描，像是骨瘦如材的手臂，夾克和乳房，嵌了排水孔的腿等等，組合成壯志雲霄的3D版大聯盟。這約莫就是戈柏進入這個故事裡的時機點。他的作品在幾位1960年代的邊緣人物身上，可以找到前例，特別是保羅・泰克（Paul Thek）[8]，而戈柏的地位之所以能提升，除了他作品的超高嚴肅性和品質之外，當然也跟天時有很大的關係。把意象，甚至是有些怪異的意象，與後低限主義注重「程序」的心態連結起來，也是馬修・巴尼（Matthew Barney）[9]的藝術基底，還有其他幾十個更年輕的藝術家，而且這支世系還在開枝散

7 1888-1978，義大利超現實畫派大師，形而上繪畫的創始人。
8 1933-1988，美國畫家、雕塑家與裝置藝術家。
9 1967-，從事雕塑、攝影、繪畫和電影的美國藝術家，代表作為五部實驗電影《懸絲系列》（Cremaster Cycle）及與冰島女歌手碧玉合作的實驗電影《掙脫9》（Drawing Restraint 9）。

葉當中。戈柏和他們的差別在於他對媒體的態度。巴尼是個十足十的愛秀王，弄個可以全球播放的奇觀，他可是毫不介意。但我們不難想像，戈柏家應該還在看黑白電視，如果有電視的話。

戈柏連同幾個最南轅北轍的對手，像是琪琪·史密斯（Kiki Smith）[10]還有傑夫·昆斯（Jeff Koons）[11]，重新讓超現實主義在後普普藝術的世界裡得到合法地位。我在戈柏的作品裡，看到最強烈、最道地的心理學洞見；他的作品帶給我們的認知衝擊，會讓人想起當年閱讀佛洛伊德的感覺——日常生活的精神病理學。當人們說超現實主義借用夢的邏輯時，他們的意思是，那些經過變形的人事物都沒經歷任何明顯的過渡期。在超現實主義裡，就像在夢裡或卡通裡，不須任何前兆就可以突然從某樣東西變成另一樣東西。就像某天晚上，我夢到我老婆變成一隻充滿異國情調（想像的）的毛茸大狗，差不多有五英尺高，閃亮優雅，有一雙跟我老婆一樣深情款款的眼睛，還戴了一副精緻的黑色嘴套。然後，另外六隻一模一樣的狗狗加了進來，全都想要在夢裡跟我講某件事，但我聽不懂。一群老婆／狗狗想要引起我的注意——這是什麼意思？鬼才知道？這種變形句法正是戈柏運用得最為行雲流水的手法之一。

1990年代初，當藝術界和藝術市場雙雙處於凍癱狀態時，戈柏的藝術倒是有了大躍進，進入大型裝置領域。牆面大小的森林壁畫變成背景，有的手繪有的絹印，然後在上面以不同配置放上幾個

10 1954-，美國重要的當代女性藝術家，作品遊走於感性與科學、身體與精神、視覺與觸覺之間。最常處理的題材是人體，創造了一種屬於女性的形態學，其獨特的創作語法，開拓了另一種閱讀女性身體的角度。
11 1955-，美國藝術家，多數作品都是工業化的雕塑及裝置藝術。擅於自我宣傳，評論家對他的作品看法趨於兩極。參見第89頁。

洗手槽，還加上詭異的燈光效果和放大的聲響。我不是說，這麼做會減弱它們的藝術效果，不過裝置本身先天就是劇場性的，幾乎都會乞求一齣戲劇或歌劇作伴。把易卜生（Ibsen）[12]或史特林堡（Strindberg）[13]或惹內（Genet）[14]的舞台搭在它們前面，想必會閃亮耀眼。紐約現代美術館把戈柏的好幾件大型作品重新做了陳設，效果驚人。1992年的《無題》是這場展覽的主作品，最早是在紐約二十二街的DIA舊空間展出，今日看來，似乎已坐穩了經典藝術的寶座，並讓其他人的類似努力看起來像是微不足道的一杯淡啤酒。這件作品再現了一個獨特的時刻，一個失敗、虛弱、撤退和疲憊的時刻，並把這樣的時刻變成某種令人振奮的東西。和所有偉大的藝術一樣，它的不凡有部分來自作品背後的想像力，有部分則和風格有關。森林背景畫的特殊反差，報紙摹製品的逼真觸感，聲音的織度和位準——戈柏碰觸到人們對於摹製、複製和再現的狂熱，但是，批判消費拜物主義這種過於簡化的說法，並沒切中要點。這裡收藏的東西更像是真正的物神本身，它們根本不關心製造慾望的那個世界。就像在電視影集《廣告狂人》（*Mad Men*）裡描述的那個世界，那些看似成熟老練的聰明橋段，其實是小孩對成人世界的看法，是小孩與成人世界交錯時的想像。在這方面，它跟昆斯剛好相反。貓食、排水孔、蠟燭、男人的腿、臀部、搖——這些都是從童

12 1828-1906，挪威詩人及劇作家，擅長以寫實手法呈現當代問題，使中產階級寫實主義成為現代劇場美學的標竿，被譽為現代戲劇之父。代表作為《玩偶之家》、《人民公敵》。

13 1849-1912，瑞典作家、劇作家和畫家，被稱為現代戲劇創始人之一。史特林堡是一位多產的作家，在其四十餘年的創作生涯裡，他寫了六十多部戲劇和三十多部著作，其著作涵蓋範圍有小說、歷史、自傳、政治和文化賞析等。代表作《夢幻劇》。

14 1910-1986，法國男同志作家，著有《竊賊日記》、《繁花聖母》。

年的不同階段看到的成人世界，而非反過來。

　　戈柏作品的主題是男人，他們的折磨、慾望、羞恥和失敗，還有他們偶爾擁有的襤褸勝利，後者通常會伴隨著一個母性或天堂女性的意象。在我看來，他的作品是關於父親的撤退或敗退，剩留下來的那個東西或那個人，只有腰部以下可以看見，上面往往會有蠟燭在追憶中燃燒。在雕塑《無題腿》（*Untitled Leg*, 1989–90）和它的許多變體中，我感覺到我正和某種裹屍布面對面，而且是已經翻開的裹屍布。這些軀體雕塑點燃了奇怪的渴望，渴望看到死後自己，而自己依然存在。它們有著墓地特有的那種振頻，它們的心情很低。介於襪子頂端和褲腳之間的那塊空間，那片超級脆弱、暴露在外的白，就跟瞥見我們可能都會有的那位倒下的父親一樣冰冷。

　　戈柏也是一位原創而敏銳的策展人，扮演這個角色時，他企圖找出那個被守得嚴嚴密密的DNA，把看似氣質不同的藝術家連結起來。他知道，將藝術家繫連在一起的並非風格或世代，而是某種更深層的東西，是受到特定時空所激發的心理結構。他是出於直覺理解這點，因為機構出身的策展人就沒這本事。戈柏顯然扮演過探測型的心理分析師，對反移情作用非常在行，我只是不敢確定，他不是穿著藝術家服裝的新品種分析師。

阿爾伯特・厄倫

ALBERT OEHLEN ｜ 1954-

The Good Student

好學生

　　阿爾伯特・厄倫是個了不起的畫家，他跟災難調情並能躲過它的懲罰。厄倫是緊接在西格馬・波爾克和傑哈德・李希特之後茁壯成熟的那一代德國藝術家，他知道他們的作品代表打破規則的自由，也很懂得利用這點來累積資本；他搶了球就跑。過去二十年來，他的作品在成就與境界上都越來越高，最近，他更是成功搶佔到歐洲頂尖畫家的位置。2015年，德國新博物館（New Museum）幫他辦了一場個展，雖然規模太小無法一窺他的作品全貌，但還是有機會看到幾件重要畫作。厄倫是以迂迴間接和猶豫不決的方式創作，他把這兩點提升為美學原則。他犯過所有菜鳥會犯的「錯」，但畫作卻沒因此遭殃。他的作品充滿了無法區分的一堆小東西：筆刷的痕跡、顏料的噴濺、影像、圖紋，這些東西布滿整張畫布，沒有焦點，只有太多大小類似的形狀，但無論如何，反正是畫成了。他的表面多半擴散、鬆弛、有點尷尬，但無論如何，反正是畫成了。他的色彩通常都髒髒、水水、不太舒服，但無論如何……你反

正是拿到畫了。有時你會覺得，似乎沒有什麼東西不能讓厄倫拿來套利。

　　1970年代末，厄倫在著名的杜塞道夫藝術學院（Dusseldorf Kunstakadamie）跟著波爾克學習，這是一次幸運的相會。雖然這麼說有點不敬，但是看到今日的厄倫和波爾克，我確實覺得，有時青出於藍還真是會勝於藍。「勝」這個字可能不是那麼精確，不過有些時候，比較年長的藝術家會為某種探究物質性（或非物質性）的做法設定條件，讓年輕藝術家據以做出更複雜或更驚人的解析度。年長藝術家是火爐，蹦出一堆火星，但他以千變萬化手法鍛造出來的各種可能道路，卻不是他用一輩子的時間可以探索完畢的。波爾克把一種新的構圖概念遺贈給繪畫界，這種方法似乎映照出一種精神或社會的錯亂，它是史維塔斯（Schwitters）《梅爾茲屋》（Merzbau）[1]那種等級的拼貼——總體環境的拼貼。所有東西都是材料。他的畫就是一套風格全餐——做為態度的風格，做為覺察的風格。波爾克的作品致力於資本主義的媚俗——廣告藝術——還有晦澀的哲學派系，包括煉金術和來自猶太神祕哲學的一些陷阱。他的作品或許會滿到極限，偶爾還會滿到過頭，但他的幽默感和與生俱來的優雅，總是可以把作品從懸崖邊拉回來。

　　這就是厄倫吸收、疏導、最終得以超越的那個遺產。這位大師已經解放了處理材料、影像、藝術史和整體脈絡的方法，厄倫能在這樣的環境下發展，當然是享有天時之利。**當學生做好準備**，一切

1　1887-1948，德國藝術家，涉略廣泛，包括達達主義、構成主義及超現實主義等。以拼貼著稱，最知名的空間拼貼為《梅爾茲屋》，改裝了六間室內空間。

水到渠成。這麼說，並不要是過度強調波爾克的角色；畢竟在1970年代唸過杜塞道夫藝術學院的學生裡，有才華的就算沒有上百個，至少也有好幾十個，但並不是什麼東西都可紡成金子。在藝術界，師生之間的關係比較像是讓已經播下的種子開出花朵。要先有準備開花的傾向，然後氣候也要對。可以說，厄倫是在這位前輩藝術家的保護色下工作。看著厄倫的作品，你可以感覺到波爾克的影響，最明顯的部分是非傳統的藝術材料、印刷布料，以及其他中產階級奮鬥的紀念品，也就是**殘留物**，用這些東西來創造繪畫的基底，來打造結構，也就是在繪畫行動中用來反應的某種東西。這是厄倫勝出的一種操練。並不是說厄倫**強過**波爾克──我們有必要幫他們排名嗎？而是說，厄倫可以從波爾克的膽大妄為裡得到助力和推力，把繪畫帶進更深的水裡。和波爾克的顛覆、輕快、諷刺，以及唐吉軻德式的煩躁比起來，這位年輕藝術家的作品顯得穩重、內斂、具有視覺複雜性。它打開更多空間讓其他畫家可以跟隨──它秀出前進的道路。這就好比是波爾克做了拆除工作，打了地基，然後厄倫隻身前來，蓋了房子。

　　面紗是厄倫為這場對話添加的一個東西──水薄色彩的滴落、流淌和混攪。面紗遮住下方的畫，有些部分因此被抵銷掉，但在有些地方又准許大膽、荒謬的印花布料穿刺而過，重申自己的存在。這些被顏料水洗過的棉麻加上了近乎圖像式的銳邊色塊；會讓人聯想到電路板或都市規劃圖的彩色條帶和人字紋，宛如徒手繪製的地鐵圖放大細部。厄倫還用了其他手法：諸如引號之類的記號和符號、網格點、流道、飛撒的筆刷痕跡，引火柴似的「捆狀物」或垃圾。這種都會的人造世故（織品）和鄉野軼事（刷痕）之間的

對比,是厄倫用來增加作品生動感的手法之一。這些面紗通常是用骯髒松節油和一些有趣的、帶有寶石感的大地色調製造出來的,讓那些畫給人一種像是從襪子裡面往外看的感覺。為什麼這是一件好事?就像我說過的,厄倫就是可以把任何東西都變成作品。

厄倫用了很多商業影像和廣告片段,以數位方式放大到超過實物的尺度,創作出今日畫家無可匹敵的效果。厄倫的同輩裡面有些人一開始是創作藝術,最後卻是專畫一些膚淺濫情的廣告看板,厄倫不同,他和比他早出道的羅森奎斯特(Rosenquist)[2]一樣,都是從看板起家,以藝術收場。我想不出今日有哪個人能夠像厄倫那樣,可以從無邊無際、由班戴點稱霸的商業印刷品裡,擠出那麼多詩意。二元性很難畫,甚至更難維持。要把商業圖像的原始形式融入純繪畫裡,並不像表面看起來那麼容易——通常會有其中一個佔居上風,一個不小心多少就會抹煞掉另一個。厄倫就是有本事讓人覺得,這兩套視覺符碼對於畫作結構的完整性缺一不可,每一個都有表現的機會。

2　1933-2017,藝術創作結合廣告招牌,保有廣告畫的「大」,但不傳達商業訊息,他關注工業革命以來,社會大眾的品味與消費模式的改變。

黛娜・舒茲 《斜躺的裸男》Reclining Nude 2002

黛娜‧舒茲

DANA SCHUTZ｜1976-

A Guy Named Frank

法蘭克那傢伙

記得天賦這檔事嗎？據說有天賦的人可以**做好**某件事；通常是指物理性的，比方踢足球或拉大提琴。另外還有想像力；想像力和天賦的差別常常受人誤解。想像力燃燒天賦，集中天賦，但它本身沒有實體。今天，我們很容易把天賦和博學多聞或渴望受到注意給搞混，然後把想像力誤認成不過就是文化符號的洗牌罷了。那才叫做時髦。偶爾會有那麼一位藝術家，既有天賦又有真正的想像力，還有本事把這兩個結合起來——把某個原創的敘事性想法鑄造成圖像形式。2012年，黛娜‧舒茲在紐伯格美術館（Neuberger Museum）展出的初期生涯展，證明她全部都能做到。她畫的都是一些好笑的怪胎，放在一些東剪西裁、胡亂拼湊的場景裡，而她的想像力則是和她處理顏料的方式結為一體。筆刷在她手上就像是身體延伸，而她的手臂、肩膀、手腕和手指的連結，比她同一輩的任何畫家更令人矚目。

她的畫充滿五臟六腑又教人驚奇，以專屬於繪畫這種媒材的

方式，把想像力在藝術中的角色往前推：用心去觀看或想像是一回事，把它畫出來又是另一回事，而舒茲畫得渾然天成，毫不費力。她有一隻讓人印象深刻的自信之手，畫起來直截了當又能順水推舟，用中號筆刷揮灑強度和飽和度都很近似的色彩。她用筆刷畫出在她眼中足夠真實的東西，而那些東西在我們眼中也變成真的。畫中人物正在打噴嚏、打呵欠、嘔吐、刮陰毛或被戳眼睛，就我所知，在她之前，這些動作沒有一個曾經是繪畫的主題。舒茲沒有把這些主題畫成什麼了不起的東西；不過就是一些描述性的記號，一點陰影，就這樣──這些圖像就是來自生活，沒有一丁點卡通化的意思。

　　舒茲很少失去幽默感，也不會躲到輕鬆簡單的反諷裡避難。她的自信容得下即興與乖僻。在畫面上胡搞亂搞，一邊打造影像又一邊把它拆掉，顯然讓她非常開心。我覺得她可以把任何東西都畫成圖；她讓我想起那種不管手邊有什麼都能玩得很開心的小孩，一個空線軸，一個紙盒子或一台iPad，不過這些畫在形式上都很講究。她的圖像，特別是背景，是以一種奇怪的方式建構而成，通常是用一些看起來很像骨折的形狀一層一層如瀑布那樣疊上去。這種構圖讓她的畫有一種新奇感，像是用一種原創手法解決了一個圖像問題。舒茲常常用一種追根究柢的模式畫畫；她的畫似乎是在回答從看不見的畫面兩邊低聲喃喃的怪問題：「如果你可以把自己的臉吃下去會怎樣？」、「如果臉上有輪子會怎樣？」她的畫想去的地方，先前很少有人去過，如果有的話。

　　舒茲的色彩有種1960年代的感性。酸綠色、紫色、棕褐色、橙色、純藍色和綠松石色，並沒有大肆混融，彷彿它們原本就是依

偎在一起。她特別擅長處理一系列在自然界找不到，卻經常被用來
描述大自然的綠色，並用一種不廢話也不小題大作的方式來打造所
謂的造形圖像。她的筆觸大小幾乎總是對的——記號與描述的內容
相符，手勢則是用來駕馭繪畫的內在建築，而不只是表面裝飾。舒
茲是圖像的興建者而非闡述者。她的風格首先是在追求一種類似工
匠的形式感；沒有任何隨意的成分。她不只是拿著筆刷塗抹；她還
是個營造工。她把再現的第一原則運用得很棒；塊面改變的地方，
形式的明暗值也會改變。瞧瞧光線中的某個立體形式，比方說咖啡
杯：一邊是暗的，一邊是亮的。明暗值的變化會界定出塊面在空間
中的邊界，當塊面轉了方向，暗的形狀接上亮的形狀，就會產生形
式感。舒茲就是利用這種簡單原則，透過一枝大筆迅速有效地把場
景緊密打包起來，不被那些枝枝節節的描繪給困住。也許這和她在
中西部成長的經驗有關——她的作品裡有很多**奇想**，但沒有廢話。

　　舒茲也是個見多識廣的人；她自己的繪畫根基打得夠深，可
以多方接受各式各樣的影響。在比較大的構圖裡，例如2005年的
《簡報》（*Presentation*），精神導師似乎是詹姆斯・恩索爾（James
Ensor）[1]；比較小幅、比較聚焦的畫，最接近的風格鄰居是大衛・
帕克（David Park）[2]。這兩位都是象徵主義畫家，都可歸為寫實主
義。在舒茲作品裡的其他共鳴來源還包括：1960年代的抽象主義畫
家，例如約翰・郝柏格（John Hultberg）[3]，氛圍圖案畫家賴斯・佩

1　1860-1949，比利時畫家及版畫家，19世紀具開創性的藝術家，影響了日後的表現主義和超
　　現實主義畫家。
2　1911-1960，美國畫家，1950年代灣區繪畫運動的先驅。
3　1922-2005，美國抽象寫實主義畫家，作品結合抽象與具象，職業生涯早期曾參與灣區繪畫
　　運動。

雷拉（I. Rice Pereira）[4]，和十九世紀的社會寫實主義畫家，例如庫爾貝。

至於在她一些最富野心的作品裡所展現出來的社會諷刺辛辣面向，我想，我們得一路回推到哥雅（Francisco Goya）[5]，才能找到類似的結合，混融了純繪畫、戲劇以及露骨猥褻的諷刺。這裡指的不是哥雅後期的絕望黑畫，而是十八世紀末十九世紀初哥雅獻給西班牙新興中產階級的掛毯圖稿（tapestry cartoon），讓他們有機會在藝術的鏡子裡看到自身的映照。舒茲的畫也有類似的功能，而她激起的共鳴和影響甚至更深遠。例如2007年的《抽象模特兒》（*Abstract Model*），會讓人想起馬格利特（René Magritte）[6]「愚蠢時期」（Vache，或「野獸時期」）的畫作，以及畢卡比亞生涯末期深陷虛無主義的那個階段。這些畫作可能比舒茲更著名的自我吞噬影像更顛覆，裡頭的乖僻不只寄居在內容裡，也寄居在畫法上。

寫實主義畫家通常會有一小撮偏愛的主題：裸體、跑馬場、肖像和街景，在公共和私人題材之間交替，而舒茲反覆畫不膩的主題，是**身為他者的**男人。她結合了機智、懷疑和同情，畫他們單獨

4　1902-1971，美國抽象表現主義畫家，早期創作介於寫實與抽象之間，描繪大量的機械物件。後期風格完全抽象，以純粹的線條和色塊為主，也嘗試各種媒材，試圖跳脫畫布的限制。

5　1746-1828，西班牙浪漫主義畫家及版畫家。1775到1791年間，為獲得更多曝光，他接受西班牙皇室掛毯圖稿的繪製委託。1792 年因病失聰後，作品風格丕變，繪製了一系列名為「狂想曲」的蝕刻版畫，反諷攻擊當時的禮儀、風俗及教會陋習。被譽為古代大師的延續，現代繪畫之開啟者。

6　1898-1967，比利時超現實主義畫家，1947年歐洲藝壇有過一段短暫的「愚蠢時期」，當年馬格利特僅花費兩週，就創作出五十餘幅野獸派畫作。在此之前，馬格利特與布賀東剛剛因超現實主義的分歧而決裂。馬格利特用野獸派式的表現主義創作了眾多「低劣的作品」，似乎在回應布賀東以及那些滿足於高尚藝術品味的巴黎人。1948年馬格利特很快就告別抽象實驗，繼續踏上超現實主義繪畫的征程。

與成群的模樣，把焦點擺在他們身體上的尷尬、社交上的幼稚，和自尊心。她是最會描繪無能男子的畫家。我個人最喜歡的，是2002年的一件小幅作品：《斜躺的裸男》（*Reclining Nude*），內容是一名光溜溜的傢伙（一個反覆出現的角色，名字叫法蘭克，藝術家把他設定成「地球上的最後一個男人」）躺在沙灘上，全身都被紫外線曬傷，包括他的生殖器。這幅畫最妙的地方就是那個姿勢；法蘭克越過肩膀回頭看，用一種徹底放鬆的神情迎接我們的注視，臉上的表情自在無比，舒茲讓他軟趴趴的雞雞符合地心引力的方向。他橫貫整個畫面，身體超出畫布的垂直兩端，筆觸鬆緩，沒有一絲矯揉造作的痕跡。舒茲以有限但生動的色彩創造出畫面背景，用一彎半阿拉伯圖紋似的薄彩界定出水面、天空和卵石沙灘。這是一件一畫好就充滿奇異感而且越來越奇異的作品──這很罕見。

　　我特別推崇舒茲的感性，她有能力從聳人聽聞、發生不久的荒謬過去裡汲取影像，例如男人的靜修活動、麥克・傑克遜和英國女歌手哈維（P. J. Harvey）[7]等，這些主題換到別人手上，可能會覺得是在趕時髦，甚至有點過時，但舒茲卻有本事用它們做出一些超越它們流行文化身分的東西。即便是指涉電視的陳腔濫調，例如2008年的《QVC（我加入低限主義紋身）》（*QVC (I'm into Minimalist Tattoos)*），畫作也會超越電視的意識──她似乎不需要電視做為生命脈動，也不特別在意它。舒茲的作品跟當代媒體無所不在之前的藝術有比較多的共同點，那時，繪畫是思考晚近歷史的一種方式，

7　1969-，英國音樂人、作家，全名Polly Jean Harvey，精通吉他、鍵盤、薩克斯風、大提琴等多種樂器。

而不只是為了取笑。和杜米埃（Daumier）[8]或馬內（Manet）這些畫家一樣，她作品的能量更在於畫性而非報導。她知道，藝術作品不只是一堆文化符號，而這點將會讓她的作品超越當下這個文化時刻，流傳得更為久遠。

2006年之後的某個時間點，舒茲的作品變得比較碎形，不同的繪畫取向開始並存在畫布上。她開始在畫上割洞，還會用一種急驚風到有點癲狂的方式處理她描繪的空間。這時期的某些畫作之所以能免於超現實主義的媚俗，完全是拜她能以泰然自若的方式解決某個繪畫上的問題：例如控制她對圖紋的使用，讓畫作能有些許喘息。不過，懶惰是最不可能套在她頭上的罪名；她似乎有十個畫家的精力和耐力。換句話說，**什麼**都想嘗試這點，可能會把舒茲帶到死胡同；不過無論如何，她希望在作品裡帶入更多放肆總是件好事。她就像她筆下的一名勇者一樣，吸了很大一口氣。

這種嘗試一切的做法，也能生產出驚人之作。《人吃雞》（*Man Eating Chicken*）就是這類起錨解纜的畫作之一：一名男子坐在一張紋路華麗的桌子前面，他的臉和手臂幾乎都被一個有黑邊的「缺席」吞噬者吃掉了，然後桌上擺了幾根啃得乾乾淨淨的雞骨頭。一副巨大的叉骨直挺挺地立著，彷彿佔據著一個截然不同的空間，那副叉骨是用一隻深情穩定的手畫出來的，每根肋骨都是完美的一筆。那名男子後方，不規則的深灰圓點分布在刷白的淺灰背景上，一顆小孩塗鴉似的巨大、笨拙、金絲雀黃的太陽，高懸在一角。這顆晃動球體輻射出一拐一拐卻又過分自信的黃色光線，讓整

8　1808-1879，法國漫畫家、版畫家、油畫家和雕刻家，同時也是政治與社會諷刺漫畫家。

張畫給人一種「搞什麼——反正都沒了」的稀薄感。

　　舒茲也畫了一些史詩規模的作品，其中大部分都陳釀得很有韻味。2004年的《市民規劃》（*Civil Planning*）是另一件傑作，雖然名氣沒有紐約現代美術館的《簡報》那麼響亮，這件作品在宏偉的概念和豐富清晰的細節描繪上取得平衡。在充滿人物與動作的巨大畫面上，我們看到一支小花鏟謹慎地擺在畫面底端，好像在說：「這個地方是真的，我們真的會在這裡挖土」。這是一種未來惡托邦？還是女性宰制的烏托邦？這張大畫的構圖具有古典抽象畫的複雜和節制，它讓我想起帕洛克1952年的里程碑大作：《藍色枝條》（*Blue Poles*）。《市民規劃》和帕洛克的畫一樣，都是插入從上到下全臂揮畫出來的形式，然後用一些微小的註解記號把目光拉回到有景深的幻覺空間；只不過在舒茲手上，這類視覺操作不會給人強迫的感覺，純粹是畫開心的，而且她的顏料可以和驚奇感一起跳動。它似乎在說：「我可以做這個——還有這個。」

　　舒茲的畫似乎是為了回應「假如怎樣會怎樣」（what if）而存在。假如跟一群中年男子參加身心靈靜修——這幅畫讓人聯想起《草地上的午餐》，但畫的邊緣被火燒傷——被抓包大打噴嚏，會怎樣？結果就是某種魯鈍之人的自畫像。舒茲的影像可能有點挑剔，有時甚至到滑稽的程度，但它們不會黯淡或殘酷。相反的，它們似乎是一些具體外顯的情感，同時傳達出繪畫核心裡的歡欣鼓舞和偉大自由。

羅伊・李奇登斯坦 《映像畫（遜咖三）》Reflections (Wimpy III) 1998

羅伊・李奇登斯坦

ROY LICHTENSTEIN ｜ 1923-1997

Change Is Hard

改變是困難的

凡是認識羅伊・李奇登斯坦的人，就算只是偶然認識，都能告訴你，他是同輩裡最聰明機智的一個，在1980和1990年代，我很享受定期有他作伴的時光。羅伊的幽默感極度隱約，而且會用最拐彎抹角、最意料不到的方式投出致命一擊。人們把這叫做「不動聲色」，但羅伊的版本非常先進，總是精準完美，一針見血。這種投殺是他帶進繪畫裡的一部分，而他的成就量表之一，就是他把看似不搭嘎的文字表達和動態圖像表達配成一對。

1980年代末，我第一次在羅伊的畫室看到那些《映像畫》（*Reflection Paintings*），我想，當時我沒看懂裡頭的複雜性。這些畫重現了他早期的一些母圖，像是女孩和沙灘排球、遜咖（Wimpy）等等，這裡的巧思在於，我們現在是透過玻璃看著它們，也就是看著它們的**映像**──它們似乎有點過於複雜，有一堆麻煩得去處理。不過，無論從藝術史或羅伊個人史的角度來看，畫中畫都是個大主題。我對於把幻景框當成構圖的一部分並不太迷戀；

這裡的視覺雙關語玩得有點蒼白，而且這種玩法起碼也普及了一百年。當這些作品在西百老匯的卡斯泰利藝廊（Castelli Gallery）展出時，有些人的想法非常刻薄，認為這些畫之所以存在的唯一理由，就是讓收藏家可以用遠低於1960年代必須付出的價格，購買羅伊的普普經典畫作。我從沒想過這會是羅伊的目的，一秒也沒有，因為他對自己作品的認真與挑剔，簡直到了無情的程度。儘管如此，商業藝廊的框架力量，以及「主題變奏曲」的裝置手法，都讓這次展覽洋溢著收藏家的圓夢氛圍。

當然，我最初對這些畫的評估是錯的，現在我已逐漸理解，羅伊後期的作品，是他透過圖像再現進行無情探索和自我揭露之旅的另一章。這麼說並不表示這些畫很枯燥，相反的，用情緒的術語來說，它們的調子是了然，甚至帶點懊悔。這些畫的創作者，是個長遠看待人生的人，願意稍微寬恕人生的不幸，雖然無法完全原諒。這些作品的創作者見過很多世面，這位藝術家在裡頭的存在感，比羅伊的大多數作品都更明顯。

由於羅伊的**人氣**實在太高，很容易讓人忽略他是多麼觀念型的畫家。觀念繪畫認為，繪畫應該是一種畫室之外的決定過程的結果，今日人們對於這類繪畫有許多鬆散的說法，其實就是一些神經兮兮的閒扯罷了，不過最後都會歸結到，某人不願對繪畫的材料和要求投注那麼多心力。後設繪畫，或有點像繪畫的東西，或模仿繪畫但有所保留的東西，這些就本身而言都是對的，但結果往往變成某種美學版或道德版的魚與熊掌都想兼得，最後卻是兩頭落空。羅伊的作品全都是關於繪畫；唯有由內往外，讓自己沉浸在構成一幅畫的技術與機制裡，才能將自我意識以準確的度數烘焙進作品裡。

也就是說，一件看起來像是繪畫的作品，特別是像羅伊那般簡潔的作品，實際上是一組決定的結果，但這些決定卻是由筆刷的尾端做出來的。

觀看羅伊的作品時，在表面的魅力和機智之下，我們的感覺很多都和歷史有關，都有一段歷史可以講起。羅伊展現**新穎**（the new）的手法相當激進，它會記住舊的位置和舊的歷史。羅伊是最老資格的普普藝術家，也是醞釀期最長，在抽象表現主義小鎮裡停留最久的人物之一。他必須等上一會兒，才能找到可以開啟他繪畫的那把鑰匙；他也需要那把鑰匙來幫他克服他的宿命和怯懦，畢竟他是在合宜的紐約布爾喬亞風格裡長大的，參加過戰爭，還看過1940年代的巴黎（基本上和1920年代的巴黎差別不大）。

羅伊的作品之所以新穎有力，有部分原因是，當真正的新精神在1960年代初開始讓所有舊形式，包括複雜性、曖昧性和存在主義大戲，全都黯然失色之際，他只是個四、五十歲、有點袖手旁觀的傢伙。羅伊非常會把那種「哎呀哇塞」的美國風格擬人化：我想這也帶給他很大的樂趣。他可以在人們還記得舊規則的時候，就把新規則的哎呀哇塞表現出來，還會把他——和我們——從製作意義的老方式中解放出來的那種驚訝感記錄下來。某種社會契約失效了，結果之一，就是以往用來為意義編碼的那些層級關係崩潰了。

羅伊早期的普普作品，有一種可以讓老規則的沉重機器瞬間停止的效果。你可以一邊欣賞沃荷的湯罐頭或瑪麗蓮夢露，一邊繼續崇敬比方說克里福德‧史提爾（Clyfford Still，抽象表現主義畫家），因為這兩位藝術家彼此毫無關聯。不過，一旦你看了羅伊畫的輪胎、咆哮的狗狗、撕裂的紗窗或遜咖Wimpy，那麼史提爾或羅

斯科（Rothko）[1]或甚至德庫寧的老派道德結構，就會開始有種很像馬車時代的距離感。羅伊之所以能做到這點，我猜，有部分是因為他就是和那些馬車時代的男孩女孩一起長大的，或說他認識那種人，而且他記得，或想要記得，並希望你也能記得或想像，那個馬車時代的世界可能是什麼模樣。去感覺一下我們已經從那個地方往前走了多遠。他傳達出人們對於解放後的現代世界的某種驚奇，不涉及它的非道德，不涉及它的過度或頹廢，而我們全都因為這點而愛他。那個時代就是令人無法抗拒，真的。

　　到了1980和1990年代，羅伊成就了另一種距離，創作出似乎可以同時榮耀並拆解藝術史的作品。他跟所有成熟的藝術家一樣，得去面對截然不同的挑戰，就是如何讓作品繼續前進但不犧牲掉它的圖像識別，還有比這更麻煩的，如何讓自身演化的內部壓力多少反映出在文化中發揮作用的社會力量。早期普普藝術的機械化未來已變成現在，而它所承諾的解放舊價值也漸漸被看破手腳：只是一個空洞的過程，除了激發出自命不凡的消費者外，幾乎沒留下什麼有價值的東西。如果普普藝術一開始真的像安迪發自內心所說的，是「喜愛事物」的一種方式，那麼它留給1970和1980年代的遺產就比較複雜；你還是可以喜愛所有你想要的東西，但它們可能不會用喜愛回報你。事實上，如果你不留意，它們還可能會洗劫你。今日我們大致同意，先前認定應該會從新工業社會裡流湧出來的偉大解放從未真正發生，但就算它真的發生，也會引發另一堆問題。隨著

1　克里福德・史提爾（1904-1980）和馬克・羅斯科（1903-1970）都是美國紐約學派的抽象表現主義大師，並都影響了後來的色域繪畫。兩人的作品皆以色彩結構為特點，並帶有強烈的道德和精神性。史提爾以衝突對比的不規則色彩為主；羅斯科則以方形的色塊著稱。

1950年代秩序崩潰而來的社會符碼大剷除，只是造成更多焦慮。到了1970年代，普普藝術開始給人一種感覺，像是在擁抱由消費者驅動的社會新秩序；這感覺有點腐敗和妥協，有點太過容易就跟中高階層的公眾品味融為一體。想想沃荷畫的伊朗國王肖像（並未真的實現）；確實是崩解的反諷。

不過這些都不是羅伊的問題，因為那不是羅伊的地盤。雖然羅伊對他的普普兄弟們有很大的敬意和情感，但他其實「很不」安迪・沃荷（un-Andy）。自從1970年代開始，羅伊就跟當初他曾經助長的社會符碼崩潰拉開距離，朝一種日益純粹的古典主義前進——或撤退，我不確定該用哪個詞。他曾用藝術家對藝術家的立場跟我說，我們永遠不該忘記，基本上我們就是在替有錢人製作小玩意兒，雖然他很清楚別人的動機或限制，但他從未讓這點妨害他的長期研究志業，對他而言，這類計畫必然與一項古老而基本的努力有關，那就是每位藝術家如何調解形式和內容。羅伊的志業似乎跟提香（Titian）[2]或委拉斯蓋茲（Velázquez）也沒多人不同，在馬內先生那夥人經常去的咖啡館裡，當然也不會引人側目。

那麼，羅伊在《映像畫》裡究竟是要追求什麼？這些畫是怎麼運作的？它們屬於哪種結構？它們怎麼和當初的原型有所區隔？在像羅伊這麼嚴肅大咖的藝術家圈子裡，從早期毫無掩飾的意圖陳述發展到晚期作品的反思、反芻、解構和修正，這樣的歷程是一種智慧增長、知所應用的視覺隱喻。從1961年首次出現在羅伊畫裡的卡通人物遜咖，到1988年《映像畫》系列裡的三幅《遜咖》變奏，這

2　1488-1576，義大利文藝復興後期威尼斯畫派的代表畫家。

個歷程將自我批判的概念清楚扼要地體現出來，我們在曼尼・法柏（Manny Farber）所謂的1960年代的繪畫大亨（painting tycoons）當中，也可能會看到類似的演進。每個漫長而嚴肅的生涯，都是朝向更大的自由與消解（馬內的想法）前進；對羅伊而言，那個備受渴望、等待已久的自由，必須能解開界定他風格的那樣東西，讓他可以身輕如燕，神不知鬼不覺地在過去一百年的藝術史裡移動穿梭。這裡指的，當然就是黑色輪廓線。

如果你跟羅伊一樣，已經把你的藝術識別賭注壓在駁斥筆觸，駁斥這項最具個人性的藝術語法之上，那麼，你若想用一種自發性的、無預設的手腕臂動作來翻盤，並認為這種動作所產生的顏料塗抹帶有某種意義，確實是有點困難，即便在三十年後。如果你在筆觸周圍描出黑色輪廓線，你或許可以魚與熊掌兼得，羅伊在1960和1970年代的做法大致就是這樣。這個看似筆觸的東西，在最棒的欺眼效果下，其實是由一個筆觸構成的一張**圖**。但是從1980年代起，羅伊開始撤回黑色輪廓線，那個曾經把他的畫面結合起來的東西，也是曾經讓他把所有視覺引用放進引號裡的東西，大概可以這麼說。如果你把輪廓線移除，讓那個東西，那個筆觸，那個畫出來的圖像，自立自強，同時獨立又服從於畫面其他部分的構築精準度，那麼這樣的畫或許會傳達出一種脆弱感，一種活過的生命感。你不必真的離開家，那幅畫就能變成我們做過的所有旅行的視覺記號。跟人類的行為一樣，改變是困難的；對一名描繪人類行為的藝術家而言，改變甚至更難。

羅伊的《遜咖》最能用來闡述我的意思。在某個層次上，它們就是在畫一個卡通人物，而且散發出某種甜美的懷舊氣息，這些氣

息大大凸顯出那些圖形符號（graphic symbols）的奇怪慣例。（羅伊的作品全是關於圖形符號：你得回到差不多舊石器時代的阿爾塔米拉洞穴〔Altamira〕或金字塔，才能找到更純粹的關於符號再現的藝術。）意味著遜咖處於昏迷狀態的星星、螺旋線條和小鳥實在太多了；誰有辦法抵抗它們？但遜咖畫還有其他層次，其中相當重要的一層，是對那位被打敗的倒楣主角遜咖的認同，一位正在看星星聽鳥叫的夢想家。說藝術家本人認同遜咖／夢想家，或更貼切的說法，把自己塑造成遜咖／夢想家，並不是什麼太過度的衍伸，因為**這就是**藝術家啊，懂嗎？

　　無論你要不要買那件即興重複小作品（我認為你應該買，就信我這一次），我們的工作就是要比較1961年最早的《遜咖》和1988年羅伊在《映像畫》系列裡畫的那三張主題變奏曲。把它們並排在一起看時，第一個跳出來的問題是：**遜咖跑哪去了**？因為事情是這樣：就像喬治・卓爾（George Trow）說的，每種語言都有一段祕密道德史，而圖像語言也不例外。在這些畫裡，遜咖依然做著他的卡通夢，但是現在，他其實是躺在一棟塌陷的現代主義房子下面，羅伊把那棟房子砸到他頭上。1961年那張第一代《遜咖》，如今被裱在一個大框裡頭，在玻璃下面，而且很可能是在博物館裡或是公園大道某一段上頭的公寓裡；反射在玻璃上的新環境原本是為了保護他，但也差不多殺了他。你知道嗎？他永遠走不出那裡；他永遠不會回到街上，再也沒辦法只被當成遜咖。你還知道別的嗎？那些模模糊糊、鋸齒狀的映像，讓我們看不清迷人又可愛的遜咖／夢想家？我們讓它們發生，然後再來改編我們的歷史，讓它看起來更容易接受，更符合普普藝術鼎盛時期的味道。唯一的問題是，那些日

子已經不在了，就算曾經有過，而所有創下世界紀錄的拍賣價格，也無法把它們帶回來。

在1961年那個版本裡，遜咖永遠不會醒來，大啖另一個漢堡，因為他在畫裡面。在後面這幾個版本裡，遜咖不僅永遠不會醒來，還基於各種現實的目的，被砸成無法辨識的鋸齒碎片。我很抱歉我得跟你說這個，但遜咖再也無法恢復全貌。那普普藝術呢？那是什麼東西？1960年代的天真和魅力？名氣？這些在今天又意味著什麼？遜咖是歷史，一段你大概沒在現場親眼看到的歷史的一部分。

比你想的更悲傷，對吧？想想那幅《映像確定》（*Reflections on Sure*）！這幅畫當然不該是什麼可愛的作品，因為它說的是：「你覺得你想要普普藝術嗎？嗯，忘了這一切吧，因為結束了，而且結束很久了。」當然，這張畫也很讓人興奮。它很精彩，真的，而且是羅伊在畫面的戲劇組織上最巧妙練達的作品之一。它的精彩是根植在，它把擦除普普圖像——這必須被擦除，因為它不再真實——等同於把藝術家釋放到更廣大、更狂野、更未知的領域。

那位反覆出現在羅伊作品裡的金髮女孩，也差不多就要離開這裡了。你依然可以聽到她的聲音，但你再也看不到她的太多身影。而她必須說的話，是從過去二十五年來的所有歧義、含混和不確定中蒸餾出來的精髓。她有一句跟我們道別的話：「**確定！？**」終究不是那麼確定。但它真的精彩萬分，千真萬確。一個小鬧劇和形式主義的小花招，被轉變成一件圖畫象徵主義的辛辣大作。藝術家丟出一個抽象形狀和熱鬧、難以捉摸的形式當做煙幕彈，目的只是為了掩護他的移動，就在我們試圖搞清楚該怎麼「進入」這幅畫的同時，藝術家卻以他一貫的優雅姿態逃走了。

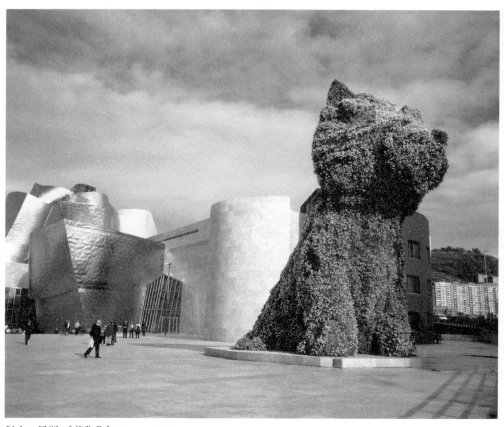

傑夫・昆斯 《花狗狗》Puppy 1992

童年藝術

<hr>

JEFF KOONS｜1955-

The Art of Childhood

傑夫・昆斯在惠特尼

每隔一段時間，有項任務就會在不同的藝術之間重新分配，那就是把幸福這種心態和國民運動再現出來。小說家約翰・厄普戴克（John Updike）[1]曾經寫過，他認為美國是一個為了讓他感到幸福的巨大陰謀，這裡頭只有最低限度的反諷意味。說到要讓中產階級美國人感到幸福，把這當成藝術的正當主題，甚至奉為藝術的美學指導原則，在這方面，沒有人比厄普戴克的另一位賓州同鄉貢獻更多。那位藝術家當然就是，傑夫・昆斯。

我是在1979年第一次碰到傑夫，我們的一位共同朋友帶我去他的畫室。他很有禮貌、親切、誠懇。你可以感覺到那種隱藏的深度；感覺到他對藝術，而且是高雅藝術（high art）的熱愛和認同，我認為，這類來源在他的作品裡大多是好的。也是因為這個原因，他可以勝過那些東施效顰者。藝術就是昆斯的一切；他把藝術的本

<hr>

1　1932-2009，美國當代小說文壇泰斗，曾獲普立茲獎，代表作《兔子四部曲》。

質內化了，對昆斯來說，藝術的本質就是努力變得更好，我的意思
是，變成更好的一個人。昆斯是個合成器（synthesizer）；他對他
的藝術祖先非常了解，而他的藝術，就是把他看過的所有偉大東西
結合起來。

　　普普文化的成分在他的藝術裡非常輕薄，幾乎無足輕重，只不
過是為了表示他有察覺到這段過往。昆斯沒有受制於普普，也就是
說，他沒有直接引用，他的目標是要在藝術這條巨鏈裡傳達他的地
位；你可以感覺到，他對自己的評價不只是安迪・沃荷。對於其他
藝術家的作品，他也是個精明的觀察者，同時是個深思熟慮、逆向
操作的收藏家。回顧二十五年前的那場會面，我知道昆斯還擁有一
種我不常看到的特質：沒有反諷意味的機智。雖然我們的人生都經
歷了許多有的沒的，還有在他無法想像的成功之後尾隨而來的一堆
複雜，但我不認為他變了。

　　2014年，惠特尼把整個馬塞・布魯爾（Marcel Breuer）館（該
館的最後一場展覽）交給昆斯，讓他在母國舉辦第一次大規模回顧
展。這場全面性的展出，是由精力充沛的史考特・羅斯科夫（Scott
Rothkopf）精心策劃，讓昆斯的多樣性成果得以充分呈現，把他那
些已成經典圖符的作品放置在知性、情感以及科技發展的脈絡裡。

　　昆斯的藝術代表了現成物和超現實夢想的融合。重要的藝術
家往往都是某種不可能的配對結晶，由兩種或兩種以上在此之前
彼此陌生的來源交織而成。想想德庫寧（安格爾〔Ingres〕[2]加漆房

2　1780-1867，法國歷史畫、人像畫及風俗畫家，反對浪漫主義，被視為是德拉克洛瓦的對立
　者、新古典主義的先鋒。

子）、帕洛克（維諾內歇〔Veronese〕[3]加納瓦霍印地安〔Navajo〕
沙畫[4]）、李奇登斯坦（雷捷〔Leger〕[5]加工業製圖）或瑙曼（杜象
〔Duchamp〕加放克藝術〔funk art〕[6]）。昆斯的藝術（類似雪莉・
勒文〔Sherrie Levine〕[7]，或一堆與他同代的其他藝術家）也是從杜
象的遺產開始，但結合了法國人的逆向反諷以及達利那種執拗、性
慾化的情緒。評論家，甚至昆斯本人，似乎想把他藝術設定成「安
迪心」（Andy Mind）的延續或拓展，但其實，他更像是太晚開花
的「達利心」（Dali Mind）。舉凡重要的藝術，都會傳達出當時社
會的某些實況。如果說抽象繪畫傳達的概念是「你做什麼你就是什
麼」，普普藝術傳達的是「你喜歡什麼你就是什麼」，那麼，昆斯
的藝術說的是：「其他人喜歡什麼你就是什麼」。

　　事實上，昆斯對「如實」（literal）——事物的原貌——的運用
並不缺乏想像力；他一直住在隱喻、甚至寓言的國度裡，而且輕而
易舉就可以把一個卡通人物和一整部神話融為一體。當李奇登斯坦
在畫米老鼠或唐老鴨時，他的潛台詞只有**美國**——以及那種腦殘、
哇塞、讓羅伊忍不住要模仿的搞笑娛樂。但是當昆斯在雕塑或描畫
綠巨人浩克或大力水手時，他是在投資那些角色本身的神話學；把

3　1528-1588，義大利文藝復興時代的畫家。和畫家丁托列托（Tintoretto）同為提香弟子，三
　　人被譽為16世紀義大利威尼斯畫派三傑。
4　北美西南部原住民族，以各色砂礫為材料於沙地上製成沙畫，記錄的是納瓦霍族傳統神話與
　　儀式。
5　1881-1955，法國畫家、雕塑家、電影導演。立體主義運動領袖之一，機械立體派的代表人物。
6　原用來描述1950年代活躍於舊金山藝術家團體的作品，1967年時被用作加州的展覽名稱。這
　　個風格的特色是以古怪而詭異的方式混合各種材質，諸如皮革、鋼材、黏土、乙烯基、毛皮
　　及陶瓷等，創造出病態、驚世駭俗且充滿性挑逗的圖像。
7　1947-，美國抽象藝術家，通過廣泛的媒介重新詮釋各種影像與物件，涉足的媒介包括攝
　　影、繪畫及雕塑等。

它們推捧成戲劇性的人物。在我們剛認識那時，昆斯正在做一些廉價充氣玩具的雕塑：把一坨坨色彩鮮豔卡通造型的花朵放在鏡子前面。這些作品的尺寸不大，差不多十二到十八英寸高，有時會擺在房間角落的地板上。就**這樣**——一個充了氣的不重要東西，看著鏡子裡的自己。

這件作品如此搞笑、如此輕鬆就打中介於無自覺的可口媚俗和有自覺的邏輯批判之間的好球點，而且那個男人真的是非常迷人真誠，非常**有心**，就算我先前有過任何懷疑，也都蒸逝無蹤。你得要心胸非常開闊，才有辦法感覺到一朵充氣乙烯花「表達出來的東西」。值得注意的是，雖然他的同輩有太多都漸漸變得自大浮誇，但他的感性源頭，就跟他那個時代的其他人一樣，是受到一些不被注意的邊緣事物給吸引。這些最初期的作品有好幾件出現在惠特尼的展場裡，依然保留著它們最初的奇妙感。我還記得當初曾經擔心，這些作品似乎太脆弱，太沒有**實體感**，傑夫在藝術界恐怕會有一段不太受歡迎的時光。我的擔心還真的應驗了——但只有一下子。

安迪也是故事的一部分。沃荷——又一個賓州人——離開舞台已經超過四分之一個世紀，而且從1987年開始，有個衡量藝術文化改變幅度的方法，就是去查看《紐約時報》的訃聞。約翰・拉塞爾（John Russell）是那個時代《紐約時報》的首席藝評家，他在沃荷的訃聞裡帶點酸味地寫道：「文化界得到這位它應得的藝術家。」這或許是最後一次有權威人士質疑沃荷貢獻的有效性而非它的無所不在。因為在接下來的二十幾年，沃荷的傳奇地位不斷攀升，到了今天，年輕藝術家不管自己做的是什麼東西，只要隨便引用這位大師半開玩笑不當真的一句宣言，馬上就變得正當性十足。德裔美國

詩人查理・布考斯基（Charles Bukowski）[8]寫道：「清醒人人會。有毅力才能當酒鬼。」一堆年輕藝術家或許都有各自的安迪式任性，但很少人有足夠堅定的決心或毅力去過安迪式的生活——他那種絕對至極的乖張，會壓垮只是裝模作樣的人。在我這一代，只有一位藝術家能夠泰然自若面對那些嚴格無比的入場條件：傑夫。

我們甚至達不到沃荷在藝術市場上發揮的皮納塔娃娃（piñata）[9]效應——糖果掉滿地！——但這也許很適合這樣一位藝術家，他還活著的時候，可以從時尚界或社會或其他任何地方借到充滿魅力的保護甲殼，很習慣把同樣的二維條碼貼在所有可以賣的東西上頭。沃荷把商品化本身變得魅力十足，而不只是不可避免。反文化有什麼了不起？左派又如何？他們只會走進櫃子裡吸雞蛋，就像笑匠史提夫・馬丁（Steve Martin）[10]說的，雖然這句名言的背景有點不同。一切都要仰賴——市場關注。這比較不像是資本主義的勝利，而是重新設定了藝術的價值條件。

在美國人的腦袋裡，好藝術、有才華的藝術和流行的藝術之間的那條界線，差不多已經都擦掉了。在新的腦袋裡，流行的藝術實際上就是最好的藝術，而根據定義，流行指的是可以吸引到大量觀眾或是最受媒體關注。換句話說，市場永遠是對的。或著，套用我們這個時代頂尖拍賣師的話：「市場就是這麼聰明。」如果你真相信這點，那我應該沒有什麼可為你效勞。有什麼道理要讓某個藝術

8　1920-1994，德裔美國詩人，小說家和短篇小說家。被《時代周刊》喻為「美國下層生活的桂冠詩人」。

9　皮納塔娃娃是墨西哥傳統的紙糊容器，造型多樣，裡面裝滿糖果玩具，節慶或宴會時會將娃娃懸吊起來，讓人用棍棒戳打，一旦戳中，就會出現糖果掉滿地的歡樂效果。

10　1945-，美國喜劇演員、編劇、製作人，以機智幽默的口才著稱，多次受邀主持奧斯卡金像獎。

家或甚至一整代藝術家為這種時勢轉向負責呢？是沒什麼道理。那麼，我們要去哪裡抗議呢？其實不管怎樣，去指責當代藝術的消費者終究不是一件好事；充其量只是傷了某些藝術家的感情罷了。

藝評家克萊夫·詹姆斯（Clive James）[11]這樣形容考克多（Cocteau）[12]：「他專心致力的不是藝術的私人經驗，而是它的公共衝擊。」這樣的轉換，如今已成為某一代藝術家的美學準則。當安迪說：「我跟你們一樣——我喜歡的就是你們喜歡的」，沒人相信他，因為那句話只有一部分是真的。喜歡可口可樂和電影明星，並不會減少他那令人痛苦的與眾不同。但是當傑夫說：「我跟你們一樣」時，我們沒有理由懷疑他。在我認識的藝術家裡面，只有傑夫談起他的藝術時，用的是口語，而非美學或評論的語言。我很少聽到他用專業方式談論他的藝術；他談的內容都是關於作品可以為看的人做些什麼。見過世面的歐洲人，一開始都認為他是個騙子，專門騙那些鄉巴佬，直到他們發現，他不是在開玩笑。

科技讓昆斯有能力摹製出驚人的擬真品。有趣的是，過去十到十五年，他用很複雜的方法把1970年代直接拿來用的同一類充氣玩具放大成不鏽鋼雕塑。我不知該怎麼解釋新千禧年對摹製和擬真的狂熱——查爾斯·雷（Charles Ray）[13]、烏爾斯·費舍爾（Urs Fischer）[14]、亞當·麥克文（Adam McEwen）[15]等等，我猜，我們

11 1939- ，澳洲作家暨評論家。
12 1889-1963，全方位創作者，法國詩人、小説家、劇作家、設計師、編劇、藝術家和導演。被譽為「耍弄文字的魔術師」。代表作為《可怕的孩子們》和《奧菲斯》等。
13 1953- ，美國雕塑家，利用各種媒介，以抽象與具象，或兼而有之的形式表現出極具個人的藝術風格。
14 1973- ，瑞士裝置藝術家，將現成品即興發揮創作作品聞名。2011年的戶外充氣熊《Lamp Bear》讓他獲得「新傑夫·昆斯」的稱號。參見第165頁。

做這些東西,是因為我們可以。昆斯採用摹製的想法,並把尺度擴大到可以和建築比美的程度。在一個「過頭」已成為美學原則的時代,昆斯是眾大當中的最大。

　　每位後現代藝術家首先都是一位「留意者」(noticer):留意那些可能在世界各地引發共鳴的圖像——我們都可以這麼做——然後,如果他有本事的話,他還能對想像的國度發揮某種轉移或連結的功效。這就是藝術的部分,轉移的詩學。在我們的後工業地景裡,我們都在「做選擇」,藝術家就是用視覺意義將他們的選擇塗上聖油。他們給自己的選擇做了形式上的升級,例如提高圖像的特殊性,或你喜歡的話,也可以把圖像客製化,藉此達到這項目的。傑夫的作品非常民主——然而這點,就跟在政治上一樣,並不是一件簡單的事。民主讓一切都變小,民主是從中間作用,把人們往下帶到一個公約數,而藝術卻是讓事物再次變大,但只能維持一會兒。傑夫的作品就是困陷在「更大和更小」無盡重複的迴圈裡;玩的是藝術家或觀眾哪個重要這個難題。再次引用克萊夫・詹姆斯:「不管我們喜不喜歡,個體性就是集體存在的產物。」沒有幾位非馬克思主義的藝術家比昆斯更能以直觀洞悉這句看似弔詭的話,而他選擇一些人人都認識但很少人留意到的圖像,比方說氣球狗,已經足讓他受到指控,說他在嘲笑觀眾。沃荷的手法就不太一樣,雖然安迪選擇毛澤東當主題,是因為認識這張臉的地球人數超過其他任何人物,但是毛澤東的臉在西方還是能引起震驚。而且無論安迪

15 1965-,英國雕塑家,常使用代表美國消費社會的日常物件創作,如冷氣機、飲水機或信用卡等等。

選擇什麼，他顯然都不會跟其他人一樣，哪怕是最無害的貓熊，在他的處理之下，也會變得有點怪異。

　　身為一個有別於**名人**的藝術家，昆斯基本上是致力於人形的表現能力。幾百年來，具象繪畫和雕刻一直是西方藝術裡的古典模式。昆斯似乎想要成為新型的文藝復興雕刻家，不僅想為藝術人士，也想為**一般民眾**提供可以團結和認同的東西。他想給人們某種東西，會讓他們驚訝到倒抽一口氣，讓他們把具象雕刻當成紀念碑。說他的主題是來自童年世界，我不太清楚這句話是什麼意思，但或許清不清楚也不重要。

　　昆斯在高古軒藝廊（Gagosian Gallery）最新展出的那些巨大的氣球動物雕刻，做為一種科技奇觀，確實是非常大膽。那麼，為什麼我會覺得有點無聊呢？因為它們像是講了太多次的笑話，而且是透過擴音系統講出來的；缺乏那些活潑體貼的氣球狗前輩的親密感。它們已經變成遙不可攀的紀念碑，只是可以讓你在它前面拍照的東西——隨著流行普及而來的缺點和空洞。

　　那麼，昆斯究竟是哪種藝術家呢？他是**賦予形式**的人，或只是挪用形式的人？那些雕刻究竟是現成物或高檔訂製品？他當然希望自己是賦予形式的人，但有些時候並不合格。拿昆斯精心製作的巴洛克風格甚至邪魔風格的不鏽鋼波本酒瓶雕刻（惠特尼展出好幾個），跟1960年代羅伯·瓦茨（Robert Watts）[16]這位不太有名的普普藝術家的作品做個比較，可能會頗有啟發。瓦茨做過一些鍍鉻版本的可口可樂玻璃瓶，在那個時代，它們想必完全符合消費文化視覺批判的邏輯和

16 1923-1988，畫家、雕塑家，為國際藝術團體Fluxus成員。

必然性。然而事實證明，一旦作品裡的意符（signifier）成分被用完了，可口可樂瓶本身並不是多麼有趣的形式。

　　昆斯做了超多擁抱名流或刻意追求名流的行為──藝術界先前從未發生過類似這樣的事情。（在美國主流藝術界眼中，即便連安迪也是個怪胎。）雖然名流崇拜是傑夫的藝術和思想的一部分，但我認為，我們應該把他的名流地位和他身為藝術家的評價區分開來。對於後者，我們要問的是，那些物件本身，也就是它的形式，是不是比它們的詮釋更有趣，更龐大。這次的答案同樣是「既是也不是」，但是的時候比較多。有非常多藝術家，他們的作品完全等同於作品的詮釋，不多也不少，在這樣一個時代，昆斯成功創作出某種雖然顯而易見甚至一目了然的作品，但卻能持續引發共鳴。最好的作品往往並不是最上相的作品，有部分是因為大小規模，有部分則是源自於所謂親臨現場才會有的魅影質地。弔詭的是，他的某些近作倒是讓我完全無感，例如那尊藍色不鏽鋼的《金屬維納斯》（Metallic Venus），複製後的模樣整個變了；但它們就跟時尚模特兒一樣，只要攝影機出現馬上就會活過來。

　　有一系列彩色木雕是昆斯最著名也最動人的作品之一，由巴伐利亞一群雕刻師傅在1988年負責執行。惠特尼展出了其中幾件：《警察與熊》（Cop with Bear）、《藍色狗狗》（Blue Puppies），還有威風凜凜的《驢背上的巴斯特・基頓》（Buster Keaton on a Donkey）。這些是在昆斯全心擁抱不鏽鋼完美主義之前的最後作品。或許是因為製作過程中有一隻表現之手介入，這些作品在我心中，最適合擺在上個世紀末美國生活的深沉悲傷裡。它們讓你的注意力集中，甚至擴大；那些布滿細節和紋理的表面，要求你放慢目

光，而這又會反過來讓你更容易感受到作品的整體圖像效果。圖像、尺度和形式（技術的結果）之間的關係，也就是它的物質性，全都完美對齊。昆斯也曾在其他作品裡重複過這種具有衝擊力的、有如摺疊望遠鏡和俄羅斯娃娃似的形式與內容整合，但並不頻繁，而且從來不曾帶有如此這般的黑暗情緒。

　　雖然昆斯運用廣泛的材料、媒體和圖像製作出無數產品，但最有名的，還是一小撮一眼就可認出的作品：《兔子》（*Rabbit*）、《麥可・傑克遜和泡泡》（*Michael Jackson and Bubbles*）、《氣球狗》，和他的生涯代表之作《花狗狗》（*Flower Puppy*）。請注意，這張名單裡沒有任何繪畫。雖然他的畫其實在空間、色彩和構圖上也很絕美，但對物件或名詞沒有圖符級的黏附力，**一點也沒有**。自2000年代後半期開始，他的拼貼畫和所有拼貼類的畫作有同樣的問題：如何解決邊緣——也就是圖像與圖像相會之處。圖像有多厚？後面的空間是什麼？龍蝦、古銅色的裸體、玉米粒——它們是貼在彩繪表面上的貼紙，或它們是有體積的？這是使用拼貼和混搭圖像的繪畫特有的問題；寫實主義沒有這樣的傳統慣例可以處理一樣東西該如何與另一個東西接觸。拼貼的行為本身，就某種程度而言就是在否定幻覺主義。昆斯並沒真的解決這個問題，反而是從2000年代初期開始，設法在繪畫中迴避這個問題。然後，「邊緣問題」就悄悄降臨，把畫面壓平了。

　　當他的作品成功時，昆斯會讓現代生活的物性（thingness），也就是我們與做為圖像的產品（products-as-images）之間的連結和認同方式，凝聚起來；他讓一些圖符或神祕之物接了地氣：大力水手、綠巨人浩克和美女。他也反向進行。玉米粒、甜甜圈、騾子、

泳池玩具：它們就像是眾神耍玩之物。這是藝術可以辦到的事，這也是昆斯賦予藝術的某種歡騰感，但裡頭含有輕微毒性。他的畫問了這個問題：「**這對我有好處嗎？這不可能對我有好處。**」無論你認不認為這是一種高級成就，或是不是值得努力，但你都得承認，要讓某項東西具有強烈的圖形吸引力，可以激起複雜甚至矛盾的情感，是非常困難的事。要知道它有多困難，只要看看達米安・赫斯特（Damien Hirst）[17]那些驚世駭俗的作品是怎麼褪色的——他那些玻璃板和玻璃標本箱，如今看起來就像是布滿灰塵的學術教具，是初中人文主義的標記。博物館地下室就是它們的下一站。那麼，這其中到底有什麼差別呢？也許赫斯特的內在並沒有足夠的藝術；他實在太匆忙了。

　　露天公共雕塑非常困難——它往往比不上大自然或建築。自1998年起，昆斯的《花狗狗》就是自羅丹之後我所見過唯一一件最偉大的公共雕塑。我曾經在西班牙的畢爾包待了十天，昆斯的第二隻小狗狗就是定居在那裡，它的花舌頭小心地從嘴裡吐出來，直接面對著蓋瑞的古根漢美術館。那個禮拜，我忙著在博物館裡佈展，壓力超大，每天我都會走到建築前面看看那隻小狗，體驗某種友愛之情的喜悅——剛開始，從遠方看過去，只是個朦朧的形狀，然後逐漸發現那是一隻**狗狗**！我不確定，我以前是否有過類似的感覺。我很高興它在那裡；它就是如此這般的**一份禮物**。我對它百看不厭；單是它的存在，就讓我很開心。這不就是藝術家最偉大的成就嗎？

17 1965-，新一代英國藝術家代表人物，當代最會賺錢的藝術家之一。驚世之作包括《生者對死者無動於衷》，一條用甲醛保存在玻璃櫃裡面的18英尺長的虎鯊。

約翰·巴德薩利

JOHN BALDESSARI | 1931-

Movie Script Series

電影劇本系列

「在今天的藝術界，動作一定要快。」這是瑪姬說的；**瑪姬**是在一段箴言式的戲劇場景裡短暫出現的一個角色，這句電影對白是約翰·巴德薩利作品的一部分。故事是跟一只手提箱有關，不知誰把它從窗戶丟出來，在它撞到地面的那一刻，會暴露出裡面都是錢。手提箱裡**當然**都是錢。自我認識約翰以來，最常從他留了鬍子的臉上哄出開心或會心一笑的東西，就是敘事和巧合之間的勾纏糾結。事實上，巧合就是銀幕編劇的慣用手法；當編劇的，手提箱裡一定要裝滿巧合才能出門。

場景裡還有另一個角色，一個叫比爾的傢伙，他和瑪姬並肩坐在花園裡，當從天而降的手提箱摔裂開來，露出一大堆現金時，他記錄下那個時間。這點沒寫在劇本裡，而是你可以想像他睜大眼睛的特寫。錢就是會讓人做出這個動作。接著，比爾講出這句不朽的台詞：「讓我們拿這些錢回去剛才那家藝廊。」卡！不過，這不是真的電影，只是一件藝術作品的其中一半。這段打得整整齊齊的小

場景，搭配了另一個片段：一幅看起來很奇怪的靜物畫的局部，很難想像原本的全貌是怎樣。一些水果擺在碗裡，一張白色桌子，背景有一些鳶尾花；裝飾風、迷人、技巧笨拙、有點怪異。這裡的並置效果有點詭祕（uncanny）——圖像**掉進**作品裡，就像某個東西被網子網住似的。很難說我們對這兩個角色的了解有多少，畢竟他們只出現那麼一下下。但不管他們出場的時間有多短，因為他們有動機，他們**活著**；而只要活過一次，就會永遠活著。這件作品的標題很簡單：《動作一定要快》（*One Must Act Quickly*），出自2014年約翰的《電影劇本》（*Movie Script*）系列。這個系列的作品全都採用這種二合一的樣式：一張畫的局部配上一小段劇本。這些圖像碎片都是從德國史泰德美術館（Stadel Museum）收藏的畫作裡挑出來的，藝術家和時代不一，大部分都是不認識的，至少我不認識。對白則是來自約翰看診過（doctored）的現成劇本（它們真的把這叫做劇本**看診**〔script-doctoring〕）。整體而言，這些作品精明有趣，有點懶倦，製作快速。在約翰的漫長生涯裡，它們是最清晰、精練和令人滿意的作品之一，讓文字與圖片之間那種微妙且往往是荒謬的連結，變成某種有意的、必然的和真實的東西。約翰利用某種腹語術，讓舊圖片說出我們這個時代的想法。古老的藝術感覺煥然一新；它們經過加持，一個接著一個，一路被帶到我們這個時代。約翰經常把其他藝術當成自身作品的一部分，但是基於我對他作品的長久認識，那些古老藝術的形貌倒是不曾像這個系列這般辛辣或說活力十足。這些畫被投以深情的**瞥視**；它們得到闡釋，得到強化；我們對這些碎形的在意程度更勝過它的全貌。

　　字和圖；圖和字。約翰花了一輩子的時間，用這種或另種方式

將它們擺在一起，測驗它們的黏性和彈性，用一個解開另一個或聚集另一個。

片段，拐彎抹腳的線索，隱藏在最不起眼的地方，有笑點但沒笑話和有笑話但沒笑點，顯而易見的隱晦，裝死裝睡，假裝無知，做自己的滑稽配角──這些都是巴德薩利的專長。不要長篇大論解釋笑話。趁早離開現場。還有，就算他們拿槍抵著你的頭，也要堅持用另一個問題回答問題。

不過，讓我們回到上面那個劇本。瑪姬是對的──在藝術界，動作一定要快。**快快慢慢**，就像法蘭克‧歐哈拉（Frank O'Hara）寫過的。這段小句子可以哄出非常純粹的巴德薩利式反諷珍寶。想想藝術界的時間觀念──不連貫、不合理、加快或拖長；它就像人生，永遠不會跟著節拍器走。套用電影的語言，插進一個小閃回（flashback）：很多年前，約翰察覺到我的不耐，察覺到我急著想要有**進展**（那時我二十二歲），他告訴我：「別擔心，大衛。藝術很長，人生很長。」在原本的老梗裡，只有藝術是長的，與人生的短促形成對比，沒想到他的老梗居然長出新枝。事實上，兩個都很長；都會發生很多事。四十年過去了。就像我們知道的，藝術界並**不是**那麼快就能看透，就能行動。這麼多年來，約翰一直受人低估──被當成藝術家的藝術家，或更糟的，被當成受人尊敬的老師。大眾繞了半天終於真的繞來了，而且來了一堆，但因為約翰向來就是不慌不忙，所以他的藝術或他的人生，都沒受到太大影響。

是什麼原因花了這麼久的時間呢？答案在於，約翰的作品和他的同儕很不一樣，而這點也可以解釋目前這波廣受歡迎的熱潮。想想和他同一輩的風騷人物，那些高高在上的觀念主義者：約瑟夫‧

科蘇斯（Joseph Kosuth）、勞倫斯‧韋納（Lawrence Weiner）、道格拉斯‧許布勒（Douglas Huebler）、羅伯‧巴里（Robert Barry）、丹‧葛拉漢（Dan Graham）[1]等等。這些大部分都是好藝術家，其中有一兩個基業長青，但他們對自己的作品都有不同程度的頑固、暴躁、自大和吹擂——你覺得你應該乖乖聽他們說，這樣會讓自己有長進，但你現在根本記不得究竟是為什麼。只有韋納似乎還有一個現在式的角色可以扮演，變成很有分量的平面設計師。

約翰的藝術，就它的態度和影響而言，似乎完全屬於另一個時空。為觀念主義奠定基礎的那一代藝術家，他們的作品絕大部分是客觀的，外向的；藝術就是要去擬仿可驗證的命題，或是去闡述感知心理學的原理，或是去證明一點賽局理論。在這支隊伍裡，約翰是唯一一個人文主義者，雖然目光有點銳利；他創作敘事藝術來反映他對其他人生的好奇，這點倒是相當發人深省。它把你拉回到我們最初走向藝術的原因。人必須生活在藝術裡，也就是說，約翰的作品也許是反諷的或晦澀的，但它充滿了人的溫度。觀看他的作品，就是在跟無時無刻流經我們腦海的那些問題做連結：那個女人為什麼低頭看？那個男人為什麼指那裡？那些人都在那裡做些什麼？**她正在想什麼？**

約翰對敘事有一種滿懷希望、「世界如斯」的感覺；雖然並非不加批判（我們可以多蠢啊！），但大部分都是寬容和同情的。約翰是個很棒的編劇，他也會創作刪減和誤導的藝術（看那裡！），

1　科蘇斯（1945-）、韋納（1942-）許布勒（1924-1997）、巴里（1936-）四人共同參展了1969年由策展人賽斯‧西格勞博（Seth Siegelaub）所策展的觀念藝術展。

但最後證明那終究是正確的方向。他是一位晚到的現代主義者,他的藝術則是其中的一塊碎片。劇本形式真是太適合約翰的感性:圖像的閃爍,文字加上圖片,一小段一小段敘事不斷銜接;碎片銘記在彼此身上,形成記憶——現在我們**知道**。我們就是這樣感覺我們的人生。偉大的英國美文家希碧兒・貝孚(Sybille Bedford)[2]曾如此描述她的人生:「每個碎片上面都浮起了另一個——這句話曾經開起了某個記憶中的容顏……這個故事讓一整個冬天的心情重新復活……在某種意義上,這就是我的故事。」

2　1911-2006,生於德國,旅居義大利、法國多年,以英語寫作的作家。代表作為《電鋸》。

韋德・蓋頓 《無題》Untitled 2006

蘿絲瑪麗・特洛柯爾
《幸運的魔鬼》Lucky Devil 2012

韋德‧蓋頓和蘿絲瑪麗‧特洛柯爾

WADE GUYTON ｜ 1972-
ROSEMARIE TROCKEL ｜ 1952-

The Success Gene

成功基因

　　畫家韋德‧蓋頓（Wade Guyton）和雕刻家蘿絲瑪麗‧特洛柯爾（Rosemarie Trockel）兩人的外在條件幾乎沒什麼共同點：不同的世代、國籍和性別；創作才華和希望達到的目標也不同。但是，去年晚秋因為兩人碰巧在同一時期於美術館展出，我發現我開始思考，他們的作品如何將各自對於「優勢崩解」（collapsing dominants）的回應呈現出來，「優勢崩解」是已故作家喬治‧卓爾（George Trow）的用語，指的是統治現代藝術長達六十幾年的慣例和基本假設，終於在1970年代後期的某個時間點失去動力，讓出寶座。這兩位藝術家雖然相差一（或兩）個世代，但都繼承了某種反傳統，某種沒有任何優勢風格可以擁抱或反抗的狀態。他們如何對這種崩解和隨之而來的真空做出回應，關係到他們各自的文化和個性。雖然從這兩位藝術家的作品集看來，蓋頓主要是個畫家，特洛柯爾的藝術形式則相當多樣，但是在我眼中，兩人擁有同樣的形式語言：都是運用非傳統的素材或程

序創作大型、單色、繪畫似的作品，不過兩人的態度截然不同。其中一位的作品年輕，美國，聚焦，充滿自信；有成功基因。另一位的作品古老，歐洲，女性，比較複雜，包容性廣，散發憂鬱色彩。換句話說，一個脾性古典，一個氣質浪漫。

2013年10月，惠特尼美術館那位精力充沛的年輕策展人史考特・羅斯科夫（Scott Rothkopf），為蓋頓簡潔迷人的繪畫舉辦第一次個展。蓋頓才四十歲，他的作品有一種無可迴避的力量。就算他沒做「它」，也會有其他人必須把「它」做出來。這裡的「它」，是由根本不在乎筆觸、卑微但強健的愛普森數位印表機製作出來的。蓋頓作畫的方式，是把畫布放進印表機裡，多半會重複好幾次，讓發生在機器裡的些許猶豫、顫抖、沒對準和套印，全都成為影像的一部分。以這種方式製作出來的單色畫，多半都很漂亮，往往還不只是漂亮。如果你願意從這些角度去欣賞畫作，你甚至會覺得它們興高采烈；它們似乎會把你的目光往上推。蓋頓的生涯一開始是跟平面設計調情，然後在某個時間點上，他從設計書裡感受到的強烈連結，讓他從書頁挺進到畫布。從某個角度看，一本書的一個頁面，因為是用聰明才智誠心正意配置出來的，**本來就已經是一種藝術**；我們要做的，只是把它的所有潛力實現出來。雖然他並不是第一個為書封畫圖的藝術家，但他確實是第一個用超越常見的方式去畫書封的人。蓋頓熱愛思慮周詳的乾淨圖形，這點剛好和新的印刷科技非常合拍；他很早就看出愛普森印表機有能力把印刷頁面改造成印刷藝術。蓋頓的畫面節制有度，有時近乎空白，卻能散發出驚人的情緒力，我認為這是源自於年輕人，特別是年輕男孩，凝視本世紀中葉一些偉大建築師作品集時油然而生的那種浪漫感和渴

望感。那些滿懷壯志、戴著黑框眼鏡的男人！他的畫，是從認同這些現在看起來相當古早的魅力人物為起點；那個**形式賦予者**（form-giver）的英雄世代的成就，在他的背景中盤旋。在當代藝術這個露天市集裡，有些東西之所以能賣，是因為它們讓觀眾用一種比較複雜或比較全面的方式，去消化他們已經喜歡但沒意識到自己這麼喜歡的東西。蓋頓的畫提供我們一種途徑，讓我們真心愛上柯比意（Le Corbusier）[1]或密斯（Mies）[2]這類遙不可攀的偉大人物，這些光是聽到名字就夠讓人心生敬畏的人物，也就是說，讓我們可以想像自己與他們為伍。

蓋頓的畫，因為是源自於平面設計的一些典範，所以具備**清晰明瞭**的優點，所有無關的繪畫干擾都被排除在外。置身在如此清晰又合乎邏輯的發表現場，看著展覽開幕群眾對清晰性的**渴求**，讓我意識到，過去這些年來的藝術給人的感覺有多混亂，好像一直都不確定自己在追求什麼。的確，藝術一直無法確定的，是它和流行文化的關係，但我們改天再來說這個。

雖然蓋頓的美學和沃荷關係不大，但這些畫和安迪的絹印在觀念上是重疊的：它們是印刷也是繪畫，是印刷出來的繪畫。它們訴諸於**印刷**被低估的視覺樂趣：印刷直截了當，幾乎像是工匠的活，但還要照顧到一堆繪畫決定，例如要如何處理邊緣。蓋頓的畫其實滿複雜，思考起來甚至有點棘手，但又很容易看。有時候，我感覺我好像在看抽象表現主義畫家克里福德‧史提爾（Clyfford Still）或

1　1887-1965，20世紀最重要的建築師之一，現代主義建築的泰斗。後期代表作為法國廊香教堂。

2　1886-1969，德國建築師，最著名的現代主義建築大師之一。早期代表作為1929年巴塞隆納世界博覽會德國館。

巴尼特・紐曼（Barnett Newman）[3]的畫的X光片——非常接近但又不真的是。而這究竟是會讓人心生不安或感到解放，端看你的觀點或屬於哪個年齡群。一派覺得隱約的二手靈光很貼合這個時代，另一派則是覺得它們就是，嗯，二手貨。人們似乎希望它們和杜象還有現成物之類的有些關聯，但我看不出來。它們是**製作出來的**，甚至是用超高技術製作出來的，只是這種技術比較接近手工烘焙而非繪畫：把一些基本材料調好，剩下的就交給烤箱。成品酷酷冷冷，端端正正，精緻老練，很容易掛在牆上。除了少數作品，他們並不特別動人，沒有「繪畫再生」大戲該有的戲劇感。我認為，拿它們和法蘭克・史帖拉（Frank Stella）1958–59年的黑畫相比，並不正確。對當時的姿態繪畫（gestural-painting）大軍而言，史帖拉的作品代表了藝術的終結。因為如果他是對的，他們正在做的就是錯的。蓋頓的作品完全沒有那種感覺——至少對我而言沒有。史帖拉的黑畫當時是、現在依然是經典圖符，代表努力傳達一種存在的境況但只透露出最低限的奮鬥掙扎。那一條條黑色顏料，像是在巨大的壓力下**擠出來的**，它們是一名年輕男子扔出去的瓶中信，他反正沒多少東西可損失，就算瓶子真的被發現了，也可以假裝不在乎。

　　蓋頓的畫裡就沒有這類焦慮。走在展場裡，我回想起青少年時在家鄉的貴族學院風高檔男性服飾店裡閒逛的感覺。早在拉夫・勞倫（Ralph Lauren）[4]之前，全美國的大學城都有一些商店專賣服飾給大學男生，或是快要成為大學生的男孩。我家鄉這間「仕紳商

3　1905-1970，美國藝術家，抽象表現主義的重要代表之一，也是色域繪畫流派的先鋒。
4　1939-，美國時裝設計師，擁有Polo Ralph Lauren服裝品牌。

行」（Gentry Shop），可說是老派男人的性感神殿，這派的想法認為，真正的男子氣概就是要透過精細的手藝、昂貴的細節、最上等的哥多華馬臀皮和灰色的法蘭絨傳達出來。你知道，在那裡買到的任何東西，絕對都是無懈可擊的**正確物品**。蓋頓的作品就像那家店。他會鼓勵你去認同那種經過精心策劃、眾所渴望的生活；它甚至會握著你的手，彷彿在說：「這沒那麼難——不必這麼抗拒。」

　　從惠特尼往市區走個幾英里，新當代美術館（New Museum）正在為受人敬重的德國藝術家蘿絲瑪麗·特羅柯爾舉辦一場引人注目的回顧展。她的生涯始於1980年代，作品是用商業針織機創作的繪畫。她用兩到三種顏色的毛線，把一些熟悉的圖案織成網格，例如台夫特瓷器上的帆船之類，然後跟油畫一樣繃在木框上。和蓋頓的作品一樣，它們也是無懈可擊。這些針織畫充滿了掌控有節的能量，能讓每張嚴肅的臉孔綻放笑容；形式含蓄，內斂沉澱——既是賞心悅目的物件，又能傳達出女性主義健將對於碰巧晃進她們掃射範圍裡的自大浮誇者的斥責，往往是男性。這是她那充滿了尖刻、甚至詭祕物件的生涯起點。這場回顧展讓我們看到，特洛柯爾的感性如何從一開始就朝多樣和日益複雜的方式演進。展覽的次標題「一個宇宙」（A Cosmos），非常貼切。展覽內容包羅萬象，廣納多面——展覽背後的想像力似乎濃縮了非常大量的人類經驗。你可以想像特洛柯爾說：「人類之事我都關心。動物之事還會加倍。」特洛柯爾的藝術力量，有部分來自於它與自然世界的深刻連結。一如哥德文學裡的純粹之心，所有生靈都會對她訴說——而她也在這場展覽裡與它們分享舞台。

　　除了彩色紗線之外，她也和其他十幾種材料合作，並跟每一個

都做出近乎完美的演出。每個形式和每個表面都拿捏得恰如其分，
增一分太多，減一分太少：毛皮、黃綠色乙烯基、紗線、水彩、照
相絹印，還有壯觀的釉面陶瓷——運用這些材料的親密感和聯想範
圍。她素描時像個天使。展覽的亮點之一，是陳列在一排長架上的
幾十本手工書；每一本都是溫和愉悅的平面設計，但加在一起所傳
遞出來的訊息，卻是對於文化媚俗的尖刻拆解。其中一本的封面上
畫了兩名牛仔的素描，其中一人拿著搶抵著另一個的腦袋。兩人弓
著腿站著，構成某種拱門形狀。這本書的標題是《凱旋門》（*Arco
de Triumph*）。特洛柯爾對於表象形式和注目形式有一種近乎疼痛
的敏感；正是這份覺察力讓她的作品與眾不同。她和材料的關係，
就像演員和飾演的角色——你可以感覺到她的想像力進駐到影像
裡，把它們的意義由內而外擴散出去。在形式主義的束縛崩解之
後，如今任何東西都可以用任何材料製作，但你還是得把所有這些
可能性製造成會唱歌的東西。特洛柯爾是我們這個時代的艾蜜莉‧
狄謹蓀（Emily Dickinson）[5]；她將日常轉化成一句句視覺詩，可以
在不意之間刺穿你的心。

5 1830-1886，美國詩人。生前只發表過十首詩，去世近七十年後始得到文學界認真關注，被
現代派詩人視為先驅。與同時代的惠特曼，並奉為美國最偉大詩人。

PART II

當個藝術家

Being an Artist

維托・阿孔奇 《紅色磁帶》The Red Tapes 1977

維托·阿孔奇

VITO ACCONCI | 1940-2017

The Body Artist

身體藝術家

1974年，我跟維托·阿孔奇首次碰面，那時我在加州藝術學院研究所唸書。我有車，而身為助教的工作之一，就是要接送參訪藝術家。如果有哪個藝術家需要接機，我就會在學校的信箱裡收到一張小紙條。有些時候，藝術家只想去購物——策展人傑馬諾·瑟蘭（Germano Celant）忙著蒐獵印第安納瓦霍族（Navajo）的珠寶；影像工作者大衛·拉梅拉斯（David Lamelas）[1]沉迷於尋找完美的二手夏威夷衫，直到現在我還可以聽到大衛在一整天的二手店血拼之後，用他輕軟的阿根廷腔調說：「現在，我們來去咖啡館？」

維托是個道地的紐約客，不開車。他來洛杉磯，在一家另類藝廊做裝置，我被派去當他的司機，並在他停留期間全程協助他。有天下午，我跟約翰·巴德薩利借了畫室，幫維托的裝置做了一個錄像組件——主角是一根會講話的陽具。這很簡單，真的。維托躺在

1 1946-，阿根廷的觀念藝術先驅，以雕塑和影像作品聞名。

桌上，用一根繩子綁住他的陰莖。當攝影機用大特寫對好焦時，我我就猛拉繩子，讓人感覺那根陰莖是貝克特（Beckett）[2]荒謬劇裡的一個角色；陰莖會挺直，說個一兩句話，然後垂到景框之外。那根陰莖的第一句台詞是：「我快淹死了！我快淹死了！我快淹死在奶頭海裡！」它繼續勃起了一段時間。那根陰莖看起來真的很像在講話，有一堆牢騷要吐。等我們終於把帶子弄好後，就到約翰畫室路口的小咖啡店吃午餐，然後到木材店購買裝置需要的一些東西。以上都是同一天的工作。這次經驗有讓我對維托的作品產生什麼特殊的新洞見嗎？不算有——因為維托作品的最大特色就是極度親密，但這點卻是提供給所有人。

維托・阿孔奇的生涯初期，是一位**開創型的身體藝術家**。這是什麼意思？把自己的肉身當成試管的人。

阿孔奇後來的作品，大多會直接間接指涉到女朋友們。阿孔奇當然不是第一個把女性合作者當成作品主角的男性藝術家，但他可能是第一個把下面這個問題當成作品起點的人：女朋友在藝術作品的脈絡裡**意味著**什麼？把女朋友當成素材，或許是想藉此讓藝術根植於某種直接經驗。女人最後就變成男性眼中的「花瓶」。**維托，說說那個故事，你父親送你兩張位置最好的歌劇票當生日禮物，然後你和女朋友卻在中場休息經過站票區時看到你父親。**

成為藝術家之前，阿孔奇是個詩人，我認為他從未遠離這個身分；語言是他所有創作的一部分。我幫了忙的那件作品，原本

2　1906-1989，愛爾蘭前衛作家，創作領域包括戲劇、小說和詩歌，尤以戲劇成就最高。一生創作了三十多個舞台劇本，1952年完成的代表作《等待果陀》是荒謬劇的奠基之作。1969年獲頒諾貝爾文學獎。

取名為《摸索身體；摸索心靈；摸索文化》（*Groping at Body;
Groping at Mind; Groping at Culture*），這的確就是維托在談的東
西，但這個標題遭到否絕，因為有太多的抽象批判心態，掩蓋的
多過揭露的，雖然這對阿孔奇來說非常自然。儘管阿孔奇的作品
有令人敬畏的知性主義，但他也擁抱直覺。有什麼比**身體**更人性
呢？他的裝置，以及宛如咒語般被錄下的吟誦，淹沒在一種渴望
的情感裡，這種情感在維托的作品裡是一種氣質。他的藝術記錄
了將強烈的內在、強烈的自我意識外部化的掙扎。這就是身體藝
術家要做的事。

　　新藝術有時會針對藝術家和觀眾之間的關係，以諷古的姿態
現身。意思是，藝術家有時會**看似**採用舊形式，為了向前進而往後
退。如何在生物體裡定義存在？存在會吸取養分，會排出廢物，具
有運動能力。阿孔奇的身體藝術大多是以照片紀錄的形式留存下
來，該時期結束後，他轉移到展示似的裝置，結合口述文本和有
點魯哥寶式（Rube Goldbergish）[3]的複雜蠢結構。一個掛架上吊了
二十件一模一樣的紅色法蘭絨襯衫，一條踏板穿過藝廊窗戶往外
伸，一間撩起色情遐想的小「包廂」，一扇不通往任何地方的旋轉
門，等等──把一些類似3D版組字畫（rebus）的元素當成阿孔奇
文本的集結地。阿孔奇用一種斷續的節奏和咒語似的垮世代（the
Beats）語言來記錄他的口述文本。這些口述本文通常都很粗鄙爆
笑，但整齣喜劇卻是苦的，連鬆口氣都難。有時它們並不好笑，因
為重複和純粹的憤怒而變得不好笑。

─────
3　1883-1970，美國猶太漫畫家，作品特色為畫了許多用極其複雜方法從事簡單小事的漫畫。

克勞德・夏布洛（Claude Chabrol）[4]晚期有部電影，是講一位中年男人的故事，他很驕傲自己受過古典教育，但卻因為反文化浪潮而開始失去年輕老婆的心。為了挽救婚姻，他提議兩人都能有其他愛人，而且想要幾個都可以，希望藉此向世界證明，他們能超越心胸狹窄的忌妒。一開始，年輕妻子被這想法嚇壞了，但後來發現，跟一群比老公年輕許多的男子在一起真是開心──那些男人很酷，教育程度比較低，而且對性的態度輕鬆許多。不難想像，這位丈夫對太太的想法忌妒到快要發狂，他覺得那些人的知識根本比不上他，但太太居然去跟這些無知小輩尋歡作樂；這波文化新浪潮只會大大降低知識水平，而妻子居然相信他們的甜言蜜語，讓他火大。盛怒之下，他衝進去破壞妻子和愛人的好事。他受傷了，不是因為她有情人，而是因為那個年輕人所代表的文化，是他認為淺薄、簡單、沒教養的。他斥責那個傢伙，明明自己不懂，還愛亂批評。「你取笑笛卡兒，但你根本沒讀過他的書。被你掃掉的那些東西，你根本一無所知。」「也許我是不知道啦，」那個年輕人用有點同情他的冷淡口氣回答：「但我們也不需要知道。」

阿孔奇的藝術演進，映照出一整個世代的推移。他所屬的那一代藝術家，仔細審視他們對於生活中一切事物的回應是奠基在怎樣的基礎之上──用一種內在現象學來檢視更廣泛的文化。阿孔奇繼續往前移動，希望能成為一座橋樑，和再也不想知道任何事情的新世代建立聯繫。從**渴知一切**到漠不關心，只花了不到一代人的時

4　1930-2010，法國新浪潮電影導演，與楚浮、高達、侯麥等人一樣都是從擔任《電影筆記》的影評人轉行成為導演。代表作為《表兄弟》、《儀式》、《謝謝你的巧克力》等。

間。這可歸咎於當代生活的抽象性。因為知識貶值或受到懷疑，可資依憑的傳統不多，而年輕藝術家誤以為他們正在從零開始。就算並非如此，他們也不太在乎。下一代的行為藝術家做任何事都不再需要理由，他們甘心用戲劇性的方式把自我呈現成已經定型的角色，觀察阿孔奇將如何影響他們，會是一件滿有趣的事。

約翰·巴德薩利

JOHN BALDESSARI

The Petite Cinema of

小電影

　　我有一張約翰·巴德薩利工作時的影像，時間差不多是1960年代末。那時，他的工作室是一間廢棄的電影院，位於聖地牙哥郊區，離一切成真的曼哈頓下城無敵遙遠。工作室外頭，海岸的荒涼在街頭蜇晃，南加州的無情豔陽反射在玻璃窗板、腳踏車、甚至停車場的收費計時器上。工作室和一家自助洗衣店還有幾株棕櫚樹，分享一座近乎空蕩蕩的停車場。

　　工作室裡頭，戲院的傾斜樓層只剩下舞台，舞台是平的，可以在上面工作。我看到約翰在這樣一個世界盡頭的地方，站在畫架前面，空白的電影銀幕填滿畫布後方他的視野。你可以想像，光線可能經過安排，讓約翰的影子可以投射在白色銀幕上。難道他沒把自己當成電影主角，正在演出一場畫家的奮鬥？

　　這個故事是關於一名藝術家如何靠著一組**行動**出道，以及這些行動如何發展成一種成功的風格，可以出口到外地（或就這個案例而言，是從外地進口），讓其他正在摸索某種容器之類的東西來

盛裝感性的藝術家，突然之間有個依循的榜樣和道路。形式──這個至關緊要的東西。一旦找到形式，那麼深埋在層層意識下方、還在等待時機的概念雛型，就能浮出水面。1971到1975年間，我很榮幸可以就近觀察約翰的工作，偶爾還能參與其中，當時他真是名副其實地在**創新**。我可以親眼看到作品如何取得形狀，如何蛻變出一種模樣，形成一種風格。已經有很多文章討論過身為知識分子的約翰──身為思想家和行動家的約翰。如果辦得到，我希望能恢復他作品的神祕感和心理複雜性；把約翰作品的主題和內容，與我記憶中在那段風格成形期，身為製造者和行動者的他連結起來。

當加州藝術學院在1970年開門招生時，巴德薩利開創了一堂課，名叫「後畫室藝術」（Post Studio Art），目的很單純，只是用來代表非繪畫的任何藝術。在1970年代初的脈絡裡，「觀念藝術」一詞還很新穎，一**切**似乎都有可能，而且是廣開大門的「一切」，因為它是在南加州對於節食、靈修、廣播、建築和性愛的另類時代精神中誕生的，面對這種大規模擴展的可能性，藝術系的酷學生們採取反諷的回應方式，不管任何人想出任何東西，他們照單全收。我們這些當學生的，首要任務就是打動彼此，但我們並不容易被打動。雖然有這麼多可能性，但我們知道在這個時刻，沒有任何一樣東西可以脫穎而出。當作曲系的學生宣稱，搭飛機從頭頂飛過是一種**音樂會**時，班上的反應就是集體聳聳肩。就這樣？我們僅有的另一項任務，就是要打動約翰，或至少得讓他笑，後者比較簡單。

在約翰的「後畫室」課堂上，那些學生都像是某種菁英幹部，幾乎就是一個革命細胞，而約翰超級容易親近，他好像從來都不用回家似的。這裡頭有某種互惠關係。約翰在加州藝術學院找到一群

現成的、愛慕他的觀眾，一群自願的勞動力，一隊隨從，還有一種年輕人的氣氛，他們清晨起床隨即以新方式展開行動（至少他們是這麼認為）。某個態度的門檻跨過了。當時流行的一句話最為傳神：任何東西都可以是藝術／藝術可以是任何東西。接受這句格言，意味著你必須提高警覺——你永遠不知道想法會從哪裡飄來。就跟這堂課的名稱一樣，所有的好東西都會發生在畫室**外頭**。在實務層面上，這往往意味著，你得在田野調查時找到方法，用無限多樣的洛杉磯式媚俗來取悅約翰。我很確定，約翰認為是他在迎合我們；我們則認為我們是在為他提供**材料**。有一堂課我們去了洛杉磯的農夫市集，有個人在那裡得到靈感，跑去買了一隻剛拔好毛的雞，然後把它丟到地上繞著攤子踢來踢去，**把過程記錄下來**，然後再把那隻裹滿砂礫的禽類丟到肯德基旁邊的垃圾車裡。你懂我的意思：就是把不敬稍微轉個向，變成偶爾閃著超現實詩光的臭屁。

把繪畫拋到腦後

什麼是藝術**風格**，要怎麼才能有風格？評論家曼尼·法柏（Manny Farber）用「繪畫大亨」（painting tycoons）來形容法蘭克·史帖拉（Frank Stella）、肯·諾蘭（Ken Noland）[1]、安迪·沃荷和羅伊·李奇登斯坦這類藝術家，經歷過1960年代人們對「繪畫大亨」的盲目崇拜之後，年輕一輩的藝術家對於一眼可辨的風格並不那麼嚮往；他們只想**做**創作，輕鬆自在，貼近自己的經驗。南加

1　1924-2010，美國抽象表現主義畫家，華盛頓色彩學派創始者之一。

州尤其如此，在藝術界擁有一個知名的招牌風格，等於是在反文化發動最後一戰時，你跑去開公司。就像法柏在〈白象藝術vs.白蟻藝術〉（White Elephant Art vs. Termite Art）這篇文章裡闡述的，對那類公共藝術家而言，風格就像是用來支撐藝術家簽名的小枕頭，這裡指的是藝術家的「自我意識」（ego）。在1970年，就算有機會，也沒人想要模仿大人物。1970年代初，約翰很多作品的起點，就是企圖避開風格以及品味問題。有太多大搖大擺的傢伙走在路上，有太多老派藝術影響著每個決定。然而，藝術就是藝術，一個人的感性不可能真正被**驅逐出去**，雖然約翰的確想要創作一些看似品味中性的影像，但他還是會以某種細膩驚人的方式來**觸動**影像，讓那些鼻子和棕櫚樹的圖片，指著蔬果的指尖，破舊的辦公椅，還有停在無意義街道上的普通汽車，開始具有某種特殊的表現力。如果約翰繼續畫下去，他就不得不和品味問題交手——為什麼要用那種特別的手法畫，為什麼要畫這個，為什麼要選擇這個那個？反諷的是，約翰把自己的手從作品裡移開，是希望回歸到一種美學，一種跟1960年代末法國新浪潮電影的模樣和感覺同樣驚人、辛辣、魅力十足的美學。

繪畫的終結——悲劇或機會？

雖然偶爾有些故意的模糊晦澀，但我認為，約翰的作品對某些個人主題陳述得相對清楚，而他早期作品的核心劇碼，是摧毀他的繪畫和放棄他的畫家生活。因為約翰在繪畫裡可以成就的東西，顯然搔不到他的癢處——他渴望能更全面地棲居在自身的作品裡，那是所有藝術家的夢想；他渴望形式與內容合而為一的完整性，而你

必須把自己的人生和事蹟當成自身藝術的素材，才有可能達到這樣的完整性。

從約翰1960年代初期和中期少數留存至今的畫作可以看出，如果當個畫家，他應該可以過著名利雙收的完美生涯，成為南加州反諷普普影像支部的負責人。他的一些畫作，例如1962年的《鳥#1》（*Bird#1*）和《卡車》（*Truck*），還有1965年的《神鼻》（*God Nose*），今天看來依然有趣不俗，而且展現出一種感性，願意犧牲一堆繪畫的虔信來傳遞笑話。約翰早期的繪畫用乾淨、不瑣碎的方式來呈現影像的雙關趣味；不做作，也不會給人死板或說教的感覺。它們以自身的能力找到自己的方式讓人印象深刻──這點依然可以套用在約翰今日的作品上。然後，到了某一天，繪畫枯竭了。完完全全。毅然決然。1970年，約翰把他的大部分畫作帶到火葬場（他妹妹拯救了其中一些），把他多年來的工作成果燃燒成灰，還用照片記錄整個過程（火化爐的爐門，打開然後關上），並在當地報紙上發了訃聞。每個畫畫的人都有過想把畫布割毀的衝動，但焚化需要預謀。可能有人會覺得，這麼戲劇性的退場，可能是某人的諷刺惡作劇，不能完全當真。如果當時有一幫年輕藝術家在場，這個「火葬計畫」（Cremation Project）確實有可能是祖馬海灘（Zuma Beach）爛醉週末的一個小噱頭。「**嘿，讓我們那些畫全部燒掉！**」然而，我不認為我們可以低估這起放棄行動的內心創傷。面對這裂開大口的失敗深淵（以前我認為這些作品是**我**，現在除了承認這些作品其實**不是我**〔not me〕之外，還能怎樣呢），想必也會讓人感到興奮。一扇門關了，但開了另一扇。在這起棄絕行動之後，約翰開始建構新的工作方式，同時利用棚拍照片和現成照片，

這些照片就跟他一直無法在繪畫裡追求到的那種魅影一樣柔韌、複雜、充滿表現性。1970年代初期到中期的攝影和錄像作品，都有獨特的表現力和高水準的成就，並因為它們的起點，包括主題和材料性，都很低調而顯得更加突出。值得注意的是，在1971年時，以線性構圖組合照片的想法，不管有沒有外加文字，都不是可以在大時代藝術界裡賭贏的東西。我認為，在約翰焚畫時打開的那個未知領域（**OK，我現在不是畫家了。又怎樣？**），因為他領悟到何種影像可以留存或創造意義而改變了方向。約翰常常告訴學生，1960年代最重要的**視覺藝術家**不是沃荷也不是瓊斯，而是高達（Jean-Luc Godard）[2]。他不僅是最重要的電影導演，還是最重要的視覺藝術家。剛剛拒絕繪畫，或說被繪畫拒絕的約翰，正在四處尋找他的精神嚮導，他在高達1960年代的偉大電影裡看到**語法的視覺詩**，它們對蒙太奇的強調勝過故事，以及用存在主義的方式呈現角色，都可能直接影響了他的藝術。在廢棄電影院裡畫畫的那些年，並沒有白白浪費掉。

為什麼把藝術家排除在外這麼重要？

拒絕一切帶有個人選擇氣味的東西，這點在1960年代末的藝術圈相當盛行，而且可視為一種反動的延伸，反對第二代甚至第三代抽象表現主義畫家的懈怠放縱。事實證明，抽象表現主義繪

2　1930-，法國新浪潮電影的奠基者之一。他的電影常被視為挑戰和抗衡好萊塢電影的拍攝手法和敘事風格。他也把自己的政治思想和對電影發展史的豐富知識注入電影中。長片處女作暨代表作為《斷了氣》。

畫在1940年代末的大獲全勝是短暫的；不到十年的時間，該派就因為缺乏嚴謹的智性和很容易在表面上進行模仿而內爆。它變成一種風格，而且是擠了一堆人的那種。改變來得很快。自1958年（瓊斯第一次在卡斯泰利藝廊展出那年）起到1960年代末，許多藝術道路都是把移除主體或將主體降到最低當成組織原則。這不僅發生在藝術界，音樂界和文學界也可看到，例如**法國的新小說**（nouvelle roman）。從火星來的人，可能會覺得這是一種奇怪的發展；難道藝術家**做的事情**不是「個人的」？是沒錯，但「個人」的方式有很多種。有很多心態認真的藝術家想要避開自我表現的陷阱，以及它所暗示的庸俗自戀。除了自我表現之外，其他任何決策過程都是合格的：碰運氣，比方卜卦；可驗證的命題，例如賽局理論、語言學、不可化約的幾何學；或是以約翰為例，遵循某一本已經存在的規則書，或是用別人的手來做作品。打從1960年代中期到晚期的攝影畫，一直到1970年代的攝影和錄像作品，約翰藝術的第一原則，就是盡可能把他個人的品味從成品中移除。

然而結果有些不同。儘管約翰1970年代初的作品是以嚴格的無藝術性（artlessness）為起點，但他就像所有真正的藝術家一樣，無法不把**個性擺進去**；他無法不在他的照片構成裡注入某種反射出來的魅力，甚至某種滿不在乎——我想，這有部分是拜他花了很多時間在黑暗中看電影之賜，特別是1960年代中葉的法國電影，尤其是高達的電影。無論約翰在高達的作品裡找到什麼與他合拍的知識關懷，像是運用不連續和不相符的圖片和文字，以及將蒙太奇提升為敘事背後的驅動力，事實是，高達的電影花了很多時間凝視年輕人的臉孔。我認為，約翰早期攝影裡的魅力源頭，就跟高達的電影一

樣，都是因為有這麼多偽裝的主題是年輕人，是沒什麼名氣的人，是他們在擺弄姿態。我們可以說，從1970年代初期到中期，也就是在約翰開始廣泛運用現成影像之前，他大部分作品裡的真正主題，是青春本身。這些作品的創作時期，是約翰熱中教學的那段時間，加州藝術學院那時才剛成立，洋溢著興奮氣息，而那一輩的年輕學生，依然保有1960年代反文化對改變世界所抱持的樂觀心態。在加州藝術學院剛成立那幾年，約翰花了超多時間在學生身上，其中有很多人被他徵召，出現在作品裡的鏡頭內外。在約翰早期的許多作品裡，都可看到年輕人嘗試性和接受性地擁抱這世界。不管有心或無意，年輕人因為還沒定型，往往會去假冒某些眾所公認的類型。這也許是最早、也最持久的挪用形式；當攝影鏡頭對準他們，年輕人往往會擺出**電影中人物**的某個面向。這裡頭有一種雙重假冒；高達電影裡的演員很多都是非專業的，他們自己常常就是在假冒早期的美國電影明星。高達電影裡的一些演員並不真的是在演那個角色，而是在電影裡當自己。我認為，約翰也許在不自覺的情況下，把高達的模式內化了，也在自己的作品裡運用非演員和素人來創造一種半紀錄片式的急迫感和自然感。

在加州藝術學院的頭幾年，有幾個人物在他的作品裡冒出頭來，我們甚至可以叫出他們的名字。下面這幾個都是約翰**小電影**裡的主角們：黑髮美女雪莉（她是我們班上的安娜·卡麗娜〔Anna Karina〕[3]）；淡茶色頭髮、滿臉雀斑的中西部女孩蘇珊，她的臉上

3 1930-，高達的繆斯、前妻，多次主演高達的電影，如《隨心所欲》、《女人就是女人》、《不法之徒》等等。

似乎停泊著一種反諷、俏皮的世界觀；艾德，純種不受拘束的無政府主義者，另一個馬克斯兄弟（Marx brother）[4]；麥特，看起來像是懶散版的賈克・大地（Jacques Tati）[5]。所有這些還有包括我在內的更多年輕人，都出現在約翰為數眾多的照片、錄像和電影裡。沒有一個是專業演員，但某些人開始在約翰的作品裡有了一個可辨識的身分。只要再往前跨一小步，我們就可以說，約翰打造了一個南加州袖珍版的新浪潮，有他自己陣容固定的定目劇團。只比高達小一歲的約翰，是個新浪潮嬰兒。

第三章，一種非風格變成風格並戰勝眾多高檔風格

我還記得，1973年左右，在一場派對上，有個男人朝約翰和觀念藝術家麥可・艾舍（Michael Asher）[6]走去，他是威尼斯海灘（Venice Beach）老派藝術圈的台柱之一，創作大型的焊接金屬雕塑，有過一段飛黃騰達的時期（重要的紐約藝廊），不過在那個時候，就算他喝醉了也能感覺到，他是站在錯誤的風格那一邊。那個傢伙喝得很醉，搖搖晃晃朝約翰和麥可走去，手上拿著酒，有點挑釁、語帶威脅地說：「嘿，你們不就是那夥做掉**物件**（object）的傢伙？」那感覺，很像看著一隻恐龍笨重地走向牠的安息之地。

當一種風格影響了其他藝術家的作品時，就可判斷它成功了；

4　藝術生涯始於1905年，是一隊知名美國喜劇演員，五人都是親生兄弟，常在歌舞劇、舞台劇、電視、電影演出。

5　1907-1982，法國實驗性戲劇電影導演。代表作有《我的舅舅》、《遊戲時間》、《胡洛先生的假期》。

6　1943-2012，美國觀念藝術家先驅，曾任教於加州藝術學院。

約翰1970年代的作品幾乎立刻就發揮影響力，甚至在接下來的好幾個世代依然能引發共鳴。它提供一種版式，讓你把事物（影像、想法）擺在一起，還能照顧到牆上那些各自分離的物件。另一種成功模式，是用網際網路的藝術檢索和公眾關注度與整體時尚度來衡量，這種成功來得比較晚，但還是找到路來敲了約翰工作室的門。巴德薩利的風格裡究竟有什麼東西，讓它不管是做為影響力或商品都如此成功。關於第一部分，我們要問的是：「約翰的風格裡有什麼東西是其他藝術家也可以做的？」這個問題的答案也可分成兩部分。首先是美學（看起來如何），接著是技巧（怎麼組合成一件作品——如何構圖），技巧又會反過來整合到美學裡，但方式略略不同。在1970年代初期和中期，約翰的風格有以下幾個正字標記：1. 冷調不屈折的表面；2. 把反諷當成一種疏離工具，把影像框住，與挪用來源保持一臂之遙；3. 具有可塑性，假定整體的各個部分都可以重新組合成同樣有趣的不同整體（也就是說，組合事物的策略比組合後的事物更重要）；4. 創造一種語法，一種可解讀的圖像語言，或感覺有一種語言存在儘管無法準確描述。前兩種特質是和藝術看起來如何有關，後兩者則是和它如何發揮功能有關。和功能相關的部分，已經進入好幾代藝術家的集體意識裡，但約翰早期攝影和錄像作品的模樣，也已經找到路徑進入公眾對於整體影像的集體感性當中。

　　至少有三代藝術家曾經拍過自己在陳腔濫調的場景中做蠢事的照片。這大部分是約翰的錯。

　　內嵌在約翰作品裡的美學真正達到的成就，是為凡夫俗子的藝術家指出一條道路，去擁抱圍繞在我們四周屬於凡夫俗子的視覺文

化，把一些愛揮霍在它們身上，特別是當那位藝術家被困在外省，而且不太可能接觸到比較高眉（highbrow）的風格信仰或理念時。約翰的惠澤之一，就是讓從1950年代末起無處不在的泛泛之輩和風土俗語得到提升，並延續到今天。約翰的作品會把**東西**拍得很酷，都是一些**無關緊要的東西**，比方空中的一顆球，一名穿T恤的男子站在一條無名街上，一台Volvo，**隨便什麼東西**。什麼東西都可以很酷，只要你別試著對它施加太多影響力。酷這種藝術，就是不要顯得太努力，或顯得太在乎。這種中立或假裝之類的，將會逐漸體現為某一代人渴望與這個無聊世界所保持的關係，我們的視覺文化，就像古老的《六十六號公路》（*Route 66*）電視劇裡的一個漫長插曲，內容是關於從一輛路過汽車裡看到的人生。約翰的世故和博學為那些**正確的**尋常物件或情境套上一圈強有力的**酷**光環。他不願去講大家都知道的事，或有時剛好相反，他只講大家都知道的事，不管是哪一種，都是為了尊重觀看者的聰明才智——這是酷的另一種表現。

戲劇性是酷的敵人

在1970年代，不屈折、不改變的事物自身總是能勝過表現主義——也就是某種經過設計以便具有象徵價值的東西。少做點。保持酷。在一定程度上，對年輕人來說，耍酷比其他任何事情都更重要。但是對藝術家而言，魚與熊掌都想兼得是很常見的事。酷，但不要那麼酷。然後再酷一次。過去三十五年左右所生產的作品，整體而言可視為在酷美學的框架之內創作，但朝個人戲劇感的方向移

動，特別是來自加州和柏林的作品，後者的數量越來越多。換句話說，藝術家費盡心力想要抹除掉個人的品味和主體性，但突然想到：如此一來，他們怎麼知道那是我？每個成功的風格至少都要有那麼一抹英雄味，起碼要朝那個方向點個頭，在約翰作品刻意無藝術的表面之下，跳動著一顆詩人的心。酷也是在壓力下展現優雅的特質，是接受，以及了解自己。約翰的作品除了諷刺、抨擊虔誠和嘲笑，往往也相當濃烈——他談到那種百折不撓**想要創作藝術的慾望**，也就是說，想要在事物之間鍛造不可能的連結，想要進入無法預期的情緒狂潮，想要寫詩，想要創造新的意義，或至少能掙脫舊意義的束縛。

約翰作品在1970年代的演進是一個強有力的範例，說明一位藝術家如何為了向前進而先向**左轉**。如果說約翰藉由迴避某些美學問題而解決了這些問題，那麼這個看似不可能卻往往動人的怪異結果，需要他在作品裡創造一個**人物**，替代約翰作品表面上似乎否認其存在的那種人物。約翰的作品裡隱含著這些問題：這樣夠嗎？他們知道我有多感性嗎？他們可以看出隱藏在藍色天空和棕櫚樹後面的**真我**嗎？

卡蘿・阿米塔姬和合作的藝術

KAROLE ARMITAGE | 1954

The Art of Collaboration

　　要在一座主要歌劇院裡演出新芭蕾，可說困難重重，不適合膽小之人。大多數人都會搞砸。就像丹尼斯・霍柏（Dennis Hopper）[1]曾經用來形容執導電影的一句話：「時鐘是你的敵人。」排練的時間永遠連足夠的邊都沾不上。總是有一堆時間表，樂團的啦，工會的啦。受傷也是常有的事；舞者是在體力的極限邊緣工作；他們的情緒也很脆弱——一句話，藝術家。要當個編舞家，除了才華之外，還需要鋼鐵般的神經加上超凡的敏感度；基本的表演技巧也有幫助，還有我們所謂的台風。如果是要跟其他藝術家合作一齣芭蕾，風險和困難又會提高一層，但報償也會增加。過去三十五年來，卡蘿・阿米塔姬一直在創作芭蕾，都是一些大膽、啟明、情感複雜的作品，她也常跟其他藝術家合作，由後者負責佈景裝置或服裝，或兩者通包。合作的結果是：這些芭蕾以前所未見的方式將舞蹈與影像結合起來。舞台畫面空前未有；一種新的美。

　　卡蘿的合作對象來自藝術圈、時尚圈和建築圈，名單非常輝

1　1936-2010，美國演員及電影製作人，因演出1969年的經典電影《逍遙騎士》而知名。

煌：時尚設計師克利斯汀・拉夸（Christian Lacroix）[2]、彼得・史皮里阿波洛斯（Peter Speliopoulos）[3]、尚保羅・高堤耶（Jean-Paul Gaultier）[4]；藝術家布萊斯・馬登（Brice Marden）、菲利浦・塔菲（Philip Taaffe）、唐納・貝克勒（Donald Baechler）[5]、凱倫・基里姆尼克（Karen Kilimnik）[6]和傑夫・昆斯；攝影師薇拉・路特（Vera Lutter）[7]；孟斐斯團體（Memphis）建築師安德利亞・布朗奇（Andrea Branzi）[8]；生物學家保羅・埃爾利希（Paul R. Ehrlich）[9]；電影導演詹姆斯・艾佛利（James Ivory）[10]；燈光設計師克利夫頓・泰勒（Clifton Taylor）；服裝師阿爾芭・克萊門特（Alba Clemente）。這還不包括卡蘿合作過的作曲家軍團，她會盡可能委託原創配樂。這些傑出的合唱團包括湯瑪斯・阿德斯（Thomas Adès）、約翰・路得・亞當斯（John Luther Adams）、里斯・查坦（Rhys Chatham）[11]和盧卡斯・李傑提（Lukas Ligeti）[12]等等。

　　這類合作有兩種不同的先例：一是謝爾蓋・佳吉列夫（Sergei

2　1951-，法國著名時裝設計師，除時裝外，亦擅於舞台服裝設計。

3　1961-，美國時裝設計師，曾任紐約時尚品牌Donna Karan設計師。

4　1952-，法國服裝設計師。所設計的錐形胸部馬甲因瑪丹娜而一鳴驚人，他曾於2003年至2010年擔任法國品牌愛馬仕的設計總監。

5　馬登（1938-）、塔菲（1955-）、貝克勒（1956-）三人皆為美國藝術家。

6　1955-，美國畫家及裝置藝術家。

7　1960-，美國藝術家，除了攝影外還有多種形式數位媒體作品，如：電影，圖像投影等。

8　孟斐斯團體為1982年成立於米蘭的義大利設計與建築團體，屬於後現代主義，以繽紛色彩、不對稱形狀和趣味風格為特色。布朗奇（1938-）為其中一員。專長於建築、都市規劃、工業設計、與文化推廣。

9　1932-，美國生物學家，專門研究蝴蝶。

10　1928-，美國電影導演，代表作有《窗外有藍天》、《墨利斯的情人》、《此情可問天》與《長日將盡》等等。

11　阿德斯（1971-）、亞當斯（1953-）、查坦（1952-）三人皆為當代作曲家。

12　1965-，奧地利作曲家及打擊樂手，樂風涵蓋爵士樂、新古典及世界音樂。

Diaghilev）[13]所體現的**奇觀**取向，對他而言，視覺元素的重要性甚至可以取代舞蹈；另一種是摩斯・康寧漢（Merce Cunningham）[14]所採用的比較冷調、比較隨機的方法，他最著名的，就是不給合作者任何方向，平靜地接受隨之而來的機遇碰撞，雖然這種心態觀眾未必領情。卡蘿的芭蕾落在這兩個極端之間，因為她本人就是這兩種經典傳統的產物，她的生涯是從日內瓦芭蕾舞團開始，那裡是巴蘭欽（Balanchine）的重鎮，1970年代末到1980年代初，則是康寧漢舞蹈團的舞者。摩斯幫自己和卡蘿編了一些雙人舞；她和舞團的合作是以卓越的音樂性、莊重性、內在生命感和她不可思議的長伸展聞名。

過去這些年，我幫卡蘿設計過大約十二齣芭蕾，我跟她聊過合作的程序，以下就是她說過的部分內容。

「每個人都有他們專長的技藝，以及與該門技藝相關的最寶貴知識，能讓工作進行得條理分明。這種精深的技藝，這種特殊的專長，開啟了這個世界，讓我們擁有更多體驗。」

「有些藝術家的創作方式是並置，有些是隱喻。他們通常各有各的方式，但每一種都能讓觀眾的感覺更豐富。」

「你必須輕輕的把所有東西擺在一起——不能給人太過武斷的感覺。」

卡蘿就跟其他許多藝術家一樣，碰巧也是個手藝高超又有想像

13 1872-1929，俄羅斯戲劇及藝術活動家，俄派芭蕾創始人。

14 1919-2009，美國舞蹈家暨編舞家，與其他藝術家頻繁合作，包括音樂家約翰・凱吉和大衛・都鐸以及藝術家勞森伯格和布魯斯・瑙曼。他與這些藝術家合作的作品對舞蹈界以外的前衛藝術產生了深遠的影響。

力的廚娘,這有助於我們了解她的最後一句評論:

「要用非常細膩的手法把所有味道、所有香料小心拌勻,讓每種滋味依然獨特,你不會希望最後做出來的東西像個大雜燴。這得要心胸非常寬大才行——因為這不是為了滿足你的自我意識。我們是要做出美妙的東西給觀眾。」

我跟卡蘿是用直覺與聯想的方式合作。我們對彼此的美學幾乎完全信賴。我們會一起聽一首芭蕾配樂,然後各自提出一些畫面讓對方回應,然後這些畫面又會引發出其他畫面,如此這般。「聽到**這段**音樂時,我看到⋯⋯」這裡頭有某種冒險的慾望。我們渴望新鮮、渴望機智,讓這種慾望引導我們——這是我們想在舞台上看到的東西之一。我們結合起來的感性屬於並置的感性,用影像搭配某段音樂和舞蹈。我們的目標,也就是作品裡的藝術部分,我們的真正工作,是要讓這些舞蹈和影像的交錯**意有所指**,但不必用邏輯分析的方式達到這點。我們想要讓這支芭蕾的情感調子更複雜、更深刻,但不用長篇大論。

對大多數芭蕾而言,我都希望舞台空間是劇場性的——立體燈光,舞者佔據各自負責的世界,但可以接近。燈光裡有某種預期感。不是像羅伯·威爾森(Robert Wilson)[15]的舞台照片有時會出現的那種,但要**特別**。流行正在轉向這點從沒困擾我。我們在舞台上所做的一些並置,對我而言似乎是史無前例的,至今依然如此。

幾年前,有一次在巴黎喜劇院(Opéra-Comique)演出卡蘿的芭

15 1941-,國際知名的美國戲劇導演和舞台設計師。代表作為《沙灘上的愛因斯坦》,此劇被譽為後現代主義戲劇代表作品。

蕾《輕蔑》（*Contempt*）時，名導演亞倫・雷奈（Alain Resnais）[16]正好坐我旁邊。那是我和傑夫・昆斯一起設計的芭蕾，舞台上布滿了濃情蜜意的影像還有荒謬主義式的幽默：巨大的垃圾桶，一隻充氣豬，還有一部影片，內容是傑夫做的巴斯特・基頓雕像奇蹟似的穿過客廳。富有詩意、充滿想像、不合邏輯的推論加上精湛的舞蹈；巴哈、明格斯（Mingus）[17]和約翰・佐恩（John Zorn）[18]。表演結束後，雷奈轉過身，用他重音擺在第二音節的美妙腔調跟我說：「卡蘿——她給觀眾**很多**東西，對吧？」對。對，她是。

16　1922-2014，法國新浪潮電影導演，代表作為《廣島之戀》和《去年在馬倫巴》等。
17　1922-1979，美國爵士貝斯手、作曲家、樂隊指揮，有時也擔任鋼琴手。
18　1953-，美國作曲家，編曲家，製作人，薩克斯風演奏家和多樂器演奏家。

朱利安・許納貝

JULIAN SCHNABEL | 1951-

The Camera Blinks

攝影機眨眼睛

早在1941年，奧森・威爾斯（Orson Welles）憑藉《大國民》（*Citizen Kane*）[1]把自己打造成天才之後，他就開始實驗一些電影技巧，目的是要提高觀眾的覺察力，讓他們意識到講故事的人和被講述的故事之間的關係。這種關係就是電影的基礎所在，你可在威爾斯1938年的一部電影裡看到他怎麼玩弄這種關係，那部電影是《大國民》的前身，知道的人不多，片名是《詹森的信》（*Too Much Johnson*）[2]。在這部沒有發行的電影裡，威爾斯以創新手法運用手持攝影機，企圖將電影製作的現象學式核心困境暴露出來。你如何一方面讓觀眾意識到電影裡的現實是假造的，同時又讓他們的情緒隨著故事起伏。

在《大國民》這部大躍進裡，威爾斯進一步探索，利用攝影機

1　1915-1985，美國電影導演、編劇和演員。1941年上映的代表作《大國民》，被公認為影迷必看的影史第一傑作。電影中的深焦鏡頭、多角度倒敘法、畫外音等許多電影表現在當時為首度創舉。

2　奧森・威爾斯於1938年拍攝的66分鐘短片，當時未上映，其拷貝在義大利被發現並修復後於2013年首映。

與生俱來的不穩定視角，讓觀眾更加意識到角色的心理狀態，在銀幕上創造一種流暢、複雜如文學的內在生活。威爾斯連同電影攝影師葛里格・托蘭（Gregg Toland）[3]一起把攝影機從固定視角中解放出來，傳達出思想和情感世界的感受。他們不只是從某一角色的視角來拍攝某一場景，他們還讓攝影機靠自己的力量成為一個具有主觀意志的玩家，有時會受剛萌芽的感情或純粹的感官給驅動。令人驚訝的是，1940年代的好萊塢電影人並沒採納威爾斯的種種創新。克勞迪雅・羅斯・皮爾朋特（Claudia Roth Pierpont）在《紐約客》的一篇文章裡提到，甚至連跟托蘭合作過的導演，像是威廉・惠勒（William Wyler）[4]、霍華・霍克斯（Howard Hawks）[5]和喬治・庫克（George Cukor）[6]，也無意在威爾斯開啟的領土上拓展。到了1950年代末，終於有另一批電影人開始運用由威爾斯洞察到的一整套視覺可能性，這些人包括約翰・卡薩維蒂（John Cassavetes）[7]、馬丁・史柯西斯（Martin Scorsese）[8]，還有後來的保羅・湯瑪斯・安德森（Paul Thomas Anderson）[9]。在另一個平行的軌道上，有一群前衛傳統深厚的影片工作者把電影當成偏離敘事慣例的個人詩學。這類所謂的地下電影，在定義上是屬於藝術掛的，而且似乎和

3　1904-1948，電影《大國民》的攝影師，其他攝影代表作還有威廉・惠勒導演的《咆哮山莊》等。

4　1902-1981，美國電影導演，代表作為《羅馬假期》、《賓漢》、《蝴蝶春夢》等。

5　1896-1977，美國電影導演與製作人，代表作為《疤面》、《育嬰奇譚》等。

6　1899-1983，美國電影導演，曾憑代表作《窈窕淑女》獲得奧斯卡最佳導演獎。

7　1929-1989，美國電影導演、演員與製作人，被視為美國獨立電影的先驅。代表作為《女煞葛洛莉》。

8　1942-，美國導演、監製、編劇、演員和電影史學家，導演生涯持續超過50年。代表作為《蠻牛》、《計程車司機》、《紐約黑幫》、《神鬼無間》、《雨果的冒險》等。

9　1970-，美國電影導演，代表作有《戀愛雞尾酒》、《黑金企業》、《世紀教主》等。

它的商業對照組沒什麼關係，雖然一些先鋒派的好萊塢導演曾經採用它的技巧。（腦海中浮現約翰・史勒辛格〔John Schlesinger〕1969年的電影《午夜牛郎》〔*Midnight Cowboy*〕[10]。）

花了好幾十年的時間，最後終於由一位在法國工作的美國畫家，把威爾斯在主觀式電影（subjective cinema）上實驗出來的種種許諾完整傳遞出來。朱利安・許納貝（Julian Schnabel）在2007年的電影《潛水鐘與蝴蝶》（*The Diving Bell and the Butterfly*）裡，成功把他從瑪雅・黛倫（Maya Deren）[11]、史坦・布拉克哈格（Stan Brakhage）[12]、米哈伊・卡拉托佐夫（Mikhail Kalatozov）[13]和安德烈・塔可夫斯基（Andrei Tarkovsky）[14]這些前衛導演那裡傳承下來的美學，與一種使人滿足的情感敘事熔接起來。這部電影的結構是一名無法講話的男主角與他善解人意（和美麗）的女性詮釋者的一連串交會，描繪一名男子如何度過人生的最後階段，連帶將整部電影投入一種解放和主觀的電影製作。

現在看起來似乎有點奇怪，但是「主觀性」和「感性」這類詞彙在1970年代中期到後期的藝術裡，注定是跟「酷」字沾不上邊；那時候，藝術作品必須看起來像是可驗證的命題，藝術家則被視為

10 1926-2003，英國導演暨演員，以《午夜牛郎》獲1970年奧斯卡最佳導演獎。《午夜牛郎》改編自詹姆斯・萊奧・赫利西的小說，1969年上映，獲得隔年奧斯卡最佳導演、最佳影片及最佳改編劇本獎。

11 1917-1961，美國電影導演、演員、電影理論家、電影編輯、製片人、人類學家、舞蹈家及詩人。被視為美國前衛電影之母。

12 1933-2003，美國的非敘事導演的重要代表之一，在20世紀實驗電影占有一席之地。

13 1903-1973，蘇聯喬治亞導演。代表作有《雁南飛》。

14 1932-1986，俄國電影導演、歌劇導演、作家和演員。被認為是蘇聯時代和電影史當中最重要和最有影響的電影製作人之一。一生電影作品不多，部部經典，代表作有《鄉愁》、《犧牲》等。另著有自傳兼電影理論著作《雕刻時光》。

某種哲學工人，屬於視覺藝術分部，這些人得費盡苦心不在成品上留下太多指紋。在這段時期，若有藝術家堅持把他或她的主觀性擺在第一位，會被視為異端。誰想冒險被冠上任意武斷的罪名？當朱利安和其他年齡相仿的藝術家在1970年代末嶄露頭角，並聽到布朗克斯區（Bronx）為一整代觀念主義的貧血信徒坐在會滲水的教條竹筏上緩緩漂向大海而大聲喝采時，局勢開始有了改變。1978年，朱利安領著大家一塊往前衝，他拿槌子敲碎一箱瓷器，用那些碎片黏在畫板上，替他的畫作打底。相信我，那驚天一槌響徹迴盪在整個西百老匯。那些早期的碎盤畫在當時是不被允許的，它們代表了孤注一擲的膽量，願意把一切都押在一項自發性的決定之上。這些作品，以及接下來以歌舞伎為背景的畫作，完全是以朱利安個人的感性為根基，別無其他依據，因而構成反叛。這些畫作也是關於某樣東西；它們為聖愚（holy fools）歡呼，並以它們的主題和執行，呈現出受難與救贖的形象；它們既是關於人類的脆弱，也是關藝術的成功，兩者不分軒輊。包含在它們血脈裡的原始脆弱和柔軟易感，有時會被它們的張牙舞爪和虛張聲勢給模糊掉。

電影《潛水鐘與蝴蝶》是改編自尚・多明尼克・鮑比（Jean-Dominique Bauby）的回憶錄，他是法國《Elle》雜誌的編輯，四十三歲時因為一次嚴重中風而癱瘓，變成「閉鎖」（locked-in）症候群的患者。這部電影需要朱利安發揮他身為一名活在當下的藝術家的才華，為無數的感覺印象創造出可劃上等號的電影版本；基本上，他是在為鮑比的意識進行視覺翻譯，就好像它正看著自己成形。電影前段，鮑比的右眼因為縫合無法看東西，事件的輪轉在鏡頭的單目視野與主角的單眼視覺之間一一呼應，合乎邏輯又充滿戲

劇張力。但電影的意識逐漸擴張,把我們全都含括進去,最後甚至達到罕見的成就:用電影手法隱喻了所有的人類關係,以及意識本身的細緻、尖刻與直切。

關於受創之人的電影,必然會包含這樣一幕場景,導演試圖讓我們與主角產生連結,感受到他努力掙扎想要重新拾回某種失去的能力——比方走路、說話,或寫出一個句子。但是這些場景,這類電影,幾乎不曾奏效。除了亞瑟・潘(Arthur Penn)1962年的傑作《海倫凱勒》(*The Miracle Worker*)[15]之外,《潛水鐘與蝴蝶》是這類電影當中唯一一部讓我感覺到我真的參與了主角的掙扎。由瑪麗・喬絲・克魯茲(Marie-Josée Croze)飾演的語言治療師亨麗埃特(Henriette),是個活力充沛的女人,她為鮑比設計了一種「說話」方式,治療師唸誦字母表,當她唸到對的字母時,亨利就眨一下還能動的那隻眼睛。朱利安用充滿耐心的鏡頭讓我們即時等速地參與鮑比和亨麗埃特建構文句的過程,一次一個字母,重新把他和世界連結起來,並在最終拼寫出他的那本書。我們跟他的照護者還有席琳(他小孩的母親,但不是他的畢生之愛)一樣,掌握了這套溝通系統之後,也出於本能地搶著串聯字母拼出他的下一個字。這是一種奇怪的對話;鮑比的「聲音」從他的對話者口中說出,這種傳遞是如此引人入勝、懸引目光,我甚至都忘了我不會說法文。

隨著這些語言課的進展,我們體驗到一個人如何利用最容易消逝卻也最有彈性的工具重新建構他的世界,這種感覺讓人振奮。

15 1922-2010,美國電影導演,代表作為《我倆沒有明天》。1962年的作品《海倫凱勒》,描述一位失明、失聰少女的悲慘童年。飾演家庭教師蘇利文的安妮・班克勞馥,與飾演海倫・凱勒的童星珮蒂・杜克,因精湛演技,同時獲得奧斯卡最佳女主角與女配角。

這部電影用它奢侈揮霍的攝影技術和自由聯想的剪接,呼應了這種振奮。當電影進行到二十分鐘左右,我們第一次看到鮑比視野之「外」的景象時,我們居然想都沒想就認為我們正在看的就是鮑比正在看的,我們多少還停留在他的感知指揮鏈裡。一切都在他的內部——即便是他外部的東西。一種好不容易終於把意義從象徵隔絕的潛水鐘裡拯救出來的感覺瀰漫著。但不只如此。生命是由一個時刻接著一個時刻建立起來,這種短暫的本質與愛慾的頑強力量以及家族的紐帶彼此共存,才是這部電影真正的成就。鮑比算是某種風格仲裁者,而這部電影則是洞澈地描繪出一位審美家和美之間那令人心碎的本質;鮑比的世界因為電影的光線處理而瀰漫著一種詩意、感性的甜美。這種濃烈之美與不可避免的悲劇敘事的苦甜並置,也是朱利安畫作的核心所在。

當我在腦中重播這部電影時,一直浮跳出來的影像,是飾演席琳的艾曼紐・塞妮葉(Emmanuelle Seigner)[16]凝視鏡頭的那一幕,鏡頭是攝影機的眼睛,也是鮑比的單眼視野。她的金黃瀏海略略遮住她無限悲傷的雙眸,側光打在她臉上,凸顯出翻飛的秀髮;宛如戴上一輪光圈。用大量光線打在她的金黃頭顱上,彷彿有人正在幫她畫畫似的,這種建構形象的方式,是朱利安做為電影導演的典型風格。攝影,無論是動態的或靜止的,都是光的紀錄;人們都說,偉大的攝影師都是用光作畫。

在朱利安的碎盤畫上,瓷器碎片是用來盛載那些為肖像主角重建容貌的記號。成果最好的時候,這些作品既不是裝飾也不是純

16 1966-,法國女演員、模特兒和歌手,為著名電影導演羅曼・波蘭斯基的妻子。

粹的場景;反之,它們有一種我們看著事物逐漸成形的清新感。這種特質是在訴說那隻觀看之眼的現象學,以及對形式的追尋。同樣的,在那部電影的攝影鏡頭裡,朱利安不僅是透過攝影機和主角彼此呼應的單眼凝視來重建鮑比的視野,他還像運用碎盤子那樣,自由地運用電影的素材。商業電影是一種倔強的媒材。雖然攝影機可以即時記錄下翻飛窗簾上每一秒的光影變化,但是要在電影場景的環境中讓這些感覺定位,確實是相當困難,這也讓朱利安的成就顯得更加難能可貴。

和同世代的其他畫家一樣,朱利安的美學一直是根植於一種令人驚喜的影像並置,以及把影像和純形式視為相同光譜的一部分。他的作品真正與眾不同之處,是他運用一種破碎的、需要繁重的體力要求的表面,注入他的自由聯想風格,和一種堅持繪畫材料性的閃爍、試驗特質。我們可以感覺到,同樣的美學也在他的電影裡跳動;《潛水鐘》也閃爍著,而穿過窗戶射灑進來、讓鮑比的窗簾閃閃發亮的華美光線,正是藝術家的材料。主觀性的經驗和敘事就這樣結合在這部電影苦澀又甘美的凝視之中。

馬康姆・莫雷

MALCOLM MORLEY | 1931-

Old Guys Painting

老傢伙繪畫

繪畫是人生中少數幾件年輕佔不了優勢的事情之一。對畫家而言，隨著老化而來的肌力、耐力、聽力和頭腦靈活度（這表單可無限列下去）的減損，可由無所畏懼的精神、千錘百鍊的技巧和強化提升過的決心補足。滴答流逝的時鐘會讓他們聚精會神。關於晚期的繪畫風格，有一個反覆出現的說法：從林布蘭[1]到德庫寧到我們這個時代的阿涅絲・馬丹（Agnes Martin）[2]和賽・湯伯利（Cy Twombly）[3]，這些長壽畫家在最後十年或二十年，都會朝向更開放和更簡潔的形式發展，加上更棒的執行效率。肌肉的記憶是最深層的東西。根據這種解讀，畫家晚期作品的特色就是順其自然——老畫家需要少用力。年輕畫家也會擁抱這種不用力的做法，但理由不同：他們是把賭注押在觀

1 1606-1669，巴洛克藝術的代表畫家，也是17世紀荷蘭黃金時代的偉大藝術家，不同於同時代畫家追求靜物和風景題材，他延續著藝術的古典價值，擅用明暗技法讓人物栩栩如生。

2 1912-2004，加拿大裔美國抽象畫家。一般被認為是低限抽象派畫家，而她自稱為表現主義者。

3 1928-2011，美國抽象塗鴉藝術家。作品《黑板》在2015年蘇富比拍賣會上，拍出7053萬美元，成為該年蘇富比的最貴拍品。

念上，希望有觀念就夠了。總之，年輕人就是急匆匆的——沒有時間去搞複雜的心理劇。衝突是留給中年人的。

2015年春天，紐約有兩場展覽，正好可說明這種效應：亞歷克斯・卡茨（八十八歲）在加文・布朗畫廊（Gavin Brown's Enterprise），以及馬康姆・莫雷（Malcolm Morley，八十四歲）[4]在斯皮羅尼西水畫廊（Sperone Westwater）。這兩位藝術家的展覽都很強大痛快，讓我們重新關注他們的繪畫（以及整體而言的繪畫）可以如何拓展。除了這兩場展覽之外，我還想加上不約而同的第三場：格奧爾格・巴塞利茲（Georg Baselitz）從1980年代初開始創作的《吃橘人》（*Orange Eaters*）和《酒鬼》（*Drinkers*）系列，展出地點在史卡史泰德畫廊（Skarstedt）。可以把它們擺在一起嗎？巴塞利茲畫這個系列時才四十出頭，還是個年輕人。沒錯，但有些人從來沒有真正年輕過。這就是巴塞利茲讓我震驚的地方，對他來說，活力四射的青春根本沒滋沒味。也許是因為戰爭的關係——沉重感從小就壓在他身上。對巴塞利茲而言，1980年代初是一個豐收期，「酒鬼」和「吃橘人」都是他旺盛生涯裡的頂尖之作。裡頭有一種確定和澄澈，是艱苦蛻變的終點，還有一種狡猾；這樣的作品不管是出自哪位輕熟畫家之手，都很驚人。我聽說，巴塞利茲認為自己是個年輕藝術家，他的實際年齡只是一種法律用語，因此，他很驚訝為什麼年輕畫家的聯展沒有把他算進去。不過，改編一下巴布・狄倫（Bob Dylan）的歌詞，他也許現在很年輕，但當年真的老多了。

4　1931-，英裔美籍的照相寫實藝術家。1984年獲透納獎（Tuner Prize）。

　　這三場展覽有一個共同的關注點，就是繪畫如何處理影像以及如何把影像做成某種經典圖符。如何用顏料建造影像？是什麼東西把顏料結合起來，終點又是什麼？對巴塞利茲而言，起點是姿勢——某人把酒杯舉到唇邊——經過反覆再三的密切觀察，他把那個姿勢變成一件存在物：那張畫扣住我們的目光。第一眼，那個影像似乎只是為了讓顏料有事可做而存在；空間很平，人物幾乎沒有形體。巴塞利茲把世界畫成上下顛倒，就像人類的視網膜一樣；他的視野是顛倒的，然後一次一筆的投射在畫布上。這是一種非常嚴苛的感知轉化，就像要用倒退走的方式穿過擁擠人群。這種自找麻煩的目的，是要讓這種對繪畫而言自然而然的視覺轉譯得到最大的關注。你可以試畫看看。你會發現那有多累人——做起來很累，看起來很爽。

　　另一方面，對卡茨來說，圖符式影像的起點，是審視場景裡的光影互鎖圖案，以及營造出尺度感和距離感的重疊物件——在森林裡瞥見的一棟房子，它的煙囪和前門在陽光下閃耀著粉紅光芒，用一小塊觀察到的現實做為影像的胚胎。從這些成分裡找出或在這些成分裡加上一種整體性，就像把一塊塊拼圖組合起來。他為這些片塊、這些形狀賦予明確的輪廓，讓它們創造出原真感和生命感。有些時候，正是因為這些形狀近乎不可能，反而為它們的真實性做了保證；只可能是這樣。這種等級的繪畫有一種道德面向：卡茨的作品瀰漫著對於事物本質的覺察。這是核心身分（core identity）的問題。你不能只是畫——你要融入畫裡。卡茨長達六十年的創作生涯讓我想到英國傳記作家詹姆斯・鮑斯威爾（James Boswell）[5]對大文豪山謬・強森（Samuel Johnson）[6]的看法（引自安德魯・歐哈根

〔Andrew O'Hagan〕[7]最近刊登在《紐約書評》上的一篇文章），他說強森是一個「道德統一體，永遠都有自知之明」。

馬康姆・莫雷則是從某種半圖符的東西開始，一個飛機模型，一個玩具船，或一張明信片，然後透過複雜又執拗的筆尖模擬，從中找到那幅畫的影像。他不描畫生活本身。相反的，他用模型組合場景，模型多半是他自己做的，那些畫就是這種迂迴程序的結果，很像Loopy扮裝派對：每個人都戴了面具，扣住真實身分。我們看到的，只是可愛、柔順的表面，真切而清晰的世界隱藏在背後。由於繪畫的弔詭之處就在於，畫的後面並沒有另一個世界，任何繪畫都只有繪畫本身，因此，當你注視莫雷的作品時，你會感覺自己被困在一座繪畫的鏡廳裡。有時，會有點窒息。

如何在名義上的寫實主義範圍裡處理邊緣（edge）這個問題，這三位畫家也有各自的路徑。在繪畫裡，邊緣就像腔調——你可以從他的用語裡知道他是哪裡人。巴塞利茲恪遵從杜勒（Dürer）[8]到麥克斯・貝克曼（Max Beckmann）一脈相承的北歐圖形傳統，運用線條或說記號來圈畫或配置他的主題。他用沾了黑色顏料的猛烈筆觸，為人物建構輪廓，目的不是為了界定形式，而是為把它固定在空

5　1740-1795，英國傳記作家，替山謬・強森寫的傳記《強森傳》記錄了他後半生的言行，使他成為家喻戶曉的人物。

6　1709-1784，英國歷史上最有名的文人之一，集文評家、詩人、散文家、傳記家於一身。前半生名聲不顯，直到他花了九年時間獨力編出的《強森字典》，為他贏得了聲譽及「博士」的頭銜。

7　1968-，英國小說家，該文為2009年10月8日刊登在《紐約書評》上的〈The Powers of Dr. Johnson〉。

8　1471-1528，德國中世紀末期、北方文藝復興著名的油畫家、版畫家、雕塑家及藝術理論家。作品包括祭壇、宗教作品、人物畫、自畫像以及銅版畫。

間裡——讓它盡可能落定在感知生成的時刻。在這方面，巴塞利茲跟賈克梅第（Giacometti）[9]是住在同一個風格和道德宇宙裡，賈克梅第不斷修改和重畫模型，就是一個明顯的前例。貨真價實的「捕捉影像」——這不只會出現在你的電腦上。因為要把作品顛倒畫，所以無法用任何傳統的人物畫方式工作——後者是指由內而外，由骨到肉。巴塞利茲把顏色塗在形式四周，然後用串聯起來的黑色記號把顏色的擴張區域圈住；這些線條為顏色套上某種體外骨骼。

　　另一方面，卡茨則是完全避開輪廓。邊緣就是兩個形狀交會的地方，就是一切。對卡茨而言，邊緣就像芭蕾裡的舞句——他那種舞王式的優雅本質，就是展現在這裡。他把顏色薄薄刷在形狀周邊，讓它們留在那裡。巴塞利茲開展的風格是根植於過去，並向自身的歷史位置和氣質彎折；卡茨也一樣，他是以古典的法國傳統（用顏色的區塊來描述形式；塊面改了，顏色也跟著改）為起點，然後把這傳統帶往扁平、直接和圖形放大的普普藝術。這是一個很好的案例，說明一種曾經普及但如今沒落的風格或技術，可以如何在將近一百年後，被一種截然不同的歷史律令重新導入全新的模樣。這就是以往被稱為傳統的東西——如果你了解它，你又夠有野心且夠幸運，你就可以建立在它上頭。1860年時，也許沒有人能預測，馬內把形式簡化成光和影的風格，會以卡茨的風格重生，但這的確是思考這問題的方式之一。

　　至於在莫雷的混融宇宙裡，邊緣完全是可以協商的。莫雷1982年的作品《文明的搖籃與美國女人》（*Cradle of Civilization*

9　1901-1966，瑞士雕塑家。最著名的作品為拉長人的比例、纖長的雕塑《行走的人》。

with American Woman），依然是某種「我們的後現代」（ur-
postmodern）繪畫。我還記得那件作品第一次在紐約塞維耶・佛卡
藝廊（Xavier Fourcade Gallery）展出時帶給我的震撼。一名古銅色
裸女在擁擠的海灘上做著日光浴，她龐然地橫躺在畫面底部，看起
來像是用清潔烤肉架的鋼刷畫出來的，在這同時，擁擠的人群，那
些跟番茄一樣紅的泳客，則在浪潮中碰撞。莫雷在這個場景上疊了
一個有點像是希臘化時代的人物，裹在鈷藍色的輪廓裡，還有一匹
黑馬，沒有騎士，只有一頂特洛伊戰爭的頭盔飄浮在馬背上。這幅
畫應該加上一句警語：請勿在家中模仿。

　　莫雷花了好幾年的時間想找出一種方式，把他那種斷裂的、粉
碎的和不連貫的脈動轉譯成繪畫。在《文明的搖籃與美國女人》裡，
逾越的身分（transgressive id）肆無忌憚；畫面非常愉快。裡頭沒有
輪廓，嚴格說來也沒邊緣。它取代了莫雷那種爆炸的、溶解的、有時
甚至液化的形式感；你感覺他的形式是由內而外製作出來的，每個圖
形、髮束或海浪，都是顏料微爆的結果，一種逆向的漆彈。

　　卡茨作品的問題，如果可以稱為問題的話，那就是：過去幾
十年來這麼多完美無瑕的畫作，讓他的觀眾誤以為自己已經洞悉這
位老男孩的所有一切。於是大家卸下心防，認為卡茨不太可能會在
他生涯的這個時刻去開闢什麼新天地。在他畫裡完美呈現的不息川
流，會讓人想起那些無限擴張的質數序列圖表，每個本身都獨一
無二但又彼此相關，無限延伸，或是會想起爵士大師查理・帕克
（Charlie Parker）[10]在五點俱樂部（Five Spot）的演出——這麼多完

10 1920-1955，美國著名的黑人爵士樂手，外號「大鳥」，被視為Bebop樂風創始人，也是爵
　士樂史上膾炙人口的即興演奏者。

美的音符此起彼落快速流轉，根本來不及從中淘寶。但這是觀眾的問題，不是藝術家的。而且對卡茨（和帕克不同）而言，這故事離結尾還遠得很呢。

　　卡茨在加文‧布朗畫廊展出作品，就算不是全部，大多也都為我們熟悉的卡茨式運動場帶來一種柔道般的智巧感。欣賞他的作品，就像在欣賞足球場上的一位老將──綠草皮熟悉如昔，但在今晚的比賽裡，他會引進一些新的動作，一些膝蓋的新彎法，讓比賽的動感出現微妙轉變。也許會從不可思議的長距離外射門得分──那種精準度似乎毫不費力，就在瞬間發生，讓群眾起身叫好。這些畫作符合我們對晚期作品的看法，極度開放，不管是就概念而言，或是就繪畫方式而言。筆觸既放鬆又精準；有些刪除了邊緣的複雜形狀，看起來很像用超大筆刷寥寥幾下就和好的麵糰。你想像不到，那麼狹仄的轉角竟然能讓車身那麼寬的車輛開過去，但它似乎沒打算抵抗；那些顏色看起來對自己要去哪裡一清二楚，而且義無反顧。這些新作品的色差和色調，都有一種在紐約不曾或很久沒有見過的老練度。有些顏色甚至散發出義大利時尚設計的優雅和出人意表：水鴨藍搭配褐色和奶油色，翡翠綠搭配淡黃和褐色，黑色搭配藍色和奶油色。你想同時看它們、穿它們、吃它們。因為它們非常鬆（而且在其中一兩幅裡，顏料薄到好像會從畫布上滑掉），所以要用堅實的底部加固把畫作結在一起；一個加密勾畫的底圖讓這些畫作不致飄飛於無形。卡茨的世界並不全是奶油泡芙和雛菊；還有用強化鋼筋打下的底層結構。

　　《石板城二》（*Slab City 2, 2013*）這個名字，是取自緬因州一個不像石板城的小鎮，有將近六十年的時間，卡茨都在那個小鎮度

過夏日,並一再重訪一個類似的主題:從森林某處瞥見的一棟孤零零的路邊家屋。為什麼卡茨可以讓這個影像看起來這麼直逼?我們真的有一種出乎預料突然看到它的感覺;它是一個安靜的小驚喜,繪畫的祕密揭開了。這張畫非常高;它把我們的視線抬向某個不可能的高點,於是我們像是穿過樹木俯衝,盤旋在道路上,就快抵達在傍晚光線下閃著粉紅的木門。那些高聳的樹木是相互交扣的綠色手指,一曲綠色四重奏,創造出三道層層相疊的定向織紋,每一道都將能量推衝到邊線。粉紅門上的裂紋——斜角平頂刷的一筆——是這萬綠叢中的裝飾音。這張畫,還有這次展出的許多作品,全都恰如其分、渾然天成到有如神助。

這種個人專屬的獨特形狀或記號,主要是一種關注的形式,其中攜帶著隱含的世界觀。與它接觸會讓你再此體認到,所有反對繪畫的論述,不管是決定論的、經濟的或政治的論述,都和繪畫的實踐無關,也對它產生不了什麼實際的影響。當紅或不合潮流或市場這類問題,它們的性質都和繪畫的根本命脈無關,你只能在對具體的視覺基本模式所投入的具體關注中,找到繪畫的命脈所在。

莫雷也是,他有一種非常具體、非常個人化和怪異的運用顏料的方式,並花了很長一段時間把這種畫法反覆錘鍊到完美的境界。除了都是八旬老翁之外,卡茨和莫雷並沒多少共同點。莫雷是敏捷求變的、有實驗精神的、文藝的、理論的和執拗的。他的作品完全符合他同鄉透納(J. M. W. Turner)[11]的傳統,霧感、隧道光、戰鬥的影像,以及把顏料螺旋向外狂捲,但和阿爾欽博托

11 1775-1851,英國浪漫主義的水彩風景畫家和版畫家,他的作品對印象派繪畫有很大的影響。

（Arcimboldo）[12]以及其他矯飾主義怪胎也有些共同之處。他是挑戰風車的唐吉訶德。

卡茨的每個形式都盡可能使用最大的筆刷，只有像是眼睫毛或釦眼之類的細部，才會改用比較小的細扁筆（稱為「bright」〔明亮的意思〕，我很愛這名字）；莫雷則是愛用小口徑的筆刷塗完該死的一整張畫。還有，卡茨會用最少的筆觸架出場景，他曾經透露，有一張海鷗飛翔的可愛畫作，只用了「剛好四十五筆」；莫雷則像是打定主意，想看看他到底可以在每一平方英寸的畫布表面塞進多麼密麻的刷痕。美國畫家暨藝評家費爾菲德‧波特（Fairfield Porter）曾經這樣形容羅伊‧李奇登斯坦，他「不折磨顏料」，這句話當然不能套用在莫雷身上。莫雷很會折磨顏料，而且折磨得很凶。

莫雷的作品是近乎懲罰似的縝密、苛求、不逢迎；他慫恿我們去想像那個持續不懈、讓畫得以成形的專注舉動。船桅、飛機徽章、海浪、小旗子、肖像、會戰、行動和氣候：莫雷在難之上又加了更難；如果還有比這更辛苦、更迂迴的作畫方式，那肯定是莫雷還沒發現。

情況最好的時候，所有的辛苦、所有的表面煩擾達到了最佳效果，加上扭曲的、剪斷的、如雲霄飛車般俯衝而下的空間感，贏得我們的讚嘆。2015年的《達科塔》（Dakota）就是一個好例子，在這件作品裡，一架二次大戰時代的轟炸機，幾節開往烏有鄉的貨車車廂，兩艘現代油輪，一艘維京船，和一座有角樓的磚造城塔，一

12　1526-1593，義大利文藝復興時期著名肖像畫家，作品特點是用水果、蔬菜、花、書、魚等各種物體堆砌成人物肖像。

起分享著恆淺綠（Permanent Green Light）的天空和色相類似的海
洋，海浪被處理成有如白色或墨綠色的小雞扒地。雄壯華麗的《收
復前日的島嶼》（*The Island of the Day before Regained*, 2013），是
描繪兩艘梅塞施密特（Messerschmitt）戰機尾隨一架居然塗了糖果
色條紋的美國陸軍轟炸機，那架轟炸機看起來就快撞進一艘十八世
紀模樣的大型戰艦──一整個完全不把那個放肆沸騰的表面看在眼
裡的氣勢。

　　有件事情改變了。就像俗話說的，老藝術家正在拆除所有不必
要的鷹架，莫雷多少有點捨棄了他用了幾十年的招牌網格，直接用
筆刷攻擊。網格這項工具可以把畫作拆成可以管理的小單位，少了
網格，讓他的畫作甚至比以往更流暢，更超脫。骨子裡非傳統的莫
雷，有一種自學者的自我承擔，還有一種狂熱、急切和樂於取悅。
八十四歲的他，就像個希望在吹氣球時可以得到稱讚的小男孩。

　　跟其他畫家比起來，巴塞利茲更像個拳擊手：他讓你挺身前
進，但下一秒又把你推到一臂之外；如果靠得太近，你的下巴恐怕
會吃上一拳。（和他比起來，安塞姆・基佛〔Anselm Kiefer〕的作
品就不適合近看。基佛的作品效果是劇場式的，類似影像在鏡框式
舞台上的運作方式；最好的觀看位置差不多是在K排。）巴塞利茲
的畫面，是在原始騷動與仔細算計之間，在知覺嚴密與設計之間取
得平衡。他用持續不懈的筆觸讓顏料層層相疊，疊到差不多初具影
像但大體上還是顏料本身的程度。他的作品有一種內部感，知道何
時該開始何時該結束；何時該添入一個新顏色，一個更大的記號；
何時該堅持何時該放手；何時該佯攻何時該猛擊。如果說卡茨的作
品像是被一朵雲打到；那麼巴塞利茲就是要把畫打到瘀青。身為一

名色彩主義者，他和布萊斯・馬登有些共同點。巴塞利茲1980年代的作品，是一篇探討黃色可能性的論文（黃橘、黃綠、黃黑），還有綠黑色、綠松色、薄荷綠、泥色和令人意外的白色。他的顏色是發自內臟的，深奧微妙的，幾乎沒有指涉物的。這都是藝術。

　　史卡史泰德藝廊的展覽經過精挑細選和慎重組合，大部分都是傑作。巴塞利茲竟是這樣老練的一位設計師，讓我驚訝不已，這是我先前沒有注意到的特質。這些畫作裡還有另一樣並非巴塞利茲素來聞名的東西：機智風趣（wit）。在《酒鬼與酒杯》（*Drinker with Glass*, 1981）裡，有個男人的上半身側影，他的一隻手倚著臉頰，嘴邊有一個大約兩英寸高的鈷藍色馬丁尼酒杯，他正在小心啜飲著。他的紅鼻子和眼中略略警醒的眼神，訴說了整個故事。這是一張辛辣入裡卻又好笑、精彩的畫作。在《吃橘人之三》（*Orange Eater III*, 1982）這件作品裡，我們看到巴塞利茲屬於怪胎設計師的這一面。標題裡的吃橘人穿了某種小丑服或說多色菱紋裝。海藍色、綠松色、磚紅色和白色菱形擠在一塊，自由地漂浮在穿衣人的身上，在這同時，鬆散交錯的水鴨藍紋線順著畫面右邊如瀑布般滾落，宣稱著它的自主性：有些時候，顏料就只是顏料。

馬斯登・哈特利、菲利浦・加斯頓
和克里福德・史提爾

Marsden Hartley │ 1877-1943,
Philip Guston │ 1913-1980, and
Clyfford Still │ 1904-1980
The Grapplers

摔角選手

　　都是大男人。加斯頓和哈特利都很壯碩，肉感。是大地男人，海洋男人。看著他們的寬臉，會感覺到男人的分量。史提爾跟樹幹一樣瘦，筆直高挺。這三名畫家以各自風格帶著美國繪畫的世系往前走，那個關心繪畫的物質性和材料性的世系——把顏料當成創作的黏土，或火焰。繪畫加入大自然。他們正面迎擊繪畫，有點凶狠。他們的態度裡有種野蠻——為什麼要掩飾呢？他們是顏料的摔角手。繪畫像是他們搏擊的對象，要把它打倒在地。一種普羅米修斯式的努力。藝術家贏了，但也付出代價。

　　在他們的繪畫裡，這種全力以赴是刻意展現出來的；它有一個目的，原創性。每一個都是用孤寂畫畫，你想達到獨一無二必然會產生的孤寂。這些藝術家的故事是他們獨自寫出來的；美國性格的

救贖。他們是一種新的美學認同創造過程的一環，從誕生的創傷到獨立的凱旋，以及後來展現在加斯頓身上的，自我檢視的痛苦。他們是美國風格的不同版本：自己打造出來的、擁有夯實地基的宏偉個體，在藝術普及流行之前的那種藝術家。如同藝評家桑佛・史瓦茲（Sanford Schwartz）對加斯頓的形容：「他的畫說：『我是個天才嗎？我是個騙子嗎？我快死了。』」

　　三人的起源各不相同：西部；新英格蘭；小村和城市。大都會的人造垂直性與曠野、水平線和海洋之間的對比，是他們共同故事裡的一章。即便在都市裡或生為猶太人，他們的舉止都像個邊疆拓荒者——對社會不抱期望之人。嶙峋、彎翹的一座座人山，即便和同類之人也保持冷峻孑然的姿態——每個都是一座孤峰。

　　調色刀揮濺出鋸齒狀的顏料塊；沉重焦慮的黑色輪廓線圈套著主題；既厚又寬的自信筆觸，濕上加濕，把不屑的黑色顏料狠拖進紅色裡——這三位藝術家，每個都是用這種抒情與好戰交替的投入姿態界定自己。加斯頓和哈特利還跟他們高聳的自我形象角力。每位藝術家的風格，都是美國性格的一張快照：鋤鑿、刮耙的硬土，劈砍的石頭。漫長攀爬後的一座冰湖；牧豆木燃起的一把營火，薰香的煙霧穿越夜空。

　　哈特利的雲朵、山巒、鯨魚、玫瑰和水手，畫的像是用骯髒大理石或花岡岩雕出來的；史提爾的嶙峋崖壁和岬角；加斯頓的直鈍諷刺，消失又復出現的輪廓線——都是內在陰暗的外顯。就像在自然界，災難總是跟宏偉緊鄰。這三位畫家的藝術強健、耐久——它們有厚實的木樑或鋼樑支撐，有堅固的壁壘足以抵擋委員會的品味。這故事因而是浪漫的，是青春叛逆的，是以一敵眾的。這就是

存在主義的繪畫。

烏爾斯・費舍爾 《乾燥》Dried 2012

烏爾斯 · 費舍爾

URS FISCHER | 1973-

Waste Management

廢物管理

　　歷史交付給每一代藝術家一套文化律令，用它做為藝術的衡量標準。個別藝術家如何回應這些包羅萬象的範式轉換，以及是否選擇它們或承認它們，就會形成不同的「性格」。如果說，三十年前藝術家面對的問題是：如何和流行文化維持關係同時保持藝術的獨立自主，那麼在這個社交媒體漸進成熟的世紀裡，雖然有些藝術家甚至連把藝術家視為個別「行動者」（actor）這個最基本的觀念都還覺得很不自在，但他們還是得對網際網路和它的無所不在表示看法。藝術家一直在適應新科技，從十四世紀的油畫引進到1970年代的輕型攝錄影機；他們擁抱新媒體的可能性，以及隨之而來的藝術傳布方式的改變。那些依然在為成就打拚的藝術家，當然不想讓自己像是還活在1910年代的老土，站在街角，對著從身邊駛過的汽車高喊：「給我弄匹馬來！」

　　儘管沒有任何東西真的消失無蹤（至今還有人在製作景泰藍），儘管藝術圈對堅持不甩最新發展的倔老頭依然保有某種偏

愛，但不可否認的是，製作藝術的條件確實變了。今天的年輕藝術家必須面數位影像的無盡洪流和無形無體，必須搞清楚自己和它們的關係。有史以來頭一回，影像沒有可替換的作者身分；所有可以想像的人事物的圖片，就只是視覺天氣罷了。他們用「雲」來稱呼數位影像，可不是沒道理的。這個全球連線和谷歌搜尋的年代，或許已經把我們帶到這樣一個境地，藝術不再只是因為使用材料不同而看起來不同（過去五百年每隔一段時間就會出現這樣的不同），藝術的功能也變得不一樣了。自文藝復興以來，藝術家的個別身分所代表的意義和重要性，一直是我們思考藝術的基石，但如今，這樣的看法或許得屈從於「藝術的社會實用性」這個更寬泛的觀念。當藝術變成一種捕捉視覺經驗的手段時，**藝術為了誰？**可能比**藝術是什麼？**更重要。這麼一大段開場白跟烏爾斯・費舍爾有什麼關係？他是**順利過渡**的一個有趣案例：在這個案例裡，藝術家運用為了眾人和關於眾人的數位科技，但依然與「孤獨的藝術家獨自在畫室裡做著他的孤獨夢」這個概念，維持了一種工作關係。

和大多數的當代藝術一樣，費舍爾的作品也是建立在反轉原則（inversion principle）之上：上就是下，亮就是暗，反諷就是真誠。但他不只是個反諷主義者。他的豪爽性格結合了工程師、營地顧問、社交總監、素人哲學家、門外漢藝術家、社會評論家和行動主義煽動者。他顯然對藝術史野心勃勃，打算和它正面對決，並帶著奮力擊出全壘打的神氣走上場。他一副無禮不敬的模樣，卻又超級認真；也又是說，他覺得自己的想法是真實的，是得到普遍認可的。費舍爾的自信似乎不曾受挫；不管他是不是真有自信，他都會把賭注全押。就算賭輸了，他還有更多想法等著發展。當然，所有

優秀的藝術家都是自己指派自己去幹活——沒人要求他們去改造世界。大多數人甚至不知道世界需要改造。

一開始,我對費舍爾有些懷疑。有個東西像牛虻一樣死纏著他,而且他的作品乍看之下也真是滿膚淺的;有些作品給人的感覺就只是評論而已,只是包在某種文化情境上的一層閃亮假皮,而非出自原發性的經驗。這不是什麼了不起的大錯,但是作品的「評論與原創比」如果超過某個趴數,就很難持久。

費舍爾是商業攝影師出身,他的作品有一種信手拈來的精確性,這點常被人忽略。有些人覺得他的絹印畫純粹是挪用,瞥一眼就想走,但他們其實應該湊近細看;這些作品都是表象(**看這個!**)和圖像的成功合成,一幅畫裡的所有動人成分就是由這兩個形式面黏結起來的。例如2012年的《問題畫》(*Problem Painting*),乍看之下就只是一些現成物的拼湊,檸檬片啦,香蕉啦之類的,但是這些商業味濃厚的費舍爾影像,卻是他在工作室裡辛苦創作出來的。你也許會問,這有什麼差別嗎?這的確是個合理的問題。費舍爾專門拍一些指甲、菸蒂之類的普通物件,目的是要把它們的平常性放到最大;這些圖片會讓你有滿滿的熟悉感。傑夫·昆斯在這些畫作上盤旋(沃荷也是),但費舍爾從沒做出像昆斯那麼老練的空間或詩意的圖像語法,也沒企圖那麼做。他的並置具有政治漫畫的鈍力,不難想像他可以用高效宣傳家的身分過著另一種人生。你或許會好奇,為什麼這可以變成一件好事,又是如何變成,但這裡頭有件吸引人的事,是和他的立場有關。他的作品說:「別只相信我的話!看看這些垃圾!不是很漂亮嗎?」他可以玩弄拋光打磨和超細表面,這是昆斯作品的特色,但他也可以徵召幾百

位志工，製作一些臨時性的粗糙東西；他的作品同時兼具民主精神和專業技巧兩大特質。

費舍爾的作品廣泛使用兩種視覺策略：拼貼和超放大。他的大多數作品，是把媒體文化每天扔拋出來的數位碎片用最無禮的方式束綁在一起——並把主要活躍在螢幕上的不具物質性的影像當成他的藝術原料。對費舍爾而言，**混搭**（mash-up）真的就是字面上的意思，搗碎之後拼組起來，他的作品是跟著流行文化的無情翻攪一起震盪。生長在數位時代的費舍爾，把電腦當成主要繪畫工具，跟今日的年輕人一樣，他看到的世界就是網路上的圖片；他知道的每件事，其他人也都知道。但是費舍爾在無差別的網路影像之海裡，注入一種密集且有目的的關注；他挑選出來的影像，感覺都經過深思熟慮。他想尋找的，是相似與差異的隱藏密碼，這些密碼掩埋在當代網路文化半公共的描述模式之下，記住這點之後，你再去看他那些綴滿影像的作品，你就會發現，從網路上剔除影像這個動作本身，感覺就像廢棄物供應管理一般英勇。費舍爾運用影像的方式非常愉快，這麼多副本的副本開始像紙花碰擊水面那般漸次綻放。正是因為這點，讓費舍爾的作品很有這個時代的感覺；在這個他其實有點脫離的數位世紀裡，顯得優游自在。

在文藝復興時期以及美國形式主義實現它的各種淨化之前，有個觀念相當盛行，那就是藝術家要有能力解決所有會影響到人類生活的設計問題，提升我們的日常生活經驗。費舍爾相當重視這點。好的藝術家往往是兩個看似不可調和的力量的後代；他也是這類罕見物——一個有好品味的偶像破壞者。我從沒去過史丹福那個有名的產品設計實驗室：D-Lab，但我喜歡想像那裡可能跟費舍爾的工

作室有點像，一種專業廣告公司和機器店、紋身店、電腦成像實驗室和抵抗細胞的交集。（和史丹福不同的是，費舍爾工作室每天會生產一頓家庭風格的美味有機午餐，如果你有幸能在對的時間去那裡造訪，就有機會吃到。）

費舍爾的性格裡融合現代和遠古，甚至史前的東西；他似乎還沒搞清楚別人覺得什麼是好的。他的黏土雕塑有一種達達主義和維倫多夫維納斯（Venus-of-Willendorf）[1]的魅力，一個姿態就把預先培養的精緻優雅瓦解掉，但他的絹印畫卻是後圖片世代（Post Pictures Generation）的挪用，同時具有侵略性和腐蝕性。這是最乏味、最無義卻也最誘人的視覺文化，手法精準，控制得宜。好藝術（即便是你不特別喜歡的）就像日蝕；它把周遭一切全部遮暗，只讓你看到它要你看的。

費舍爾生涯早期，曾把加文·布朗（Gavin Brown）的西村藝廊（West Village Gallery）地板挖鑿開來，創造出一件奇觀作品。這是一種「負雕塑」（ncgative sculpture），也就是說，一種移除，但是在我看來，比較像是地板的一個大洞。這種名副其實的破壞把我嚇了一跳，因為太過套套邏輯反而無法在隱喻上有所提升。幾年之後，費舍爾在康乃狄克州格林威治的布蘭特基金會（Brant Foundation）上演同一件作品；基金會坐落在一座優雅的石造穀倉裡，與遼闊翠綠的馬球場毗鄰，費舍爾把地板挖到只見裸土，透出裡頭碎裂的瓦斯管和歪扭鋼筋。這件第二版作品比較引人注目，因

1　1908年由考古學家約瑟夫·松鮑蒂於奧地利南方維倫多夫村附近的舊石器時代遺址中，挖掘出一座約11公分高的女性小雕塑。雕像年代距今約2.95萬年。現藏於維也納自然史博物館。

為它跟建築物的結構有了深入融合。除了挖鑿地板之外，費舍爾也創造了某種「第二人生」（Second Life），把贊助者的文物再現出來，像是某個中國貴族的陵寢，由代表他生前地位的所有附屬品陪伴他前往來世。在這個案例裡，繪畫替代了兵馬俑。

在布蘭特基金會的另一個展間裡，陳列了費舍爾拍的布蘭特家書房（布蘭特家就在基金會對街，宏偉到無法想像），他還用數位生產的壁紙，把書房分毫不差地複製出來，包括按照英文字母陳列擺放的藝術書架。位於展間正中央的，是真人大小的布蘭特蠟像，一位現代版的麥第奇（Medici）[2]，一根點燃的燭芯藏在他的頭髮裡。分身書房、地板上方的絹印灰塵畫，以及主地板上挖掘出來的汙垢，共同結合成令人咋舌的三度空間再概念化。一個地板像「沙子穿過沙漏」那樣流進另一個地板，感覺就像在介紹我祖母最愛的肥皂劇。隨著布蘭特的蠟像緩緩熔化，雕像的能量似乎也從天花板經由下方的地板流遍整個建築，然後再重複整個過程抵達暴露出來的地土。

就字面以及隱喻而言，費舍爾都是曼尼・法柏（Manny Farber）的「白蟻藝術家」的化身；他把凝視焦點維持在中距離，同時讓那尊雕像宛如圓鋸或龍捲風般橫掃過空間。費舍爾的移除大業，讓你錯過最理所當然的那樣東西——地板。因為規模驚人，費舍爾挖掘後的基地會讓人聯想起上古時代，從謝伊峽谷（Canyon de Chelly）到羅馬市集廣場（Roman Forum）到黎巴嫩的比布魯斯

2 義大利佛羅倫斯15至18世紀中期在歐洲擁有強大勢力的名門望族。教宗委託麥第奇家族管理資產，使麥第奇銀行遍布歐洲，也讓麥第奇家族有能力成為藝術史上最有名的贊助人。

港（Byblos）；它們提醒我們，以往的歷史、文明的連續，以及建築結構如何從地土裡雕刻出來。讓自己在其中沉浸一會兒，你也許會得到一種凝視教堂尖拱或玫瑰花窗的昂揚感。所謂的關係藝術家（relational artist）是在做什麼呢？他揭露地基——文化物件取得意義的結構。費舍爾用瑞士人的徹底和如實精神進行揭露。他是在坎普反諷（camp irony）和真誠科學之間的某個區塊裡運作。

2013年，費舍爾在洛杉磯當代美術館舉辦展覽，展出的近作《馬／床》（Horse/Bed），堪稱現代科技為純粹的無政府影像服務的驚人範例。一匹差不多實物大小、用實心不鏽鋼精雕細琢的馬匹，佩了馬鞍和眼罩，矗立在一個別無他物的空房間裡，好在牠對四周場景並不留意。這匹馬的高度超過八英尺，露出屬於馬的堅毅表情，一種高貴莊嚴的氣息。這匹役馬，堅忍地執行勤務，顯然就是藝術家的替身，讓我很想為他喝采。也許這就是近幾年來藝術已經失去的東西——一個面目可辨的主角，一個不是根植在卡通世界裡的人。但是在藝術裡就像在夢境裡，馬永遠不只是馬，這匹馬被一張巨大的病床以大約三十度角橫切成兩半，床也是用難搞的不鏽鋼做成的。沒錯——你可能永遠都沒猜到。那張床看起來就快解體，宛如重新進入大氣軌道似的，它的各個零件，像是調整牽引架、V形床墊和側邊欄杆、床頭板、托盤桌，全都自由漂浮，以不同角度插入毫無怨言的馬匹身上。這種肆無忌憚的並置給人吃驚、捧腹和極度憂鬱的感覺。這是一個在不可能平衡處保持平衡的驚人案例。表面上，這件作品直接明瞭，無須仰賴流行文化，本身就是一件傑作。《馬／床》擺脫掉移除作品的空間困境，以更深層的方式沉思空間和時間的連續性。它問道：「為什麼這些事情是在這裡

而不是其他某處？為什麼我們是一體的，沒有裂成碎片？」那匹馬並不知道答案。

　　既然有這麼充沛的視覺活力，和這麼多迷人的想法，為什麼費舍爾在加州當代美術館的回顧展留給我的感覺不如原先預期的那麼激勵人心？這個展覽讓我想到意圖和實現之間的落差──這項落差在今日的藝術圈裡大致瓦解了。自從形式主義的霸權在1960年代末期終結之後，人們對於哪種形式和表現具有意義幾乎已無共識。**形式賦予者**和挪用主義者有什麼差別？有哪個能取代對方嗎？四、五十年前，我們是用「有意義的形式」來評斷雕塑，現在則是改換成「符號」（sign）。今日，企圖評判藝術的麻煩在於：有太多名聲是建立在對於文化符號的流暢解讀之上，給人一種置身遊戲場的感覺。倘若在一個世界裡，說出符號的符碼勝過其他一切反應，那麼某人的廢話就會變成另一個人的深奧。「壞」品味或媚俗在藝術上可以發揮正面價值，有助於把藝術家的作品推過那個當下的可使用權限，但也可能因此讓作品變得無聊。花時間看完費舍爾在加州當代美術館那場四處蔓延的展覽之後，我開始注意到他盔甲上的一些破綻。如果沒有他的性格魅力為那些平淡無奇的視覺效果加持，他的作品看起來就會像是一些文化碎片，沒有感染力也沒有個性。少了一個像彼得・布蘭特這樣可以嚴格管控的策展人，他的作品就會四處蔓生，大量盤據。費舍爾很容易流於膨脹──我們這個時代一些最有野心的藝術家都有這個毛病。他不是任何傳統意義上的「形式賦予者」，昆斯也不是。這兩人的作品都是以文化本身做為「形式」，裡頭如果有任何進取心，也是油滑的進取心。但這是一個大問題，沒有任何一個藝術家能為此負責。搓弄關係美學是它的

起始前提：一切事物，一切**價值**，都是關係性的；因此，某樣東西只意味著你能取得其他某人同意的東西。那麼，當這項同意取消之後，會怎樣呢？

傑克・戈德斯坦 《一杯牛奶》A Glass of Milk 1972

傑克・戈德斯坦

JACK GOLDSTEIN ｜ 1945-2003

Clinging to the Life Raft

抓緊救生艇

　　傑克・戈德斯坦是那類藝術家，認為自己必須成為沙漠裡最刺人的仙人掌。任何可能把他納入的俱樂部，他都不想成為其中的一分子，他就是那種人。他的作品是由異化感（alienation）做為推進燃料，一旦形式弄對，就能突破出孤寂之美。有如某個寒冷的秋日，行走在乾落葉上，雙手插入口袋，把樹葉踢進溝裡，一路上，你一直希望有人注意到你，為你感到難過。這樣的自覺未必會削弱行為的詩意。

　　1970年，傑克是那一百多個心懷壯志的學子之一（我也是），我們為了剛開幕的加州藝術學院來到洛杉磯，那裡是大多數實驗藝術的孵化器，這類藝術將在未來幾十年裡大量繁殖。傑克的年紀比較大；他是研究生，可以流利運用飽受限制、套套邏輯的後低限雕刻語彙：他有一件早期作品是用大張白紙堆成高高一疊，最上面那張的一個角落往回折。作品的形式是由一個「作業行動」（operation）所決定。他在約翰・巴德薩利的「後畫室」（Post-

Studio）班上接受鍛造，帶著滿腔怒火和藝術家必須很會唸書的想法出廠。他的作品緊張、焦慮，通常都有醒目的造形。他的作品努力想把嚴苛改造成魅力——它們想要壓倒一切，但他最棒的一點，就是會用刻意低調的手法來達到作品想要的效果。藝術家往往是最後一個知道自己實力在哪的人；知和行是兩件不同的事。我們當中有哪個人真正知道自己做了什麼嗎？該站在哪一點上，才能擁有客觀的視角呢？戈德斯坦的作品雖然有他自己的原真性，但他的作品有一部分是某種警世故事，和藝術家的偏執狂有關。在傑克身上，他的偏執指的是採用觀念主義的嚴格規定與限制，這也許適合也許不適合，但無疑會強化他的悲劇自我形象。當然，傑克的脫軌行為不能怪到觀念藝術頭上。是你在人生所有道路上都會看到的某樣東西，是一連串的選擇，在某人身上帶出某樣東西。畢竟，這就是藝術該發揮的效果——只是有時代價很高。

　　在學校裡，傑克曾經是行為藝術班的教學助理，我修過那門課，當時行為藝術還是非常前衛的一種形式。他像一隻很酷的貓，屬於1970年代的那種帥哥——我從沒看過沒穿皮夾克或沒叼菸的傑克。他有一種令人難堪的無視感；有些事情很重要，其他都是屁。我們變成好朋友，特別是我到紐約之後，他已經在那裡插旗了。1970年代晚期，是藝術界的大荒年——新藝術的觀眾群非常小，大多是原本人數就很少的其他藝術家。我把傑克帶到哈特佛大學（University of Hartford）教書，我早一年去了那裡。我們搭傑克的車通勤，車裡只有AM廣播，後車廂沒備胎。為了省錢，他跟一對拿獎學金的學生借住，一個禮拜有兩晚睡在他們的沙發床上。他像抓緊救生艇似的認真教學，學生很崇拜他。

　　2013年，猶太博物館舉辦《傑克・戈德斯坦X10000》展，如同展覽清楚指出的，他最大的成就是在某個音效素材庫壓製出來的唱片，還有十幾部十六釐米的短片，每一部都記錄了一次單一行動或想法。其中一些至今依然具有令人暈眩的力道——它們就像無法爭辯的事實。於今回顧，這些影片都還散發出那個時代和精神的強烈氣息。裡頭有種鋒利、近乎研磨劑的質地；它們是宣言性的而非沉思默想。我最喜歡一部黑白影片，是從固定的攝影機位置拍攝，內容是擺在牌桌上的一杯牛奶。一隻男人的手臂，握緊拳頭，從畫面右邊伸進來，反覆敲擊桌面，每一次都把杯子敲得跳起來，在黑色桌面上噴濺出些許白點。玻璃杯在某次重擊後應聲倒下，剩餘的液體先是積在桌面，然後漫淹過桌緣，影片結束。這件作品把手段和目的、形象和抽象緊壓成一齣繃緊的荒謬劇。裡頭的陰鬱和偶爾的暴力，是傑克大多數作品的招牌特色；套用曼尼・法柏的話，作品裡的情緒內容感覺像是從滴管裡擠出來的。

　　當傑克漂離雕刻家的基地之後，終於在影片的領域擱淺下來。他開始迷戀純影像的想法；當時，我們全都以不同方式跟這個想法角力。對傑克的影片而言，這意味著特效、動畫和金額龐大的工作室帳單。有些後期的彩色影片在手機上看起來似乎很完美，迷你精彩的藝術動畫，但它們無法繼續深入。1980年代初，傑克感覺自己受到新興藝術市場的冷落，於是轉向繪畫，想要擴大他的觀眾群，雖然他先前對繪畫這項媒材沒有任何感覺。畫作全是由助手畫的，是沒有任何內在生命的最糟糕示範。但是為了把它們推進市場，似乎沒人注意；畫的內容都是一些電荷圖，像是轟炸飛行、極端氣候等等，而且確實有一小群評論家為它們的無生命感叫好。它們的**距**

離感，傑克可能這樣形容。雖然這些作品就跟它們當初製作時一樣欠缺活力，但近幾年來，它們似乎重新受到關注，被當成別緻的裝飾品。

在他沉淪之前，傑克是很好的友伴，有一種反諷的幽默感。他生活在邊緣，極端邊緣。陳腔濫調的說法是，他把一切都給了工作，比較精準的說法是，除了工作之外，他的人生裡沒有多少東西可聲稱是他的。的確，他犧牲掉很多東西，甚至包括他的健康，因為他擔心如果沒有毒品，靈感不會來找他，而安非他命對皮膚不好。不知何故，他這個人不是他經驗的「製成品」——只是他經驗的「未製品」（un-made），是失望的殘餘和半消化的哲學碎片。後來，他再也無法維持他的工作室。

1990年代，他回到加州，住在聖伯納迪諾（San Bernardino）離他母親家不遠處的一輛拖車裡。由一件皮夾克和一輛保時捷開場的這個故事，像沙漠裡的細流那樣耗盡了。失敗感，以及試圖保持清潔的折磨，想必是無法忍受。2003年，傑克的母親發現他吊死在樹上。享年五十七歲。事件發生前幾個月，他曾打電話給我，我們好幾年沒聊過天了。他的聲音聽起來很累，很遙遠；他希望我知道，他認為我不是個假貨。當時我並不知道這是一通告別電話。這個故事的下一篇也很熟悉：自他死後，新一代的年輕藝術家非常崇拜傑克，他們看到他嚴格與緊張的感性，看到他對清澈和純粹的渴望，在今天這個錢流滾滾的時代，讓這樣的特質顯得更加迫切。

麥克‧凱利的藝術

MIKE KELLEY ｜ 1954-2012

Sad Clown

悲傷小丑

很難去愛一個把羞辱當成主要情感表現的藝術家。儘管如此，或正因如此，麥克‧凱利設法在生前吸引到一批頂尖的信徒和狂熱的黨羽，包括不滿的知識分子以及公園大道上的贊助者；講師與聽講者一起手牽手。他受到呵護式的寵愛，就像你愛一個聰明但還沒社會化的小孩那樣，這的確很適合他，因為他的藝術就是以美國青少年的暴烈情緒和假開心為主題；童年只是一個更大的騙局的序曲。奇怪的是，有些時候，人就是會被這種無底洞般的藝術給吸引，裡頭裝滿了千奇百怪的幸災樂禍還有難堪羞辱，總之就是不舒服的感覺。魅力型的強大藝術家就是有這種力量，可以好好利用人們想要改變的慾望；他讓觀眾屈服在自身的咆哮之下。對於凱利這種堅持不懈以難堪羞辱為主題的藝術，無論我先前的態度有多保留，當他在2012年結束自己的生命時，這些都沒什麼好說了。自殺是真正的仲裁者——就算打出王牌也改變不了結局；它讓存活下來的人顯得渺小，這就是重點，也許。在他死後那年，阿姆斯特丹市立美術館（Stedelijk Museum）推

出籌畫多年的大型回顧展，那次展覽加深並擴大了我對他作品的評價。我曾花了好幾年的時間追蹤凱利在紐約藝廊的展出，對他的酸言毒舌也很看重，但我並沒真的領略到他作品的無所不包、形式創新和視覺特殊性。凱利是個很難從單件作品逐漸掌握的藝術家，但是當我們一次面對他三十多年累積下來的成就，看到他的所有切面和呈現，他絕對有資格得到重要藝術家的頭銜，而他的作品或許是我所知最悲傷的代表。

　　凱利的個性跟1970年代晚期造成藝術文化劇變的那些力量撞在一起，就像一顆計畫引爆的炸彈。他在底特律長大，嚴厲的教學和他的早年生涯，簡直就像是「藝術家最可能引發之騷亂」的清單：中下階級的教養；天主教祭壇男孩和他必須承擔的一切；龐克搖滾樂團樂手；唸藝術學校，在那裡學到足夠作亂的傳統技能；在底特律的死水裡以無產階級身分混了一陣；然後在1970年代末，離開底特律跑進加州藝術學院這個瘋狂狠批的孵化器。凱利來的時機非常完美，剛好是可以當藝術家的年紀，而「行為」（performance）概念也跟筆刷和相機一樣，成為藝術家工具箱裡的標準配備。行為的有效性和無所不在，必須和風格的客觀化連結，而後者又必須透過諧擬、假裝、腹語術和見諸行動展現出來。這個透過敘事來表現文化諧擬的運動，之所以和《週六夜現場》（Saturday Night Live）這類粗製的喜劇小品以及它的眾多前身後輩同步興起，並非偶然。行為藝術做為一種形式概念和組織原則，它對膽量的要求比技術更高，它就跟1950年代末的行動繪畫一樣，立刻吸引了藝術學院學生的想像力。因為行為藝術回答了1970年代年輕藝術家會自問的一大堆問題，主要是：如何將你的情緒表露於外但不淪為多愁善感？

　　「做」行為藝術可利用任何現成或自製的道具，加上你自己的身體、聲音和影像。「指導」其他人，創造「角色」，製作戲服等等——很像窮酸劇場。但它**不是**可以為作品提供防護罩的實體劇場；它的重點也不是在舞台上創造寫實主義的幻覺，而是要在個人歷史、怪異儀式、對笨拙道具的熱愛和神話迷思之間打造關係。1990年代末，成千上萬個年輕藝術家紛紛在藝術學校、另類空間和博物館裡做行為，在大多數情況下，藝術家是否有能力把空間、時間、物件以及連貫性和讓人想看的魅力組織起來，將決定行為藝術的成敗。大多數年輕藝術家都無法掌握這些必備技能，只有極少數能做到，凱利就是其中之一。他天生就有創造角色的本事，讓他可以把各式各樣、從悔恨到憤怒的情感顯露於外——這是一種本質上非常黑暗的喜劇工作。許多保存在錄影帶上的早期行為作品之所以**成功**，是因為他精彩地運用手作道具和現成道具。訂製裁縫帽、麥克風、桌子、圖表、旗幟和蠢戲服，巧妙布置在一個填充空間裡，證明凱利從他生涯早期開始，就是一位後低限雕塑大師。如果他停在這裡，他將成為凱斯・索尼爾（Keith Sonnier）、布魯斯・瑙曼（Bruce Nauman）、庫特・史維塔斯（Kurt Schwitters）、伊娃・黑塞（Eva Hesse）和瓊・喬納斯（Joan Jonas）[1]這一脈的合法傳人。不過凱利的野心大多了——我認為他想接掌整個現代世界。早期行為藝術的親密性，它們對纏擾情感的直接面對，它們即興、業餘的特質，以及它們的脆弱，依然是他作品的試金石，即便在1990年代末因為大量湧入的金錢和影響力讓他開始得意忘形。

————

1　1936-，美國視覺藝術家，錄像藝術與行為藝術的先驅。

　　從1990年代初開始，現成的絨毛玩具和手工鉤毯是凱利最有名的作品，也是收藏者的夢想。它們讓你同時愛上媚俗又痛恨媚俗。這些作品在愚蠢、煩人又美麗的《半人》（*Half a Man*）系列裡達到最高峰，那是凱利從1987到1993年用填充動物、大嘴襪猴、玩具、毛毯、保麗龍球、毛線、布娃娃、流蘇、針織帽和茶壺套精心打造的狂歡節。你可以想像這些垃圾都是從他底特律祖母家弄出來的；伴著這樣的東西長大，如果你夠敏感的話，你會覺得有點丟臉。之後，當你離開家，走進花花大世界，開了眼界之後，你學會拒絕這些中產階級陳腐的護身符。對凱利而言，成為藝術家起了反效果；藝術家這身分讓他把驕傲的寶座賜給這些媚俗之物。當然，媚俗可以意指各種不同的事物，端看是誰收藏，以及藝術家最初和它們的關係是什麼？有些藝術家利用媚俗讓觀眾嘲笑自己——或嘲笑某人。在凱利的作品裡，任何嘲笑必然都是短暫的。和他同一輩的許多藝術家，都把童年當成作品裡的核心原則，把童年的文物供奉起來，讓我們困惑、寵溺地往回看。凱利花了一輩子的時間在解剖腐蝕人心的美國青少年時期，裡頭沒有愛，沒有救贖，說過的話永遠收不回來。

法蘭克·史帖拉

————

FRANK STELLA ｜ 1936-

at the Whitney

在惠特尼

　　舞蹈評論家雅蓮·克羅琪（Arlene Croce）[1]曾用「美國怪咖發明家」來形容作曲家約翰·凱吉（John Cage）[2]，當我走在惠特尼美術館2015年舉辦的史帖拉回顧展時，這個深情款款的句子突然浮上心頭。沒有其他藝術家比他更能充分體現二十世紀下半葉美國實用主義的豁達樂觀和複雜矛盾。看著史帖拉廣闊多樣的發明創造，一方面讓人興奮，卻也有些不安；這是一個無論赴湯蹈火都要用自己的節奏往前進的男人的故事。

　　將近六十年前，史帖拉還是普林斯頓的大學生時，就把他追求知識精準的傾向和他對顏料的飢渴融合起來——做為材料和高效、手作程序的顏料。史帖拉不是以技術見長，但他對繪畫的某種基

————

1　1934-，舞蹈評論家，雜誌《芭蕾評論》的創辦人，雜誌《紐約客》的舞蹈評論家。在長期擔任舞蹈評論家之前，也寫過電影評論。

2　1912-1992，二次世界大戰後最重要的前衛作曲家之一，機率音樂、電子音樂的先驅。他將「機遇」（chance）觀念引入音樂創作，他的代表作《4'33》，全曲三個樂章，沒有任何一個音符。

礎有出於本能的理解：繪畫是由覆蓋在平坦表面上的顏料所構成，其他都不屬於繪畫的工作範圍。如果能用某種內在整體性將繪畫執行完成，**影像**——也就是意義——就會自然成形。在畫家和繪畫之間，只有筆刷。就史帖拉而言，那指的是一支四英寸寬的油漆刷，用來刷出和刷子同寬的塗料，顏料只代表它自己。他用很大的意志與它搏鬥。顏料是釉質的，黑色。

重點是把顏料放到畫布上，直截了當，不吹毛求疵。顏料的色帶順著直線走，或是V形、T形、菱形的簡單路徑。沒有其他東西侵入繪畫的單一目的，就是掛在牆上。從這些纖細、頑固的手段中，浮現出二十世紀繪畫最偉大的發明之一。看複製品時，這些畫很像男人的西裝，但若跟它們待在同一個房間，往往會讓你去除掉一切**多餘**的想望。現在是形上學的時刻。這些繪畫的如實無修飾正是它們的自由泉源。就像藝術家本人說的：「你看到什麼就是什麼。」這些作品首次展出的場合，是紐約現代美術館1959年的重要大展：「十六個美國人」（16 Americans），它們被第二代抽象表現主義畫家視為藝術終結的徵象。如果史帖拉的黑畫是對的，那麼他們正在做的每一件事，那些滴畫、潑灑和神經兮兮的筆觸，就全是錯的。史帖拉當年才二十三歲，他那堪稱藝術史上數一數二的長壽生涯才剛開始。接下來的三十年，差不多就是由史帖拉那永不止息的形式想像和進取風格所主導。1970年，史帖拉三十三歲，在紐約現代美術館舉辦第一次回顧展，1989年又舉辦了第二次。這兩場展覽加在一起，構成了用顏料訴說的「創世紀」：造物者先是將繪畫剝除到本質狀態，然後用各式各樣的動植物填滿這世界。當這些作品終於在二十一世紀初的某個時刻走進自己造就的死胡同時，那感覺就像

是看到某個偉大的拳擊冠軍突然膝蓋不穩，撞倒在畫布上。不過有好幾十年的時間，史帖拉一直騎乘在風格曲線的外緣；他領頭，觀眾跟隨。

在1960年代初期到晚期的輝煌歲月，史帖拉的作品展現出卓越超凡的心智力量，在視覺上也擁有幾乎壓到群雄的遼闊、自信和嶄新。1966–67年的不規則形狀畫，以及接下來的巨型量角器繪畫，用「日光」（Day-Glo）色帶畫出二十四英尺長的彎弧，都絲毫不顯過時；它們的頭腦清晰和活力四射，讓我們連結到那個時代最好最樂觀的一面。它們拒絕一切偽善，外向又離心；至今看起來依然是不可思議的全新原創。簡單說，史帖拉讓抽象畫變得可和普普藝術媲美。

1970和1980年代，史帖拉發展出一個日益複雜的案子，把繪畫推到名副其實的3D空間裡，在各式各樣的堅硬材料上打造出圖像浮雕，包括鋁、蜂巢鋼、玻璃纖維，以及所有可以切割、栓鎖、蝕刻的材料。他的繪畫變成高科技版的十九世紀藝術家文件架畫（the artist's letter rack），這個類型在美國人哈涅特[3]和佩托[4]（Harnett and Peto）手上臻於完美（羅伊・李奇登斯坦後來曾在同名的繪畫裡做過諧擬）。鋼架可以支持最離心、最像電腦生成的形狀，史帖拉利用這種技術，把法式曲線和它的所有花式變體全部納入他的語彙。上色的方式有兩種，一是硬邊、述形的電腦圖形，另一種剛好相反，是鬆鬆的手繪記號。史帖拉基本上是把繪畫**炸開**，然後將它重建成太空時代的工業產

3 1848-1892，愛爾蘭裔美國畫家，以錯覺靜物畫聞名。

4 1854-1907，美國錯覺畫家，雖為哈涅特的友人，但在世時不如哈涅特一般為人所知，直到藝術史學者Alfred Frankenstein因研究畫家哈涅特之故，才發現了同樣具優秀技巧的佩托。

品。雖然史帖拉和傑夫‧昆斯的氣質在大多數地方都是相反的，但是在史帖拉晚期的浮雕旁邊掛上昆斯的工業製品，應該會很有趣；兩者都是我們這個時代特有的高科技成像產物。

從系列標題名稱可以看出史帖拉的興趣和靈感來源：《珍禽異鳥》（*Exotic Birds*）、《波蘭小村》（*Polish Village*）、《賽車道》（*Race Track*）、《鯨魚白》（*The Whiteness of the Whale*）。面對這麼紛繁多樣的作品，該怎麼歸納出藝術家的主要成就呢？史帖拉的作品有兩大特質，讓他從同輩裡脫穎而出。史帖拉的真正成就是：一勞永逸地把繪畫從素描中解放出來。雖然史帖拉不是開路先鋒，馬列維奇（Malevich）[5]和整個構成主義運動，以及最重要的蒙德里安（Mondrian），都是他的著名前輩，但他是並非從素描演化而來的紐約畫派的第一傳人。甚至連還原抽象派的代表性畫家馬克‧羅斯科（Mark Rothko），一開始也是超現實主義的塗鴉客。德庫寧則是為下一代提供用筆刷素描的課程，這項做法是師承自在**他**之前的畢卡索和羅德列克[6]。以往，繪畫是這樣畫出來的：用素描找出形式，然後將概念轉譯成顏料。史帖拉則是直接繪畫，依據實體物件本身調整他的意圖，並在這過程中為低限主義和它的規定清出道路。但是史帖拉並沒有在低限主義的小鎮裡流連太久。他太求變了，當不成喀爾文清教徒。史帖拉從來不是強迫別人那一型的，而是投身於更遼闊也更異想天開的計畫裡，努力把構成主義和巴洛克層層相疊的傳統熔鑄成新的合金。

5　1878-1935，至上主義奠基者、幾何抽象派畫家，又具有立體主義和未來主義的特色。曾參與起草俄國未來主義藝術家宣言。

6　1864-1901，後印象派畫家、近代海報設計與石版畫藝術先驅，有「蒙馬特之魂」之稱。

他對現代繪畫史的另一個主要貢獻，是開始向「東」看。從1960年代末的《量角器系列》（*Protractor Series*）開始，這位典型的西方理性主義、堅持不搞神祕的畫家，也在他的抽象音樂中注入新東方主義的節奏。在藝術史上，「東方主義」（orientalism）內含的不是亞洲而是中東藝術，是波斯、敘利亞和巴比倫。如果低限主義是追求純粹，那麼史帖拉的藝術就是要創造阿拉伯紋飾的化身。

史帖拉一直是最聰明也最能言善道的藝術家。他是傑出的散文家；真希望他能多花點時間在這方面。1980年代，他在哈佛大學的諾頓講座（Norton Lectures）演講，我參加過兩次，發現他是一位慷慨激昂的講師。演講的主題是繪畫裡的空間，談論它的內涵和重要性——這是史帖拉最偉大的濃縮主題，也是他一直想捕捉的白鯨。身為一名形式賦予者，他的軌跡有如道德劇般起伏跌宕。1950年代末剛發跡時，他堅持繪畫的平面性，拒絕觀眾進行任何詮釋性解讀，但是到了1970年代末，他卻開始製作3D牆面浮雕，往往還帶有令人屏息的空間複雜性，組成元件是用鋁、鎂、玻璃纖維和一切能將繪畫突入觀者空間的材料，沖壓、模鑄、切割、擠製而成。到了1980和1990年代，這些投射實驗繼續成長，直到這些鋸齒、尖刺、有如流星剛撞上地球般的東西吃掉整個展間為止。史帖拉讓他的畫作漂浮在空間中，這當然是一項偉大的成就，卻也是永遠無法滿足的成就。**事物**有其邊界——離散的作品對空間永**不饜足**，必須不斷變大，才能把它們的主題表現出來，**變成**空間。

1959年，也就是史帖拉第一次公開曝光那年，偉大的藝評家暨畫家費爾菲德・波特（Fairfield Porter）寫了一篇文章，討論這種新浮現的感性：「新的美國繪畫卓然獨立，人們將用它自己的語彙

記得它。藝術是以其內在強度來衡量。在這個支系的某處……有人一直在關注某件事物,對藝術家而言,那件事物就是現實的度量標準。繪畫逼迫畫家想像,也逼迫觀眾想像。」

　　這是藝術運作的轉換文法(transformational grammar):藝術雖然是誕生於一種內在必然性,但它並非私人語言。繪畫必須說服我們,畫中的軌跡有其重要性。史帖拉的畫作到了某一點上,無論他認為那些軌跡多有說服力,卻變得很難得到認同:這些畫作無法用自己的語彙說服我們。1980年代末到1990年代那些金光閃閃、姿態萬千、在張牙舞爪的3D構件上塗了糖果色彩的畫作,如今看來,有一種矯揉造作的興高采烈。少了硬梆梆的機制罩著,也就是說,當這些畫作從博物館移到開發商的大廳時,它們的極度外向就會不知不覺變成某種唯我獨尊的巴洛克。史帖拉最後十到十五年的畫作,偶爾依然能吸引我們的注意力,但更常給我們一種大量精力都被無謂虛擲的感覺,都被浪費在一些非常麻煩卻又不值得的東西上。我相信對史帖拉而言,它們依然是有意義的,但卻無法引起我的關注,讓我想一探究竟。我可以為它們的形貌找出理由和邏輯,但是看著它們,我覺得似乎無此必要。我在展場逛了第二次,然後第三次,感覺像是做了好幾英里的視網膜純粹之旅後,一種強烈的體悟再也無法遏抑:這是裝飾畫。儘管這些作品的外在結構非常複雜(而且有些是相當出色的複雜),但這些怪異的形式似乎不是源自於某種更深層的結構感,一種意義的結構。為怪異而怪異的結果,永遠是淪為裝飾。這似乎是一種奇怪的配對,但史帖拉最親近的哲學親戚恐怕不是馬列維奇而是新藝術,最親近的風格則是歌舞伎。

　　然而，所有這些對如實、對繪畫的物理性的強調，以及拒絕把幻覺和劇場性當成繪畫的魅力來源，在某種程度上，都只是官方說法。史帖拉的標題訴說著不一樣的故事。《鯨魚白》、《梅杜莎之筏》（*Raft of the Medusa*）、《愛斯基摩杓鷸》（*Eskimo Curlew*）、《大開羅》（*Gran Cairo*）：除了所有嚴格的圖像邏輯之外，史帖拉也是一位風車騎士和白鯨獵人。

湯瑪斯・豪斯雅戈的藝術

THOMAS HOUSEAGO | 1972-

Provincialism without a Capital

沒有首都的地方風格

　　風格反映性格。風格是有意識或不自覺的對於先前藝術所做的選擇的總和。

　　我記得電視影集《黑道家族》（*The Sopranos*）[1]有一集的情節就是這樣演的。匪徒約翰的無期徒刑縮短了許多：我們看到他在監獄醫院裡得知自己罹患末期癌症。有點不幸。醫院的護工也是一名無期徒刑的犯人（由導演薛尼・波拉克〔Sydney Pollack〕[2]感人飾演），進監之前是位腫瘤科醫生。這兩個氣質迥異的男人在這沉重的氣氛下待在同一個房間裡。病人和護工開始交談。醫生一手拿著拖把，一邊看著盜匪約翰的病歷表，提供他比較有希望的第二意見。兩人的話題轉到醫生為什麼會進來這裡。「我開槍殺了我老婆的情人，」他用陳述事實的口氣說著。「也殺了她，還有其他幾個人。」盜匪約翰不敢置

1　描寫美國紐澤西北部黑手黨的虛構電視影集。1999年在北美HBO電視台首播第一季。開播後就大受歡迎。

2　1934-2008，美國電影導演，代表作有《遠離非洲》、《窈窕淑男》、《雙面翻譯》等。憑電影《遠離非洲》獲得奧斯卡最佳導演獎。

信：「這太蠢了——你幹嘛要斃了其他人？如果你只斃了她男友，你
可能被判過失殺人——大概關個八年就可以假釋出獄。現在你根本完
蛋。」「嗯，」那位前醫生說：「因為我對他開了槍，我不能留下證
人，所以我也對她開槍。然後那兩個傢伙衝進房間——我們是在廣場
飯店——我發現我已經**做過頭了**，現在唯一的機會就是繼續做下去。
所以我就把那兩個保全也殺了。然後我就在這裡了。」湯瑪斯・豪斯
雅戈的作品讓我想起這段情節。

　　當二十世紀中葉形式主義的風格霸權加上它的進步想法和黑格
爾式的必然性開始退潮，並終於在1970年代中葉崩潰之後，藝術世界
就像是受到ISIS戰火波及的敘利亞古城帕米拉（Palmyra）。現代主義
的長期統治其實也是一種壓迫；因為它的核心機制是排外的。是這不
是那；甩掉所有不必要的華麗裝飾。但是對誰不必要呢？就對抗主觀
性的混沌而言，形式主義是比較成功的馬其諾防線[3]。當它潰敗時，
沒人想留在後面去捍衛它。而藝術就像自然一樣，容不下真空；當極
盛時期的現代主義開始退潮，各式各樣的流派紛紛衝上來填補空隙。
一些比較適合放在1954、1964或甚至1970年的威尼斯雙年展比較不重
要的國家館裡的藝術，那些地方愛用人文主義和人類病態靈魂式的影
像來餵養藝術；為了反映人類存在境況的繪畫和雕刻；或是導入了
某種薩滿教和阿凡達式粗野主義的藝術——這些全都穿過大門湧了進
來。地方主義（provincialism）指的是向大都會看齊並將在地方言加
入可使用權限的藝術，這個流派一直是藝術生態裡的一環。（有時還

3　一次世界大戰後法國為防止德國與義大利入侵，於1929年起花十年在其邊境建造馬其諾防
　　線。本為一道號稱無法突破的防線，但德軍卻出乎意料地從法國毫無防備的另一側天然地理
　　防線進攻，將法軍困在敦克爾克，使馬其諾防線失去作用。

會翻身成為主角。）地方主義是某種優勢風格藉以傳播的機制；它也是某種經濟影響力得以維持的手段，幾乎就像是某種稅收，某種心靈賦稅。在今日這個後形式主義和網際網路式的水平時代，地方附庸和首都之間幾乎不存在任何有意義的區隔。雖然這些地方的影像和風格語彙已經和原來的模型切離開來，變得任意武斷，但它們還是可以通行無阻，事實上還頗受歡迎。

豪斯雅戈是一位英國雕塑家，專門用蒼白奶油色的石膏製作骷髏頭和面具狀的造型。這些作品的表面相當誘人，半平滑半粗糙，有宜人的啞光；會讓人聯想起1930年代尚・米歇・法蘭克（Jean-Michel Frank）[4]設計的燈座。豪斯雅戈那種粗描深鑿的顱骨厚皮，以及3D處理的頭像，已經進入某種考古學甚至神話學的領域。他從希臘雕塑裡借用粗繩塑型的黏土頭髮，以及用挖空的眼窩代表眼睛，讓這些面具頭像具有嚴厲、陰沉的面容。它們的怒視表情可能會嚇壞小孩子。

豪斯雅戈用了一些工具說服我們他是認真的；其中最重要的一項就是尺寸。如果某樣東西的大小在三、五英寸時顯得有點蠢笨或坎普，你可以試著把它放大到十六英寸，或是在更大的範圍裡依序重複那樣物件，或同時採用兩種方式。把形式放大有它自身的難題。自文藝復興以來，把模型放大就是雕刻家一直得處理的問題：例如威尼斯群馬像和羅馬皇帝像等等。這工作並不像表面看起來那麼簡單。

裝置在洛克斐勒中心的《面具群像（五角大廈）》（*Masks (Pentagon)*），是由五個巨大的頭骨造型輪廓邊靠著邊圍組而成，中間是一個虛空間。這五個頭骨，越靠近廣場外圍的越「抽象」；最後

4　1895-1941，裝飾藝術時期具影響力的室內設計師，他所設計的多款家具，蔚為20世紀經典。

一個完全是交錯的鋸齒線條。這座頭像叢林就像現代石膏版的英國巨石陣（Stonhenge），需要被解碼，需要詢問你的在地祭師，但最後的結果是什麼還很難說。用黏土和紙板模塑而成的這件作品，如果是可以擺在桌上的大小，可能會有某種工藝魅力：用層層堆疊的薄板建構出頭骨的厚度；用粗笨的黏土繩條堆成沉重的眉毛；用一小撮捏土做出一個活動鼻子，朝一邊扁下；在鼻子下面用一條稍稍加高的黏土線創造一張緊抿的嘴巴——其中一個頭像是黏土版的拳王洛基・馬西安諾（Rocky Marciano）[5]。但是這樣的魅力卻在臃腫放大後蒸發無蹤，但放大後的規模又無法和深凹狀的建築媲美。豪斯雅戈的藝術給人的感覺，就像是他的笑話還沒講完，我們就已經知道梗在哪裡了；觀眾跑在它前面。

豪斯雅戈的另一個想法，是要向我們證明，如何根據立體派的原則解構影像：將事物簡化成幾根鋸齒狀的線條，讓它們交錯、迸發——於是你有一個爵士樂般的抽象頭顱可增加樂趣。這個想法，在1982年李奇登斯坦嘲弄杜士斯伯格（Theo van Doesburg）[6]那尊抽象乳牛時，就已經諧擬得非常成熟了。

問題在於**影像的基礎**，也就是豪斯雅戈打造影像的想像基礎，感覺是借來的，是通用的。大多數事物都是由一串影響鏈衍生而成；問題在於這種借用的後面是什麼。豪斯雅戈的頭像有一種可以在電玩和卡通裡看到的考古媚俗感；你覺得他想告訴我們一些跟這個影像有

5　1923-1969，1952年到1956年間的世界重量級拳王，並且是拳擊生涯戰績全勝的拳王。

6　1883-1931，荷蘭畫家、設計師、建築師、藝術作家。和蒙德里安同為風格派（De Stijl）畫家，幾何的簡單元素和純粹色彩大大影響了現代建築。李奇登斯坦曾於1982年創作了一幅三格漫畫，題為《牛的三聯畫：抽象化的牛》（Cow Triptych: Cow Going Abstract, 1982）。

關的事情，想帶領我們穿越時空和它們最初的意義產生連結。武器、盔甲、裸齒和軀幹的碎片──這些形式意在給人英雄之感，宛如從諾薩斯（Knossos）[7]挖掘出來的古物，但它們的沉悶戲劇性並不是古典的；給人偽造的感覺。豪斯雅戈的雕刻缺乏足以說服人的個性；像是怕你沒聽到似的喊得太過大聲。豪斯雅戈想讓藝術看起來像是自然成形的，但又不具備那種放任性；它的作品不舒服地綁在藝術家的自尊上。上古時代的英雄本色，那種沉默的威嚴和歲月的風霜，正好都不是他的頭像叢林帶給我的感受。

在高古軒藝廊舉辦的聯展《梅杜莎和其他頭像》（*The Medusa and Other Heads*）裡，《魔星頭像》（*Algol Head*, 2015）端放在粗鑿卻又太過花俏的底座上，並因此暴露出另一個問題。豪斯雅戈不採用合乎工學的做法將作品以單點錨定的方式直立在底座上，而是用三個三角形的木頭墊片順著面具的彎弧安放在面具下方，把面具撐直。那些小木片只會讓人分心。木頭台座本身，則是用連續的三角造形組合而成，看不出什麼明顯的理由，除了它凸出的腰圍會讓人想起布朗庫西[8]或美國原住民的圖騰柱外。豪斯雅戈作品的英雄尺度和存在主義式的主題，以及它對自己那種人性例外論（humanistic exceptionalism）的重複和堅持，大多數時候只會讓我筋疲力竭。

7　位於希臘克里特島北方的一座邁諾斯文明遺蹟，被認為是傳說中邁諾斯王的王宮，是邁諾斯時代最為宏偉壯觀的遺址，可能是整個文明的政治和文化中心。

8　1876-1957，法國雕塑家和攝影家，被譽為現代主義雕塑先驅。雕塑作品風格受到非洲藝術和羅馬尼亞民間藝術影響。

費特列克・圖頓

FREDERIC TUTEN｜1936-

The Art of Appropriation

挪用的藝術

我很小的時候，差不多五六歲大，在我家客廳的黑白電視上看到一段泰德・麥克（Ted Mack）的歌唱節目《新手時間》（*Original Amateur Hour*）[1]。在這個特別的節目裡，有個年輕女人走上舞台，唱了一首很好聽的歌，歌名是〈我要把那男人徹底從頭髮上洗掉〉（I'm Gonna Wash That Man Right Outta My Hair）。她的演出從頭到尾每個細節，都是一堂強有力的魅力課。

舞台空蕩蕩的，只有一張樸素的木頭凳子。一名黑頭髮的年輕女人從幕後走出來，捧著一條毛巾和一個裝滿水的臉盆。她對觀眾的燦爛微笑已經擄獲我的心，她把臉盆隨手擱在凳子上，毛巾披在橫桿上，然後意味深長地凝視觀眾，在樂隊引出她的歌聲之前，雙眉緊蹙了一小會兒。她穿著深色休閒褲和看起來像是白色胸罩之

1 1904-1976，於1934-1970年間擔任《新手時間》的電視節目與電台節目主持人。《新手時間》電台節目播放年份為1934-1952，電視節目則為1948-1970。是日後素人歌唱選秀節目的始祖。

類的東西。襯衫不知脫在哪裡。也許那身裝扮是我對她印象深刻的原因之一；竟然有個女人穿著胸罩出現在禮拜天晚上的全國電視網上！我感覺到這個女人有點特別，有種滿不在乎的調調，特別是她的內衣——那個調調讓我可以盯著她看但不覺得我在偷窺她，不過還是有一點點那種感覺。當然，女人在洗頭髮之前脫掉襯衫是很正常的事。

我還記得，這首歌和它在舞台上的呈現方式都讓我震驚，非常原創。從頭到尾，那個女人都在洗頭髮——不是裝模作樣，是真的在水盆裡洗。我不敢相信我們已經變得這麼聰明！對我幼小的心靈而言，這個邊唱歌邊洗頭的和諧動作，簡直就跟戲劇表演一樣精彩——它把我之前無法想像的一種秩序「再現出來」。那個女人洗完頭後，把披在椅子上的毛巾拉下來，擦乾頭髮，就跟在她自己家裡一樣，最後，她把毛巾裹在頭上，包成我在雜誌廣告上看過的模樣。在整首歌的過程中，她那張描了邊的可愛嘴巴清清楚楚唱出每個音節。當她唱到最後的合音時，她給觀眾一個溫暖的表情，伸開雙臂，就像年輕女人包著頭巾邊唱邊笑時會做的動作，因為她們知道自己那個時刻有多迷人。

一切都是這麼美好，搭配得無比巧妙；歌詞聰慧動人，旋律明亮激昂。那是一首悲傷的歌，內容是說她和一個男人有了麻煩，她想把他煩人的影響甩開。我不敢相信，這麼有才華和原創性的一個人，可以用這麼戲劇性的場景刺穿我年輕心房的人，居然還在等人「發掘」，居然還在各個業餘歌唱表演節目裡等待她的大好時機。

當時，我根本不知道她唱的歌是來自一齣很受歡迎的百老匯音樂劇《南太平洋》（South Pacific）。畢竟那時候我只是中西部的

一個小鬼頭;我不曉得人世間還有「音樂劇」這種東西,沒聽過也沒看過半部。當然,我也沒聽過「南太平洋」,或是羅傑斯和漢默斯坦二世(Rodgers and Hammerstein)[2]這對雙人組或其他百老匯作曲家和作詞家的名號。我以為那首歌是那位年輕女人寫的,說的是她在愛情上碰到的問題;而且她還自己設計了那個非常精彩的舞台來傳達歌曲裡的世界。我曾經很確定,她會贏得那個禮拜的歌唱大獎。但現在我沒那麼肯定,但我認為,這和挪用有點關係。

五十多年後,這個主題變得更為聚焦,有了某種歷史。大衛・馬克森(David Markson)[3]後期出版的反小說(anti-novel)都是一些博學多聞卻又深刻悲傷的作品(主要是他大量閱讀的筆記),其中一本提到,即便連詹姆斯・喬伊斯(James Joyce)[4]也「很滿意以剪貼人的身分流傳後世」。雖然並非刻意,但我似乎一輩子都在做這件事,而且還因此成功激怒了很多人。已故的維諾妮卡・簡恩(Veronica Geng)是一位把文學腹語術修練成精的作家,有次提到某位評論家是怎麼說我的:「他的作品就像一輛引擎被拿走的汽車,但還是可以跑。」

不過,真的有不矛盾的藝術嗎?雖然這句話由我說出來有點奇

2 兩人並稱為R&H。在他們之前的音樂劇,戲劇情節不過是為歌曲提供一個戲劇性的理由。直到他們才將「音樂」與「戲劇」結合。他們的五大音樂劇代表作為《奧克拉荷馬》、《天上人間》、《南太平洋》、《國王與我》及《音樂之聲》。

3 1927-2010,美國後現代主義小説家。代表作有《維根斯坦的情婦》、《這不是一本小説》等。作品特色是採用非傳統的方法來敘述故事並展開情節。正文內所謂「後期出版的反小説」,指的是他以《維根斯坦的情婦》躋身美國那一代最成功的後現代小説家,此後變本加厲,徹底取消一切人物和情節,直接把「小説」變成了藝術名人八卦大合集,每則不超過140字。

4 1882-1941,愛爾蘭意識流作家暨詩人。代表作包括短篇小説集《都柏林人》、長篇小説《一個青年藝術家的畫像》、《尤里西斯》等。

怪，但我依然相信，創新和原創才是最重要的——精神的原創性。並不是所有的挪用主義者都生而平等，就像所有的技術和媒材一樣，創作者的精神會體現在作品裡，有時是以神祕的方式。品味——雖然這字眼有點太過瑣細，但也許就是那個對的字眼——就像遺傳的一絲印記。它跟其他編碼物件結合起來，找出自己的表現方式。藝術家永遠在製作藝術；藝術終會製造出來。挑選這個行為本身，如果落到對的人手上，就足以是藝術。

在費特列克・圖頓1971年這本剪貼式的經典小說裡，他透過藝術點石成金的力量，用他對個人興榮與歷史悲劇的敏銳感受，重新塑造他的挪用模式。這項成就不容小覷。挪用主義的藝術通常是冷峻的、克制的、單音的。但費特列克的作品剛好相反，活潑昂揚，充滿生命感；揭露生命的難以控制與衝突矛盾。

圖頓的寫作是一種**重新閱讀**，把一些經過重新定位和重新設定目標的元素，與根據整體剪裁出來的影像和場景結合起來。圖頓這本書複雜多面，隨著不同的語氣節奏不斷微調，像是一段破碎的旅程，一封來自前線的急報，一則愛情故事。在圖頓筆下，毛澤東有了非常現代主義文學英雄的活力和自信，加上屬於他那個時代特有的語言風格：直截了當、不帶感情，但也諷刺、荒謬、時而浪漫。

《毛澤東的長征冒險》既不歌頌小說之死，也不慶賀作者之亡；它以高昂的精神發揚這兩者。費特列克的作品就跟普普藝術一樣，是從**對事物的喜愛**出發，然後找出一種書寫方式，將這份熱情與其他人分享。《毛》是一本極其慷慨的書籍，費特列克透過這本書跟我們分享最令他迷戀的一群作者，並帶我們一起深思最令他膽寒的一些歷史事件。

　　美學的挪用和政治的挪用（儘管兩者可能挪用相同的事物）並不相同，前者的特色在於，要在名稱與被命名的事物之間插入一個小楔子，要在由習慣和確定築成的牆面上找到一個裂縫，然後在那個小縫隙裡擠進幾分存在主義的反叛。誰不曾偶爾在再現行為的表面感受到心靈習慣的束縛呢？我們可以多騰出一些空間在裡頭繞轉。因為脈絡改變之後，意義也會更新。即便是重繪或重印，即便非常接近原本的模型，你終究是創造出新的東西。

　　挪用主義者必須用非常高的精準度去定義藝術的新脈絡。還有意圖。在這本書的一個關鍵場景裡，一名西方記者抵達叛軍陣營去訪問毛澤東，這兩人天南地北無所不談，從馬列理論一直聊到高達的電影。這場訪談全是虛構的，但卻以假亂真到足以騙過當時的《Vogue》主編黛安娜‧佛里蘭（Diana Vreeland）[5]，費特列克是該雜誌的兼差影評人。嗯，好吧，也許《Vogue》雜誌在那些年並不是以橫跨全球的調查故事聞名，但不重要，總之，佛里蘭採信了費特列克的說法，然後依照那時代的習慣回了一封電報給他，恭喜他成為第一個和中國領袖訪談的美國記者。

　　有些讀者想知道，這本書的資料來源有多少，裡頭又有多少是新的，彷彿可以找到最佳比例似的。我認為，這根本不是重點。挪用的問題在於：「你曾經讀過像《毛澤東的長征冒險》這樣的書嗎？」從第一頁到最後一頁，這本書的原創性無庸置疑。這本書的核心內容是我們正從第一手的角度觀察毛澤東的紅軍如何行進，這部分描寫得生動迷人，而召喚出這場假象所使用的語言也一樣精彩。費特列

5　1903-1989，被譽為時尚教主，不僅擅長挖掘模特兒，更懂得賞識新一代設計師。

克的遣詞用字既狡猾又精準，擅長用辛辣生動的語言來打造他的文句。懷疑主義者可能會說：「但這些文字是美國小說家菲尼莫・庫珀（Fenimore Cooper）[6]或英國作家沃特・佩特（Walter Pater）[7]的」，對於這點的答覆是：「沒錯，但它們也是費特列克的。反正車子可以跑。」

在書中一處令人難忘的混搭裡，我們看到葛麗泰・嘉寶（Greta Garbo）[8]搭乘坦克車抵達毛澤東的軍營。兩人在爐邊聊天之後，嘉寶在毛澤東的營帳裡獻身給這位偉人。費特列克讓毛澤東陷入一種難以置信卻又迷人的矛盾，嘉寶沒特別吸引他，他比較喜歡珍・哈露（Jean Harlow）[9]！一個念頭閃過毛澤東的腦海：「這女人顯然是瘋了。不過她很美，坦克似乎還能用。」

6　1789-1851，最早贏得國際聲譽的美國作家之一。最知名的代表作為「皮裏腿故事」系列五書，描寫美國拓荒者故事，繁體中文版《大地英豪：最後一個摩希根人》即為系列作之一。

7　1839-1894，英國著名文藝批評家、作家。提倡「為藝術而藝術」的英國唯美主義運動的理論和代表人物，文風精練、準確且華麗。

8　1905-1990，瑞典國寶級女演員，獲奧斯卡終身成就獎，美國電影學會評為百年來最偉大的女演員第五名。代表作有喬治・庫克導演的《茶花女》等。

9　1911-1937，活躍於1930年代的美國女演員，是公認的性感女神。儘管26歲就香消玉殞卻影響深遠，包括瑪麗蓮・夢露等知名女星都將其視為偶像。

PART III

世間藝術

Art In The World

安德烈・德漢與庫爾貝的調色盤

ANDRÉ DERAIN | 1880-1954,
GUSTAVE COURBET | 1819-1877

André Derain and Courbet's Palette

 藝術史——對畫家而言，這意味著什麼？大多數的繪畫都是延續和創新之間的對話。後者會吸引你的注意，習慣可能因此成形。有些人似乎認為，延續或說傳統，是一種縮窄——是創新者離開後剩下的東西。但實際上，延續或傳統卻是畫家領域的擴大；大多數畫家都把它視為自身作品的進化。延續性是畫家和打扮成先驅者的自己持續進行的一場對話。是當創新燒完之後依然留下的東西，你把祖先推開，最後卻發現自己和他們融為一體。安德烈・德漢就是這樣的案例之一，他在現代主義誕生的時候出場，但很快就發現現代主義不合他的脾胃。

 因為我也曾經是個早熟的淘氣鬼，我發現德漢的故事特別有趣。有很長一段時間，一直有人跟我說起他的畫，包括它們的模樣，以及在二十世紀藝術這個複雜的故事裡，它們代表什麼意義。我從沒看過他的完整個展，在美國的博物館裡，想要看一張他野獸派時期之後的作品都很困難。在歐洲博物館，比方法國，偶爾可以看到一兩張1920年代的新古典主義靜物畫，但很難對他的整體成就

有個概念。相關書籍當然是有。他的照片看起來很法國風格：像是吃得很好的外省人，有種餐廳老闆、善本書經銷商或大農場主人的調調。頭戴貝雷帽，胖胖的手指夾著香菸，酷酷地望著相機。另外有些照片展現出他的不同面貌。有張是1925年拍的，他打扮成路易十四的模樣參加化裝舞會，頭戴假髮，身穿緊身褲，看起來像個縱慾的肥仔。巴爾蒂斯（Balthus）[1]也畫過一張著名的德漢畫像，畫裡的他身形龐然，穿著浴袍站在畫室裡，臉上有種消化不良的表情，他的小女兒坐在一旁。很難把他的這些影像和1906年畫了《黑衣修士橋》（Blackfriars）的年輕男子聯想在一起，那張堅定又抒情的泰晤士河風景圖，是那個時代繪畫解放的代表影像之一。

德漢是好家庭出身，受過良好教育——是個審美鑑賞家。畢卡索的情婦費儂德・奧莉薇葉（Fernande Olivier）[2]在回憶錄中指出，德漢是畢卡索那個畫家和詩人圈子裡，最有教養、最機智、最都會感的一個。高瘦年輕的他，風度翩翩，總是會優雅現身，一名活躍的社交男子。到了1920年代末，他像吹氣似的，腫成一個笨重早衰的傢伙，眯著一雙小眼，抿著不笑的嘴巴，就像我們在照片裡看到的模樣。但是這樣的外貌底下，卻有著極其豐富而複雜的內在生命！德漢持久不懈地嚴格審視繪畫，審視它的所有複雜性，把繪畫當成恢復文化記憶的一種形式。

在二十世紀最初十年，德漢跟自然主義對色彩的傳統觀念分道

1　1908-2001，波蘭裔法籍具象派畫家。作品廣受推崇又富爭議，以描繪青春期少女著稱。作品風格展現藝術家的古典主義情結，他鍾情於文藝復興藝術，構圖嚴謹，畫面寧靜而抒情。

2　法國藝術家暨模特兒，畢卡索曾為她畫了六十餘幅肖像。與畢卡索的關係結束二十年後，奧莉薇葉發表了她與畢卡索生活點滴的回憶錄，書名為《畢卡索與他的朋友們》。

揚鑣，轉而把色度當成一種感受，當成波的現象，把情緒直覺和近乎科學式的紀錄結合起來——**把色彩當成光**。前一個世紀的棕色、灰色和琥珀白全被洗掉，替代成粉紅、黃色和翡翠綠——直到今天依然給人清新感的顏色。他那個時期的繪畫裡充滿了空氣——他開啟色彩和筆觸之間的空間，讓眼睛有地方停歇；讓繪畫**呼吸**。德漢與馬蒂斯（Matisse）一起為現代色彩主義者做出定義；當時的新聞界用「野獸」（fauve）這個綽號感謝他們的貢獻。能夠這樣**反對**、這樣不受限於先前的規範，想必非常光榮。有多少人有過這樣的感覺呢？在1904–08這個早期階段，德漢的作品跟他的好夥伴享有同樣的驕傲感，包括馬蒂斯、畢卡索和其他麻煩製造者：莫里斯·烏拉曼克（Maurice de Vlaminck）[3]、莫里斯·德尼（Maurice Denis）[4]等人。不過有些事情在他心裡並不好過。一頭衝向繪畫裡的新感性，就像站在船頭，感覺醉人、刺人的鹽霧吹打在他臉上，那種自由和無重量感，肯定在某些方面違背了他的本性。我們可以想像，一種不道地的感覺壞了德漢引發爭議的胃口。在德漢內心，就形式和內容而言，他都是個古典主義——這是脾性問題。就今天的眼光來看，他後期的作品看起來保守、浪漫，不屬故事的主線。但這所謂的主線故事是誰的故事呢？這場賽跑的贏家是從誰的角度喊的呢？德漢是有勇氣走自己路的藝術家。他雖然善於交際，

3　1876-1958，法國畫家，喜愛使用強烈的對比色彩，認為顏色本身就有強烈的感染力。早期屬於野獸主義畫派，1908年以後逐漸轉而受立體主義影響。視梵谷為偶像。

4　1870-1943，法國納比派運動發起人之一。此派是指1890至1900年代，以塞柳司爾、德尼、杜瓦里耶、威雅爾、波納爾、瓦洛東、麥約等藝術家為中心組成的鬆散團體，他們反抗印象派的分析方式，提出一套新的關於裝飾性的、非典型的繪畫理論，有著象徵主義式的、夢境般的特質。

卻不是一個廣結善緣的人。早在1910年，安德烈・索羅蒙（Andrei
Solomon）就擔心德漢「變成現代藝術的邊緣人」。即便在那個時
候，人們對於其他人的包容性依然有其焦慮。也許有部分是受到立
體派的影響，包括它的陰沉色彩以及轉向心智分析，不過到了1910
年代初，清新的空氣感就已經從他的畫裡離開，也就是從那個時候
起，他的作品開始變有趣。

　　從1910年代初開始，也就是德漢三十幾歲時，他就是在備受束
縛與控制的壓力下作畫，裡頭有非常多來自過去藝術的引喻，它們
像是在責備他年輕時代那些自由奔放、自發而成的作品。他變成一
位**沉重的**畫家：放置洋梨的那個缽是**有重量的**；甚至連他的桌布都
有一種倔強的堅硬感。在1939年這張以農舍餐桌上的器皿水果為主
題的靜物畫《有南瓜的靜物》（La Citrouille）裡，那些形式像是鍛
造出來的；每個物件似乎都是用石頭或石膏刻出來的，或是從打鐵
匠的火爐裡錘煉出來的，背景則像是刮鑿出來的；光線來自一邊，
充滿戲劇性，像義大利繪畫的風格，背景的色調往往是琥珀色或深
褐色——彷彿他是在洞穴裡畫畫。這件作品**一點也不現代**；根本可
以跟那些舊大師們擠在一塊兒。事實上，德漢的確是有意識地在和
那些偉大的影響力對話，從拜占庭、中世紀、哥德藝術和接下來幾
百年的歐洲繪畫，擴延到印度、爪哇以及柬埔寨的藝術。在這個經
常參照宗教的旋轉過程中，和藝術家德漢最近似的，特別是在他的
靜物畫裡，是早期的塞尚，塞尚也試圖在極其窘迫與焦慮的繪畫
中注入宗教的脈動。他曾經和現代主義的夥伴們接續塞尚的腳步，
前進到立體派和其他解構形式。然後在他前往更遙遠地方的路途
中，他又迴轉到早期的塞尚。德漢的畫跟皮埃羅・德拉・法蘭契斯

卡（Piero della Francesca）[5]或葛雷柯（El Greco）[6]或高更並不是很像，但這是他美學地圖上的三個不同標點，你可以感覺到這些藝術家正在對他畫裡的氛圍點頭稱是：他畫裡的形式給人一種可觸摸的感覺，像是在跟你祕密握手似的，可以跨越時空傳遞下去。

我為什麼這麼喜歡他？在蘇黎世環湖大道岔出去的一條小路上，你可以找到一家很棒的藝術書店。我在蘇黎世的時候，習慣去那裡逛逛；那是令人愉快的閒逛時間，在裡頭瀏覽一些新書。有次去逛那間書店時，正好看到一本龐畢度德漢大展的專刊。我的瑞士經紀人布魯諾・畢曉夫伯格（Bruno Bischofberger）是個博學又有原創品味的人，那天我們離開書店時，他近乎冒犯地向我提出挑戰，要我舉出1912年後的德漢作品有**哪件**可列入第一流的名單。這的確是大家普遍的看法。然而基於某種很難解釋的原因，德漢後野獸派的繪畫，不只是靜物，還包括肖像和古典姿勢的裸女畫，就是很能引發我的共鳴。我懷疑有多少畫家跟我擁有一樣的狂熱。事實上，如果哪個年輕畫家略為知道他是誰和他做過什麼，就足以讓我驚訝了。

德漢的故事是美學革命和反革命論辯的一部分，至今仍在進行之中。他那種獨立精神，是官方前衛派不太需要的。他1910年後的作品很少被提到，至少在美國是如此，1920年後的作品差不多都沒被寫進官方故事裡，對於繪畫以堅定必然的腳步走向抽象以及紐約學派的大獲全勝，幾乎毫無貢獻。這個版本顯然漏掉很多東西，但

5　1416-1492，文藝復興時期的義大利畫家，對數學也有所貢獻。畫作以完整的形式和出色的
　　空間感為特色。參見第249頁。

6　1541-1614，西班牙文藝復興時期矯飾主義畫家。常用藍色、黃色、鮮綠和生動的粉紫色作
　　強烈對比，畫中人物肢體刻意拉長，呈現神經質似的緊張感，被視為表現主義的先驅。

即便在他活著的時候，他也算是某種攪局者。自從他在二十世紀頭幾年燒了一把激進創新的大火之後，他就背棄了現代主義，而且不曾回頭。他的態度非常決絕，把還在他手上的所有野獸派作品全部燒了。這是他的決志——變成反動派的反叛分子，拒絕與當局合作的反骨者。

德漢轉而擁抱的，是擁有共同意向的身體，是偉大的按手禮，是繪畫的歷史。是由多股絲線編成的緫帶，是有許多支流的河川，是有無數枝枒的古老大樹：你可以用你喜歡的任何隱喻來形容，繪畫的歷史龐然複雜，是由彼此交織的故事組合而成，對畫家而言，所有這些故事都是他的同代人。德漢的作品**像回音似的應和著**不同的繪畫傳統，是將內在生命帶到繪畫表面的偉大抒情曲；對於古老風格可以如何和現代關懷彼此唱和，他的畫有一堆話想說。德漢的故事之所以讓我感興趣，有部分是因為，套用美國作家瓊・蒂蒂安（Joan Didion）[7]的句子，他揭露當代藝術史那「褊狹刺耳的決定論」，以及當代藝術史完全沒把製作東西的真實感覺、**為什麼**要製作——為什有人要找這麻煩——以及看著那樣東西的特殊感覺考慮進去。就跟形形色色的決定論一樣，不管是美學的也好，政治的也罷，你想要的和人們真正喜歡的，往往都不太一致。德漢的繪畫至今依然還沒被視為它所代表的新合成。

藝術家會定期在藝術史裡來回往返；認為藝術史是線性發展一

7　1934-，美國當代散文體作家。小說《照著做》曾入選《時代》雜誌百大英文小說，也曾改拍成電影。作品型態豐富，涵括小說、散文、文化評論與電影劇本。丈夫同為著名作家，兩人曾合作編寫電影劇本，包括《真實告白》、《因為你愛過我》，2005年末出版回憶錄《奇想之年》，書評家推崇為「傷慟文學的經典之作」。

事，對畫室的影響不大。藝術家常常為了前進而往回看，套用曼尼·法柏令人難忘的說法就是，像白蟻一樣鑿出隧道通往某個只能憑直覺知道的存在物。當你看到你就知道，如果你夠幸運而且夠留意的話。有個著名的故事是這樣的，有個藝術家在羅浮宮的階梯上瞥見畢卡索：「您在這裡做什麼呢？」大師回答說：「逛街買東西啊。」

　　德漢從1910年左右開始創作靜物畫，並一直持續到生命結束，他在這方面的穩定耕耘，顯示出他已經達到十五世紀繪畫和濕壁畫裡那種沉重、執拗的物理性。你可以感受到一長串的影響：哥德和仿羅馬繪畫、葛雷柯和西班牙巴洛克、皮埃羅和早期文藝復興，還有晚期的各種風格，特別是佩魯吉諾（Perugino）[8]——這些都為他提供清明、莊重、甚至靈性的範本。在德漢的漫長生涯裡，還可依序感受到其他藝術家的回聲：普桑（Poussin）[9]、柯洛（Corot）[10]、梵谷。他的用色不斷改變。明亮的野獸派顏色和如波浪起伏般高效開放的筆觸，讓位給比較深暗的大地色、灰色、棗紅色、灰藍色、赭黃色，並用髒白色取代粉紅與黃色。他接收早他七十年的庫爾貝的肖像用色（他的盟友畢卡索也將在1930和1940年代發揮影響）。他的筆觸變柔和，甚至小心翼翼；色調混和，反差消除——畫作的完成度很高，接近十九世紀和更早期的做法。德漢用新古典主義的風格塑造他的主題，目的似乎是為了讓繪畫脫離當下事件的喧囂紛擾；他想要投射出更浪漫、更永恆的藝術家形象。

8　1446-1523，義大利文藝復興時期畫家，最著名的學生是拉斐爾。

9　1594-1665，法國巴洛克時期畫家，但屬於古典主義畫派。代表作為《阿卡迪亞牧人》。

10　1796-1875，法國巴比松畫派畫家，被譽為19世紀最出色的抒情風景畫家。畫風自然，樸素，充滿迷濛空間感。

　　雖然他的轉變早在他三十五歲第二次接受徵召之前就已展開，但我們還是忍不住想責備那場戰爭。當他在壕溝裡待了四年，於1919年重返巴黎之後，想必很容易全面拒斥現代性——看看它造了什麼孽啊。事實上，每個領域都在進行一項文化生活的重大調整，到了1920年代初，德漢已經被捧成新古典主義穩定夢想的旗手，而這正是之後幾代藝術史家鄙視他的原因所在。

　　我們被教導把現代主義以及藝術史想像成一則不斷進步更新的歷史，想像成一條像是合乎邏輯甚至不可避免的發展長河。但一些最有趣的繪畫卻是存在於邊緣，排除在官版故事之外。除了德漢和畢卡索外，法蘭西斯・畢卡比亞（Francis Picabia）、喬其歐・德・基里軻（Giorgio de Chirico）、何內・馬格利特（Rene Magritte）和卡斯米爾・馬列維奇（Kasmir Malevich），不僅回歸到藝術史，甚至回歸到神話學、劇場論和上古時代，希望從中找到一種形式，將他們複雜的期盼和哲學的沉思更深刻地表現出來。將他們生命的複雜性表現出來。這是關乎脾性與才華的問題，也和脈絡而非線性發展有關。在藝術史上的這個時期，也就是介於第一次世界大戰和超現實主義興起之間，經常被視為現代主義的一種退卻，由戰爭創傷所引發的一次回歸，以及政治領域的一次膽怯失敗。

　　在美學上，這是一種非常徒勞的解讀。無論起因如何，我認為，德漢在他的新古典主義繪畫裡達到的成就，是把圖像再現的建構和劇場本質推到台前，是為他自己在偉大的畫家之鏈上要求一個環節。這是所有畫家渴望的目標，只是方式不同。德漢試圖把古典和軼事結合起來，幾乎是用他的雙手試圖把其中一個擠進另一個。他描繪日常生活、窗外景致、周遭人物，但有一隻眼睛看著他的前

輩；帶有一種把細膩編輯過的往昔帶入此刻因而產生的濃縮感和強度感。

自1910年代初開始，他的繪畫就有一種**鍛鐵**的質地，那塊白色桌巾像浸了石膏的抹布在他雙手之間扭絞。他與形式**角力**，並將角力的過程呈現出來。他的形式似乎是用彎刀從更大塊的固體上砍劈下來的；形狀歪扭，邊緣粗糙。他的主題，包括靜物、肖像、風景、裸女等，所有這些古典類型都能產生一種令人驚訝的內在敘事腔調。不知怎的，他筆下的樹就是能感覺到一種沉思與鄉愁。從1930年代末到1940年代，他的部分作品充滿浪漫自負的調子，例如他有一張驚人的自畫像，裡頭的藝術家坐在畫架前方，手拿著畫筆，端詳著一盤靜物洋梨，在這同時，面容焦慮的家人在背景處盤桓，面對這樣的作品，你不知是該為那些臉色蒼白的人物感到悲傷，還是該嘲笑德漢過度膨脹的自我形象。

德漢除了點名先前指出過的那些歐洲藝術家外，令我震驚的是，與他風格最接近的，居然是美國藝術家馬斯登‧哈特利（Marsden Hartley）[11]。拿德漢的一張風景畫，例如《通往教堂》（*L'eglise a vers*），和哈特利描繪緬因州或新墨西哥州的任何一張作品相比較，你會感覺兩者有同樣的DNA。哈特利是另一個與古藝術、詩歌和自然對話的大塊頭男人；另一個把早年的現代主義實驗拋諸腦後的局外人。他倆都試圖將一種具有準精神地位的感性定位在風俗畫裡，直接攻擊一個堅實的構圖結構的最頂部。這實在滿奇怪的。哈特利在歐洲幾乎沒有名氣，而德漢在美國也只是一個名字罷了。我

11 1877-1943，美國抽象主義和表現主義畫家。參見第161頁。

認為，德漢的一些偉大作品在今天感覺特別切身。它們充滿矛盾以及一種想根據自己的主張被接受甚至被愛的強烈渴望。我尤其鍾愛他的髒白色——那種拖了一點灰色或棕色的白色，讓桌巾或頭巾的形狀看起來像是用石膏刻鑿出來的，是切下來的一個碎片。

　　一個鐘擺，一只緩慢轉動的車輪，一條不可能兩次踏入同一個地方的河流——隱喻變了，但意義相同。藝術史的敘事並非一成不變；它會不斷演化。每隔一段時間，星座就會重新排列，給出新的名字。2012年，巴黎現代美術館展出德國藝術經紀人邁克·沃納（Michael Werner）[12]的收藏，他的藝廊位於科隆，自1960年代末開張以來，一直是戰後德國第一流繪畫的展出場所。波爾克（Polke）、巴塞利茲（Baselitz）、伊門多夫（Immendorff）、彭克（Penck）、呂佩爾茨（Lüpertz）——邁克的藝廊對英美那些普普主義、低限主義和觀念主義的藝術眾神們，提出強有力的反論述。美國的傳統大致是外顯的，歐洲的美學則傾向存在主義的反思。在風格上，邁克旗下的藝術家也都為了前進而往後看，他們將北歐的圖像傳統與表現主義結合起來重新鑄造，並將規模放大，變成具有強大生命力和緊迫性的具象繪畫。這種感性一方面訴說當代的現實情況，卻又直接或間接向德國複雜的遺產致敬。邁克形容自己是個保守的無政府主義者，你可以感受到這兩股衝力同時貫穿滲透在藝廊的歷史裡。過去四十年來最具說服力的畫作，有一些就是來自這個核心圈，1963年的邊緣另類，在過去二十年已成為領導德國藝壇的主流。

　　藝術家既是他自身，也是在他之前一切相關事物的蒸餾器。隨

12 1963年於德國成立畫廊Michael Werner Gallery。

機舉個例子，比方說羅伊・李奇登斯坦，當我們看著他的作品時，我們看到的不僅是相當明顯的雷捷，還看到傑克森・帕洛克和美國畫家弗雷德里克・雷明頓（Frederic Remington）[13]。邁克的私人收藏為他的藝廊奠下根基；他買下那些形塑他感性的藝術家的作品，這些人也是他旗下藝術家關注和擷取自信的來源。邁克的收藏生涯是從威廉・蘭伯克（Wilhelm Lehmbruck）[14]的偉大範本開始，最後取得阿爾普（Arp）[15]、畢卡比亞、亨利・米修（Henri Michaux）[16]和尚・佛提耶（Jean Fautrier）[17]，每一位都用圖像的立即性平衡了神話學裡的一個基質。對美國的風格霸權而言，邁克的收藏像是穿越陌生森林的一條替代路徑，甚至是一種責備。沒有定於一尊的歷史，只有許許多多的歷史。在巴黎的展覽裡，除了怪胎流亡者詹姆斯・李・拜亞（James Lee Byars）[18]和畫家唐・梵佛力特（Don Van Vliet，更知名的頭銜是搖滾歌手牛心船長〔Captain Beefheart〕[19]）之外，沒有其他美國人。這次展覽展出四十位畫家橫跨八十年的七百多件作品，其中第一批就是德漢1930年代後期創作的一系列陶瓦面具和頭像。他就位在這趟旅程的起點之處。

13 1861-1909，美國畫家、插畫家、雕刻家暨作家，擅長描繪早期美國西部風情。

14 1881-1919，德國雕塑家，作品多為人體雕塑，包括裸女及拉長比例象徵憂鬱的人體。

15 1886-1966，德裔法國雕塑家、畫家和詩人。1916年參與達達主義運動，第一次世界大戰之後又與超現實主義者和表現主義者廣泛交往。阿爾普主張藝術的完全自由，實現了雕塑的全面抽象化。

16 1899-1984，法國詩人暨畫家。

17 1898-1964，法國畫家暨雕塑家，為斑點派（Tachisme）主要實踐者之一。

18 1932-1997，雕塑家暨行為藝術家。代表作為《詹姆斯・李・拜亞之死》，當藝術家得知罹癌，便策展讓自己躺在一個貼滿金箔的空間，演繹死亡。

19 1941-2010，美國歌手、作曲家暨視覺藝術家。

畢卡比亞，是我

————————

FRANCIS PICABIA ｜1879-1953

Picabia, C'est Moi

「西方藝術」（Westkunst）是由卡斯帕・柯尼希（Kasper Koenig）[1]策畫的一場繪畫展，時間斷限從1930年代到1980年代，包羅龐雜、逆向操作、極具權威，我們對晚期畢卡比亞的介紹，就將從這場展覽開始。時間1981年，地點在科隆，科隆是歐洲藝術世界的首都，也是德國最值得注意的藝術家和最重要藝廊的大本營。萊茵河對岸的杜塞道夫（Dusseldorf）是科隆的雙子城，比科隆更附庸風雅，約瑟夫・波依斯（Joseph Beuys）就在該城的藝術學院任教，不過真正的場景是在科隆，一個雜亂無章的城市，大戰期間被夷為平地，1950年代倉卒重建。展覽在一座巨大的展覽廳裡舉行，畢卡比亞1930和1940年代的裸女畫、鬥牛畫和一些近似非主流藝術的怪異抽象畫，給人一種略為失常的感覺，讓那些只熟悉他早期立體派畫作的觀眾，也就是說，差不多每一位觀眾，大感震驚。當時，我甚至不知道他從1920年代開始創作的「透明」（transparency）畫，那是我在1970年代末的繪畫模型，但我竟然把源頭搞錯了。就

————————

1　1943-，德國策展人，曾任德國科隆的路德維希博物館館長。

算學校課程裡有教到，畢卡比亞也只是前衛藝術社交史上的一個小
註腳；一個運動風的花花公子和達達主義的倡導者，為1910年代和
1920年代初增添了風味，但很少被當成一位畫家認真看待。我記
得，卡斯帕把他1930年代末到1950年代初的作品單獨陳列在一間大
展室裡，大多數是根據照片描繪的寫實主義畫作：女性裸體、裸女
和狗、裸女和情慾之花、裸男裸女（亞當和夏娃）、鬥牛士和佛
朗明哥舞者——全都是用一種俗麗、沉重的輪廓和亮面風格畫出來
的，即便在繪製的那個時代，也都已經過時四十年了。這些晚期繪
畫嚴重傾向使用線條，時而優雅時而粗魯，那是畢卡比亞之前從羅
德列克和畢卡索那裡抄襲來的。一個弧形筆觸變成一道眉毛或豐滿
的嘴巴或臉上的任何一個部位。他對筆刷的運用頗有一點看板畫家
的味道，會特別留意如何把影像簡化成符號。畢卡比亞和他的達達
夥伴們，意識到圖表、字母、logo和其他徽章持久不衰的吸引力。
他也寫過圖像詩，喜歡在頁面上玩弄文字編排。他的風格是平面
設計式的，受到廣告和海報藝術的影響，他1920年代最棒的一些
作品，例如1923年的《西班牙之夜》（*Spanish Night*）和《無花果
葉》（*Fig Leaf*），都是洗練講究的頂級裝飾；如果跟尚・米歇・法
蘭克（Jean-Michel Frank）的家具擺在同一個房間一定棒呆了。事實
證明，達達主義和裝飾可以變成非常好的朋友。當畢卡比亞轉向寫
實主義時，雖然這個系統基本上是用明暗對比來界定形體，但他依
然傾向把輪廓當成一種圖形刺激，而這種形體和輪廓的混搭，讓他
1930和1940年代的畫作帶有一種魯莽挑釁的感覺。當時，沒人曾看
過類似這樣的東西。

　　畢卡比亞的感性雖然是新奇的，卻有一種很難解釋的熟悉感。

灑狗血的通俗劇風格和各種不可能的並置，有點笨手笨腳的描繪方式，交替使用刻鑿式的筆觸和花邊小裝飾，用真心熱愛和戲劇性手法呈現露骨情慾的二手意象——以上這些都以一種很難解釋的方式顯得很合理。他的圖像敲擊出一種奇怪刺耳的和諧，正好呼應了形式主義信徒的整體崩潰。我先前從沒看過如此不受品味或意圖觀念束縛的畫作；你完全不知道該怎麼看待它，甚至不知道該不該認真看待它。這些作品完全**不設防**——令人興奮。這到底是怎麼一回事？一方面，這是在權威崩潰時期繪製的作品。戰爭讓前衛派隨風飄散，至少是飄到了美國。1941年，畢卡比亞逃亡到南法，相對孤獨地度過佔領時期。資金缺乏，從母親那邊繼承到的一筆遺產，大多用來維持高檔生活、玩布加迪（Bugattis）賽車和收購非洲雕刻。他需要賣一些畫。畢卡比亞從女性雜誌裡尋找素材，並用一種堪稱最奇怪的結合藝術和商業的手法，賣了一批畫給一名阿爾及利亞商人，後者用那些畫來裝飾北非的妓院。我們只能想像那些內容到底是什麼。無論是基於什麼理由或動機，總之，畢卡比亞在他人生最後的十五年畫出一些前無古人的作品——而且直到1980年代也沒多少來者。

　　自從「西方藝術」展之後，畢卡比亞1930年代末到1940年代的作品就開始在不同地方出現，尤其是在德國藝廊——主要是漢斯·諾伊恩多夫（Hans Neuendorf）[2]和邁克·沃納（Michael Werner），但魯道夫·茲威納（Rudolph Zwirner）[3]和其他一些藝廊也有。在我

2　1937-，德國企業家和藝術經紀人。於1989年創立了藝術市場網站「Artnet」。
3　1933-，德國藝術經紀人、畫廊老闆暨展覽策展人。他的畫廊「Galerie Zwirner」是1970至1990年代歐洲重要的當代藝術畫廊之一。

買得起的時候（並不很貴），我馬上從巴黎一位私人仲介那裡買到一張，那位仲介和畢卡比亞的一名繼承人有聯繫。這些畫作之所以在銀行保險箱裡鎖了好幾十年，有個說法是和幾名情婦與妻子的利益衝突有關——也是因為這樣，這些畫先前很少面世。這說法大概是真的。我買到的那張肖像，是法國女星薇薇安・羅蔓絲（Viviane Romance）[4]，時間是1939年。這顯然是根據照片畫的：一位相貌平平的金髮女郎轉過頭來朝觀看者睨了一眼，波浪般的鬈髮和亮紅色唇膏，雙眼散發出濃濃的蕩婦味。這件作品是畫在便宜的畫板上，打了厚厚一層亮漆——完全就是一團糟。

我原本對被畫者的身分毫無概念，直到有一天，評論家羅伯・平克斯魏騰（Robert Pincus-Witten）[5]看到那幅畫掛在我的頂樓工作室，他認出那位女星，他年輕時在巴黎住過，看過她的電影。可悲的是，那張畫在我離婚時不見了，我完全不知道它的下落。它曾經在我的客廳裡掛了好幾年，當做一種指南針和一種膽量。我敢打賭，你做不出這麼刺目、不協調的東西！

1983年，我和畢卡比亞的一些畫作在慕尼黑一家藝廊辦了一場小型的雙人展，我們的作品有個共同的主題。這樣的連結可能有點微弱。我們都用了鬥牛的影像，我把它當成比較大的構圖的一部分，有點像是花邊飾帶，畢卡比亞則是全力以赴：用恰到好處的不可置信的熱情，直接畫出鬥牛場和鬥牛士的觀光場景。濃黑的輪廓線。展覽很低調，觀眾不多，但這樣的並置看起來確實讓人吃驚，

4　1912-1991，法國電影女明星。代表作為1936年的電影《同心協力》。
5　1935-，美國藝評家、策展人暨藝術史學家。

而且正確，它讓這兩位畫家（我是其中之一）存在於當下，甚至有點超前，彷彿觀眾正緊追在後。事實證明，這是幻覺一場；觀眾花了整整三十年才趕上我們。

　　2014年，我在巴黎的塔德于斯‧侯帕克藝廊（Thaddaeus Ropac）辦了另一場遺作聯展。這一次，我們試著找出一些畢卡比亞和我在某些方面節奏相同的畫作。未必要有共同的主題，或是任何明顯的表面關聯。重點不是要鼓勵人們做出一對一的呼應。我們試圖挖掘我所謂的**共同的藝術DNA**——一種近乎細胞層次的連結。我們仔細幫畫作配對，當它們擺在一起時，會有某些**電流**從其中一幅傳到另一幅又傳回來。這感覺很像是用他的一張畫和我的一張畫作雙拼。有點詭異，也很容易察覺。我們有個共同的感性，是和藝術家如何做選擇有關：他願意犧牲什麼，他想把什麼東西擺在前景，他會刻意讓自己被某個圖像慣例引導，不，是接管到什麼程度，然後用一千個微小的信號讓它失去部分功效。這樣形成的風格，或許可稱為「英雄式的虛無主義」。

　　我一開始提到的那些畫家，有幾位也對畢卡比亞的逾越品味感興趣。知道這個領域有叛徒存在，給人一種安心的感覺。他似乎是西格馬‧波爾克早期作品的前兆，你也可以看到他對朱利安‧許納貝（Julian Schnabel）、法蘭西斯柯‧克萊蒙特（Francesco Clemente）[6]、馬丁‧基彭貝爾格（Martin Kippenberger）、阿爾伯特‧厄倫（Albert Oehlen）和我本人的影響。在1981年或1982年，喜歡畢卡比亞的作品，簡直就像是在侮辱比方說羅伯‧萊曼

6　1952-，超現實主義及表現主義義大利畫家。

（Robert Ryman）[7]那種全白畫作的支持者。每個世代的人肯定都有一些他們想要的故事修正版，希望讓繪畫擺脫理論的狹隘和束縛，以及把線性進步當成使命的想法。我們想到得到允許，可以創造我們自己的先驅。

如今，畢卡比亞的作品對我而言最有活力的，就是他的具象畫，那些畫是根據照片畫的，照片則是刊登在當時首次出現的裸體雜誌上，例如《巴黎性魅力》（*Paris Sex-Appeal*）。有些時候是直接用照片翻畫；有些時候會把不同的姿勢拼貼在一起。有幾張作品他把自己也畫進去，畫成一個白髮白牙的好色鬼。很難說清楚它們的主要吸引力究竟是美學的、諷刺的或坎普的——或是三者的結合。有幾張畫非常鬆散，簡直就像示意圖，是用無關緊要的技巧畫的，有點空洞的感覺，好像他的注意力都擺在別的地方。但是在《亞當和夏娃》（*Adam and Eve*）、《兩個女人與鬥牛犬》（*Two Women with Bulldog*）和《女人與偶像》（*Woman with Idol*）這幾件作品裡，畢卡比亞為他的直覺找到對的容器。那些畫讓我無比歡欣；它們在唱歌。它們的存在令人驚奇。

7　1930-，美國畫家，以單色繪畫、低限主義和觀念藝術為標誌，並以抽象的白色繪畫聞名。

小貝比的大巨豆
安尼施・卡普爾

ANISH KAPOOR｜1954-

Baby's Giant Bean

首先，它很大——非常、非常大；有時，超乎你能想像的大。而且它很閃亮——金屬的，非常、非常閃亮；或者塗了鮮豔的顏色，紅色，或更準確的說法，洋紅色，或櫻桃色。非常、非常閃亮——它是金屬（你可以摸它，但不要用頭去撞，不然就會——**碰！痛！**），彩度很高，會反光，非常、非常大。雖然它是金屬而且很硬，但你想抱它，或更準確的說法，想要被它抱，想要它用巨大的雙臂或雙耳或尾巴或管他什麼器官把你撈起來然後安全地抱住。

這是藝術，它說：「現在會有冰淇淋喔。」這是藝術，它說：「把你以為你知道的所有鬼東西全忘了，那些關於感知現象學的鬼東西，關於機制批判的鬼東西，關於女性主義，和後殖民主義，和酷兒理論，和慾望理論——把這些全忘了；**這**就是你想要的。卡通。」

無可否認，這是童年的世紀。當然，這也是其他很多事物的世紀：階級戰爭；政府機能不彰；宗教基本主義；地球暖化——隨你挑選，這張清單還可一直列下去。也許童年是這個世紀其他所有事物的補償。一個小孩，沒有得到很好的照顧，他把鑰匙忘了，也就是說，他正在尋找另一個家，在這方面不能太挑。

　　一個帶有創傷標記的腐爛童年，它的幽靈不會太快消失。它就在那裡，如此冷酷，如此無情。他媽的童年和接下來的侏儒人生。日子就是這樣過下去。

　　此刻的藝術也一樣。就像美國作家丹尼爾・曼德森（Daniel Mendelsohn）[1] 寫的，即便是看似屬於成年人的電視節目，例如《廣告狂人》（Mad Men），其實也是關於童年；它把小孩眼中的成人世界呈現出來。那個小孩試圖剖析成人行為的奧祕，想要了解到底是怎麼一回事。這很難熬──他知道這意味著什麼，但卻無法肯定那是什麼。大人根本也沒真的長大。他們是假大人，帶著嚴重的探險恐懼症活著。然後呢？

　　在當代藝術的世界裡，描繪、訴諸、參照、批判或模擬童年的作品，正在快速倍增。有史以來頭一回，國際風格居然無關形式或創新，而是關於內容。而且那個內容還包裹在返童行為裡。藝術大眾對小貝比喜歡的那類東西感到興奮：鮮豔、閃亮的東西；簡單、渾圓的造型；卡通；還有永遠不缺的動物。鮮豔的色彩或閃亮反光；或軟軟的、QQ的、毛茸茸的、滑滑的──**可以抱的**。這到底是怎麼一回事？

　　英國藝術家安尼施・卡普爾（Anish Kapoor）[2] 在芝加哥的千禧公園有一件作品，是個巨大的不鏽鋼豆子。我在它前面站了好久，才終於搞清楚我正在看的東西是什麼。它是個巨大的小貝比玩具，類似吊在搖籃車上的那種東西，像是給小貝比咬牙用的橡皮環（蒂芬妮出

1　1960-，美國作家，內文提到的劇評為2011年2月24日刊登於《紐約書評》的〈The Mad Men Account〉。

2　1954-，英國雕塑家，代表作為倫敦公共藝術〈阿塞洛米塔爾軌道塔〉、芝加哥地標〈雲門〉。

品！），或是小貝比的手搖鈴。人們把它比做幽浮，我覺得不對——它是來自有幽浮之前的時代。小貝比還不知道什麼是幽浮——小貝比只想抓閃亮亮的豆子。噢，你看，它吊在那裡，把你的倒影上下弄顛倒了！真有趣！

今日的藝術界也有類似青春期的東西。藝術博覽會——那究竟是什麼東西？學校的校外教學。**小孩們很興奮可以去玩；今年我們真的要去做點事情喔——我們要搭巴士去！每個人都等著自己那輪。一定會很有趣。我得去上廁所……**

另一件事。今天，我們知道，當人們，也就是觀光客，想要在某件藝術作品前面拍照時，就表示那件作品已經成為經典，已經把自己確立為那個時代的標誌。除了卡普爾的豆子之外，這張名單上還有赫斯特（Hirst）的《可見的女人》（*Visible Woman*）、烏爾斯·費舍爾（Urs Fischer）的巨型指紋雕刻，傑夫·昆斯（Jeff Koons）的任何東西、村上隆[3]的漫畫人物、卡特蘭（Cattelan）[4]的被擊倒的教宗、保羅·麥卡錫（Paul McCarthy）的《聖誕老公公與肛塞》（*Santa with Butt Plug*）[5]——特別是肛塞！我認為，紀念碑的定義就是某個你需要在它前面拍照才算完成交易的東西：「我在那裡。」不過以往，人們可能並不想把藝術人和觀光客的身分畫上等

3　1962-，日本藝術家。受日本動畫和漫畫影響而專注於御宅族文化的後現代藝術風格——超扁平運動創始人。曾與精品品牌LV合作「櫻花包系列」產品。

4　1960-，義大利裝置藝術家，深具黑色幽默感的寫實雕塑，描繪名人、歷史人物、或者出現在荒謬情境下的動物標本。內文的「被擊倒的教宗」，指的是作品《第九個小時》（La Nona Ora，1999），形似真身、以蠟製成的教宗若望保祿二世，被一塊從天而降的隕石擊倒在地。

5　1945-，美國裝置藝術家，擅長結合多種媒材，以充滿想像力的抽象大型行動藝術吸引目光。保羅·麥卡錫有數個以肛塞為發想的裝置藝術。

號。有多少人會想站在杜象的《大玻璃》（*The Large Glass*）前面拍照呢？大概不多吧，如果不考慮費城美術館不准拍照這點。還有，在羅伯・史密森（Robert Smithson）的《螺旋防波堤》（*Spiral Jetty*）[6]大半被水淹沒之前就在它前面對著鏡頭揮手「say cheese」的人，幾乎一定會被當成沒有品味或沒有判斷力的人，至少這類照片裡的主角和按下快門的那個人，在當時不可能有什麼好評價。嚴格說來，這當然意味著不管是《大玻璃》或《螺旋防波堤》都不需要你。它的藝術地位絕大部分都是來自於這個事實：它是**獨立自主的**，至少就它的原創動力而言。這不表示，它不想被觀看。你也許看了《大玻璃》，也許還沒。但如果你用自拍棒在它前面或在《螺旋防波堤》前面揮手微笑拍照留念，那你看起來就像個白癡，或是刻意要取笑杜象或史密森。但卡普爾的大巨豆不同，它就跟遊樂場的鏡子一樣經過精心設計，故意要讓人看起來像個白癡，或巨人，或侏儒，或小水滴，端看你從哪個角度拍攝。

　　檢查一下當前的**異化**狀態，我們發現，完全找不到。那顆大巨豆讓它的在地或外來觀眾都變成芝加哥的榮譽市民，彼此充滿同胞的感覺、市民的驕傲，而且都很好奇這個鬼東西到底是用什麼做的和花了多少錢。另一方面，《大玻璃》則是給你一種不一樣的驚奇，未必全然舒服，但它會讓你感到敬畏，讓你意識到，你可以前進到多遠的地方去敲出你自己的鼓聲。

6　1938-1973，美國著名的地景藝術家。他認為工業文明帶來了很多負面結果，冷冰冰的產品主宰著美國城市。他希望與大地對話，尋找新的藝術創作方式。代表作除了《螺旋防波堤》外，還有《螺旋山丘》等。

芭芭拉・布魯姆的藝術

BARBARA BLOOM | 1951-

Lovely Music

美妙的音樂

　　芭芭拉・布魯姆將女人的觸動帶進觀念藝術裡。布魯姆反對早期觀念主義那種語言的／數學的／理論的脈動，以及大男人主義（我的理論比你的更激進），她支持短暫易逝和無常。她的主題是一種魔法感，她的作品就是教我們如何施展。為了達到目的，布魯姆研究巧合如何侵入日常生活，然後為那種在入侵之後隨之湧現但很難形容的感覺賦予形式。巧合，或更好的說法，匯合，是啟動布魯姆敘事的引擎，把她的所有建構串聯起來，而這些不太可能的連結，還像漣漪一般不斷向外擴散，在你初次相遇之後持續了很長一段時間。它給人的印象猶如香水，餘韻繚繞。

　　芭芭拉和我都是加州藝術學院生氣蓬勃的創校學生，大學時代她的感性就已經確立了。我記得有一件時間很長的行為藝術作品，需要觀眾整個晚上待在沒有窗戶的學生藝廊裡。我們被要求晚上九點帶著睡袋進場。我們在充滿節慶感的氣氛中把自己安頓好，然後電燈熄掉，大家都去睡覺。房間一片漆黑。在夜裡的某個時間點，一個短促尖銳的聲音把我們吵醒——**發生什麼事了？我在哪裡？**——隔了

幾秒，我們看到一個跟牆面一樣大的金字塔黑白照片的投影。然後又是一片漆黑。這場睡眠入侵只維持了幾秒鐘。等我們在一片漆黑中再次躺下，金字塔的殘影在我們的視網膜前面不斷閃爍，直到睡意終於回來。有人夢到古埃及。這樣的過程，先是聲音然後圖片，那晚一共進行了三次。每一次，我都是在無意識中醒來，還沒搞清楚我身在何方，就被古埃及的景象嚇到。等到早上燈光打開時，每個人都睡了一場奇妙的覺。情緒高昂。但沒人真正確定到底發生了什麼事。四十多年後的今天，我還在品味當時的記憶。

布魯姆有點像是藝術總監，她把科學博覽會、博物館展覽、百貨公司陳列櫃和櫥窗等各式各樣的展演裝置，與優美精練的文本結合起來，讓影像與想法寄宿在觀看者心中。布魯姆非常看重工藝，包括精心製作的具體事物以及心智的工藝和觀念的工藝——她製作思想物件。她的作品觀念遼闊但形式簡樸；在重大的主題周圍輕輕踩踏，帶著一種異質的博學，隨意的穿著。她最主要的工具是明喻和提喻，並把轉喻當成一種美學原則：用細部或片段來代表整體。布魯姆是在奮力爭取一種永恆感——把事物帶離尋常的生活節奏。

位於紐約第五大道上的猶太博物館是一棟歷史建築，前身是沃堡大宅（Warburg Mansion），館內珍藏許多藝術品、裝飾品和禮拜用的聖器，2012年，該館邀請布魯姆利用這些館藏來裝置該館二樓的各個房間。素材的挑選交由藝術家決定。這場成果展名為：「可以說是⋯⋯也就是說」（As it were⋯So to speak），是陳列的藝術而非藝術的陳列的一場實驗。整體的設計非常老練，帶有世紀中葉第一流珠寶店的靜寂之感，但也有一點點心照不宣的賣弄。順著門軸線排列的一連串房間，全都漆上同樣的藍綠灰色（班傑明・摩爾

的帕拉底歐藍〔Benjamin Moore palladian blue〕[1]），布魯姆為這些
日常和宗教生活物件陳列打造了視覺與敘事脈絡：律法書指針、古
董帽、護身符、書籤、鐘錶、香料容器、儀禮杯和古老肖像——高
級布爾喬亞的考古學。陳列的結果賞心悅目又具有最棒的教學性。
下面這段話是引自她為展覽專刊撰寫的引言：

　　空蕩蕩的房間填滿了家具設備的「鬼魂」——抽象的家具似的
結構加上特定的細節處理和風格設計的痕跡……介於唐納德・賈德
（Donald Judd）和畢德麥亞（Biedermeier）[2]風格之間。家具同時扮
演展示櫃的角色。每個「家具櫃」都陳列了一組物件，挑選的標準
是物件的歷史共鳴性、隱含的敘事或帶有過往生活的痕跡。

　　每個展示都伴隨著宛如漂離牆面的攤開的書頁。書頁上印了有
插圖的文本——運用想像力將不同時代的歷史文物進行配對。文本
的內容來自各式各樣的聲音。

　　布魯姆的做法是將一個影像或物件與一則故事連結起來，然後
慢慢為故事擺弄出脆弱、易逝的視覺形式。為不同物件提供關鍵意
義的敘事來源，印製在優雅的書狀雕刻上，伴隨著每個裝置一起展
出。黑色文字印在如領結般略略弓起的攤開書頁上，把牆面說明文
字轉化成貨真價實的一本書。

　　通常，一間擺滿了意第緒風箏之類的小玩意兒，可以讓我祖

1　北美知名居家油漆品牌，創立於1883年，帕拉底歐藍比大眾熟知的蒂芬妮藍再灰白一些。
2　指1815到1848年間發展出來的德國家具設計風格，強調乾淨的線條和簡約的裝飾，以實用為
　　基礎，深受當時新興的中產階級喜愛。

父母**大吹大擂**的的房間，只會讓我想飛快逃走。然而，在一件名為
《窗戶》（*Window*）的作品裡（每件作品都根據它在這棟大宅裡所
佔據的位置命名），我發現自己居然帶著欽羨之情仔細端詳那十三
個用來盛裝香料的銀製容器，它們以**剪影**形式排成一列，每個都框
在一扇半透明玻璃的小窗裡，小窗嵌入塗了同樣美麗的灰色的牆面
上。這些精雕細琢、異想天開的銀匠藝術，都是來自十九的波蘭或
維也納，帶有巴里島皮影戲的姿態形貌：錯綜神祕。這些容器有一
個特殊功能，根據猶太法學家邁蒙尼德（Maimonides）[3]的解釋：
「在儀式上代表安息日的結束，參與者吸入甜味香料的芬芳，讓因
為安息日結束而悲傷的靈魂恢復活力。」在布魯姆的裝置裡，這些
香料容器也被用來暗指聯覺（synesthesia）——「一種具有神經學
基礎的感知狀態，刺激某一感官路徑會自動促發……第二種……路
徑。」她舉出經歷過不同聯覺形式的有名人物來闡述這個主題，包
括弗朗茨・李斯特（Franz Listz）[4]、康丁斯基（Kandisky）[5]、莫札
特和瑪麗蓮・夢露等。這很布魯姆：古怪的物件、珠寶般的展示、
怪異的歷史加上神經病學，然後讓一群折衷主義的卡司只此一回在
同一個舞台上演出。不知為何，這場展出既不學究也不濫情。跟我
前面說過的一樣：像香水。

　　在《鋼琴》（*Piano*）這件作品裡，布魯姆做了一個少了蓋子

3　1135-1204，猶太哲學家、法學家、醫生。主要哲學思想有否定理論、預知理論、理性和信
　　仰、猶太教信仰的十三條和罪惡等。主要著作為《迷途指津》等。

4　1811-1886，匈牙利作曲家、鋼琴演奏家，浪漫派音樂代表人物之一。所創作的鋼琴曲以難
　　度極高聞名。

5　1866-1944，俄羅斯的畫家和美術理論家。早年學習了鋼琴和大提琴，這影響他後來嘗試將
　　音樂展現在畫布上。曾和克利等人一起創立表現主義團體「藍騎士」（Blue Rider）。後期作
　　品風格轉為幾何圖形的構圖。

的小平台鋼琴狀的櫥窗，同樣漆成灰色。我們可以俯瞰到鋼琴內部，在琴弦的位置看到銀製的律法書指針一根接著一根整齊排列，律法書指針是在閱讀律法書時代替手指指出目前讀到的地方。指針閃爍。這件作品說的是荀白克（Arnold Schoenberg）[6]和蓋希文（Geroge Gershwin）[7]那段不可思議的友誼，1930年代末，這兩位作曲家都住在洛杉磯。貼在牆上的說明文字以及投射在迷你螢幕（一支iPhone）上的黑白家庭電影，述說這個在蓋希文比佛利山莊豪宅網球場上定期搬演的友誼賽故事。在那部小電影裡，穿著白色法蘭絨的荀白克和蓋希文一起出現在網球場上，把一個出乎意料的畫面傳送到消逝已久的過去，久到我們起初都不知道自己曾經擁有過。它讓人感到莫名的安慰又刻入心坎。

布魯姆也喜歡扮演偵探——物件是線索，裝置形式則是她的放大鏡。影響她最大的是杜象和小說家納布可夫（Nabokov）[8]，《大玻璃》和《艾妲》（Ada）同等重要。她的作品讓物件以我們經常想要感受到卻很少能如願的流利口才說話。在另一件作品《隱藏式櫥櫃》（Hidden Cupboards）裡，「猶太人」在歷史上不同時期配戴的六頂帽子，以垂直堆疊的模樣整整齊齊地漂浮著，每一頂旁邊都有身分識別和文字描述。這個神奇懸浮的頭飾柱，每一頂都是用天鵝絨或羊毛製作出氣派的形狀，柱子的正中央，漂浮著第七頂帽

6　1874-1951，奧地利作曲家、音樂理論家，自學而成，開創新維也納樂派、編寫《和聲學》、提出《十二音列理論》，深遠地影響了20世紀音樂的後續發展。

7　1898-1937，美國作曲家。結合傳統的歐洲音樂藝術、爵士樂、黑人歌曲等各種形式的音樂，而成為美國所獨有的音樂。美國國民性格音樂的先驅。

8　1899-1977，俄裔美籍作家、教授以及蝴蝶專家。代表作為《蘿麗塔》、《普寧》、《幽冥的火》。

子，是集中營囚犯的條紋帽——一針見血地抓住這個眾所周知的悲劇象徵，名副其實的邪惡殘跡。但你找不到它的說明；這頂帽子沒有身分。在牆上的說明裡，我們找到一段敘述，是和克勞德・朗茲曼（Claude Lanzmann）的大屠殺史詩電影《浩劫》（Shoah）[9]有關。朗茲曼在這部電影裡做了一次大冒險，他居然沒使用任何檔案片段——完全沒有出現集中營的影像。基本上，這部電影是長達九個小時的民眾談話，他認為，大屠殺根本**不可能**真正被呈現出來。呈現那些超乎想像的場景，只會削弱由倖存者之證詞累積而成的力量。同樣的，那頂條紋帽被擺在這裡但沒指定身分——它是個鬼魂，同時佔據空間又錯失空間

　　布魯姆用**好奇心**開頭，比方說對歷史的好奇，或對文學、精神分析學、音樂或人類內在生活的好奇，而這種好奇心又因為領略到歷史自我重複甚至**跳躍**重複的方式而擴大。在她的藝術裡，「背景」最後總是會變成「前景」。被忽略的細節變成一個讓人窺見詭祕景象的微小窗口。複雜的情感依然無法觸及。布魯姆的作品訴說著人類事務的相互連結和不可思議，她的猶太博物館裝置是關於受到歷史影響的人類生活的整體設計，往往是隱藏的或難以捉摸的。有時，布魯姆的作品會讓我覺得，這種連結，這種把敘事和影像與某種懸浮的形式綁綑在一起的能力，其實是人類幸福的一種類型。她用細膩的觸動篩選文化的碎屑——她不必撕下蝴蝶的雙翅就能攫取到上面的奇妙圖案。

9　於1985年上映，影片製作耗時11年，片長長達9.5小時，以納粹大屠殺為主題，被譽為「史上最偉大紀錄片」。

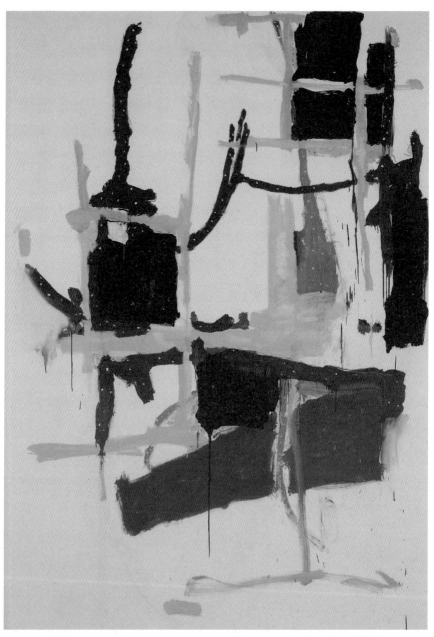

理查・阿德里奇 《在重製的「一頁，兩頁，兩張畫」上的兩名舞者和他們模糊的心跳》
Two Dancers with Haze in Their Heart Waves Atop a Remake of "One Page, Two Pages, Two Paintings," 2010

理查・阿德里奇

RICHARD ALDRICH ｜1975-

Structure Rising

結構興起

聯展就像派對——有些人你會想花時間跟他在一起，有些無聊的傢伙則是等不及想逃開。有些藝術家和畫作以有趣回報我們的關注，有些就是白看了。出現在人身上會讓我們感到欣賞的一些特質，像是機智、聰明、果斷、風趣、動人和有內涵，往往在吸引我們的藝術作品裡也能感受到。比較讓人不敢恭維的特質，像是含糊、自大、尖刻、自私，同樣也會因為出現在基於某個理由讓人無法信服的作品裡。

2014年在紐約現代美術館舉辦的「永恆的現在：非時間世界裡的當代繪畫」（The Forever Now: Contemporary Painting in an Atemporal World），是三十多年來首次以新近繪畫為焦點的大展。資深策展人蘿拉・霍普曼（Laura Hoptman）邀請十七位藝術家參加她的派對，這些人都是在過去十年左右嶄露頭角，聚集在一起時，釋放出一種神經元與神經元之間的電流傳遞，令人興奮。裡頭有一定比例的破銅爛鐵，但大多數的畫家以細膩的視覺效果為準繩，通過一系列嚴謹的取

捨，展現出了誠實、成熟的複雜性。他們的作品值得凝神細察。

　　這次展覽中的優秀藝術家確實非常優秀。查琳‧馮‧海爾（Charline Von Heyl）[1]、賈許‧史密斯（Josh Smith）[2]、理查‧阿德里奇（Richard Aldrich）[3]、愛咪‧席爾曼（Amy Sillman）、馬克‧葛羅詹（Mark Grotjahn）[4]、妮可‧愛森曼（Nicole Eisenman）[5]、喬‧布雷德利（Joe Bradley）[6]和瑪莉‧威特福德（Mary Weatherford）[7]，都發展出頑強且高度個人化的風格。以上每個人的作品，都能讓觀看者投注在畫作本身，擺脫掉可能會被記者隨手套在他們頭上的那類簡短形容。這些藝術家把內在驅力表現在畫作裡，創作出自立自足、無懈可擊的作品，但仍保持開放的心態，並不獨斷；卸下意識形態的責任，洋溢著世俗藝術的熱情。

　　有兩個字眼大概是展覽名稱應該避掉：「永遠」和「現在」，但霍普曼兩個都用了。「非時間性」（atemporal）一詞來自科幻小說家威廉‧吉布森（William Gibson）[8]的一篇故事，霍普曼用它寫出一個聽起來很炫的句子，但只會讓人分心，就像某個人在你想要思考時大聲講話。她想讓觀眾了解網際網路時代的繪畫，但這種巧喻只是轉移注意力的煙霧彈──網際網路的狂熱蔓延和創作繪畫或觀看繪畫所需的專注聚焦剛好背道而馳。

———

1　1960-，德國抽象畫家。常利用照片、漫畫等圖像進行拼貼創作。
2　1976-，美國抽象畫家，主要以自己的名字作為建立抽象圖像的基礎。
3　1975-，美國藝術家，利用圖片、文字、繪畫、出版品及音樂來創作作品。
4　1968-，美國抽象畫家，最有名的系列作品為放射狀構圖的「蝴蝶系列」。
5　1965-，法裔美國畫家，創作多為具幽默感與酷兒主題的油畫。
6　1975-，美國低限主義油畫家。
7　1963，美國畫家，擅長疊色抽象畫，近年將彩色霓虹燈與畫布結合而引人注目。
8　1948-，美國科幻小說家，代表作為《神經喚術士》，駭客、人工智慧等的主題使他被稱為「Cyberpunk之父」。

在繪畫的脈絡裡，「非時間性」究竟是指什麼？根據霍普曼在專刊裡的說法，它指的是一種自信或炫耀，敢在浩瀚無邊的風格庫裡挑選自己喜歡的，不用過度擔心進步與否，也不必太過糾結於**符號**的意義。線性發展的藝術史是非常二十世紀的想法。今天，「所有世紀同時並存，」霍普曼如此寫道。她繼續指出，這種非時間性「在西方文化裡是獨一無二的現象」。**這真是大新聞**。在這場展覽裡，藝術家擁有自由行動者的地位，我認為這是一件好事，也許「專心做好自己的事情」是更好的說法，但她聲稱這是獨一無二的現象，則是讓人無法接受；這差不多就是我過去三十五年來一直在呼籲的事情。我並不是要搶頭功；而是在某些環境裡，這樣的觀點只是常識罷了。

霍普曼企圖把所有一切連結到數位未來（digital future）的敘事裡，卻因此錯過了本次展出的最棒作品和最靠近它們的前輩之間的顯著差異：一種結構感。這裡的結構一詞，指的不僅是構圖之間關係，雖然這也是其中一部分，但更重要的是，一幅畫作的內在基本原理，套用亞歷克斯・卡茨（Alex Katz）的話，就是它的「內在能量」，意圖、才華和形式之間的一致性。霍普曼想把展覽中的藝術家與為數更多的挪用派藝術家切割開來，但她又一次劃錯重點。挪用做為一種風格，就視覺而言有一種戛然而止的傾向。它們真正關心的是「展演」本身，而挪用的結果通常是對某個螢幕或場域的類比，讓出現在上面的影像自行組構成某齣公共或私人戲碼。挪用會指向某個東西，某個外於作品本身的心理或文化情境，這就是它所宣稱的批判性基礎，在最好的情況下，確實能挖掘到心理深層的某些東西。但生活裡還有其他事物。此刻，繪畫的焦點是結構──為繪畫本身挖掘形式和塑造形式。

　　因此，非時間性其實了無新意。所有或大多數的藝術都會以某種方式回顧（reach back）更早期的模式；每一次的斷裂也都是一種連續。「回顧」可能會觸及到意想不到的素材，而早期成就的印記，也是藝術生筋長骨的源頭。差別就在於如何看待過去。舉個例子，瑪莉・威特福德把彩色霓虹燈管放在塗了油彩的畫布前方。根據老派挪用主義者的想法，他們可能會丟出一張寫滿「意符」的名單，像是貧窮藝術家馬里歐・梅茲（Mario Merz）[9]或是吉爾伯特・基里奧（Gilberto Zorio）[10]遇上色域畫家海倫・佛蘭肯特爾（Helen Frankenthaler）[11]；這種化約論打從一開始就不是令人滿意的觀看方式。沒錯，威特福德的作品裡的確有貧窮藝術（Arte Povera）的影子，像是與老友久別重逢一樣讓人感到愉快安慰，但它看起來並不像是刻意參照。她的作品清出一塊可以自行經營的空間。他們的確就像英國文藝復興劇作家班・強生（Ben Jonson）[12]在另一個不同脈絡裡說的：「為自己贏得一種恩賜般的新意。」

　　在這種彼此相關卻又耳目一新的發展裡，沃荷那種吸血鬼式的陰鬱宿命論終於不再拖垮這場派對。杜象也缺席了。真是讓人鬆了一口氣啊。我完全沒有要詆毀這兩位大師作品的意思，但是他倆的確對後來幾代的藝術家施展了過於強大的地心引力，因此有一天終於能擺脫他們的束縛時，感覺就像是從一場惡夢中醒來。「永遠的現在」

9　1925-2003，義大利裝置藝術家，作品以費式數列為發想的螺旋及霓虹燈光裝置。

10　1944-，義大利貧窮藝術家。貧窮藝術指運用隨處可得的現成物或是撿拾而來的廢棄物創作。目的是對現代工業社會和傳統藝術的表現方式做出批判。強調回歸自然、排斥華麗過剩的表現。

11　1928-2011，美國抽象表現主義畫家，色域畫家的代表之一。

12　1572-1637，英國文藝復興時期劇作家、詩人和演員。作品以諷刺劇見長，代表作為《狐坡尼》和《煉金術士》。

展裡當然有坎普（愛森曼）和意象，有反諷（威廉斯）和「展演」
（presentation），但這些並不是主要議題。

　　繪畫似乎也擺脫了對攝影的關注；在這場展覽裡，你幾乎看不
到對機器複製時代的點頭致意。即便是興致勃勃想要挑戰數位世界
視覺難題的蘿拉・歐文斯（Laura Owens）[13]，對她而言，攝影也不
真是她的DNA。事實證明，過去四十多年來，藝術史對於班雅明
（Walter Benjamin）那則著名預言所表現出來的絕望不安，大多數
不是擺錯地方，就是根本弄錯了。繪畫並不是在和網際網路競爭，
甚至當它利用網際網路的邊際效益時也沒這麼做。歐文斯雖然是
很多人的最愛，但身為藝術家的她，卻總是令我困惑。她運用「像
場」（image field）的方式，就跟早期洛杉磯藝術家運用玻璃纖維
的方式一樣：隨意運用它的表面特性。她的作品給人一種聰慧靈巧
的感覺；但就觀念而言並不特別聰明，兩者未必有關。她像是課堂
上那種急於表現的小孩——可以把功課寫得漂漂亮亮，但缺乏更深
刻的動機。

　　意象（imagery）以不同程度出現在許多參展藝術家的作品裡。
在妮可・愛森曼的繪畫裡佔有最重要地位，在賈許・史密斯在作品
裡紛繁顯眼，在喬・布雷德利的作品裡則是輕輕搖曳。愛咪・席爾
曼的雄性抒情往往是建立在一些呆呆蠢蠢、帶有卡通味的手繪形式
上。席爾曼很會打造畫面；她那些**舒適愜意**又能引發聯想的畫作，
為這次展覽提供了一些真材實料。具象圖案甚至出現在馮・海爾那
些挖掘大腦複雜性的繪畫裡，但這些藝術家沒有一個和寫實主義的

13 1970-，美國藝術家，用大型畫作來創作裝置藝術。

傳統有關。他們並不是把可以被看的東西轉譯成可以被畫的東西。雖然就本體論的意義而言，一切事物，即便是抽象的，也都是一種意象，而且這些畫作大多數也有抓取意象的動作，但這些藝術家並不是意象派；他們的意象比較像是巴爾托克（Bartók）[14]音樂裡的民俗旋律——是一種底層結構，在那裡但也不在那裡。

「永遠的現在」的整體調性有一種西海岸的悠閒感。展覽中有五位藝術家以南加州為基地，包括葛羅詹、威特福德、歐文斯、黛安娜・摩珊（Dianna Molzan）[15]和麥特・康諾斯（Matt Connors）[16]，他們的作品對於物質性都有一種加州人的態度，要就要不要就拉倒。這是我1970年代在加州生活時記得的一種感覺：和紐約學派的虔誠有一種微妙的間接關係。為了跟嚴肅節制的成熟繪畫一別苗頭，他們的做法就是強調材料性，通常是工業或非藝術材料，以及強調過程本身。這些作品體現了年輕活力和不愛爭辯——一個字，**酷**。當這種精神和內在結構的核心相結合，就會產生多重效果；贏得你的青睞。

（今日文學圈的情況也差不多；雖然還是會避開直截了當的寫實主義，不過諧擬派、發明派、微物派和修補派現在都日益突出，從乾枯不毛的後設小說派那裡接下大權。喬治・桑德斯〔George Saunders〕[17]、班・馬庫斯〔Ben Marcus〕、山姆・利普西特〔Sam Lipsyte〕、希拉・海蒂〔Sheila Heti〕、班・勒納〔Ben Lerner〕和克

14 1881-1945，匈牙利作曲家，匈牙利現代音樂的代表。作曲融合古樸的民間音樂元素，反映民族意識，也包含著現代音樂的多變與個性。
15 1972-，美國藝術家，對傳統繪畫進行解構，將繪畫和雕塑並置。
16 1973-，美國藝術家，作品多為極簡和抽象風格。
17 1958-，美國小說家、散文家。主要創作短篇小說如《十二月十日》等，2017年出版第一部長篇小說《林肯在中陰界》，獲得了該年度布克獎。

里斯・克勞斯〔Chris Kraus〕[18]等作家，跟馮・海爾、威特福德、布雷德利、克里斯・馬丁〔Chris Martin〕[19]和阿德里奇等畫家，就有明顯的相似性。今日的繪畫和前進派書寫，比人們記憶中的任何時代在精神上都更接近。）

　　但我想回到結構這個特質，因為它讓這次展覽中的某些畫家脫穎而出，並讓這次展覽得以成功。馬克・葛羅詹的畫就像鑽石，是用具有延展性的材料長時間承擔極大壓力製造出來的。他的作品是很好的範例，可以說明今日許多藝術家如何運用意象和歷史——這其實是藝術家一直以來的主要創作方式。葛羅詹想辦法同時召喚立體主義、未來主義、超現實主義和抽象表現主義，包括介於馬列維奇和維克多・布勞納（Victor Brauner）[20]之間的每一位，並將這些脈動轉譯成一種極度聚焦的、有如圖解式的構圖，只留下剛好夠他一隻手可以運作的空間。

　　葛羅詹畫了很多畢卡索式的頭像，但他畫作裡的所有循環結構，都有一種接近未來主義畫家約瑟夫・史泰拉（Joseph Stella）[21]筆下的布魯克林大橋的效果。葛羅詹把史泰拉那些俯衝而下的懸索轉化成構成主義式的、厚塗的、弧形條帶。因為那些色塊小而連結，在觀看者眼中往往會混在一起，讓畫作的焦點在宏觀與微觀之間來回交替。色彩包括暗紅和棗紅、森林綠、暖白、鈷藍——絲綢條紋領帶的顏色。很漂亮的貴族學院風，帶有1940年代的氣息。更重要的是，葛

18　馬庫斯（1967-）、利普西特（1968-）、海蒂（1976-）、勒納（1979-）、克勞斯（1955-）五人皆為當代作家。
19　1954-，美國抽象畫家。
20　1903-1966，羅馬尼亞雕塑家暨超現實主義畫家。
21　1877-1946，義大利裔美國未來主義暨精確主義畫家，以描繪工業化美國的作品著稱。

羅詹的顏色間隔非常嚴密。它們為畫作設定了大調。弧形、圓形、菱形、卵形、橘瓣形，這些簡單、清晰的形式有時會彼此重疊交切，創造出益發繁複冷靜的空間。葛羅詹的畫做了一件有趣的事：它們用線狀排列的小色塊串聯出極大的規模，結構和意象的連結也跟色彩和顏料的運用搭配得天衣無縫。同步生產出「什麼」（what）和「怎麼」（how）。這些畫作緊密、整潔，看起來非常過癮。四十六歲的葛羅詹，眼看就要成為現代主義大師。

　　理查・阿德里奇已經有段時間一直在畫一些令人驚喜的有趣作品，這次展出的畫作裡，有一件的標題超級浮誇：《在重製的「一頁，兩頁，兩張畫」上的兩名舞者和他們模糊的心跳》（*Two Dancers with Haze in Their Heart Waves Atop a Remake of* "*One Page, Two Pages, Two Paintings*, 2010）。這是阿德里奇最不耍噱頭，也最符合解構抽象畫精神的作品。輕盈靈活的結構感是這張畫作的成功之處：一個網格或階梯狀的骨架與一連串色塊和手繪線條對齊，中間交錯著留白空間，形成一種切分節奏。這件作品的畫感讓我聯想起瓊・米謝爾（Joan Mitchell）[22]和菲利浦・加斯頓（Philip Guston），以及勞森伯格（Rauschenberg）1959年的《冬日池塘》（*Winter Pool*），兩張畫布中間用一道梯子串聯起來，還有他後期的「集景系列」（Combines）。阿德里奇這件作品的用色非常精練，只是羞於炫耀；他用了八到九個色調，把它們輕輕推成完美相間的奶油、白、龐貝紅、燒赭和灰鈷藍——感覺像是同時置身在地中海與北海的色

22　1925-1992，美國抽象表現主義畫家。1960年創作的《無題》，於2014年以近一千兩百萬美元成交，締造女性藝術家作品拍賣紀錄新高峰。

彩裡。這件畫作觸及到好幾個視覺線索，而且不偏重任何一個；四個不規則的黑色長方形由奶油色的條紋框住，暗示它們是龜裂灰泥牆上的昏暗窗戶。

阿德里奇的作品一方面讓人緬懷早期畫作，同時保有一種清晰的當代感，這或許就是霍普曼所謂的「非時間」。但這一直是繪畫關注的東西，只是方式不同。勞森伯格1950年代末到1960年代初的作品，本身就是抽象表現主義的解構和重構，少了該派的自尊自大。阿德里奇從那個時期的勞森伯格作品裡吸取了許多養分，但他的調子更輕；他有勞森伯格的若無其事，但少了他的神經緊張。兩人的賭注不同。此一時，彼一時。阿德里奇的作品雖然不太正式，有時還近乎輕率，但其實比乍看之下更強固也更堅定。他的畫說著：「依靠我。」

蘇珊・桑塔格在將近五十年前指出，她觀察到，沒有任何一位自尊自重的評論家，希望讀者把他作品的形式與內容分開看，但大多數的評論家似乎就是這樣看藝術，只是會先向對方提出免責聲明。「永遠的現在」真正的問題是，它是兩個展：有些畫家創作**不需要背景故事**的獨立畫，另外一些畫家則是利用長方形的表面做些其他事情。前一組藝術家是這場展覽存在的理由：他們的作品具有創新的形式和聰明的圖像；他們活在當下。至於後面那組，就是專門做些冰山一角的藝術。出現在畫布上的東西就是後台故事的證據或殘跡。原則上這當然沒什麼錯，但可能會變成一場徒勞的白忙，只是為了掩蓋內在的猶豫不決，或者更糟，為了掩蓋空虛。當一件作品「意圖成為什麼」——它的推定意圖——和「實際看起來像什麼」的落差大到無法彌補時，就會出現問題，而「永恆的現在」展

裡，最受稱頌的幾位藝術家就有這種情形。

美國芭蕾舞之父喬治・巴蘭欽（George Balanchine）曾經抱怨，讚美積得有點厚。「在美國，每個人都被高估了，」這位歷史上最偉大的編舞家說。「甚至連歌手傑克・班尼（Jack Benny）[23]也被高估。」他的意思是，一旦輿論決定某個人是偉大的，那個人的一切都會壟罩在值得尊敬的迷霧裡。現實往往比較遜色：某個事物或事物的某個部分可能是偉大的，其他就不然。1920年代，美國記者暨評論家孟肯（H. L. Mencken）[24]在《美國信使》（*American Mercury*）雜誌上創造了「美國蠢材」（American Boob）一詞，用它來形容我們這個國家特有的庸俗主義，從那時開始，分數膨脹（grade inflation）的問題就沒離開過我們。在孟肯的定義裡，「蠢材主義」的另一面就是對所有文化展現出批發式的熱情，以免被別人當成庸俗沒教養的人。分不清好壞的混亂地獄，就此成形。

被人過度稱讚感覺很煩；有點像是拿作品給爸媽看。缺乏批判性，正是今日的藝術氛圍有點像是政治圈（我指的不是**政治藝術**）的原因之一。政治這種職業，就是一個永遠不能講真話的地方；那樣會讓旋轉木馬停下來。

很久以前我就決定，不寫那些我不在乎的東西。既然有這麼多深刻動人的藝術作品，有這麼多真材實料的藝術家正在努力工作，根本不值得花時間去找個破銅爛鐵來罵。什麼東西都有人看——**誰在乎呢？**再說啦，人永遠會犯錯。不過，對二十七歲的奧斯卡・穆里略

23 1894-1974，美國喜劇演員，雜耍、廣播、電視暨電影演員，也是小提琴演奏家。公認為20世紀美國的頂尖藝人。
24 1880-1956，美國記者、諷刺作家、文化評論家暨美式英語學者。

（Oscar Murillo）[25]，我不得不破個例。太早就被當成人肉炸彈打出來並不是他的錯，但我覺得必須要有人出來說點什麼，以免我們的感知淪落到無法挽回的現實泥沼裡。總是有些藝術家會被收藏家、策展人或記者喜歡上，這些藝術家正好適合某個其他藝術家都不感興趣的敘事，既然如此，現在幹嘛要為這類事情惱火呢？當然，他不是特例。這問題其實是和詮釋有關；這是一條斷層線，把藝術家與策展人看待世界的方式分隔在鴻溝兩邊。雖然單獨挑出穆里略有點不公平，但描述他的作品確實是說明這項區隔為何重要的最佳方式。

穆里略似乎想用他的作品對複寫與記憶以及身為局外人說點什麼，但是在我看來，要把這類作品畫得引人注目所需的能力，他幾乎都不具備。尺度、色彩、表面、影像和線條，這些是畫畫之人鑽研最深的一些元素，他對這些的掌握程度，充其量只有熟練技工的等級。他的構圖感是死板板的直線，似乎不曾發現對角線或阿拉伯花體的存在。更糟的是，他似乎無法創造出任何內在圖像的節奏感。

穆里略的畫缺乏個性。他用了大量暗色、刮擦、滴濺、塗鴉和骯髒的防水布──都是些平淡無奇的東西，都是意符。作品看起來像是藝術總監做的；明明是要營造堅毅、「真實」的模樣，給人的印象卻是膽怯懦弱。這是畫給那些沒興趣觀看的人，他們比較喜歡眼前作品的背景故事。到目前為止，這些對他都太困難，就算是再厲害的經紀人也救不了他。他對這點想必也有些了解，所以他加了一些其他效果來掩飾他的缺失。「永遠的現在」展出他的一件作品，把一堆帆布皺疊在地板上，讓觀眾可以自由移動。這是**互動**──懂嗎？記

25 1986-，哥倫比亞藝術家，現居倫敦。

247

性好的紐約現代美術館訪客可能會認出，這是艾倫·卡普羅（Allan
Kaprow）[26]早期作品變體版，卡普羅是偶發藝術（Happenings）的創
始者，他想要模擬1950年代表現主義者的脈動，於是把它們分流到一
些小遊戲裡，邀請觀眾參與，結果就是讓原本活生生的繪畫變得無聊
沉悶。套用藝評家費爾菲德·波特（Fairfield Porter）當時寫的評論：
「卡普爾運用藝術，做出陳腔濫調……如果他是想證明，有些事情因
為已經做過無法再做一次，那他真是太有說服力了。」從現在開始一
直到星期二，你可以把穆里略的罐頭花瓶踢來踢去——你不可能讓它
們復活，因為它們打從一開始就沒活過。

　　「永遠的現在」真正的新聞，真正的好新聞，是繪畫並未死
亡。想要證明繪畫已經落伍的論述，永遠是一種範疇錯誤，硬把不相
干的問題擺在一起。歷史決定論那派已經過時；繪畫卻還活得好好
的。繪畫或許無法再享有獨霸地位，但這也是有好處的：不是每個人
都能畫畫，也不是每個人都需要畫畫。雖然藝術觀眾已經走上迷途，
繪畫卻還是像生長在落葉下的松露一樣，發展出豐富而深沉的香氣，
儘管未必能討所有人歡心。畫家不用再花那麼多時間去捍衛自己的決
定，可以自由思考繪畫的可能模樣。對繪畫創作者或在繪畫裡找到人
生羅盤的人，這是一個活力充沛的時代。

26 1927-2006，美國行為藝術家、偶發藝術創始人和宣導者。1959年展出的《六幕十八項偶發
　 事件》是「偶發藝術」一詞的創始。

皮埃羅‧德拉‧法蘭契斯卡

PIERO DELLA FRANCESCA │ 1416-1492

皮埃羅‧德拉‧法蘭契斯卡死於1492年，但他的活力還留存在今日的新世界。跟米開朗基羅比起來，他的名氣較小，但影響力或許更加微妙，他讓繪畫在圖像空間的運用上出現一次大躍進。早期文藝復興的繪畫是靜態線性的，可以點出名字的聖經人物，在明顯缺乏重力感的淺平面上一字排開，這樣的畫面配置，在他手上轉變成動態的、有秩序的關係群組；這種戲劇化的人物群組，看起來很像劇場舞台設計教科書裡的插圖。

2013年，紐約弗利克博物館（Frick Museum）展出他的一組畫作，名為「皮埃羅‧德拉‧法蘭契斯卡在美國」（Piero della Francesca in America），焦點是他藝術裡的另外兩個傑出面向：色彩和素描。展出的七件作品裡，四件是來自描述聖奧古斯汀生平的祭壇畫，大多是單一人物，以紀念性姿態出現，美麗至極；令人屏息的美。不過，若想了解皮埃羅傳奇裡更為偉大的部分，也就是他的傑出構圖，恐怕是比較大的挑戰，因為他的大型繪畫，也就是有一群人物以行進方式排列的作品，全都在義大利的博物館裡，因為太過脆弱而無法搬動展出。而他的濕壁畫巨作《真十字架傳奇》（*Legends of the True Cross*），由於是畫在建築牆面上的現地

畫（in suit），根本不可能移動。《真十字架傳奇》繪製於阿雷佐（Arezzo）的聖方濟教堂裡，1466年完成，是濃縮版的基督王國圖像史。這件作品就像好萊塢史詩片一樣，裡頭充滿了熟悉的演員，從亞當、所羅門王、君士坦丁大帝到示巴女王，全都在裡頭露了臉。四個矩形大畫面以令人眩目的清晰圖像依照時間順序做了一次實物教學。繼續拿電影做類比，這些濕壁畫簡直就像是五百年前的立體聲寬銀幕電影；那兩幅大型的戰爭場景尤其如此——裡頭對空間的描繪，當代到不可思議。

　　皮埃羅雖然不是第一個使用透視法的藝術家（拔得頭籌的是誰呢？），但卻讓這項祕密武器臻於完美，為接下來數百年的西洋繪畫做了界定。沒有任何東西比消逝點（vanishing point）更能將人類在物質世界裡的地位和觀看者的位置有效呈顯出來。（如果你不相信，只要看看蒙特・海爾曼〔Mont Hellman〕[1]備受崇拜的電影《兩線柏油路》〔*Two-Lane Blacktop*〕就會知道。或是安塞姆・基佛〔Anselm Kiefer〕的任何一張畫。）皮埃羅也是一位幾何學家，瓦薩利（Vasari）在《藝苑名人傳》（*Lives of the Most Excellent Painters, Sculptors, and Architects*）裡，把皮埃羅有關透視法的論文當成一大重點，由此可證，皮埃羅成為構圖天才確實是很合理的事，因為說到底，構圖探討的就是部分與整體之間的關係。他讓畫中的一大群人物順著像是由數學決定的座標移動，但卻絲毫沒有死板僵硬的感覺。皮埃羅就像舞台設計界的伊力・卡山（Elia Kazan）[2]，編

1　1932-，美國電影導演，代表作除了1971年的公路電影《兩線柏油路》外，還有《無果之路》等。

2　1909-2003，美國好萊塢名導演，代表作有《慾望街車》、《岸上風雲》等。他於美國1950年代的白色恐怖時期，向政府出賣藝術圈內的共產黨員名單而備受爭議。

排主角之間的關係，讓觀眾理解和洞察其中的真義。畫面裡擠滿嘶吼的戰士、昂揚的馬匹、飄動的旗幟、疾行的雲朵和穿刺的長毛，這些元素在畫面裡同時呈現，加上人物瞬間被捕捉到的運動感，給人一種緊張刺激、眼花撩亂的感覺，彷彿有隻看不見的手，暫時把天文鐘停住似的。

在十五世紀末受封為「繪畫之王」的皮埃羅，多少受到後人的忽視，直到二十世紀才有了改觀，因為他畫作裡那種純正的清晰與均衡，正好符合現代主義對於嚴謹構圖的渴望。各形各色的畫家，包括保羅・凱德馬斯（Paul Cadmus）[3]、法蘭西斯柯・克萊蒙特（Francesco Clemente）和布萊斯・馬登（Brice Marden），都受到他的影響，而折衷派的非現代主義者巴爾蒂斯（Balthus），也在臨摹皮埃羅的學徒期間，發展出在妙齡女孩身上注入一種至福狂亂的模樣。他的影響力不只局限於繪畫；麥可・葛雷夫斯（Michael Graves）[4]和阿多・羅西（Aldo Rossi）[5]等後現代主義建築師，他們的古典主義重力感，也受到皮埃羅圖像結構的增強（他畫中那些帶有角樓雉堞和方形窗戶的高塔，大受後現代群眾歡迎），而法國導演羅伯・布列松（Robert Bresson）[6]，更是根據皮埃羅的全景濕壁畫，打造《聖女貞德的審判》（*The Trial of Joan of Arc*）裡的戰爭

3　1904-1999，美國畫家，作品常帶有諷刺意味，代表作《戰艦歸來》描繪喝醉的水手們在街頭左擁右抱，被認為對美國海軍帶有不敬意味。

4　1934-2015，美國建築師，代表作有波特蘭市政廳。除了建築，也涉略家具、餐具設計領域，會發出鳥鳴的9093 kettle水壺即為代表作。

5　1931-1997，義大利建築師，並在其他領域如理論、繪畫和物品設計中均獲得世界認可，1990年獲得建築界最高榮譽普立茲克獎。

6　1901-1999，法國電影導演，本為畫家，1933年轉入電影界。秉持用電影將音樂和繪畫融為一體的美學理念，而不光是戲劇和攝影。代表作為《扒手》等。

場景。

　　他的單人肖像畫把飽和的高彩度色調和灰暗色調擺在一起，創造出珠寶般的光澤。皮埃羅的頭像最初是一些幾何形式；就像早期教人素描的書籍那樣，把五官畫在一個塊體或球體上。他的人物有一種寧靜感，甚至甜蜜感，一種內在特質從早期西耶納派繪畫（Sienese painting）面具似的僵硬感中掙脫出來。但素描只是故事的一部分；皮埃羅最關心的，是如何把形式區分成明暗兩個部分。這種做法讓他的素描具有充滿表現力的重量感。在某些畫作裡，他的帳幔看起來很像希臘雕刻，或是巴洛克雕刻家貝尼尼（Bernini）[7]的陶瓦模型；聖徒們的翻飛長袍幾乎像是鑿出來的——邊線有著令人滿意的厚度。

　　為什麼一位新世界發現之前的藝術家作品，能對當代這麼多藝術家發揮作用，而且是脾性與風格截然不同的藝術家？少了皮埃羅的量體感做為羅盤，偉大的加斯頓恐怕走不了這麼遠。其中的關聯為何？現代主義一直從許多不同甚至彼此衝突的信仰裡得到力量，但其中最持久也最廣為分享的，是他們堅信，剔除不必要的藝術技巧才是深入情感之道；少不僅是多，少更是真誠。在這方面，皮埃羅到的最早，也做得最好。但還有另一點，乍看之下也許是矛盾的：皮埃羅是憑著他的風格登上王座——憑著他筆下人物的安然、甜美、輕快和流動的特質。一方面是形式的真誠堅實，另一方面是輕盈無重的花體裝飾。皮埃羅的希臘化傾向、對於重力感的呈現，

7　1598-1680，巴洛克時期最重要的義大利藝術家，作品以雕刻為主，同時也是建築師、畫家、製圖家、舞台設計師、煙火設計師，甚至也是劇作家。至今羅馬街頭上仍存有許多他的雕塑作品。

加上他對明暗的關注，近乎弔詭地讓他的作品宛如活在當下。光線和空氣似乎在其中穿流。

PART IV

教學與論戰

Pedagogy and Polemics

1980年代，到底好在哪？

The '80s—What Were They Good For?

A Lecture Delivered at
the Milwaukee Museum of Art

密爾瓦基美術館講座

　　我差不多七、八歲的時候，有個電視節目叫做《信不信由你！》（*Ripley's Believe It or Not!*）。其中有一集我印象特別深刻，內容是有個傢伙說他把自己的車子吃掉了。他花了四年時間，方法是把車子剁成碎片，每天吃掉一小塊，這個傢伙想辦法把整輛車都吃進肚子，包括方向盤、鉻鋼、輪胎，全部。他根本不知道自己正在創造藝術。

　　這就是今天的情況。當代藝術可分成兩大陣營。其中一邊存在連綿好幾百年不曾間斷的作品，我稱為**圖像性**（pictorial）藝術；另一邊的數量正在增加，在態度上比較是**展演性的**（presentational），也就是說，因為意圖和傳遞系統或藝術脈絡而顯得特別的藝術。在這兩種世界觀裡，一種把藝術界定為自我表現，另一種則主要是把藝術解讀為一組文化符號。這聽起來有點像

是杜象對於視網膜和大腦的老派分法，但是這個天平的傾斜程度，是六十年前的杜象很難想像的。在二十世紀的最後幾十年，因為強調理論而讓藝術的一條基本誡規失去功效，或說受到嚴重侵蝕，那就是以往所謂的臨在（presence），或**靈光**（aura）。說得直白一點，一件藝術作品之所以能散發靈光，是因為藝術家把能量轉移到作品上，一種美學版的熱力學原則。今天，很少人會去捍衛這種說法。問題是，我們有什麼東西可以替代呢？

最近，我去蘇黎世造訪友人布魯諾‧畢曉夫伯格（Bruno Bischofberger）的宅邸，他是位大收藏家，也是挪用派藝術家麥克‧畢德羅（Mike Bidlo）[1]的經紀人。在布魯諾的客廳，有一扇窗戶面對蘇黎世湖的景色，窗戶旁邊擺了畢德羅模仿杜象的腳踏車輪。你知道嘛，就是那個上下顛倒安裝在一張簡單木凳上的車輪。杜象的原作本來就是用可以買到的商業品組裝而成，畢德羅仿製的腳踏車輪雖然和原作一模一樣，但卻缺乏「臨在」；事實上，它就跟釘死的門釘一樣死。**奇怪**──為什麼會這樣？它明明就是**一模一樣的摹製品啊**！我們站在布魯諾的客廳，看著畢德羅的這件雕刻時，布魯諾的太太幼幼（Yoyo）提出一項精闢觀察：「藝術家的作品有的有臨在感，有的沒臨在感，雖然任何東西都**可以有**臨在感，但沒有任何東西**必然會**有臨在感。」這聽起來好像魔法，但是看著杜象的腳踏車輪原作──在這個案例裡，原作是個有趣的字眼──你會感到滿足。它有一種靈光。但這個摹製品就不然。單用脈絡，以及隨之而來的預期，真的足以解釋其中的差異嗎？

1 1953-，美國觀念藝術家，以原樣重製藝術大師的作品聞名，最經典的代表作是重製安迪‧沃荷的「工廠」。

　　老派觀點和後來追隨杜象的許多徒子徒孫的觀點，兩者的差異不只是表現的藝術和抽離的藝術，或是暖藝術和酷藝術之間的分別；酷藝術也可能是極為圖像式的，而許多藝術，也許該說我們記得的大多數藝術，都會設法讓自己同時具有圖像性**和**展演性。就跟生命中的許多事物一樣，這是把重點放在哪裡的問題，換句話說，是一種感性問題。藝術經常是想法的產物；關於空間和物質性；文化史和認同；時間和敘事；再現風格和影像本質等等。在我們今天依然會談論的藝術裡，這些想法都是由**形式**來體現。當然，在藝術裡沒有什麼東西是非此即彼；甚至連這個說法本身都可以是矛盾的。大多數的圖像性藝術也都包含某種展演性的成分。展演性會以某種方式**包含在裡頭**。成熟洗練的繪畫都是具有自覺的，它們會表現**自我**。事實上，我會說，藝術就是要在兩者之間取得平衡；彼此牽制。

　　然而，自從1968年杜象去世隨之被奉為聖人之後，展演性的藝術開始暴增；開始取得上風。隨著當代藝術的觀眾逐漸增長，受過大學教育的藝術家快速膨脹，以傳輸系統（delivery system）本身做為努力目標的藝術，開始蓋過傳輸內容的風采。這種藝術走向之所以繁榮興盛，原因很多，其中最重要的，是跟簡單的人口統計學有關：去唸藝術學校和參與策展工作的年輕人大幅增加。另一個原因也是受到人口統計學影響，那就是國際藝術博覽會和雙年展的旅遊模式興起——藝評家彼得・施捷爾達（Peter Schjeldahl）[2]把這稱為「節慶主義」（festivalism）。藝術的脈絡確實在某種程度上形塑了

2　1942-，美國藝評、詩人暨教育家。

它的產物。

　　我們也看到有種藝術大量繁殖，該種藝術的功能就是用來傳輸某種具體清晰的內容。你們聽過那個笑話，有人問畫家他的作品有什麼意含時，畫家回答：「如果我想傳送訊息，我會打電話給西聯電報（Western Union）。」在1930年代的社會寫實主義繪畫裡，我們對作品的評斷，是根據它對階級衝突發表了什麼樣的看法。今天的視覺元素已經改變，但我們還是習慣用作品承載了哪些訊息做為評判標準。

　　坦白說，展演式藝術的大量增生讓我的心情隨之下沉。我們不願面對的真相是：展演藝術比創作藝術容易。挑選藝術比創新藝術容易。這麼說可能會把你們搞糊塗，因為二十世紀最偉大的幾個圖像創新者，例如安迪・沃荷等，**看起來**除了挑選之外什麼也沒做——但這是錯覺，借用美容業的說法，你在化妝椅上畫了半天，就是為了化出看似沒化的自然妝容。想做出真正能吸引目光的東西，特別是要讓人重複觀看的東西，需要用獨一無二的充沛活力把知識、視覺和文化的面向整合起來。迴避這項整合工作的藝術，不太可能長久吸引人們的關注，原因很簡單，因為它下的賭注比較少。當你心存僥倖，不敢繃到極限，情感的力道就會減弱。久而之，這樣生產出來的作品就會有點評論的味道。

　　有時我覺得，我們並不知道我們想要哪種藝術家，而你們會問：「我們為什麼要想？」永遠都有那種藝術家，把自己展演成我們這個文化時刻的化身，彷彿那就是他的工作內容。對某些人而言，這的確是。今日，大多數的展演模式都進一步演化成圖符奇觀（iconic spectacle），非但不否認藝術靈光的存在，甚至還把靈光

閃閃的概念轉化成可以把某樣東西搬上舞台供人拍照。也許它本身就是一種新形式，一種藝術，它的圖像價值就是要被人理解，也許**只能**在雜誌或螢幕這類框架下被理解。我指的並不是普受推崇的辛蒂·雪曼（Cindy Sherman）[3]的編導式攝影（staged photography）。我指的是更受限於社交和編輯傳輸系統的圖像運用。我發現，現在的藝術系學生不願在藝術與廣告之間做出任何區分。可能有點以偏概全，但這的確是個明顯的轉變。今天的藝術系學生分不太出兩者的差別，也不認為有必要去區別。也許這只是一種不一樣的靈光。例如義大利裝置藝術家莫里奇歐·卡特蘭（Maurizio Cattelan）在西西里島巴勒摩（Palermo）的山丘上重新翻製了好萊塢的標誌；《藝術論壇》（*Artforum*）上的那張照片讓我們發笑；我們可以領會那種複雜多層的厚顏無恥。但有多少人真的覺得有必要跑去西西里看它呢？

從不逃避戰鬥也不怕說刻薄話的法蘭克·史帖拉（Frank Stella）說：

因為讀了杜象，過去二十五年來，如實主義的藝術（literalist，即低限主義）透過展演行為來界定自己。藝術家試圖小題大作，歌頌自己有能力從日常生活中挑出一些物件和活動，把它們擺放到不同的脈絡裡，也就是美術館或藝廊的脈絡。如實主義認定，展演的藝術和創造的藝術可以平起平坐，藉此對繪畫提出挑戰，但我們必須認知到它的輕率不認真。我很想把這種如實主義的變種打發走，

3　1954-，美國知名女攝影師、藝術家暨電影導演，以自己出演主角的編導式攝影作品聞名。

但它已經變成藝評家的新寵兒，因為藝評家一眼就可以認出來。也就是說，藝評家很快就發現，他們可以輕輕鬆鬆處理這種藝術，因為那種藝術很積極地想用打字技巧來界定自己。

　　1980年代，紐約藝術市場繁榮了一段時間，吸引了主流媒體的注意。當時，藝術圈已經有一陣子沒被當成有趣的話題，枯燥的觀念藝術讓人覺得自己是個笨蛋，而現在，終於有些東西可以妝點了。八卦很有娛樂價值，有些人的個性也很鮮明。與1980和1990年代藝術有關的話題，多半都是把藝術圈當成某個社交系統來閒聊，這雖然也有點趣味，但藝術圈不等於藝術，也不像藝術本身那麼有趣。當時的藝術市場在一段長到被視為常態的寂靜期之後，出現過短暫的茁壯，等到情況轉壞時，有些人不願把眼光放遠，反而開始大發牢騷。他們不再關注作品。我記得在1990年代初，有個《北歐藝術評論》（*Nordic Art Review*）曾對我提出一個非常直白的問題：「1980年代；到底好在哪？」

　　至少從文藝復興開始，藝術圈一直住滿了怪人和一些奇異甚至令人害怕的個人習慣——例如，據說義大利矯飾主義畫家羅索（Il Rosso）[4]跟一隻人猿住在一起，把牠當成家人。卡爾文·湯姆金斯（Calvin Tomkins）[5]在他的杜象傳記裡，也舉了一些比較近期的案例，他把紐約1920年代末杜象圈子裡一個比較外圍的藝術家形容成「神經不正常」，她是一位原型行為藝術家，習慣把活鳥別在

4　1495-1540，原名喬凡尼·巴蒂斯諾·迪雅可波（Giovanni Battista di Jacopo），義大利畫家。
5　1925-，《紐約客》雜誌的專欄作家暨藝評。著作有《馬歇爾·杜象的世界》、《商人與收藏：大都會藝術博物館創建記》等。

裙子上，沿著第五大道閒逛。我不覺得，我們希望藝術以其他模樣
出現。就像我前面說過的，也許我們根本不知道我們想要哪種藝術
家。藝術作品取得意義的途徑之一，是當它的形式和圖像模式能與
大環境的關注系統產生共鳴。另一種途徑，是當藝術家的傳奇性格
發揮相同的作用。當某樣東西被認為過時，真正的意思是，編碼在
那些樣式裡的藝術家形象不合時宜。裙擺不是太長，就是太短。

　　流行變來變去。藝術圈令人沮喪的一點是，它願意容忍人身攻
擊，假裝是在捍衛某種價值。對1980年代藝術的批判，大多都是赤
裸裸的菁英主義。人們不喜歡某幅畫，是因為不喜歡畫畫的人。藝
評家羅伯‧修斯（Robert Hughes）[6]對1980年代藝術的惡意攻擊，還
包括對收藏家的蔑視，而那句自鳴意滿到處亂噴的「為新貴打造的
新藝術」，說得好像法爾內塞（Farnese）[7]或波各塞（Borghese）[8]家
族在他們那個時代有什麼不同似的。今天，我們可以看出，修斯那
些修辭的本質就是討人厭的勢利眼。

　　不過，讓我們回到再現的問題。一件作品複製得好不好，對
它的普及度有很大的影響力，這種情形已經維持了一段時間，至少
從畢卡索開始；例如1960年代以來最受好評的藝術家，他們的複製
品看起來都很棒。這並不表示，那些作品沒有同樣強大的實體臨在
感，而是說，**大多數**民眾主要還是透過複製品來熟悉藝術品；有幸
能親炙畫作的人畢竟是少數，而那些奢侈到可以和畫作一起生活的

6　1938-2012，澳洲裔藝評家，曾被《紐約時報》譽為「最著名的藝評家」。著作有《絕對批
　　評：關於藝術和藝術家的評論》、《我不知道的那些事情》等。

7　義大利文藝復興時期極具影響力的家族。重要人物有教宗保祿三世。

8　義大利文藝復興時期另一極具影響力的家族。重要人物有教宗保祿五世。羅馬的波各塞美術
　　館曾為波各塞家族的宅邸。

人，更是有如鳳毛麟角。不過這種情形和我接下來要說的並不相同：有些具體存在於三度空間裡的藝術，出現在雜誌裡的模樣似乎比在實體更吸引人。兩者到底差在哪裡？把藝術當成一種奇觀是來自不同脈動，特別是藝術總監（art director，藝術指導）的脈動，可說是觀念藝術的遺澤和圖像反諷的融合。藝術指導是一門指導關注力的科學，但往往是騙人的；那個地方往往會讓人以為你比真實的你更聰明或更有吸引力。藝術指導的大獲全勝，讓藝術界越來越受到它的束縛，讓藝術淪為替反諷服務，替反諷式的**形式**展演服務，兩者的差別就在於藝術的**訊息**。就像我先前指出的，現在藝術學校裡的孩子根本不在乎廣告和藝術的差別。你也許會問，他們為什麼該在乎？特別是其他人都不在乎的話。

在1970年代初加州藝術學院的承平時期，當時學校還很有錢，學生可以申請補助金，進行專案計畫。有次我擔任評審，負責挑選優勝者。有個傢伙申請三千美元，在當時這是很大一筆錢，他計畫把一部電視和一台發電機搬到遙遠的山頂上，在那裡看完影集《豪門新人類》（*The Beverly Hillbillies*）的重播，然後用一把十二口徑的散彈槍把電視螢幕轟掉。我們給了他三百美元，並建議他在洛杉磯下城找間最糟糕的廉價旅館住進去，用BB槍射電視螢幕就好。有些時候，少就是多。自從那個純真時代結束之後，世事經歷了天翻地覆的改變，博物館現在會定期付錢給藝術家，讓他們飛到世界各地創作作品，然後拍下照片，透過藝術刊物和社交媒體散播出去。就像俗話說的，如果你能拿到那真是好差事，而留給我們的，就只有雜誌上的一張照片。

開學日致詞

A Talk for the First Day of Class

　　藝術學校。我們一直都在這裡，以這種或那種方式。我們還在**繼續前進**。問題依舊：藝術無言，但我們想說。如何以有用的方式談論藝術，一種和觀看者與藝術都有關的方式。藝術可以從不同的角度趨近：行動理論、詩學、自然、心理學，對這場談話都能有所貢獻。當一件藝術作品從個人才華、形式決定和文化脈絡的交錯中浮現時，會如何觸動我們的情感，我認為，談論藝術就是要把這種觸動描述出來。而且要輕輕緩緩地進行。這一章，是我和教學分分合合的結果。是這些年來我可能跟學生說過，或但願我曾經說過的一些事。還有別人跟我說過的一些事。

　　在本書收錄的文章裡，有幾篇曾引用或參考已故友人喬治・卓爾（George Trow）的作品，一位自成一格的反骨作家和論戰大將。我有一封喬治寫給蒂娜・布朗（Tina Brown）的信件草稿，當時她是《紐約客》的編輯。那是一封辭職信，喬治在《紐約客》當了將近三十年的特約撰稿人。信件一開頭是令人難忘的：「蒂娜，蒂娜，蒂娜──時代精神全都錯了」，接著是某種迷你版的卓爾入門書。總之，喬治的主題之一，是如何面對新文化的無政府主義，繼續培養一種好奇感。他所屬的階級與文化，曾經享受過好幾十年的

主導優勢。事實上，他是處於這個文化的尾聲，遇見並慶賀它的消
亡。問題是，你要拿什麼替代它？「現代藝術……證明，生活在一
個舊日主導儀式死亡的世界裡有多痛苦。」卓爾繼續提到，我們需
要的是一套新的主導儀式，「一種新的統治方式，美學上的」。我
們可以秉持喬治的精神，採用以下練習讓這顆球繼續滾動，發揮想
像力，找出新的方法來描繪那些塑造我們視覺經驗的力量。

可以把這當成開學日演講，當成學習的基本原則。把後面的練
習當成課堂作業，或是提升美學好奇心的派對遊戲。

1.得失阻礙前進

羅伯・勞森伯格（Robert Rauschenberg）有次告訴我，他可以
用兩條鉛筆線修改任何繪畫。以他而言，這大概是真的。當然，修
改別人的作品比修改自己的容易。就算是羅伯，也不總是能修好自
己的東西。下面這點不太容易，但我還是要請你們想像一下，你們
就是那個別人；也就是說，用一種抽離的角度看待自己的作品，想
像一下，在一個與你感性不同的人眼中，你的作品會是什麼模樣。
然後問自己一個非常簡單的問題：如果偶然看到這件作品你有什
麼感覺？順便再問一個引申問題：當我看著這件作品時，我是不
是覺得這位藝術家已經施展了全力？如果答案是否定的，或不太確
定──那你是否能想像出，可以把那兩條鉛筆線（不管那對你意味
著什麼）用哪種對的方式畫在對的地方，讓作品變得更好？有些時
候，只要做對一件很簡單的事，就能帶入新的節奏，以恰如所需的
方式匯聚觀看者的注意力。藝術作品常常就是少了某樣東西，特別

是在學校裡創作的——總是有某種欠缺，而藝術家企圖用一廂情願的方式去遮掩。這種一廂情願和曖昧的力量有關，希望藝術作品做到某件事，但又不想做得太完全，以免變成錯的。一廂情願的力量很強大；它會讓我們看不到真實存在的東西。或者，它能讓我們愛上自己的意圖，或自己的線條、形狀、色彩和影像，覺得我們有東西要保護。但你也可以換個角度思考：我們有什麼可失去？

2.意圖確實重要，但只有幾分

想像一下你作品的理想版本。這或許可暴露出你和理想之間的落差有多大。別浪費時間去捍衛那些不是最後定稿的東西。你甚至會逐漸理解到，你想要表達的那樣東西，根本就不具說服力。把那些沒用的東西放走，有時會讓人鬆一口氣。「比較」是一種速成教學法。把你的作品和另一個類似的東西擺在一起，在最好的光線下做比較。問你自己：這就是我要說的東西嗎？原創性往往存在於熟悉感的另一面。想法雖然可驅動作品，但是構成藝術想法的東西，可能不像乍看之下那麼簡單。我們所謂的才華，只有一部分擁有對的想法。事實上，想法不太是問題——我們有很多想法。找到適當的形式才是困難所在。必須找出一種富有彈性的做法，讓才華、想法和形式攜手合作，彼此激活，才能讓意想不到甚至頑強難纏的作品浮現出來。

3.信任我們的做法

我發現，把半信半疑的東西放走，總是會讓我鬆一口氣。

讓我覺得更輕鬆，更愉快。因此，如果某樣東西不夠好，我不會跟你們說它很棒。不管是不是有點殘酷，誠實也是這裡的社會契約，是某種既定的基本概念。藝術不是格鬥；我們不信奉乘人之危、趁勝追擊那套。有些意見可能會偏離靶心，也可能讓你一頭霧水。當然，我們也可能弄錯。不過，光用「你不懂」來回答批評是不夠的。雖然不太可能，但就算你是對的，你也要有本事清楚指出你的重點是怎麼被漏掉的；唯有如此，才能證明你的確一開始就有抓到重點。當你必須提出解釋的時候，很多重點都會消失無蹤。

4.我們都是職業級的

如果我們都有共識，同意我們為什麼在這裡，那麼我要談論的東西，也就是極度的誠實和前瞻性，才能發揮最大功效。我的假設是，你們正在追尋從業藝術家（working artist）的生涯。我指的當然不是你們都會變成在高檔藝廊展出作品的藝術家──我知道你們當中有許多人對這條路不感興趣，你們對於自己的生涯形式有很不一樣的想法，但經濟問題不是重點。使用「從業藝術家」一詞，指的是把創作藝術和參與藝術對話當成主要身分的人，而不是為了讓生活更多采多姿而去做東西的人。如果你是以藝術旅人的身分來這裡，那也OK；把有用的東西拿去，其他的就別理會。但如果你來這裡是因為你沒辦法不做藝術，或是你無法想像你的人生失去創作，失去用你的能力為想像賦予形式，失去那種賦權的、自由墜落的、有點可怕的和近乎非法的興奮，如果你是這樣看待自己，那麼我們

在這裡談論的內容，可能會讓你比較容易跨越發展過程中的一些障礙。除了極少數的情況，那些障礙還是得克服；我們只能想辦法讓障礙快一點克服，少一點瘀青。至於該怎麼做，有一部分就是要仔細分辨哪些是障礙哪些不是。

當我們碰到負評時，本能會傾向拒絕。試圖防衛。我們往往認為，批評不是全對就是全錯；只是那個人跟你的作品合拍或不合拍。但我要說，這其實是程度的問題。批評之所以刺人，是因為它有某種程度的真實性。就算是帶有偏見、故意裝傻或沒有觀察力（這類評論總是不缺）的評論，也能帶來得到重視的興奮感，終究還是有建設性的。就算評論是錯的，也不要太快反擊，要先看看丟過來的雪球裡有沒有什麼可用的東西。

5.什麼是美學價值？

我們往往會認為，美學價值獨立於其他所有價值，但我覺得事實剛好相反。在人身上，有哪些價值是我們珍視的？想像力、人性、機智、迷人、歡樂、轉化苦痛、聰明通達、身體力行、謙卑、領袖魅力、大膽、有智慧？隨便選一個——它很可能就是一種美學宣言。「藝術作品並不是得到神諭突然湧現的，而是為了產生某種效果刻意建構出來的。」我們是不是同意，為了推動我們的工作，這是一個有用的想法？如果你們知道，這句話是1931年美國評論家艾德蒙・威爾森（Edmund Wilson）用來形容詩人艾略特（T. S. Eliot）的，你們會有點驚訝嗎？

6.就算畢業這個過程也沒結束，因為我們永遠不會畢業

　　最近，我看到我1977年的早期作品掛在休士頓曼尼爾美術館（Menil Collection）的儲藏架上。旁邊正好是一幅沃荷的畫——沒什麼特別，不是極盛時期的安迪，但無論如何是一件沃荷作品。我想，那是他閃亮亮的鞋畫之一。很平淡的圖像，但顏色很棒。是他比較不費力的重複作品之一。相較之下，我的畫，我在三十五年前以瘋狂靈感和徹底原創創作出來的東西，現在看起來，就是一張中等大小、用灰綠色描畫的宿醉。沒活力、沒熱情、沒果斷力——簡單說，就是充滿了一廂情願。跟擺在我旁邊的安迪相比，我的畫貧乏到讓我大吃一驚。我已經三十幾年沒看過這張畫了，但是在我心目中，我一直以為它是一張放肆、大膽的小畫。我根本不記得它竟然這樣虛弱。我帶著沮喪的心情離開。然後，我有了某種自我安慰的想法：我二十幾歲的時候，可沒有大導演艾米爾・安東尼奧（Emile Antonio）或美術館館長亨利・加薩勒（Henry Geldzahler）這類人物在畫室裡指導我。艾米爾・安東尼奧或大家口中的狄（Dee），我是在他比較晚年的時候才認識他，至於亨利，我跟他很熟，也很愛他，就是這兩位人物，曾在關鍵時刻告訴安迪該畫什麼。這事千真萬確。安迪給他們看一些不同作品，有些有滴濺的痕跡，有些很乾淨，然後他們說：「做這個，這個很棒；那個沒什麼。扔了它。」並不是說安迪沒辦法自己找出答案，但狄和亨利很可能幫他節省了好幾年掙扎猶豫的時間。而我，就跟大多數的年輕藝術家一樣，沒人告訴我我的作品有多遲疑，多猶豫。真希望有人曾經跟我說：「你到底在怕什麼？！」這個圈子有個不成文規定，

就是不要跟其他藝術家說該做什麼，因為這會干擾他們的獨特性。雖然壞編輯可能有害，但沒編輯更可能會浪費你的寶貴時間，有時會浪費好幾年。讓我們試著當彼此的狄和亨利。

練習

對藝術作品的真實模樣了解越深，我們就能逐漸看出風格、個性和時間的交會點。這些練習和派對遊戲很像，可以在長途開車的路途中進行，也可以和朋友一起在酒吧裡玩。這些練習的目的，只是要鼓勵你用非字面、非線性的方式思考。把你認為你知道的歷史運動或世代傾向或意義或任何類型的概論忘掉。只要問你自己：這件作品給我什麼感覺？我對它有什麼想法？

1.辦場展覽

想像你是一家藏品無限的博物館策展人，可以辦一場不受任何邏輯束縛的展覽。可以把任何東西掛在一起。就像有點八股的說法，唯一的限制就是你的想像力。

以二到四個藝術家為一組，列出十組或十組以上的清單，每一組的作品都要能闡明某個不太明顯的特質。比方說，可分組強調語彙、色調、尺度或材料的一致性——或不一致性。有些選擇單純只是覺得把什麼和什麼擺在一起看起來不錯，但這種做法會反過來凸顯出彼此的共同感性。有些群組則會暴露出一個特定問題，或是感性上的矛盾。

我以二十世紀美國藝術為範圍，做了一些範例。當然，為了準確比較，同時讓展覽可以真正呈現在你的腦海裡，必須指出具體的作

271

品，下面這些名單只是一個開頭。留意每個群組如何產生不同的振動。把個別藝術家想像成音符，三人組或四人組就像是音樂的和弦。

　　進階版的遊戲可以和其他人一起玩，玩起來也更有趣，以一位藝術家做為常數，然後變換其他「隊友」，採循環賽方式，每三到四輪就換一批新名字。以下的前幾組，就是進階版的示範。

亞伯特・萊德（Albert Pinkham Ryder），馬斯登・哈特利（Marsden Hartley），克里福德・史提爾（Clyfford Still）

馬斯登・哈特利，理查・塞拉（Richard Serra），麥倫・史陶特（Myron Stout）

麥倫・史陶特，羅伯・戈柏（Robert Gober），琪琪・史密斯（Kiki Smith）

琪琪・史密斯，芙蘿琳・史特泰馬（Florine Stettheimer），安迪・沃荷（早期）

羅伯・戈柏，伊娃・黑塞（Eva Hesse），賈斯培・瓊斯（Jasper Johns）

賈斯培・瓊斯，李察・阿維頓（Richard Avedon），喬治亞・歐姬芙（Georgia O'Keeffe）

李察・阿維頓，傑克森・帕洛克（Jackson Pallock），亞歷克斯・卡茨（Alex Katz）

法蘭克・史帖拉（Frank Stella），賈許・史密斯（Josh Smith），魯卡斯・薩馬拉斯（Lucas Samaras）

賈許・史密斯，馬修・巴尼（Matthew Barney），卡洛・丹恩（Carroll Dunham）

卡洛・丹恩，查爾斯・伯區菲德（Charles Burchfield），瑪雅・黛倫（Maya Deren）

瑪雅・黛倫，凱瑟琳・沙利文（Catherine Sullivan），納利・沃德（Nari Ward）

查爾斯・伯區菲德，泰瑞・溫特斯（Terry Winters），李・邦特古（Lee Bontecou）

泰瑞・溫特斯，卡拉・沃克（Kara Walker），菲利浦・塔菲（Philip Taaffe）

卡拉・沃克，李・邦特古，查爾斯・伯區菲德

沃特・昆恩（Walt Kuhn），李察・普林斯（Richard Prince），羅伯・勞森伯格

李察・普林斯，魏斯特曼（H. C. Westermann），索爾・斯坦伯格（Saul Steinberg）

索爾・斯坦伯格，李察・普林斯，約翰・巴德薩利（John Baldessari）

約翰・巴德薩利，保羅・奧特布里奇（Paul Outerbridge），路易斯・艾胥米爾斯（Louis Eilshemius），克雷格・考夫曼（Craig Kaufman）

馬修・巴尼，魯卡斯・薩馬拉斯，維吉（Weegee）

維吉，卡洛・丹恩，愛麗絲・妮爾（Alice Neel），愛咪・席爾曼（Amy Silman）

2.打造自己的比喻

安尼施・卡普爾（Anish Kapoor）在芝加哥千禧公園裝置的大

巨豆雕刻說：「等一下會有冰淇淋。」

挑選十件藝術品，為每件作品造句，開頭是：「這件作品說……」別只用食物做比喻。

3.製作世系表

挑選一位藝術家，以他為中心建立一個想像的世系表。把所有你能想像到的風格交集全部列出來。重點是要跳脫明顯可見的部分，超越世代和國族疆界，材料甚至哲學的認同。每個比較都會創造出不同的暈影，帶出那位藝術家的不同面向。有些顯然是他的先驅；有些會是第二代或第三代；還有一些則只是短暫交錯的影子。請為你的選擇做出解釋。範例：

傑夫・昆斯。世系表：沃荷，達利，李奇登斯坦，魏斯特曼、艾胥米爾斯，庫爾貝（Courbet），查爾斯・雷（Charles Ray），杜安・韓森（Duane Hanson），大青蛙布偶（the Muppets），拉瑞・弗萊恩特（Larry Flint），杜象，琳達・賓格勒斯（Lynda Benglis），沃特・昆恩，埃及神廟雕刻，雷・強森（Ray Johnson），瑪斯特和強生（Masters and Johnson），豪生酒店（Howard Johnson's），以及嬌生公司（Johnson & Johnson）。

4. 比較和對比

拿兩件風格類似但強度不同的藝術品做比較——有些事情在電話上說起來可能差不多，但其實南轅北轍。不要先假定兩者有先驗的質性差別——把那當成結論。範例：

莫利斯・路易斯（Morris Louis）和保羅・詹金斯（Paul Jenkins）：兩位藝術家的顏料都是用倒的。路易斯利用重力和機運創造結構，詹金斯⋯⋯

立體派的畢卡索和尚・麥金格（Jean Metzinger）

皮埃羅・德拉・法蘭契斯卡（Piero della Francesca）和巴爾蒂斯（Balthus）

5.明喻——作品像什麼？

用「這件作品讓我想起⋯⋯」為開頭，描述一件藝術品。後半句必須和生活裡的不同部分有關，而不是你正在描述的作品——也就是說，不能和另一件藝術品做比較。範例：

韋德・蓋頓（Wade Guyton）的畫讓我想起世事安然、歲月靜好的感覺，就像在一家上好的貴族學院風服飾店購買無懈可擊、貨真價實的樂福鞋。

6.與文學類比

拿一位視覺藝術家和文學家做比較。範例：

蘿絲瑪麗・特洛柯爾（Rosemarie Trockel）=愛蜜莉・荻瑾蓀（Emily Dickinson）

賈斯培・瓊斯＝哈特・克萊恩（Hart Crane）

安端・華鐸（Antoine Watteau）=西碧兒・貝孚（Sybille Bedford）

魯卡斯・薩馬拉斯=保羅・柏爾斯（Paul Bowles）

理查・塞拉=狄奧多・德萊賽（Theodore Dreiser）

7.把自己的作品放進脈絡裡

阿姆斯特丹市立美術館前館長魯迪・福克斯（Rudi Fuchs）曾經有個展覽構想：把克里福德・史提爾（Clyfford Still）、法蘭克・史帖拉和我一起展出。想出五組藝術家，每組三個人，都一組都包含你自己。這個練習可能會透露出連你自己都很驚訝的作品面向。

8.作品最適合擺在哪裡？

想像一下，某件藝術品放在哪裡最適合，最舒服，這項練習可以讓我們對作品的價值有個不錯的概念。作品屬於哪裡？它的原鄉是什麼？是鄉野或都會，上城或下城，拉起紅絨圍繩的專屬展場或公共廣場？列出十件不同風格的作品，想像每件作品最理想的觀看場所。範例：

翠西・艾敏（Tracey Emin）的霓虹雕塑——高檔餐廳
安塞姆・基佛（Anselm Kiefer）——改革派猶太會堂

9.辯論

這個練習需要兩個玩家，一個扮演「正」方，另一個扮演反方。根據羅伯特議事規則（Robert's Rules of Order），管它是什麼，玩家可用十五分鐘辯論下面清單裡的一個主題。由班上的其他同學或派對裡的其他人投票選出贏家。

好藝術必須有神話學的面向。

好藝術應該表明自己對優勢文化的反對立場。

攝影被高估了。

觀念藝術讓繪畫變得不必要。

最好的藝術是以最多人為訴求。

機器複製摧毀了藝術品獨一無二的靈光。

好藝術應該為認同政治賦予特權——例如種族、階級、性別。

好藝術應超越認同政治。

10.打造自己的金句

針對下面六個提示做出你們的精闢觀察或陳述。我會提供一些範例。等你們熟能生巧之後，可以自己挑選主題，打造自己的金句。這個練習可以小組一起做。

關於爛畫：巴提斯・薛侯（Patrice Chéreau）電影《親密關係》（Intimacy）裡的女主角說：「我沒才華也不會死。」

關於攝影：丹恩有次跟我說：「喔，你就是那個讓攝影進來的傢伙。」

關於愛慾：菲利普・強生（Philip Johnson）說過一句妙語：「感覺到輕微的勃起也是觀看的一部分。」

關於無聊：當你對某件事不能說真話時，就會變得無聊。

關於成功：有句老掉牙的話是這麼說的：千萬別跟成功爭辯——藝術剛好相反。你可以也應該多多跟藝術爭辯。

關於插圖：插圖就是已經知道結局的繪畫。

11.預測

卓爾寫道:「我對視覺藝術的預測是:可能會發展出一套新的比例,而且對最頂尖的人物而言似乎正確的,或者它們不會浮現,而我們只會得到一些粗野的(但也許重要的)軍閥肖像,例如二十一世紀最好的一些藝術作品。」

提出你們的預測,一共十則:其中五則用來替換「可能會發展出來而且看似正確的新比例」,另外五則把「軍閥肖像」替換成別的。

藝術不是比人氣

Art Is Not a Popularity Contest

A Commencement Address given at New York Academy of Art, 2011

2011年紐約藝術學院畢業演講

　　我像個頑皮鬼、門外漢，想敲開藝術殿堂的大門，那好像才是昨天的事。我不記得當初到底是怎麼被邀請進去的。總之，光陰似箭。現在，我站在這裡。

　　我想，這麼說是很合理的，失敗是美國文化的最後禁忌，但是在藝術這個脈絡裡，成功和失敗到底是什麼意思呢？這兩個極端其實只是感受問題，對藝術家而言，創作出美學上的成功作品，也就是靠作品自己的力量贏得的成功，和大受歡迎的成功，是兩回事——至少以前是兩回事。不過現在的情況似乎有點混淆。也許只是因為我的感性有點神經質的關係，高貴的失敗（noble failure）這個想法，一直很吸引我；雖然明知會失敗，但努力去思考、研究和計畫，還是會讓人感到興奮。不過今日，這種高貴的失敗似乎不再盛行；事實上，在異化英雄拿到解雇書的同時，它大概就被時尚淘汰了。既然身為異化者沒什麼好光榮，那麼失敗的意義自然也就變

了調。當一度主導藝術圈的形式主義霸權崩潰之後，人們開始想要一種比較好進入也比較好溝通的藝術——也就是比較通俗流行的藝術。藝術必須更會溝通——也就是說，它必須在文化市場上自食其力。那些希望當代藝術更有視覺性和更具親和力的人，終於能得償夙願。這很好，甚至很棒——但它得付出代價。我第一次展出作品時，藝術家這個觀念在圈外人眼中，是一種會讓某些人興奮其他人惱火的新鮮玩意兒。不管對這個議題有何立場，下面這個事實都沒有爭論：今天的藝術觀眾已呈指數倍增，結果之一，就是藝術和娛樂之間的差別未必總能說清。這有多重要，我不知道；或者該說，它的重要性因人而異。儘管如此，提到藝術時，我們最好謹記，不管你如何衡量，人氣和品質之間未必有明確的關係。有時，最有人氣的藝術也是最棒的藝術，但那不是你能指望的。人氣在藝術裡就跟在政治裡差不多：是一個簡單訊息無限重複的結果。

　　有些人似乎覺得，如果藝術家跟金錢和媒體有接觸，就會變得太有彈性而無法堅守自己的價值，因為流行文化的誘惑太過強大，無法抵抗。這想法很蠢；如果你是個藝術家，這些事情並不會改變你的作為，如果你不是藝術家，市場的變化無常也不會有什麼不同。我堅信，藝術可以持續傳遞一些比流行文化更持久的訊息，我希望永遠不要失去這個信念。雖然藝術界的公眾有了改變，但對藝術家而言，事情並沒太大變化。大多數時候，我依然是待在工作室裡，一個人，而我的其他生活也都是工作室的延續。如果你知道藝術家的形象和他們在工作室裡實際做的事落差有多大，你可能會瘋掉。

　　我們的核心信念之一，就是藝術不是在比人氣。我的朋友艾瑞

克‧費斯卡（Eric Fischl）[1]最近出版了一本回憶錄，我們可以用他的書當做起點，談談該如何界定我們和這個嶄新、遼闊又矛盾的藝術界的關係。艾瑞克的書毫不保留，赤裸裸地敘述藝術家如何努力掙扎，想要找到身為畫家的原真聲音，混合了成長小說的敘事。他也分享了他對其他藝術家作品的看法，大膽打破藝術家不能在書寫作品裡批評其他藝術家的不成文規定。當然，私底下所有藝術家都會這麼做。事實上，藝術家的聊天內容不外下面這三種：一是抱怨藝評家，二是狠批其他藝術家，三是房地產。我希望你們不要變成這樣，但你會發現很難抵抗。艾瑞克本著誠實和自省的要求，公開寫出他對傑夫‧昆斯和達米安‧赫斯特（Damien Hirst）這類藝術家的懷疑和偶爾的蔑視，雖然承認他們積極進取，但也詆毀他們的化約主義和閃閃發亮的演藝事業。圍繞在這類作品四周那種既成事實的趾高氣昂本來很有誘惑力，再加上一堆合約、金錢和文化推力把這類作品捧得更高，甚至得到大眾認可，在這種情況下，一位藝術家要公開說出「我不認為這有多了不起」，確實需要勇氣。無論你同不同意他的看法，艾瑞克確實敢跟成功爭辯，這很值得我們尊敬。

　　這跟此時此地的我們有什麼關係呢？也許只有這點：藝術家不需要相信群眾的智慧。另一方面，藝術家也很容易隱藏自己的缺點，只要把群眾決定膜拜的管他真神假神全都一筆抹煞就可以了。對某些脾性的藝術家而言，用「不值一顧」為理由來打發掉一大票藝術，實在太容易了，我們應該想辦法避開這種「我們vs他們」的陷阱。我不同意艾瑞克對昆斯作品的評價，但這不是重點；重點

1　1948-，美國畫家。作品多關於青春期性行為與偷窺的主題。

281

是，昆斯的作品已經變成一種文化指標，漠視它會像是故意裝傻。

　　這種多元化的擴張對你們代表什麼意思，答案很簡單：歷史上從來沒有這麼多事情可以打著藝術的名號成為可能。這是你們得面對的悖論：一方面，這裡有嚴格的參與規則；另一方面，只要你能成功過關，什麼都是有效的。當代藝術依然是一個彈性十足的脈絡。不管你是編舞家、文化民族學家、哲學家、時尚設計師、科技發明家或平凡的自學怪胎，藝術界都會以它慷慨的平等主義張開雙臂歡迎你，甚至因為你的與眾不同而為你歌頌。這裡永遠會有你的一席之地。於是我們看到，世界各地有越來越多人以藝術家自居，做著更為極端、聳動和偶爾讓人眼睛一亮的東西。這很好，但這也意味著，身為年輕藝術家，你們的競爭之路只會越來越難走。如果誰都可以當藝術家，那你們的地盤在哪裡呢？也許這就是人類注定要走的演化之路。誰知道呢？不過就眼下而言，讓我們承認，暫時不會有另一個安迪・沃荷，年輕藝術家不必再去申請這個職缺了。

　　往後退個幾步，我們會在藝術學校這個主題裡看到自己。藝術學校就跟所有學校一樣，甚至更典型。那是某種虛構，讓我們看不到現實的重重挑戰。無論你對自己正打算進入的這個世界有什麼期待，一個簡單的事實是：沒有人在那裡等你坐上受人尊敬的創作者那一桌。甚至沒有人在那裡等你坐上工作室助手的位置。沒有任何人等著你，句點。你將從一個人們會定期根據你做了什麼和你是誰來回應你的環境，走到一個就算你大聲喊恐怕也聽不到應答的世界。那裡好像連回音都沒有。這種轉變的劇烈程度，是你想像不到的，而這將測試你的內在力量，以及你想當藝術家的慾望有多強。你們很可能會過得不太好——不管怎樣，都不會有輕鬆自在的感覺。

在這同時,今日的文化有個強大的力量,可以讓你的聲音比以往更容易被聽見。雖然華麗藝廊的紅絨後面依然是由冷漠掌權,但我們的文化,特別是藝術文化,正在大筆投資由年輕人製作、搭建或再現的任何東西。這幾乎是一種詩意的矛盾。一方面,沒人等著擁抱你,為你全力綻放的獨特、微妙感性喝采;但另一方面,每個人又都急著想看到下一個新事物是什麼。這是一種精神分裂的混雜:「別打電話給我們,我們會打給你」和「你能給我們什麼,你對年輕人有興趣嗎?!」今天,人們普遍相信年輕的力量,認為它能把世界導正,不僅能讓我們恢復生氣,還能拯救我們,解放我們,這種信念可以讓年輕藝術家從中獲利。但要牢記,當下一代帶著略為不同的想法出現時,這種幸福的狀態就會消失,不過在那之前,你們確實有個機會可以把談話的焦點拉到你們身上。人們會認為你們擁有神諭般的力量,可以讓你們透視未來,將大量的感性和趨勢注入未來的新感性裡。這很讓人興奮,你們當中有些人會趕上浪頭,利用它的力量來衝刺自己的才華,創造出一些具有持久價值的東西。不過,這過程也有不好的一面,雖然你們有可能成為一個預兆,那恐怕也就是一個預兆,不太有辦法超越。

簡單回顧一下歷史。我是加州藝術學院1975年畢業的,雖然我們那班當時並不知道,但是稱霸幾十年並得到《藝術論壇》和所謂的先進美術館支持擁護的形式主義和低限主義藝術,當時已快走到盡頭。差不多在1974年左右,我偶然間聽到有人問詩人評論家大衛・安廷(David Antin)[2]:「過去這些年來你都在做些什麼?」他

2 1932-2016,美國詩人、評論家暨表演藝術者。

回答：「等低限主義死掉。」當時，我們很多人都在做這件事，而且看起來還要等上很久。這個清楚的權力結構曾主導了紐約藝壇，還擴張成國際霸權長達好幾年的時間，用一種狹隘、排外、階層和孤立的態度運作。支撐這種美學工程的哲學脾性，相信形式會不斷進步；他們宣揚烏托邦的願景，但手段卻是威權式的。如果你是那五、六個被接受的藝術家之一，那很棒，但如果你沒被選中，下場就很悲慘。經過很長一段時間，這個結構才出現衰微的徵象，但徵象一開，崩潰的速度就不可收拾。這個結構的碎裂，正好跟來自地底的轟隆聲一起作響，女性主義、同志運動和新的社會哲學，攜手改變了藝術以外的世界。這是全球化的開端，由普及且可以負擔的空中旅行促成，伴隨著新一波更遼闊的移民浪潮，最後，原本筋疲力竭的藝術經濟，居然弔詭地打開大門，歡迎各式各樣的另類行為。就算我們無法靠藝術維生，但可以做得很開心，管它是什麼。

有個東西是從十四世紀傳下來的，也許是歷史上最早的藝評。但丁在《神曲》裡寫道：「契馬布耶（Cimabue）堅守自己的陣地——直到喬托（Giotto）[3]出現，讓他相形見絀。」這可以是《紐約觀察家》（*New York Observer*）的一篇貼文或一則報導。身為藝術家就意味會有藝評家，而學習如何如何當個藝術家，有部分就是學習如何用某種程度的優雅和鎮靜接受這個事實：有些人會利用你們去推展他們自己論述和議程。當你們把作品送進這世界，你們就提供了一個可供詆毀的文化符號，它的有效性就可受到質疑。對我

3　1276-1337，義大利畫家與建築師，被認為是義大利文藝復興時期的開創者，被譽為「歐洲繪畫之父」。

們這些欠缺佛陀修養的人,可能得花上好幾年的時間,才能克服人類的天性,不去挑戰那些詆毀我們創作成果的人,因為那只會浪費時間。遇到任何藝評家時,簡單說句「謝謝」,反而能得到更多:謝謝你讓我有機會更了解我的作品,並因此更了解我自己。藝術家和藝評家這種與生俱來的勢不兩立,是跟藝評家的基本方向有關。就像亞里斯多德說的:「藝術是和生產有關。」最簡單說法就是,藝術家是在他或她可以直接控制的範圍內創作藝術──而且,相信我,不管你的工作場所有多寬敞、多遼闊,這都是一個微世界。藝術家的世界就是美學版的自產自銷,要求每樣東西都必須是自家生產的。藝評家則剛好相反,他們對藝術採取宏觀的看法,還會從更大的文化脈絡評價藝術;這種觀點就算不是報章雜誌和大眾本身所要求的,至少也是他們鼓勵的。

自從有了現代主義,我們就被理論包圍,而理論則是由變幻莫測的時尚所塑造。今天那些看起來好像充滿意義和訊息的流行話和術語,像是「認同」、「挪用」、「性別政治」之類的,都是流行的一部分,十幾二十年前根本沒人會用。就像現在沒有人會用1950年代常常聽到的「存在主義危機」或「面對空無」之類的說法,現在的流行術語將來也會被其他字詞取代。這又歸結到我們藝術家想要訴說哪種有關自己的故事;從1920年代初的相對論物理學,1930年代促成超現實象徵主義的佛洛伊德和潛意識理論,1940年代促成形式主義、法蘭克福學派和阿多諾(Theodor Adorno)[4]的馬克思理論,1960年代的美國低限主義、結構主義、後結構主義和法國

4 1903-1969,德國社會學家、哲學家暨作曲家。

的情境主義，到梅洛龐蒂（Merleau-Ponty）[5]的現象學還有班雅明（Walter Benjamin）對獨一物件的批判等——現代藝術總是渴望有哲學、理論和語言的表達當成骨架，讓非語言的視覺現象可以吊掛上去。倘若解讀某樣事物可以幫助你前進，可以解放你，讓你擺脫一成不變的思考和習慣，這是好事。然而，因為藝術家總是充滿焦慮和不確定感，倘若理論和哲學非但沒有解放而是束縛了想像力，結果將會適得其反。

　　當我聽到藝術家說出「這件作品是關於……」時，我的心就會往下沉。我一直覺得意圖（intentionality）被……高估了——不是說它不重要，而是它被過度強調，而且藝術學校鼓勵這種做法。1980和1990年代，經常有藝評家會問我：「為什要用繪畫做這個？」我覺得這是問錯問題，因為這問題預設你選擇繪畫，想用它來描繪某個想法。我不認為你使用的媒材會界定藝術的性格，就像書寫的形式或類型無法界定作家提供給我們的內容？當然，有些人迫不及待想要進入未知的領域，但我們大多數人並不會去問小說家：「你為什麼還在寫小說？」藝術表現的東西跟特定媒材確實有某種程度的關聯，但實際上，創作藝術並不是從菜單裡點菜。這聽起來可能有點奇怪，或許也無法套用在每個人身上，但確實有這種情況，是媒材和主題挑選了藝術家，而非反過來。

　　要如何辨認新範式，如果有力能辨認，這真的很重要嗎？該如何學習真正的觀看之道呢？我認為有個不錯的做法，就是當你們觀看任何東西時，試著留意你們對它的真正想法究竟是什麼——這個

5　1908-1961，著名法國現象學哲學家，其思想深受胡塞爾和海德格影響，闡發獨到的「身體哲學」，著作有《眼與心》等。

答案往往會和你們原本的設想不同。我們都知道作品想要傳達的訊息是什麼，但重要的是，問你自己：我真的這樣覺得嗎？不要把作品當成文化符號來解讀，而是要問自己：這件作品的節奏是什麼？它愛的是什麼，苦的又是什麼？它對觀眾的要求是不是多過給予？它的心在哪裡？這些因素都會界定作品的性格。藝評家桑佛‧史瓦茲（Sanford Schwartz）在辛蒂‧雪曼（Cindy Sherman）身上觀察到的某樣東西，正好可用來說明這點。桑佛評了雪曼最近在紐約現代美術館展出的回顧展，他在文中指出，她的作品「和她同輩的表現主義者不相上下」。這聽起來也許不是什麼了不起的見解，這很簡單，幾乎顯而易見，但這是我第一次聽到有人談論辛蒂作品的內在能量，不像別人，總是從文化政治學、女性主義理論或攝影史來談論她。這些東西也許都是對的，人們也相信，但在這個時刻，有個像桑佛‧史瓦茲這麼有感受力的作家，以最簡單、最直接的方式深入到黨派宣言之下，確實是有趣的。辛蒂的作品傳達了什麼？存在主義式的焦慮和孤寂，和她同世代的其他藝術家一樣。

　　所以，還有什麼沒提到；建議？我不是很確定，但我可以告訴你們，好態度永遠可加分。關於工作，你們必須問自己，做這件事會讓你喜歡你的人生嗎？它跟你的最高自我吻合嗎？或最低標準，做起來有意思嗎？別害怕蠢想法，但也別害怕聰明的想法。不要害怕就對了，句點。要有耐心，要勇敢，要有一點幸運。英國詩人奧登（W. H. Auden）[6]說：「生而在世為造物。」很美的一句話。你們可以相信它。

6　1907-1973，英裔美國詩人，20世紀重要的文學家之一，中日戰爭期間曾在中國旅行，並與小說家克里斯多福‧伊薛伍德合著《戰地行》一書。

沒有答案的問題

Questions Without Answers

───────────

for John Baldessari

獻給約翰・巴德薩利

　　曾經有很長一段時間，約翰・巴德薩利有個傲視群倫的身分，他是全世界身材最高的嚴肅藝術家。改編一下知名記者李伯齡（A. J. Liebling）[1]的話，約翰比所有更嚴肅的藝術家更高，比所有更高的藝術家更嚴肅。不可避免的是，巴德薩利在身高部分享有的霸權，今日已受到一小撮年輕藝術家挑戰。保羅・菲佛（Paul Pfeiffer）[2]、理查・菲利浦斯（Richard Phillips）[3]，當然還有馬克・布拉福德（Mark Bradford）[4]，他們都已接近甚至可能超過巴德薩利的高度。如果這些藝術家真的可以比他們的同儕看得更遠，完全是因為他們站在巴德薩利這位巨人的肩膀上（以布拉福德為例，這樣

───────────

1　1904-1963，《紐約客》記者，知名新聞記者，著有《在巴黎餐桌上：美好年代的美食與故事》。

2　1966-，美國雕塑家，攝影師和錄像藝術家。

3　1962-，美國藝術家。以大面積的超寫實主義畫作聞名，許多肖像畫主題來自時尚和軟性色情雜誌的女性。

4　1961-，非裔美國藝術家，以多層次的拼貼繪畫創作聞名，以城市街頭隨手可得的材質進行創作。

可讓他的高度接近四百公分）。

　　我跟約翰是四十幾年的朋友。1970年代初，我在加州藝術學院唸書時，他是我的心靈導師，可以說，遇到他，讓我的藝術生涯更改了方向——就跟其他無數人一樣。他那堂傳奇的「後畫室藝術」（Post-studio Art）課，賜與我們足夠的頭腦，可以留意到一種無法置信的幸運感——完完全全就是在對的時間來到對的地方。藝術界的新自由——我們來到這裡迎接它的誕生。

　　雖然約翰的起點沒我們這麼吉利，但藝術史還是轉到了約翰這邊。由他開創的圖像運用法，主要是照片，往往還加上文字做為對照，影響了好幾代藝術家。一段充滿矛盾的藝術人生：他的藝術是從渴望迴避個人品味開始，最後卻變成一種普世公認的風格，代表一種高度精緻的品味。雖然約翰天生反骨，或說正因約翰天生反骨，他的正典地位倒是極為穩固。他的藝術觸及多方，涵蓋知性面與情感面；機智，甚至刺耳，時不時也帶點憂鬱、尖刻和自我揭露。約翰經常在作品裡運用寓言形式，他的人生也有同樣的特質：一個來自烏有城（nowhere-ville）的年輕人，前景不明，最後卻引領藝術跟隨他的目光前進。一路上，他將輕浮與莊嚴換了位。

　　2010年，約翰在大都會博物館舉辦展覽時，我向約翰提出這些問題。那天，我和約翰坐在休息室，在閘門打開、大眾衝進來之前，我們稍微閒聊了一下。這些問題後來刊登在《巴黎評論》上——沒有答案。

我總是在你的作品裡，感受到深刻的人性底蘊，雖然你用的是反諷和間接。不過我很難說明那個底蘊是什麼。有時我想，是因為我認

識你太久了。你覺得它蘊藏在哪裡呢？

觀念藝術家真的不同於其他藝術家嗎？

把藝術說成一種新宗教，美術館是它的教堂，與這論點有關的筆墨已經噴了一堆。你同意嗎？你渴望藝術的精神面嗎？或你是個純粹的物質主義者？觀念主義最接近：(1) 理性主義，(2) 浪漫主義，(3) 象徵主義？你會把自己放在天平的哪裡？（提示：浪漫主義堅持個體的至高無上。）

這是身為粉絲的提問：你怎麼會想到，要用唱歌的方式來介紹觀念主義藝術家勒維特（LeWitt）[5]？我可以理解，你想要扭轉觀念主義給人的嚴肅感，但怎麼會想到用唱的？你事先有彩排過嗎？

有哪件事情是藝術家千萬不能做的？還有，除了這些問題之外，你會把什麼樣的藝術想法稱為爛想法？

美國小說家哈洛・布羅基（Harold Brodkey）[6]說過，人們不喜歡相形見絀的感覺——如果你的耀眼把他們惹毛了，他們會宰了你。你有想辦法在作品裡避開這點嗎？

5　1928-2007，美國猶太藝術家，觀念藝術和低限主義藝術的創始人之一，涉足素描、雕塑、繪畫、攝影及版畫等多個領域。約翰・巴德薩利於1972年將35條關於勒維特的藝術概念敘述配上流行歌旋律，邊唱邊拍成黑白錄像。
6　1930-1996，美國小說家。

在你的作品裡，你最堅持、最一以貫之的想法是什麼？美學效果在你的作品裡具有什麼地位？對你作品最根深柢固的誤解是什麼？

意圖對藝術有多重要？你有做過什麼新意圖嗎？

你為藝術帶進一種新詩學，你同意這點嗎？如果同意的話，你會怎麼描述它？（提示：借喻，或提喻；以部分代表整體，片段。）

你的作品以什麼方式展現美國性——有受到任何清教主義、超驗主義和福音主義的拉扯嗎？你作品裡有國族主義的成分嗎？

布魯斯・瑙曼（Bruce Nauman）有次跟我說，他聽過最有用的建議是鮑伯・厄文（Bob Irwin）[7]給他的。厄文跟他說，參加聯展時，一定要偷偷塞二十美元紙鈔給木匠的工頭——確保他的作品能準時弄好。有哪個藝術前輩給過你什麼有用的建議嗎？

你一直非常負責——是產量驚人的藝術家、慷慨的老師、慈愛的父親、藝術界的公民。你是不是曾經有點希望，千萬別再派什麼工作給我了？

喬治・卓爾（George Trow）寫過，每種語言都有它的祕密道德史。

7　1928-，即Robert Irwin，美國藝術家，創作領域從繪畫轉進到燈光作品、裝置和地景藝術，作品強調感知體驗。

你覺得這可套用在視覺語言上嗎，如果答案是肯定的，那麼你費盡心力想把它變成通俗用語的視覺語言，有什麼道德史呢？

哪個比較聰明：智力平平的畫家或超級聰明的狗？

一開始，你曾經在作品裡追求曖昧晦澀，特別是1970年代，但你也創作過非常直白的作品。這兩者的關係是什麼？

你覺得你已經把曖昧晦澀丟掉了嗎？如果是，這算是做了這麼久的好處之一嗎？

你對什麼東西有鄉愁嗎？你有沒有覺得你像科學怪人，曾經扮演某個角色，幫忙打造「觀念藝術」這個怪物，讓它把持藝術教育和藝術學院？

當你聽到某個藝術顧問說：「我對帶有強烈的觀念偏見的作品很感興趣」，你有什麼感覺？這是我偶然聽到的一句對話，原文照搬。

安德烈・紀德（André Gide）[8]有句名言，說他不想太快被人理解。你在意把這句話套在你身上嗎？你希望作品裡哪種特質可以再多一點？或少一點？再次引用卓爾的話：「作家的心裡必須有一把機關

8　1869-1951，法國作家，1947年諾貝爾文學獎得主。擅長以心理描寫剖析自己內心，影響日後存在主義文學甚廣。代表作《地糧》、《窄門》、《遣悲懷》、《如果麥子不死》等。

槍。」你覺得呢？

你覺得，人們為什麼堅持要在藝術一詞後面加上實踐（practice）這兩個字？

這個問題是由超現實主義運動的領袖安德烈・布賀東（André Breton）提出來的：「你曾經跟不會說法文的女人做愛嗎？」

接下來是：佛洛伊德本人的遺緒似乎漸漸衰落，但超現實主義還是繼續發揮普遍的影響力，這點你會如何解釋？套用精神分析學的說法，你試圖在作品裡復元或取代什麼？阿波利奈爾（Apollinaire）[9] 寫道：「當一個人想要模仿走路，結果卻發明出看起來不像腿的輪子。不用問也知道，他是個超現實主義者。」我不知道為什麼，但這類文字總會嚷我想起你的作品。

如果你是個歌詞創作者，你覺得為了旋律犧牲詞義有罪嗎？

你是不是還會說，你不知道藝術是什麼？如果你的家人被捉走，你必須替藝術下一個清楚的定義才能把他們救出來，你會怎麼說？美國作家暨評論家艾德蒙・威爾森（Edmund Wilson）說，福樓拜和但丁的共通點多過和巴爾札克——雖然後者是他的同代人，而且使用

9　1880-1918，法國詩人、劇作家、藝術評論家。被認為是超現實主義的先驅之一，首開「圖畫詩」先例。

同樣的形式，社會小說。你覺得你跟哪個藝術家有些共同點，也許不是一眼就能看出來？你希望你的作品能擺在誰的旁邊？

英文裡最甜美的四個字是什麼？（提示：better late than never〔亡羊補牢〕。）

機智和幽默的差別？除了你自己之外，舉出兩三個好笑的藝術家？

你跟我說過一件事，是關於把一位同學的自我憎惡當成藝術創作的引擎——這個想法當時讓我很震驚。你經常思考這類事情嗎？

你從藝術收藏家和經紀人伊麗安娜・索納班（Ileana Sonnabend）[10]那裡學到什麼，如果有的話？

如果通過一條法律，規定藝術家只能以兩人一組或三人一組的方式創作，也就是說，藝術可以延續，但個別藝術家是違法的，那麼，你想和誰組成一隊？

什麼東西可讓作品免於「生鏽長蟲」，如果有的話？（提示：不是指作品的社會重要性，而是指藝術重要性，而且只跟藝術有關，這是納布可夫〔Nabokov〕說的。）如果繼續創作藝術會讓某個你不

10 1914-2007，知名藝術收藏家和經紀人，挖掘了不少戰後歐美藝術家，如勞森伯格、傑夫・昆斯及約翰・巴德薩利等人。

認識的人受到身體傷害,你會停止嗎?或是你會找出方法,做出某種看起來不像藝術的東西?你覺得,對那些崇拜你作品的人,你代表什麼?

文化是不是也有休耕期和豐收期?

當你發現靈感委靡時,你會做什麼事情來提振它?你的作品裡有表現出女性的一面嗎?

你會怎麼形容杜象的天才,為什麼你覺得這樣形容很適合?

你認為有所謂的傑作嗎?如果有,要有哪些特質才稱得上傑作?

你的性格裡有哪個部分為你的生活或藝術製造過最多麻煩?你認為你勇敢嗎?如果勇敢,是哪種勇敢?你認為,如果藝術說謊,還有可能是藝術嗎?

桑佛・史瓦茲說,菲利浦・加斯頓(Philip Guston)作品裡的人物像是在說:「我是個天才嗎?我是個騙子嗎?我快死了。」你作品的焦慮表現在哪裡?你會怎麼跟一個剛來到地球的外星人形容你的作品,在他的星球裡沒人創作藝術?

對藝術家而言哪個比較好:被愛或被怕?

版權出處

插圖出處

Page 26 Alex Katz, *Black Hat 2*, 2010, oil on linen, 60×84 inches. Art © Alex Katz/Licensed by VAGA, New York, NY

Page 36 Amy Sillman, *My Pirate*, 2005, oil on canvas, 66×78 inches (167.6 × 198.1 cm). © Amy Sillman, Courtesy of Gladstone Gallery, New York.

Page 40 Christopher Wool, *Untitled*, 2006, enamel on linen, 96×72 inches (243.84×182.88 cm). © Christopher Wool; Courtesy of the artist and Luhring Augustine, New York.

Page 56 Robert Gober, *Untitled Leg*, 1989–90, wax, cotton, leather, human hair, and wood, 11⅜×7¾×20 inches (28.9×19.7×50.8 cm). Digital Image © （2018） The Museum of Modern Art/Scala, Florence.

Page 70 Dana Schutz, *Reclining Nude*, 2002, oil on canvas, 48×66 inches (121.9×167.6 cm). Courtesy of Dana Schutz and Petzel, New York.

Page 78 Roy Lichtenstein, *Reflections (Wimpy III)*, 1988, oil and magna on canvas. Dimensions: 32×40 in. (81.3×101.6 cm). © Estate of Roy Lichtenstein.

Page 88 Jeff Koons, *Puppy*, 1992, stainless steel, soil, geotextile fabric, internal irrigation system, and live flowering plants, 486×486×256 inches (1234.4×1234.4×650.2 cm) © Jeff Koons.

Page 106 Wade Guyton, *Untitled*, 2006, Epson UltraChrome inkjet on linen, 90×53 inches (228.6×134.6 cm) © Wade Guyton. Photo Credit: Larry Lamay.

Page 106 Rosemarie Trockel, *Lucky Devil*, 2012, wool, plexi, crab, 90×77×77 cm. Courtesy Sprüth Magers. © Rosemarie Trockel, VG Bild-Kunst, Bonn-SACK, Seoul, 2018

Page 116 Vito Acconci, *The Red Tapes*, 1977, Video, black-and-white, sound, 141.27 min., © Acconci Studio, New York. Courtesy of Electronic Arts Intermix (EAI), New York.

Page 164 Urs Fischer, *Dried*, 2012. Aluminum panel, aluminum honeycomb, two-component epoxy adhesive, two-component epoxy primer, acrylic primer, gesso, acrylic ink, spray enamel, acrylic silkscreen medium, acrylic paint 97×72×1¼ inches (243.9×182.9 ×3.2 cm) © Urs Fischer. Courtesy of the artist and Sadie Coles, HQ, London. Photo: Mats Nordman.

Page 174 Jack Goldstein, *A Glass of Milk*, 1972, 16mm-film, b/w, sound, 4'42" film still. Courtesy Galerie Buchholz, Berlin / Cologne / New York and the Estate of Jack Goldstein.

Page 236 Richard Aldrich, *Two Dancers with Haze in Their Heart Waves Atop a Remake of,* *"One Page, Two Pages, Two Paintings,"* 2010, Oil and wax on linen, 84×58 inches. Courtesy the artist and Bortolami, New York. Photogrthy by Tom Powell Imaging Inc.

文章出處

《亞歷克斯·卡茨：「怎麼」和「什麼」》"Alex Katz: The How and the What": Salle, David. "Alex Katz Interviewed by David Salle," *Alex Katz*, Klosterneuburg, Austria, Essl Museum, 2012: pp. 22-32. Salle, David. "Cool For Katz," *Town and Country*, March 2013: pp. 56-57.

《愛咪·席爾曼：當代行動畫家》"Amy Sillman: A Modern-Day Action Painter": Salle, David. "Amy Sillman and Tom McGrath," *The Paris Review*, no. 195, Winter 2010:173-175.

《克里斯多夫·伍爾：自備麥克風的繪畫》"Christopher Wool: Painting with Its Own Megaphone": Salle, David. "Urban Scrawl," *Town and Country*, November 2013: pp.64, 68.

《德國奇蹟：西格馬·波爾克作品》"The German Miracle: The Work of Sigmar Polke": Salle, David. "Polke Party," *Town and Country*, November 2013: pp.64, 66.

《羅伯·戈柏：心不是隱喻》"Robert Gober: The Heart Is Not a Metaphor": Salle, David. "Drainman," *Town and Country*, December 2014/ January 2015: pp.102-3.

《黛娜·舒茲：法蘭克那傢伙》"Dana Schutz: A Guy Named Frank": © *Artforum*, December 2011, "Dana Schutz, Neuberger Museum of Art, Purchase College, State University of New York," by David Salle.

《羅伊·李奇登斯坦：改變是困難的》"Roy Lichtenstein: Change Is Hard": Salle, David. *Roy Lichtenstein Reflected*, New York: Mitchell-Innes & Nash, 2010.

《童年藝術：傑夫·昆斯在惠特尼》"The Art of Childhood: Jeff Koons at the Whitney": Salle, David. "Puppy Love," *Town and Country*, September 2014: pp.110, 112.

《約翰·巴德薩利的電影劇本系列》"John Baldessari's Movie Script Series": Salle, David. "John Baldessari's Movie Script Series," *John Baldessari: The Stadel Paintings*, edited by Martin Engler and Jana Baumann, München: Hirmer Verlag GmbH, 2015: 68-71.

《成功基因：韋德·蓋頓和蘿絲瑪麗·特洛柯爾》"The Success Gene: Wade Guyton and Rosemarie Trockel": Salle, David. "Cool For Katz," *Town and Country*, March 2013: pp.56-57.

《維托·阿孔奇：身體藝術家》"Vito Acconci: The Body Artist": Salle, David. "Vito Acconci's Recent Work," *Arts Magazine* 51, no. 4, December 1976: p.90.

《約翰·巴德薩利的小電影》"The *Petite Cinema* of John Baldessari": From *John Baldessari: Pure Beauty*, published by the Los Angeles County Museum of Art and Del Monico Books/ Prestel.

《卡蘿·阿米塔姬和合作的藝術》"Karole Armitage and the Art of Collaboration": Salle, David. "The Performer: Karole Armitage" *Town and Country*, September 2015: p. 192.

《攝影機眨眼睛》"The Camera Blinks": © *Artforum*, February 2008, "The Camera Blinks: David Salle on *The diving bell and the Butterfly*" by David Salle.

《老傢伙繪畫》"Old Guys Painting": Salle, David. "Old Guys Painting:David Salle on the Mature Painter's Letting Go," *ARTnews*, 10 September 2015: p. 48.

《烏爾斯·費舍爾：廢物管理》"Urs Fischer: Waste Management": Salle, David. "Pedal to the Mental," *Town and Country*, June/July 2013: p. 40.

《傑克·戈德斯坦：抓緊救生艇》"Jack Goldstein: Clinging to the Life Raft": Salle, David. "Late Greats," *Town and Country*, September 2013: pp.82-83.

《悲傷小丑：麥克·凱利的藝術》"Sad Clown: The Art of Mike Kelley": Salle, David. "Cast Off," *Town and Country*, May 2014: p.66.

《法蘭克·史帖拉：在惠特尼》"Frank Stella at the Whitney": Salle, David. "Modern Geometry: For Frank Stella, Inventing Minimalism Was Only the Start. The Whitney Surneys a Rebel's Long

Career," *Town and Country*, November 2015: p.112.

《沒有首都的地方風格：湯瑪斯‧豪斯雅戈的藝術》"Provincialism without a Capital: The Art of Thomas Houseago": © *Artforum*, October 2015, "Face Off: David Salle on Thomas Houseago," by David Salle.

《安德烈‧德漢與庫爾貝的調色盤》"André Derain and Courbet's Palette": From *In My View: Personal Reflections on Art by Today's Leading Artists* edited by Simon Grant. Copyright © 2012 Thames & Hudson Ltd, London. Reprinted by kind permission of Thames & Hudson Inc., New York.

《結構興起》"Structure Risig": Salle, David. "Structure Risig: David Salle on "The Forever Now" at MoMA," *ARTnews*, March 2015: p. 44.

《皮埃羅‧德拉‧法蘭契斯卡》"Piero Della Francesca": Salle, David. "Renaissance Man," *Town and Country*, April 2013: pp.34-35.

《沒有答案的問題：獻給約翰‧巴德薩利》"Questions Without Answers for John Baldessari": Salle, David. "Questions Without Answers for John Baldessare," *The Paris Review*, December 13, 2010.

當代藝術，如何看？【長銷經典版】
How to See ── Looking, Talking, and Thinking about Art

作　　者　大衛・薩利 David Salle
譯　　者　吳莉君
封面設計　白日設計
內頁構成　詹淑娟
編　　輯　柯欣妤
企畫執編　葛雅茜
行銷企劃　王綬晨、邱紹溢、蔡佳妘
總編輯　　葛雅茜
發行人　　蘇拾平

國家圖書館出版品預行編目(CIP)資料

當代藝術，如何看？/ 大衛・薩利(David Salle)著；
-- 二版. -- 臺北市：原點出版：大雁文化發行，
2023.03
304 面；16×23 公分
譯自：How to See : Looking, Talking, and Thinking
about Art
ISBN 978-626-7084-83-0(平裝)

1.藝術

900　　　　　　　　　112001102

出版　　原點出版 Uni-Books
　　　　Facebook：Uni-Books 原點出版
　　　　Email：uni-books@andbooks.com.tw
　　　　台北市105松山區復興北路333號11樓之4
　　　　電話：（02）2718-2001　傳真：（02）2718-1258

發行　　大雁文化事業股份有限公司
　　　　台北市105松山區復興北路333號11樓之4
　　　　24小時傳真服務（02）2718-1258
　　　　讀者服務信箱 Email：andbooks@andbooks.com.tw
　　　　劃撥帳號：19983379
　　　　戶名：大雁文化事業股份有限公司

初版一刷　2018年 02月
二版一刷　2023年 03月

定價　　450元
ISBN　　978-626-7084-83-0(平裝)
ISBN　　978-626-7084-786(EPUB)
版權所有・翻印必究（Printed in Taiwan）
ALL RIGHTS RESERVED
缺頁或破損請寄回更換
大雁出版基地官網：www.andbooks.com.tw

HOW TO SEE © 2016 by DAVID SALLE
All rights reserved.
Complex Chinese language edition © Uni-Books, Co., Ltd., 2018
Published in agreement with Kuhn Projects LLC through The Artemis Agency.